U0100908

作为知识生产的美术馆

王璜生 著

王璜生：美术馆的台前幕后 文辑 壹

Wang Huangsheng: New Experience on Art Museum [I]

Art Museum as Knowledge Production

王璜生

美术学博士，中央美术学院教授，中央美术学院美术馆馆长，中国美术家协会理事，全国美术馆专业委员会副主任，国务院政府特殊津贴专家，广州美术学院、南京艺术学院、华南师范大学特聘教授。2004年获法国政府颁发的『骑士勋章与艺术骑士勋章』，2006年获意大利总统颁发的『骑士勋章』。创办和策划『广州三年展』、『广州摄影双年展』、『CAFAM泛主题展』和『CAFAM未来展』。策划『毛泽东时代美术（1942—1976）文献展』和『中国人本·纪实在当代』等大型展览。2000年至2009年任广东美术馆馆长。

出版美术史及理论专著《中国明清国画大师研究丛书——陈洪绶》（吉林美术出版社，1995年）、《中国绘画艺术专史——山水卷》（合著，江西美术出版社，2008年）、《王璜生：美术馆的台前幕后》文辑【壹】《作为知识生产的美术馆》（中央编译出版社，2012年）。

美术论文和美术批评文章散见于《文艺研究》、《美术》、《美术观察》、《美术思潮》、《读书》、《画廊》、《画刊》等国内外各种专业刊物，曾获中国文联和广东省文联文艺评论优秀奖。主编《美术馆》、《大学与美术馆》刊物。

08 自觉自主，十年一剑：广东美术馆历程 ……………… 一〇八

09 关怀前沿文化，关注当下历史——关于『广州三年展』的内在思路和学术走向 ……………… 一二四

附：『知识生产』的文化理想和可能性——关于第三届广州三年展《读本Ⅲ》 ……………… 一三〇

10 影像社会学的人文立场——关于『第三届广州摄影双年展2009』 ……………… 一三四

11 关于CAFAM泛主题展与『超有机』 ……………… 一四〇

12 大学精神和美术馆作为——关于《大学与美术馆》 ……………… 一四八

13 美术馆规范与藏品研究利用 ……………… 一五八

14 李叔同油画《半裸女像》的重新发现及初考 ……………… 一六二

15 中国现代美术史中的人文性 ……………… 一八四

16 图像就是精神：广东美术三十年 ……………… 一九八

17 焦虑与期待：读胡一川的日记、油画与人生 ……………… 二二六

18 美术馆工作需要有专业良知 ……………… 二四四

19 美术馆的可能性 ……………… 二五四

后记 ——薛江 ……………… 二六二

目录

序 ——朱青生 —— 二

自序 ——王璜生

01 知识生产：美术馆的功能和职责 —— 一二

02 美术馆意识四谈 —— 二二

03 美术馆的台前幕后 —— 三二

04 美术馆与当代艺术 —— 五六

05 美术馆：以史学的立场和方式介入摄影 —— 六四

06 中国『双（三）年展』运作机制的社会基础及相关问题 —— 八八

07 策展机制与中国当代艺术史书写 —— 九四

CONTENT

Introduction | Zhu Qingsheng ——————————————————— 二

General Introduction | Wang Huangsheng ——————————————— 六

01 Knowledge Production: Art Museum's Functions and Responsibilities ————— 一二
02 Four Discussions on Art Museum Consciousness ———————————— 二二
03 New Experience on Art Museum ———————————————— 三二
04 Art Museum and Contemporary Art ——————————————— 五六
05 Art Museum: Involving in Photography with the Stand and Manner of Historical Science ——— 六四

06 Social Basis and Related Issues of Operating Mechanism of Chinese Biennial and Triennial ——— 八八
07 Curatorial Mechanism and the Writing of Contemporary Chinese Art History ——————— 九四

08 Consciousness, Independence and Ten Years' Preparation:
the Journey of Guangdong Museum of Art ——————————————— 一〇八
09 Care for Avant-garde Culture and Concern for Current History:
The Inner Thinking and Academic Direction of "Guangzhou Triennial" ——————— 一二四
Appendix: Cultural Ideal and Possibility of "Knowledge Production":
About the 3rd Guangzhou Triennial *Reader III* ——————————— 一三〇
10 Humanist Position of Image Sociology: About "The 3rd Guangzhou Photo Biennale, 2009" ——— 一三四
11 About CAFAM Biennale and "Super-Organism" ——————————— 一四〇
12 University Spirit and Art Museum Accomplishment: About *University and Art Museum* ——— 一四八

13 Norm of Art Museum vs Research and Utilization of Collections ——————— 一五八
14 Rediscovery and Preliminary Study on Li Shutong's Oil Painting *A Half-Naked Woman* —— 一六二

15 Humanist Nature in History of Modern Chinese Fine Arts ————————— 一八四
16 Image is Spirit: Thirty Years of Guangdong Fine Arts —————————— 一九八
17 Anxiety and Expectation: Reading Hu Yichuan's Diaries, Oil Paintings and Life ————— 二二六

18 Working in Art Museum Requires Professional Conscience ————————— 二四四
19 Possibilities of Art Museum ————————————————— 二五四

Epilogue | Xue Jiang ——————————————————— 二六二

序

——朱青生

二

Introduction
Zh Qingsheng

美术馆的展览作为知识的生产，具有双重意义。

第一层意义，美术馆的展览本身就是学术的活动，而这个学术的活动具有综合性呈现的意义。也就是说，其中包含着知识的生产，也包含着对知识生产过程的显现。

美术馆的展览已经超出了只是悬挂、展示美术作品或者一些物质形态的器物和材料。自从当代艺术将艺术本身不再作为一个美感的呈现，美术馆已经从 Museum 的意义上突破。Museum 是美之神"缪斯"（Muse）加上中性词根 um 的"美之所在"。美术馆是博物馆的最为纯粹和集中的形式，当然也经常把美感作为其显示展览与教育功能的任务，这个时代已经随着古典艺术的式微而结束。现代美术馆的任何一次展览都是穿透了美感和装饰，以一个问题作为主题，然后对之进行全面的调查、研究，结合原始材料，特别是视觉形式的原始材料，会同文字、影像、各种新兴媒体可能记录传播的所有机制，来对这次研究做一个全面的呈示。为了充分估计到在场的时间、空间的局限，一般的展览还会从请柬、传单、在场索取的目录和文件，以及与展览相辅发行的画册和研究性专著（通称 catalogue），使得这个研究的主题得到阶段性、甚至是总结性推进。所以现代美术馆的展览往往不是一个知识的简单回顾和传播的过程，而是对知识的创造和生产的过程。王璜生作为中国最有影响力（已被 2011 年几个奖项公认）的美术馆馆长，其主要的贡献当然是他的展览以及与展览相关的推广和教育活动，但这样的展览和教育活动的实质，正在于他的展览中实现了将展览作为一个学术问题，并且通过一切可能的方式，对学术问题的新的解决和解释做了充分地注意，在他这本文集的很多"专论"、"前言"和"展览策划案"中充分地体现了美术馆的第一层意义。

第二层意义，美术馆的展览不是传统意义上的知识生产，而是对知识的本身进行反省和批判，并呈示出人的新的觉醒和觉悟的机缘和遭遇。首先作为对

知识的结构所进行的呈现与批判，一个美术馆的展览已经不仅仅局限于知识，而是对知识的局限性本身做了一个揭示，并且对于这种局限可能对人的限制，发出了警示和启发。

　　美术馆的展览已经超出了对知识的传播。因为知识本身是人的理性的产物，但是由于现代性发展的结果，知识已经逐步扩展为一个异化人的存在的宰制的力量。虽然在人类启蒙时期以后，把知识作为力量，把知识作为文明的基础并使知识获得了充分的发展，使得人类社会无论从物质发展还是体制建构上，都依赖知识而构成了自我的基础，但是人性大于理性的真相被遮蔽！当知识成为人们今天所有问题出发的基础，并笼罩和覆盖着人对问题的所有解决方式的时候，知识本身就是对人性的限制和割裂。人们曾经妄想用无限扩展的知识来解脱知识的局限，但是知识只能扩展知识，而不能渗透到知识之外的人的其他领域，而这个领域在过去的哲学中被以为是"美学"（作为 aesthetics 本义的感觉学），其实"美学"本身就是一种"知识"，所以我们在一个美术馆的展览中必须突破知识的限制而使得事物本身获得显现。这种显现正如上一点所说，它与第一层意义相连，它不是简单的美感和装饰，而是对知识的界限和人类的理性边缘的挑战与突破。当人们在问题之外有所觉悟的时候，也许才会意识到知识本身的问题，或者意识到知识本身就是问题，甚至进一步意识到，问题一旦出现，人已经处于问题中，从而不再自由。因此，我们需要展览。展览不仅仅是一个问题的解决方案，也不是一个结论的呈示。当每个个人来到展厅中，对他／她则是在人间的一次特色的遭遇。每个人可以从展览的任何一个部分开始，也可以从任何一个地方切入和走出。这是一个机会，让人从一次遭遇的瞬间，获得自由的机会。这种机会在现代词语中没有领域或术语可以概括之，就将之权且称为"当代艺术"，而美术馆就是"当代艺术之所在"。王璜生作为一个知识分子，绝不仅限于美术馆馆长，他对于一个美术馆展览中可以进行对知识生产

的警惕和批判的价值有所了解，有所体会，因此在他这本文集中有一些细节的设计和陈述，读起来似乎在做展览，其实他在与我们交流如何使一个美术馆的展览不仅限于知识。

是为序。

2012 年 5 月 27 日于泰安至济南途中

自序

—王璜生—

"工作"对于我们的一生来讲，可能占据了绝大部分最重要的生命时光。而"工作"，却可能往往是无聊、无奈的集合词，我们在体制化和社会化及人事纠结与利益纷争的工作中，无可奈何地消耗尽我们生命活力和意义追求的冲动及热情。我们往往在蓦然回首时抱怨及后悔我们的工作与人生，但是一切都已成为无可奈何的过去。

也许，在我们的工作过程和生命过程中，我们会不时地提醒及警觉自己。古训所言的"君子慎独"，所指的更可能是一个人如何在纷纭杂乱的现实社会和人生过程中，兢兢业业地保持个人的独立性和此在性。尽管这样的独立性和此在性对于轰轰烈烈的社会来讲是微不足道的，但是，也许对于自己的人生，可能有那么的一丁点意义。

为了这样的一丁点的生命意义，我必须兢兢业业地工作和生活。

我的工作经历，是从一个很小的机械工厂起步，后来读书，之后进入出版社、画院。从1996年起，我开始从事了一份当时绝大多数人不看好、而现在也没太多改观的中国的美术馆行业工作。正因为大家都不怎么看好，甚至因不看好也没有太多批评改进的声音，因此，对于我这样一个曾经学习过美术史论和美术批评，同时也搞一点美术创作，并在小小的机械工厂对车床、工件、工时管理等有点经验的人来讲，"美术馆"这样的行当，它的可能的意义和应该的意义成为我工作的尝试和思考的起点。

于是，我在这样的工作中开始了对"美术馆"这一行业的学习、思考、实践、研究及写作。工作和实践很具体，现实和社会也很具体，尤其是面对具有中国特色的国内美术馆现实。但是，思考、研究及写作却可能成为我超越于工作和现实的一种精神的手段，而我更希望并努力于这样的精神思考和写作能够建立在一定的学术及学理的基础之上，能够既针对于中国现实的美术馆问题，而同时对"美术博物馆"的规范化建设、学理性发展和理论性建构有所作为；既记

录和思考中国的美术馆工作实践中的过程和努力方向，又体现作为知识分子和美术馆馆长可能应该有的那么一点社会责任和理想，及学术信念。其实，在这样的过程中，更重要的还是如何保持和坚持个人的立场及操守、个人的学术品格及生命理想，以体现自己作为"人"应该有也可能有的一种人生价值。

因此，一种"美术馆"思考和写作成为我日常工作一个重要部分。在我16年副馆长和馆长的生涯中，所思、所做、所为、所行、所言，这些多少透露出美术馆这一工作的"台前幕后"，透露出个人与美术馆的工作、学术和生命关系。

于是，就有了这样的一套《王璜生：美术馆的台前幕后》文辑。

文辑第壹辑以《作为知识生产的美术馆》为题，从美术馆与知识生产的关联、展览策划、典藏研究、美术史研究等几个角度切入，结合我历任广东美术馆和中央美术学院美术馆馆长的工作经历，梳理在美术馆行业内行走多年的经验，剖析国内的美术馆和策展机制的问题和特点，勾勒和揭示了美术馆台前幕后的工作、理念、彷徨与坚守、思考与突破，同时也收录了我近年来美术史研究的个别专论等，希望立体呈现一位美术馆从业人员对于"知识生产"的认识与实践努力。

"知识生产"与美术馆关系的问题提出，主要是针对中国的美术馆长期以来的状态及社会对于美术馆工作的认识而发出的声音。2010年在"国际现代美术馆协会年会"上，我作了"美术馆的知识生产机制"主题演讲。当时我深感，这样的"知识生产"论题在西方的美术馆及社会早已成为共识，他们的美术馆也早已超越于这样论题的探讨。而在中国，"知识生产"的价值、意义及社会职能，还有围绕"知识生产"相关的"知识"理论研究还远远没有得到认识，更不用谈重视；尤其是在美术馆的职能和范畴中，普遍没有这样的基本认识和基础知识。这些年来，我一直在思考和表述这样的观点，提出和论述了美术馆的"史学意识"、美术馆的"自主自立意识"、美术馆的"文化意识"、美术馆的"公共

意识"与"公众政策"、美术馆"收藏的文化性"等议题；并在所创办和主编的《美术馆》刊物（广东美术馆）和《大学与美术馆》刊物（中央美术学院美术馆）中，讨论"博物馆转型与中国现当代美术史研究"、"博物馆展示文化与藏品管理"、"全球化语境中的博物馆经济"、"美术馆的公共性与知识性"、"作为知识生产与文明体制的美术馆"、"当代文化中的美术馆"、"美术馆的文化策略与学科建构"等专题；也在自身从事的美术馆工作中，与我们的团队共同努力于提高这样的认识并进行相应的实践。

美术馆是社会文化机能中的一个组成部分，美术馆职能的实现和完善，美术馆能量的发挥和聚变，一方面需要美术馆的从业人员认识能力和实践能力的提高，需要美术馆职业道德的自律和提升，需要美术馆行业标准和运作机制的规范化和完善；另一方面，更需要社会对美术馆工作及事业的同步认识，及参与、支持和监督，更需要政府从政策的层面和文化策略的高度给予专业性的引导和鼓励；更需要专家和知识分子的指导和合作！因此，本书的出版和发行也便有了一点抛砖引玉的作用。

深深感谢中央编译出版社，特别是薛晓源副社长；深深感谢薛江主任的鼓励、参与和支持，使我这样的一套文辑得以成形和付梓！深深感谢北京大学朱青生教授对我美术馆工作的无私指导及百忙中为本文辑所撰的序言！深深感谢协助我这套文辑整理资料、插图和设计的众多朋友，特别是王序先生、刘希言小姐、侯颖小姐等！还要特别感谢我的家人姚玳玫教授，多年来对我那近于疯狂地投入美术馆工作的理解及幕后默默的支持和帮助！感谢所有的朋友和长期与我合作的美术馆的团队！这一切，共同构成了这一文辑及"美术馆的台前幕后"！

2012 年 5 月 11 日于中央美术学院美术馆

01 Knowledge Production: Art Museum's Functions and Responsibilities ———————— 一二

02 Four Discussions on Art Museum Consciousness ——————————————————— 二二

03 New Experience on Art Museum ——————————————————————————— 三二

04 Art Museum and Contemporary Art ————————————————————————— 五六

05 Art Museum: Involving in Photography with the Stand and Manner of Historical Science ———————— 六四

01 知识生产：美术馆的功能和职责 一二

02 美术馆意识四谈 二二

03 美术馆的台前幕后 三二

04 美术馆与当代艺术 五六

05 美术馆：以史学的立场和方式介入摄影 六四

01

知识生产：美术馆的功能和职责

　　"知识"是一个具有崇高价值感和内涵的理念，建构着社会与人类的意义，也引导着人类的精神追求及行为向往；而"生产"作为一个概念，其内涵也正发生着扩充和变化，它不仅适用于物质领域，而且也被应用到精神领域乃至知识的范畴之中。与物质的生产相似，"知识生产"同样是人类在一定社会关系中进行的社会活动，也同样要借助于一定的物质条件和资料。如果从"知识生产"的角度出发来观照美术馆，美术馆就不但因其特殊的空间而成为知识生产的一种物质性场域，并且也因其综合的职能而转变成为知识生产的一种主体。

　　美术馆具有多方面的功能需求，也以综合性的功能实践体现美术馆的社会学、文化学意义。而当代的美术馆越来越重视与公众社会的关系，也越来越趋于平面化和娱乐化。但是，在这种平面化娱乐化的公众社会中，在一个公众社会尚未自觉形成知识的认知高度和普及性的情境下，尤其是在像中国或亚洲的文化现状中，作为艺术博物馆性质的美术馆，尤其应该承担起"知识生产"的历史责任和专业职能。

　　"知识生产"是美术馆的核心动力，是美术馆的发动机。也就是说，美术馆是由"知识生产"而构成其运作系统，以"知识生产"为出发点，从而展开具有目的性的知识制造、传播、交流、保护、再生产的一系列工作，形成有效的知识生产机制。而更确切地说，美术馆应该是一个"知识生产"的综合体，在美术馆里发生的一切与艺术及文化相关的行为，都可能并应该构成"知识"的意义及价值，美术馆应该以"知识"的生产为出发点，而成为美术馆的意义之所在。

一

　　"知识生产"的机制、功能及特点在美术馆的具体表现为：

　　1. 展览及相关的学术性建设是"知识生产"的重要工作，如：展览策划的学术问题意识和实践，关注和参与当下文化问题的探讨与建构，推动相关学术问题的开展等等。其实，一个展览的策划、组织及实现的过程，就是一次知识生产的过程。而知识生产可作"有效"和"无效"的区分，有"大效"和"小效"之别等等，因此，如何使我们的展览及学术活动成为"有效"和"大效"，就是检验美术馆是否真正具备"知识生产"机制和能力的标准。美术馆的展览是作为学术论述的最有力的方式和媒介，通过展览的策划，促发新的观点，启发新的学术导向，催发新的知识增长点，在一种视觉的交互作用场中形成新的

表述意义。

2. 对历史文化和资源的学术梳理、合理利用及当下阐释，尤其是对美术馆藏品及文献资料的研究、整理、保护和相关理论建设。藏品及历史文献资料中隐含丰富的信息，处理和保护这样的信息，从而构成新的知识点。我们往往忽视这样的历史资源，尤其忽视历史资源的当下意义：即历史延伸到当下的意义和当下对历史作出再阐释的价值。而美术馆更主要的功能是，通过对美术文化知识的新的集合，特别是对历史及藏品的深入而结构性的研究，形成一种"艺术史"的书写。一个美术馆如果没有可能通过一系列的展览和收藏构成"艺术史"的表述结构，并在一系列的表述过程中不断地推演着一种知识的立场和文化的信念，那将是失败的或没有尽到责任的美术馆。

3. 关注当下正在发生的艺术动态，以主动的态度积极参与其中，包括关注年轻艺术家动态，推动年轻艺术家成长，以"进行时"的思维参与艺术的发生活动。历史在发展，时代在变化，对当下的阐释和介入是知识生产和知识建构的重要方式。"艺术史"是发生发展着的，对于相关知识和艺术问题的发现将是美术馆的职能及职责所在，而对于正在发生的现实作出具有立场和判断力的关注及参与，是一个美术馆进入当下艺术且同时参与建构艺术史的重要行为。因此，在这样的过程中，美术馆必须为自己的行为负责并慎重行事。但是，这正是检验一个美术馆的"知识生产"能力及对艺术史的判断力的重要标尺。

4. 美术馆应具有兼容、开放、多元的学术精神，应重视知识的交流、对话、互为互动，要从知识生产的最基本的社会基础做起，从而形成开放、多元的"知

I　　　　　　　　　　　　II

Ⅰ
徐悲鸿 《男人体（正侧面速写）》纸本油彩 44×52cm
中央美术学院美术馆藏

Ⅱ
"千里之行——中央美术学院毕业生作品展"现场，2010 年

Ⅲ
日本东京国立近代美术馆

识生产"机制。知识是在开放而自由的精神氛围中才可能有效地体现及发展其有效的价值。因此，美术馆不仅要自身成为一个可以开放思想和学术、可以在自由民主的争论中发展美术馆自身的学术立场和影响力的平台，而且应该为社会公众和知识界提供一个轻松自在的空间，在这样的空间中生长生产着多元的学术思想和艺术精神，这样的空间应该是一个以视觉图像为中心的各种学术兴趣和研究方法的交汇之地和互动场所。

5. 知识的应用和研发，使知识深化、变通、催生，从而产生知识新的可能性。知识如何转化为现实，在现实的社会实践中体现价值、共构作用，并深化意义，这将构成知识的再生产。其实，当下社会是一个日新月异的社会，新的知识在不断地出现和发展，新媒介的发展更是不断催生着新的视觉及新的思想的感受和表达，并形成着美术馆与知识社会、社会公众等的新型的关系，这是合作和再规划、再重组的关系。更为重要的是，美术馆的"知识生产"不仅关注当下，而且以"返观的眼光"挖掘过往；不仅立足当代社会的知识生产语境，而且放眼国际，洞悉知识生产的全球网络；不仅反思既成的知识系统，更捕捉正在生成着的知识态势。

6. 公共教育是美术馆知识生产及再生产的重要途径和方式。普及性传播和

专业性传播是公共教育的两大功能和职责。具备专业艺术知识结构的受众是美术馆的常规造访者，他们既是美术馆知识生产的受益者，同时又敦促美术馆的知识生产高质高量，某种程度上可以说是美术馆知识生产的"质检员"。非专业的社会公众则是美术馆知识生产的"温度计"，美术馆的知识生产通过普及性的公共教育与社会广大公众产生互动。尤其在当下后现代的语境中，各个人文学科对于"受众"的研究程度越来越受到重视，而美术馆的公共教育天然地以"受众"为核心，在后现代的知识生产情境中，可更好地发挥其效能，使知识生产通过公共教育转化知识的形成方式和传播途径，形成多元多层面的知识面向，使知识成为丰富的多棱镜，在丰富的多棱镜中折射着不同阶层不同向度的文化需求。而同时，多向度多层面的知识需求促使美术馆对自身的知识建构及知识生产机制提出种种新的要求，美术馆在与社会公众的互动过程中形成了"文化民主化"的新关系和新特点。

7. 出版计划也是美术馆知识生产及再生产的另一重要途径和方式。展览、藏品研究、学术交流和研讨、专题讲座等等的现场参与性固然重要，然而因时空限制而影响受众及知识传播的广泛性，系列出版物则会有效弥补这一不足。出版物是人类活动的"文化"化物化形态，超越时空局限而使人类活动得以长存，使一时一地的知识生产得以最大限度地扩展、延伸、再创造。尤其在中国当下，美术馆界普遍不重视出版物这一知识生产形态，认为出版是出版界的职责，不是美术馆自身该重视的领域，没有将系列出版计划纳入日常的美术馆学术规划中，更遑论将出版计划作为美术馆知识生产的重要途径和方式。

I II

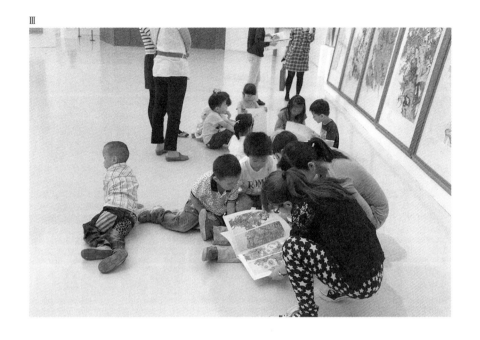

Ⅲ

Ⅰ
"国际美术馆发展策略研讨会"现场，2008年

Ⅱ
"首届 CAFAM 泛主题展：超有机／一个独特研究视角和实验"第二场学术论坛"城市"现场，2011年

Ⅲ
幼儿园的小朋友在美术馆参观、学习

8. 赞助体制的当下意义和美术馆的引导功能。从美术馆发展的历史看，赞助体制几乎是美术馆从诞生、发展到繁荣的基础性体制之一。在当下的中国美术馆界，公私赞助体制也逐渐从无到有，正日益成为一个新的引起学界关注的知识点。从美术馆发展的立场看，赞助体制是把双刃剑：一方面，美术馆可能依靠赞助得以充分发展；另一方面，美术馆可能受制于赞助而丧失其文化立场和学术判断。从赞助方的角度看，美术馆也有其两面性：一方面，美术馆像一个巨大的吞金器，只进不出；另一方面，美术馆为赞助机构树立其文化形象、传播其社会影响。在双方博弈的过程中，美术馆独立的学术立场和文化意识是关键，通过赞助，美术馆将企业、机构和个人纳入知识生产系统。在这一过程中，赞助不是使美术馆市场化，而是引导机构公益化、"文化"化、社会化。美术馆日常工作中对赞助问题的态度和解决方案，结合当下后现代文化语境中，美术史学界对"赞助"制度的研究成果，可充分挖掘赞助体制的当下意义和发挥美术馆的引导功能。

9. 交流和互动是"知识生产"的另一种有效的方式，无论是专业的交流，还是跨行业跨学科的互动，都可能借助于美术馆这样的平台轻松地进行，并获得潜移默化的效果。跨学科的互动方式为美术馆的知识生产提出了新的挑战，也构成了新的机会和意义。尤其在中国当下，美术馆学与美术史学的学科壁垒

分化日渐严重，二者进行知识生产的目的、意义不尽相同，双方的知识生产系统、结构也诸多异处。如何整合美术史学界以及各人文学科领域的知识生产系统的资源并纳入美术馆学界，使其在美术馆平台上得以融合、交汇、产生新的知识点，不仅仅对于美术馆学自身发展极为重要，更对于整个人文学科的知识生产意义深远。

10. 美术馆学本身就是一个知识体系。上世纪 70—80 年代，欧美美术馆逐渐从西方美术史界分离出来，并建立了自己独立的社会，尤其是文化地位。这种独立的社会、文化地位的典型标志就是美术馆学作为一个新兴学科的出现，以及由此生发的美术馆系统的美术史的历史写作。尤为重要的是，在实践层面上，美术馆的运作、管理、运营等，以及对这样的工作内容及方式的研究，构成了可以不断深入延伸的知识系统，包括行政管理系统，藏品征集、保护、修复、研究系统，资金募集、运营系统，等等。其实，这样的知识系统，既是技术性层面、操作性层面的东西，涉及复杂而专业的细节，而同时，又是综合体现了一个社会、一个时代的价值观、美学观等的问题，也即从社会和时代宏观的角度切入于这样的一些技术性、专业性的知识操作，从而构成一种新的"美术馆学"知识体系。

二

那么，谈了这么多美术馆与"知识生产"的关系，回过头来说，我们有必要谈点何为"知识"及"知识"与"生产"关系的问题。

"知识"往往被认为是"认知模式"，或可称为"结构模式"，也就是说，从知识与外部关系来讲，它体现为"认知"关系，通过"认知"，通过在不同的时空、不同的人群及对象所建构的"认知模式"，而使"知识"社会化，使"知识"形成具体的作为，并有效地形成能量及发挥能量。就如美术馆，其"知识"的建立和建构，是围绕着如何产生"认知模式"，形成相关的"认知"的知识系统来展开的，这种"认知"系统包括视觉的、思维的、精神性的、感官的、理性的等，从展览的策划、展示、灯光、文字细节、表述方式等，到美术馆空间的气氛、设计、标识等，都无时无处不在制造、提醒和暗示着一种"认知"的模式及系统的存在，也使人们在自觉与不自觉中感受到"认知"与"知识"的关系，形成了对"知识"的一种理解和获得。"认知模式"的建立是"知识"与外部之间的一种关系。

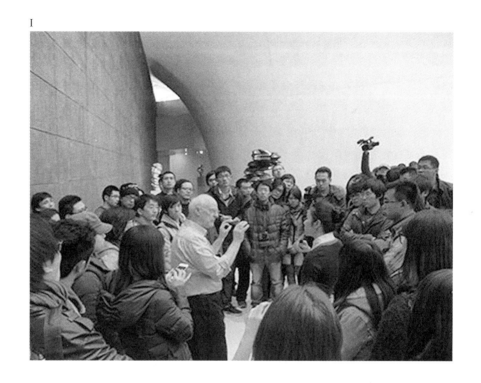

　　另一方面，"知识"本身是一种"结构模式"，结构即物与物之间所构成的系统关系。结构自身及部件之间、关系之间具有逻辑及互为共构的特点及意义，从而形成一种表述、语法、惯性、指向，甚至话语。所谓的"知识"，就是在这样的逻辑关系和共构共生的结构中生发为它的语义，也凸现为表述力量和价值体系，同时，也逐渐有序地形成"知识"的系统。美术馆中，展览本身的结构、作品与作品之间的关系，展览与展览之间的叙述方式及价值指向，表述中的理论节点与学术含量，构成了"知识"生产的过程。这样的过程有如"砌积木"，每块积木相支撑相咬合的关系构建为"结构模式"，从而也建构起"知识"的大厦"知识"的系统。"知识"是由这样的"结构模式"被结构出来的。美术馆是在这样的"结构"中运用相应的"结构模式"来形成"知识"，来进行知识生产的。美术馆以它的藏品、研究、学术定位、展览方式和指向、表述角度、呈现特征，以及公共教育方式等等，形成它的"结构模式"，以呈现知识生产的走向及过程。

　　然而，无论是"认知模式"还是"结构模式"，也就是说，无论是知识与外部之间的关系，还是知识自身的结构关系，都处在变化与活动、处在动态的

过程之中。"认知"本身的多样性和丰富性要求着"认知模式"的开放性，这种开放性更来自于"知识"与历史、社会、群族、政治、诉求、性别、个体、时代、职业等方面，也来自于对"知识"本身的"认知"，及对知识的"结构模式"的认知。

我们对待"知识"及"认知模式"的理念出发点，应该是在于"文化民主化"，在美术馆这样的知识平台上，多元共构的文化指向，促进着在对话和尊重中构建"知识"、构建"文化"的可能性。"民主化"或多元诉求，并不意味着文化的扁平化和世俗化，这也就要求应该重视于"知识"的"结构模式"的建构，"知识"是来自于人类理性的需求及对于外部世界的欲望，知识的建构过程自觉地体现着这样的理性和欲望，从而也构建了一个"知识"的积木式的大厦，"大厦"是非扁平式的，而是具有结构和高度的。"知识"是在这样的结构和高度中体现其作为"文化"的价值和意义。

不过，"知识"同时是对已然"知识"的挑战、怀疑、批判，以不断地获得重构。也就是说，"知识"的"认知模式"，或"结构模式"，本身应该是一种开放的系统，"模式"系统的开放性决定着"知识"建构的当下和未来，以及可能的广度和高度。"解构"这样的现代理论表述方式，标示的正是"知识"的"建构"和"解构"的双重性，"知识"本身就存在着这样的双重性。我们以理性的需求和方式来解构曾经用我们的理性建构起来的知识大厦，这正是人类理性的"问题"和"魅力"，我们敢于去怀疑和批判我们的理性，而这样的基础正是人类拥有的理性。这样的理性存在于我们"知识"的认知模式和结构模式的生成、建构、解构、再造的过程之中，这是一个"理性链"，而同时是一个"知识链"。

因此，"知识"及"知识生产"在一个作为文化机构的美术馆中，其担当的角色和具备的涵义就不仅仅是一系列的技术性问题和实操性工作，也不仅仅是维护性地对已然文化方式、体制、思维和行为的"建设"工作，而更应该承担起"建构"与"解构"、"解构"与"建构"的双重职责，承担起在开放的知识结构中释放开放的公共文化职能的角色。

三

中国在近十来年间，美术馆的建设及发展从数量和规模上看，可以说是极为神速的，由美术馆引发的展览及学术活动也非常之多，真可谓目不暇接，众

声喧哗。但是，应该承认，中国的美术馆目前对于"知识生产"的意识和具体的工作还是处于非常基础的层面上，对学术策划和学术高度、深度的认识和工作都相当表面，对藏品与历史、当下的关系的认识和工作也相当不足，同时，更缺乏一种"进行时"的思维和工作热情及责任感，因此也使美术馆缺失知识生产的机制和活力。

这其中，最关键的是严重缺乏美术馆"知识生产"的意识，普遍认为，美术馆只是一个简单做些展览的场所，而展览是艺术家向社会亮相的一种手段。殊不知，就是一个"展览"，其实包含着美术馆的一种"知识生产"的运作系统，策划、角度切入、作品选择、相关研究及论述、作品与空间关系、空间与观众的关系、视觉接受的特点及过程、交流与互动等等，每个环节都是一种知识，种种知识的集合成为一个系统工程，而系统的运作构成了"生产"的过程并形成了"生产"的成果。"展览"只是美术馆知识生产系统工程中的一个部分，一个子系统，而"研究"、"公共教育"、"典藏"、"交流"等等都可能是美术馆系统工程中的子系统，同时，支持着美术馆整个知识生产系统工程的有效运作。如果我们缺乏这样的"知识生产"的意识，则无法主动地建构相关的美术馆知识，更何谈"知识生产"。

而美术馆的知识生产更是一个知识"建构"与"解构"的发展建设过程，这本身就体现着"知识"之于人类和社会应有的价值及意义。因此，美术馆应当具有承担这样的知识生产的职责和能力，同时也有效地健全这种知识生产的系统机制。

中国的美术馆工作任重道远！

2011 年 1 月

02

美术馆意识四谈

在美术馆这个行业打滚了这么多年，无论是客观的现实和现实的可能性如何，也无论如何地心存高远或心灰意冷，但是，总觉得做人做事最关键的还是要从实际出发来确立某种主体的意识和方向性的意识，有某种主体的意识和方向性的意识是至关重要的。因此，我时常地想到与美术馆建设相关的四方面的"意识"：一是美术馆的自主意识；二是美术馆的史学意识；三是美术馆收藏的文化关怀意识；四是美术馆的公众意识。

一、美术馆的自主意识

中国的美术馆明显地存在着很多先天不足和社会基础薄弱的问题。尤其是在当下，在一个被称为"信息"的时代，美术馆既被时代推着走，也在时代中扮演着独特的角色。美术馆应该如何清醒地意识到自己所处的位置和应有的责任，应该扮演一个什么样的角色并演好这个角色，这也许是一个很急迫、也很现实并需要深入思考的课题。

中国的美术馆普遍存在自主意识不足的问题。譬如，大的可以说：没有自己的学术方向和定位；没有自己的展览品牌和学术品牌；没有自己坚持的学术品格、路径和立场；没有自己的公众形象，等等。而小的可以说：没有自己主动接受和处理信息的方式；没有转化资源的能力；没有自己基本的外部形象等。

信息时代，人们对信息的接受方式从以前的相对单一，到现在的多渠道、多层面、立体、多维且迅速，人们一方面能够从多元的方式中迅速地对多层面的信息作清理、比较、思考、判断，使信息的接受和处理超越固定化的意识形态和思维定势；而另一方面，人们面对纷至沓来、杂乱无章的信息也会无所适从，一下子失去了选择和判断的依据。美术博物馆作为对信息（包括文字、图像、声音等）进行接收、复制、处理、传播、再造、储存等的机构。首先，面临的是如何作出选择和判断的问题。一般来说，美术馆应该有自己的学术定位和运作方向，面对纷乱的信息和资源，他们提供了思考判断新的内容和新的可能性，使我们的选择出现新的维度和新的难度。这样，美术馆必须有一种自主的意识，既不能以一种定势的思维来过滤可能获得的信息，尤其是将对新信息的解读纳入于思维的定势之中，简单化地处理丰富多元的信息内涵；又要有自己的独立立场和视角，用自己的方式（包括策划展览、资料收集、作品收藏、公共教育、社会推广等）对信息进行判断，提出自己的问题，构造新的信息资源。其次，我们应该对信息的发生源以及信息应用的出发点有进一层的了解和追问。任何

左图　中央美术学院美术馆
自主策划的"自我画像：女性
艺术在中国（1920—2010）"
专题展览现场，2010年

二三

信息的构成都隐含着各自的出发点和目的性，我们应该从自己的立场和角度去揭示或共构其中的问题和意义。还有，美术馆应该或可能在这样的信息接收、处理和反馈的过程中，形成一定的信息系统，有目的和系统地构造自己的信息资源，以生成自己的信息话语系统，产生由之而出现的影响力。这样，我们就不会被动地去接或做展览和学术活动，不会简单地对待和处理展览问题、学术问题，也就可能在众多的信息资源和可能性中决断出符合于自身学术定位和形象的选择和方向，从而体现作为"这一个"美术馆的自主性。

另外，我们所处的又是一个可能回避思考和弱化想象力的图像时代，我们乐于接受清晰无误的图像，简单明了于图像所具有的内涵和意义，并且用平面化的图形来表达平面化的思想。可以说，图像轻而易举地占领和统治了人们的视觉，使视觉在愉悦中安详而疲倦。尤其是当图像以复制的方式迅速膨胀时，熟视无睹更成为视觉退化和抗拒的必然结果。另一方面，当图像成为一种潮流，以不可抗拒的趋势侵占我们生活的一切时，图像会不断地引导和干扰着我们的思考，我们好像生活在一个被别人规定好的视觉世界里；与此同时，我们也以我们的方式在规定别人的视觉。作为美术馆，它本身就是一个不断在使用图像、制造图像的机构，那么，它对这个社会、对这个时代负有什么样的责任和义务？美术馆可以也应该用图像来组织自己的表达定位和话语系统，让图像自身独立思考和说话。那么，对于图像的选择、应用、组织、重构、排列方式等等，这将体现一个美术馆的出发点和学术立场，而图像因之产生的力量和思考的指向，将构成与社会互动的意义，建立学术自主性，对当代文化作自己的表达。

I

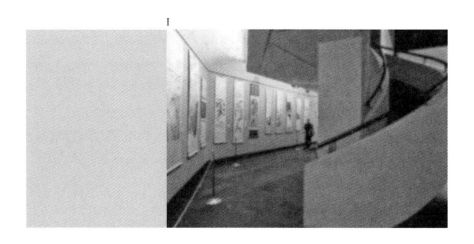

二、美术馆的史学意识

目前国内国际的美术馆，其基本功能大致一样，都是围绕收藏、研究、展览陈列、教育服务等基本项目和功能来开展工作的。同时，每个美术馆都会有自己的学术定位和形象定位，以此作为工作目标并建立自己的形象和风格。一个美术馆的功能、目标、定位很重要，这是大的框架。不过，如何向大框架里填进东西，如何来完善这个框架，即以何种态度何种方式来运作这些功能以实现其目标定位，是更为重要的。在个人实践和思考的过程中，我认为，这种态度和方式的关键所在是"史学意识"的问题。

何谓"史学意识"，更确切地讲，是在美术馆的工作中如何理解和应用"史学意识"。

第一，应有时间和认知的距离感，退开一步，静观历史。美术馆具有博物馆性质，其收藏、研究、陈列肩负着对历史负责的责任和义务。时间能够过滤许多浮躁喧哗的现象，能够沉积一些厚实本质的东西。美术馆有责任对这些沉积下来的东西进行清理、收藏、研究，在揭示和重现它本来价值的同时，重构其当下的意义，使之成为当代史的一部分。因此，这种"静观"、"距离感"是很有必要，也是很具本质意义的。

第二，这种"史学意识"体现在以当代史的眼光来认知和重构历史，这也就是克罗齐所说的"一切历史都是当代史"的观点。当我们面对历史，以静观、距离感的态度来整理和研究历史时，要有一种立足点和角度，那就是"当代"视角。我们是站在"当代"去看待历史，我们所揭示和重现的是历史的本来价值，而这种价值其实是当代人对历史的重新认识和评价，因此，其所体现和重构的意义也是当代的。

第三，"史学意识"还体现在主动参与当代历史的建构，推动当代史的发展上。"静观"、"距离感"并不意味着退缩、回避，梳理历史是为了从历史中获得一份现实的借鉴，从而产生对当代史参与和推动的热情与责任感。历史是一个不断推进、不断建构的过程，无论是对历史现象的重新认识，或是对当下发生的事件进行梳理和评判，甚至主动参与推动当代历史的工作，都是来自于对待历史的一种态度。因此，主动参与和积极推动当代史也便是必然的选择，但它必须有厚重的历史感作为支撑。

第四，"史学意识"还要求对待历史（包括当代史）时具备"学"——学术、学理、学科等——的涵量和目标，从理论的高度来描述历史，并将一些历史经

Ⅰ
"现实关怀与语言变革：20世纪上半叶广东美术专题展"现场，1997 年

验予以总结、分析，以至提升到理论的层面。不是停留在简单地、平面地描述历史，而应该是阐释历史。

美术馆的展览、学术研究等活动应具备一种主动及史学的态度，关注和参与当代美术史的整理及建设，并充分意识到研究与编辑出版工作相配套的重要性，为相应的专题研究积累丰厚的历史资料及档案文献。在一些工作细节上——如何编辑、如何设计、文字及插图的到位程度、图书开本等等，都尽可能地以"史"的意识作为指导来开展具体实施。同时，也要对"史学意识"在美术馆工作中的主导意义有不断深入和更新的认识。当然，我们也注意到，美术馆工作只有"史学意识"是不够的，当代美术馆的最终价值落在"社会教育"功能上（这一点也被美术馆愈发重视），而"史学意识"所体现的价值应被落实到公民对文化的厚度、对生存的意义、对人与社会的关系等问题的理性认识和情感体验上。这也许是美术馆存在的真正意义。

三、美术馆收藏的文化关怀意识

美术馆的收藏是一项至关重要的工作，也可以说是美术馆的最主要的"硬件"。因此，对于收藏工作的态度和意识，将决定一个美术馆的学术及历史的分量和意义。在美术馆的收藏方面，我觉得应具有强烈的文化关怀意识。具体可以是：

第一，文化是一个有上下文关系的整体，收藏应注重文化的整体性。

美术馆的最基本的职责是收藏和保护文化遗产，那么，何谓文化遗产？这有广义和狭义之分，广义的文化遗产可以泛指所有与人类生活相关的存在物，

I

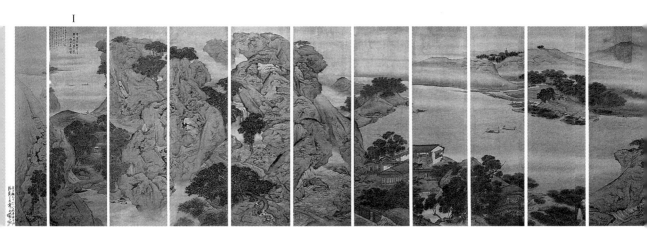

II

包括有形和无形的；而相对狭义的文化遗产。尤其是可能被收藏和展示于美术馆博物馆之中的，我们更倾向于认同具有文化史意义的艺术品或艺术文本，也就是说，我们关注——收藏和研究——的不应只是一个孤立的艺术精品，而应该是一组与历史文化相关的，与"事件"、"活动"、"生存状态"等有上下文关系的艺术文本。

当然，艺术精品具有文化文本的意义，它可能是文化文本浓缩的精华或表达的高度。但是，对于以收藏和保护文化遗产为职责的艺术博物馆来说，只考虑艺术精品是不完整的，甚至可以说存在着一定的误区。文化和历史是一个整体，文化的意义也应是在这样的整体中产生。因此，收藏既应重视艺术精品及其价值意义，更要注重藏品的序列关系以及相关的艺术文本的完整性。

第二，文化并不是历史资料的叠加和静态的观照，而应是具有人文的温度和情怀。

美术馆的收藏只满足于艺术史各环节的衔接和视觉的欣赏性是不够的，收藏除了文化的整体性之外，需要有强烈的文化关怀和文化意识寓于其中，也就是说应该具有文化的价值判断和责任感。出发点引发和决定了藏品的意义，而静态的藏品也因文化的关注而凸现和丰富其应有的意义。因此，收藏是对一段历史的负责，是以文化的责任收藏历史。

I
袁江《山水》通景条屏
〔清〕绢本设色 622×183cm
中央美术学院美术馆藏
II
"主流的召唤——馆藏新时期广东优秀美术作品展"
现场，1997 年

第三，以文化的眼光和情怀重新解读藏品，凸现藏品的文化意义。

藏品是静态的，而对藏品的解读和使用却是动态的。这些对藏品的研究及策展的应用，将在文化的关怀之下获得广阔的天地和深层的价值；藏品也将与特定的文化背景构成整体的意义。在这里，一方面可挖掘出藏品自身深层而独特的内涵，一方面将延伸和重构藏品在一种文化场景中的意义。以文化关怀的态度来对待藏品，使深藏于美术馆、博物馆的藏品回到社会，回到历史。

四、美术馆的公众意识

美术馆博物馆近阶段以来，从重视"物"逐渐向关注"人"转向，从收藏、研究"物"到关怀、服务"人"转向。新型的美术馆，越来越多地关注人的问题，关注人和美术馆博物馆、人和艺术品之间的关系问题，甚至是在美术馆博物馆的空间中人与人交流的关系等等。从这个角度讲，可以说这是一个关于"文化民主化"的问题，它包括公共文化机构的职责职能、纳税人的权益、社会的民主程度等，更关系到一个进步的开放的社会对待文化的态度和观念。在这个问题上，作为一个新型的美术馆，应该将关注人重视人的问题提升为美术馆的战略职能。也就是说，如何具有"公众意识"，如何运用相应的方式和手段为公众服务，如何了解公众的想法，具有公众的思路和相应的政策方式，以什么样为目标和目的等等。对于这些问题的思考，也就构成了我们所谓的"公众政策"，即一个美术馆工作的出发点和方向。

对公众政策的考虑，首先要了解我们的对象是什么，也即什么是"公众"，

I

II

它的范围怎样；其次，我们可能采用什么样的方式来为公众服务，包括一些实践方面具体的考虑、步骤还有意识观念等等。

首先，"公众"并不是一个无边的，等同于"人民"的概念，"公众"是具体的人和群体，"公众"是由不同的人、群体、阶层及不同的专业等构成的。因此，在考虑"公众"问题及"公众政策"方面，就不能过于笼统和概念化。

一般来讲，一个美术馆的公众政策使命是为了让尽可能多的人从艺术文化中获益，这也体现着美术馆的"文化民主化"的理念。美术馆是一个公益事业文化服务机构，它担负着为公众提供文化服务的使命和职能，那么，所谓的"公众政策"就是由几方面来展开和体现：

第一，公众的范围、构成和需求是什么。当然，公众的范围可以说是无所不包的，它包括各个社会阶层、文化阶层和各个年龄段的人，也包括各种类型即各种兴趣爱好、各种特殊的品位和背景、各种特殊的人群等等。其实，这样的表述已经包含了公众的类型和构成的分析。

这种对公众构成的多方面的考虑，是美术馆服务政策、服务方式等等考虑的出发点。对于公众多层面细心的分析，包括对资料收集、整理，对他们心理需求的了解，和一些问卷、调查、分析等。这些方面的工作本身就是美术馆公众政策的部分，也为美术馆公众政策提供了一些有利的思考和进一步发展的基础。

公众进入美术馆的需求是为了获得文化的感受和体验，这也包括精神、情感的兴奋、休闲或刺激和思考等等。当了解了公众的范围、构成需求之后，我

I
"意大利乌菲齐博物馆珍藏展"系列讲座现场，意大利佛罗伦萨历史、艺术与民间文物及博物馆署长克里斯蒂娜·阿齐迪尼在演讲，2011年

II
"毛泽东时代美术（1942—1976）文献展"导览现场，2005年

们才能够制定出相关的公众服务的政策。

第二，我们能为公众提供什么样的服务。由于公众的范围、构成的多样性和复杂性，他们对美术馆的需求也是多样性和多层面的。但是，美术馆是一个应具有区域和时代文化标杆意义的机构，那么，美术馆所指向的具有建设意义的文化性也很难与多样性多层面的公众需求完全一致，有时甚至会产生较大差异。那么，如何面对多层面的观众，在满足他们需求的同时如何与美术馆作为文化标杆的意义进行平衡？我个人认为，美术馆应该以一种富有文化建设性，包括对区域、对时代所应有的文化姿态和知识理想来为公众服务。

在公众政策方面一个很重要的目标是提高更多公众的文化水平，同时注意采取循序渐进的方式，要考虑到不同公众的接受方式以及他们的构成成分、需求和兴奋点，以及如何重新激发起美术馆与公众之间的活力，使美术馆能够满足公众在艺术、历史、求知等方面的深层需求和潜在目的。

在美术馆的公共服务方面，由于公众构成的成分的多样性，对他们的服务也应有多层面，这其中包括对专业的特殊人群如专家学者、研究者、艺术家、文化人等等的服务，也包括对残障人群的关怀和服务等。

当然，美术馆的公众政策是一个很丰富也很有挑战性的课题，上面提到的只是有关公众政策思考的出发点。由这样的出发点展开，会衍生出许多美术馆新的思路和意义。比如，公众政策如何将博物馆致力于动态发展的背景中，其确定的方针、纲领应该如何在美术馆的一切重要性工作中予以贯彻，如美术馆的发展计划、教育培训活动和文化传播活动、履行其社会职能的各种形式、公

I

II

关活动接待方式等等。比如，如何保证公众被当作美术馆重要的合作者来对待；如何尽可能地保证各个社会阶层、文化阶层和年龄段的人都来参观美术馆，使参观者不仅人数众多，而且结构多样；如何保证公众受到认真接待，有各种辅助设施提供给他们，使他们把美术馆当做是真正有益的文化体验场所……

美术馆的公众政策基础来自于公众意识，既要借鉴理论知识，又要借鉴实际研究经验，其直接目的是提高公众的修养，将公众与美术馆、与艺术作品之间的关系调整到最佳状态。"文化民主化"的最好的定义是"让更多的人接近艺术作品和精神产品"（法国作家马尔罗），我再补充为：让更多的人以最佳的状态接近艺术作品和精神产品，这就是美术馆公众政策中文化民主化的实践和体现。

2009 年 10 月 20 日于中央美术学院

I
"超有机"展览公共教育活动："超界·私密访谈——探秘艺术家的生产之邱志杰"，2011 年

II
"原作 100：美国收藏家靳宏伟藏 20 世纪西方摄影大师作品中国巡回展"摄影家付羽导览现场，2011 年

美术馆的台前幕后

毛泽东时代美术文献展（1942—1976）

DOCUMENTAL EXHIBITION OF ART
IN THE MAO ZEDONG AGE (1942-1976)

在讲座开始之前，让我们向邹跃进教授的逝世致以深深的哀悼！我与邹跃进教授曾有过多次合作，特别是 2005 年在广东美术馆做"毛泽东时代美术(1942—1976) 文献展"展览时，从展览的学术研究主题到操作层面，再到整体展示、作品选定，以及出版物和研讨会，我们都共同参与，互相切磋。他是主要策展人，承担了大量工作。展览当时的定位是"毛泽东时代美术"，将"毛泽东时代美术"的起点定在 1942 年，我们认为从那时起毛泽东美术思想才开始体现出来。我们还安排在 5 月 23 日，于延安召开了一次诸多国内外学者参加的大型研讨会。但是，有关那次研讨会的文集现在还静静地躺在某出版社或某审稿机构的抽屉里面，已经 6 年了，还没办法出版。邹老师的骤然离去，留下了很大的遗憾！

今天，我想通过举办"毛泽东时代美术文献展"前前后后的工作和过程，引出我要谈论的话题——"美术馆的台前幕后"。

很多同学对到美术馆参观展览有亲身的感受，但是我想大家可能对美术馆背后的一些工作并不太了解，特别是美术馆应该以一种怎样的理念或观念来作为支撑，来开展相关的工作；或者美术馆的操作层面，也就是它工作的具体环节应该包括哪些方面和步骤，以及这些工作中的细节应该怎么做，应该怎么去体现总体的观念和理念，怎么来实现美术馆的职能和作用等等。对于这些，大家平时可能都较少想到，一般也看不到。今天我想从美术馆的理念和实际操作这两个方面给大家介绍一点相关知识。

一、我对美术馆的认识过程

首先，从我对美术馆的认识说起。我是在南京艺术学院读美术史专业的，毕业后当过编辑，也当过专业的画家、理论家。1996 年被调到正在筹建的广东美术馆，当时的我对美术馆的认识还是非常粗浅的。因为在 1996 年那个时段，国内的很多美术馆，包括整个美术馆体制，都存在很多很多的问题。在调我去美术馆的这件事上，有一个很有意思的前奏，就是在我之前，广东省文化机构、美协已经从地方调了两位画家来筹建中的广东美术馆做专业副馆长。其中一位都已经到任了，但是没几天就不愿意干，逃掉了。他觉得美术馆实在太不好干了，也没有什么干头，要钱没钱，要地位没地位，而且还很官僚，这有什么好待的呢！在实在没有什么选择的情况下，美协想到我了。他们都没想到，跟我一说，希望我去广东美术馆时，我就答应了。其实当时我在广东画院是非常舒服的，专

职画家、理论家，有好大的画室，又很自由，像所有的画院画家一样，画自己的画，卖自己的画，多舒服！但我是读史论出身的，觉得美术馆在国际上是一个能够产生思想、创造知识，或者说能够跟社会发生密切联系、能够去推动当代艺术或当代文化发展的很重要的机构。因此，我觉得也许我可以去尝试一下。就这样，我到了广东美术馆工作。

早期人们对美术馆认识非常模糊，很多人都不愿意去美术馆工作，更不会想去探讨美术馆的可能性是什么，我们能做什么和该做什么等等。这种状况和问题不仅在 1996 年是这样，即便是到了 2009 年也好不了多少。2009 年发生了两件美术馆馆长招聘的事。那年我调到中央美术学院美术馆后，广东美术馆馆长职位空缺，当时面向全国招聘馆长，也发动了很多宣传机构来做宣传。但是，最后前来报名的只有三个人，而且也都不是让大家觉得特别眼睛一亮的人。广东美术馆经过这么多年的努力，已经成为了一个口碑很好、能够去发挥意义的重要文化机构。但面对这样的一个馆长聘任机会，为什么会出现很多能人不愿意前来参与或不关注这样的局面呢？我想这里面除了各种各样的原因外，最重要还是用人体制的问题，即用什么方式和目的来选人的问题。很多人，包括我推荐的人选，都觉得不是特别感兴趣和有信心，也便不太愿意来参加这样所谓的"竞聘"了。同样的事情也发生在 2009 年底到 2010 年初，山东省美术馆在筹建新馆的同时也招聘新馆馆长。他们的新馆要建六万平方米，六万平方米的概念是四个中央美术学院美术馆这样大。这么大的一个美术馆招聘馆长，而且山东省政府非常重视此事，结果来报名的也只有一个人，最后他就当上了馆长。

III

当然，我并不是说只有一个人就不行，恰恰来的人可能很行。我要提出来的问题是，为什么到了 2009 年，到了大家都觉得美术馆很重要、能发挥一种作用的时候，大家依然不太愿意去参与竞选官方体制下的美术馆馆长？我这个问题也可以引申为，在官方体制下，我们美术馆究竟能够发挥怎样的一个作用，能够做到怎样的程度？是政府的一种摆设、是鸡肋，还是某种利益团体的地盘？还是可能发挥一些文化作用的专业及公共文化服务机构？

再回到我自己的美术馆经历。1996 年我到了广东美术馆以后，开始其实是一头雾水的。之前我既没出过国，也没去过香港，对国外的美术馆只停留在书本上了解的程度。当时的馆长是林抗生老师，我是专业副馆长。林抗生馆长是一位画家，他是一个工作认真执著，也非常无私的好艺术家和艺术界的领导。他大胆放手让我参与一些工作，我在他的指导下也开始对广东美术馆的整个发展，包括学术定位、发展方向等等，做了一些探讨和确定。后来回想起来，我觉得有两个方面的努力和定位，到目前来讲还是很有方向性意义的。也可以说，我们当时提出来的这两点在国内的美术馆里面是有很重要意义的。第一，我们提出了美术馆应该以研究为龙头带动展览、收藏还有其他公共教育活动。也就是说美术馆不只是一个展览的机构，也不只是一个收藏的机构，它应该是以研

I
王璜生 《金百合》 纸本
69×69cm 1996 年

II
王璜生 《卧看青天行白云》
纸本 145×185cm 1995 年
中国美术馆藏

III
1996 年 6 月广东美术馆林抗
生馆长（左）与香港艺术馆
曾柱昭总馆长（中）及王璜
生一起研究广东美术馆建设
方案

究为牵领，它必须带有一种学术眼光来开展它的展览工作和收藏工作等。收藏其实是一套学问，展览也是一套学问，还有由此开展的公共教育活动，包括交流、服务、社会服务等这样一些东西，都有一套学问在其中。以研究为龙头的这个提法，我认为还是抓到点子上了。

第二，在广东美术馆的整个发展定位上提出了三个方向。第一个方向是"沿海美术"的概念。什么叫"沿海美术"？从地理上看，广东处在沿海区域，但其实"沿海"这个概念是对从19世纪到20世纪初中西方文化碰撞的一个概括。也就是说，"沿海"并不是指具体的海边，而是一个文化交界线。这么说，是因为我们都知道中国很多文化的传入输出，包括宗教——基督教　的进入，中国的丝绸、陶瓷等的输出，其中很重要一个港口就是在澳门、香港、广州和福建这一带。于是，我们在地处于广州这样一个"沿海"区域的美术馆，在抓住自身所处的地方文化特点的同时，又借助对美术史的研究，提出"沿海美术"这样一个文化概念。第二个方向是"海外华人美术"的概念。在广东，有很多人从19世纪末就漂洋过海学习美术。比如最早出国留学学习美术的李铁夫。李铁夫19世纪末在美国学习，后到加拿大学美术。有资料显示他比第二批出国学习美术的，如弘一法师李叔同等，早了二三十年。在广东，像这样在海外学习并在当地扎根的华人很多，是可以作为美术史现象在美术馆进行研究的。第三个方向就是当时提出的"广东当代艺术"的概念，后来在发展执行过程中变成了"中国当代艺术"，也就是要以当代文化的视野和眼光，面对当下发生着的当代艺术，关注和参与。这应该是美术馆应有的文化态度和历史责任。

I

II

从这三个定位方向来看，"沿海美术"其实是近代、现代史研究的一个课题。这一块作为一个美术馆来讲，无论是美术史研究，还是收藏、现象研究等一系列的问题，都是很重要的课题，也是美术馆一个首要的立足点。第二个"海外华人美术"，回过头来检讨广东美术馆这么多年所做的工作中，最不够的就是这一块。这一方面本来理念很好，想法很好，但是我们没做得较好。这主要也是因为在研究执行过程中觉得有它特别的难度。我们可以做像赵无极、朱德群这样一类人物的研究和收藏，但是往往碰到的问题是，像赵无极，他已经是一个非常西方化、在西方文化系统里运作的艺术家了。他的工作方式，包括艺术方式、经纪方式都是在西方系统里正步走的，对一些研究也有他的规范化的做法，等等。其实不是说不能做，而是做起来难度很大。另一个方面也是由于海外华人的美术现象非常复杂，有地域上的问题，我们对他们的了解也比较生疏，在如何切入上都存在很多问题。总的来说，这一块做得还是不够。第三块"当代艺术"方面，好像有这样的错觉，认为广东美术馆这么几年来所做的工作，主要集中在做当代艺术，像"广州三年展"，也包括一些跟当代艺术相关的展览、活动和讨论等等。还有很重要的一点，就是中国当代艺术的收藏。可以说在国内的官方美术馆中，广东美术馆对中国当代艺术的收藏是最有看头，也是力度做得最大的，收藏有蔡国强、王广义、方力均、张晓刚、岳敏君、曾梵志等人比较有代表性的作品，基本上呈现了20世纪80、90年代的中国当代艺术的面貌。但是我也一直解释说，其实，广东美术馆并不是完全把力量点都用在当代艺术方面上，也做了大量的现代美术史现象的研究及收藏工作，尤其着重在广东早期油画、版画及新中国以来广东美术的收藏及研究工作上。我是读美术史出身的，对美术史的研究情有独钟。我提出过，美术馆应该有"史学意识"。我认为作为一个美术馆，不一定要冲在最前面，它要退一点来看历史。应该经过时间的过滤，保有一种沉下来的判断。但是，它也应该有一种主动介入历史，包括当代文化历史的姿态和作为。

不过，中国的美术馆在对近现代美术史的收藏、研究与展示上存在很多问题。官方美术馆由于长期以来存在经费的问题和藏品质与量的问题，很多美术馆都是一个空架子，只好做成展览馆，或自甘做成展览馆。另一方面，造成这个现象的原因也可以深究到中国的美术馆不属于博物馆系统。在国际上，美术馆与博物馆是同等待遇或同等要求的。但在中国的文化管理系统里，是两个政府部门分别管理着博物馆和美术馆，一个是文物的部门，一个是艺术的部门，

Ⅰ
1992年8月8日，广东美术馆东门工地

Ⅱ
现在的广东美术馆

对这二者的要求也不一样，具体到设施、拨款、藏品、陈列展览等等的标准都不一样。因此，长期以来中国的美术馆从基本设备要求、规范化管理，到有关规定、政策支持等，都是不能跟博物馆相比的。这也就造成了美术馆在试图对近现代美术史尽到一种责任时，遭遇到很多困难和问题，包括如何有意识地进行系列化收藏，用具有研究的眼光去收藏，等等；在对美术史现象的研究以及展出等方面上也有很多问题；再加上一些美术史现象夹杂着很多政治、意识形态、人际关系等方面的因素，有个人或世界的政治因素，或者有些不宜公开的背景等等，使得对近现代美术史的研究与收藏等相关活动很难开展。说一个我遇到过的例子。我们曾经下很大力气做关于胡一川先生的研究。胡一川先生是中央美术学院的第一任书记，在 1952 年时调到湖北的中南艺术专科学院（后迁广州，改为广州美术学院）做院长。延安时期，他在木刻创作上有很大成就，在木刻推广工作方面也作出了很大贡献。新中国初期，他的《开镣》（油画）等作品在中国美术史上占据了非常重要的位置。后来胡一川在广州美术学院长期担任院长。胡先生去世后，广东美术馆和广州美术学院在对他进行研究的过程中，发现他有非常多的日记。我们认为如果不认真整理、收集及研究这位艺术家较全面的背景资料，是很难较好地反映出他真正的艺术思想和创作思路，也很难真正进入这个艺术家的心灵内部。于是我们提出要求，希望去整理这些日记。当时计划是由我和广州美术学院史论系主任李公明教授去做这项整理工作，但在中途竟遭到了"中断"。据说有关方面说我和李教授都不是共产党员，那"非党人士"怎么可以去研究一个老共产党员的日记？！我想这真是一个非常

I II

III

IV

I
"漂浮的前卫——中华独立美
术协会与广州、上海、东京的
现代美术展"现场,2007年

II
"漂浮的前卫——中华独立
美术协会与广州、上海、东
京的现代美术展"展出作
品:梁锡鸿《女像》(原作
已佚)1930年代

III
梁锡鸿《风景》油画
33×58cm 1935年
广东美术馆藏

IV
赵兽《面孔》油画
56×73cm 1984年
广东美术馆藏

莫名奇妙的理由。时隔近十年后的近期,这些日记的整理稿终于出现了。但这整理过的稿件和原来的日记有多少差异,我们现在也不得而知。

广东美术馆在美术史研究这方面做的工作还是比较多的,特别做了一系列人物的挖掘研究。我曾提出一个概念,美术馆应关注"对美术史构成意义的人和事"。我们曾做过像赵兽、谭华牧、梁锡鸿等一些在民国时期非常有影响、参加过像"中华独立美术协会"等这样一些很重要的团体、在中国现代美术史方面起到重要推动作用的艺术家个案研究,也做过他们的个展,还特别做过一个名为"漂浮的前卫——1930年代中华独立美术协会与广州、上海、东京的现代美术"的研究性展览。20世纪30年代,中华独立美术协会的艺术家基本都是在日本东京求学,毕业后回到广州、上海,在广州、上海办杂志,跟决澜社有着非常密切的联系。他们也举办过非常多的展览,也有很多作品和文章。像梁锡鸿,如果研究美术史,翻开30年代的一些杂志会发现很多他的文章,在这些杂志上也有他画的非常现代的作品。但这样的一些人物到了五六十年代,境遇都比较坎坷。像梁锡鸿,被错划为"右派",受到很不公正的待遇,在广州美院被安排去管教具。多年下来,大家对他的印象就是一个"管教具的老头"。但他在国外,特别在日本,还是很有影响的。1978年改革开放后,日本方面曾邀请他去日本做展览,学校当时的反应就是:一直在管教具的这个老头会画画吗?而梁锡鸿也拒绝了。他不敢再"犯错误",怕去那边举办展览回来不好交代。

对这样的一些人物，以及相关的一些艺术现象，广东美术馆给予了高度的关注，并开展了大量的研究工作、搜集工作，最大的成果是得到家属和社会的认可和支持，收藏了一批他们珍贵的作品。

在这个过程中，我也得到了几个较为重要的经验。一是在做中学习，具体来说，就是很多事应该是一边行动一边学习，在期间，细心体会，认真总结；另一个方面就是要从小事做起，从小处抓起。我补充谈一个有关注重细节的例子。我到了广东美术馆之后，因为地理比较方便的原因，可以到香港、台湾学习美术馆的管理、运作经验。我曾到香港艺术馆去学习，当时香港艺术馆的总馆长是曾柱昭，他跟我见面之后，首先说我带你参观，然后就带我走进了他们的洗手间。他说："我让你先参观洗手间。一个美术馆如果能管好洗手间，就能管好美术馆。"他们洗手间的管理是很注重细节的，包括定时登记、卫生状况、具体要求、具体人员等。从这点上我觉得很多事要做好，就应该从小事做起，细节能够决定事情做到的高度。当时对我的美术馆经验影响很大的，第一是香港艺术馆的管理方式，第二就是台湾方面的一些经验。像黄光男的《美术馆行政》一书，是那个阶段对美术馆整体管理工作起到很重要作用的一本书。还有就是当时刚刚成立的台湾高雄美术馆，它的图录制作和策展等对我的影响也很大。

我认为，这样的学习过程，最重要的是要从我们身边、我们的日常工作，从我们得到的养料里，细心体会，一点一滴去做。最关键的是要将事情做出来，大话和怨言少说。我 2009 年到北京之初，有记者采访我，后来写出来的采访文章用的题目是《一个愿意做"小事"的馆长》。我觉得任何事都应该从很具体的小事做起，将一个事情做好了，再慢慢地做大；而大的事情，也是由众多小事集合起来的。现在很多人做事喜欢从大处入手，这本来很好，但是如果没有办法将细节的东西做好，便不可能成其大。我总结我的工作经验，可以说是"虚心入手，大胆出手"。这两句话也是我人生的一个经验吧，或者说是支撑我工作的一种方式，让我虚心和细心从周边的一些东西中获得滋养，而在做事时大胆做出决定、大胆出手。做"广州三年展"时，我们是处于一个既没有资金又没有特别的政治保证，也没有一些基本保障的状况下，就开始着手做起来的。我的信念是，先做起来，大胆出手，再一步一步地展开，朝着既定的目标努力，在这样的过程中一点点克服困难，找到方法，最后多少都会有结果的。

说到这，我简单谈一下我主持过的三届"广州三年展"。第一届"广州三年展"是以对 90 年代中国当代艺术的研究入手，最后的结果是我们不仅梳理了这一

阶段的美术史，收藏了一批中国 90 年代以来的当代艺术作品，而且也使起步阶段的广东美术馆在国际国内引起学界的高度重视和评价。第一届是巫鸿先生做主策展人，还有黄专、冯博一和我等几位策展人。第二届"广州三年展"的主题是对一种特殊的现代性展开策展和研究，由侯翰如和汉斯·尤利斯·奥布里斯特，及郭晓彦做策展人。我们采用了比较活泼和多样的形式，特别是"三角洲实验室"形式，通过多场的持续性讨论、展示、考察、创作等，来开展对特殊现代性的研究以及相关问题的探讨。这届三年展的影响也比较大。第三届"广州三年展"的主题是"与后殖民说再见"，由高士明、萨拉·马哈拉吉和张颂仁等策展人参与，把"与后殖民说再见"这样一个敏感话题推到了学术界的前沿，引起热烈的讨论，而且这样的讨论还延续到后来的威尼斯双年展和上海双年展上。上一届威尼斯双年展上萨拉·马哈拉吉组织了一个有关"与后殖民说再见"的专门讨论，而上一届上海双年展高士明为策展人，他将这一话题也引入了上海双年展。可以说这一届"广州三年展"及其探讨的主题成为了对当代文化问题的一种深入的、有前沿性的切入。

二、美术馆与知识生产

　　谈完我自己的一些美术馆经历后，今天要谈的第二个问题是有关美术馆与知识生产的关系。去年在上海举行的国际现代美术馆馆长年会上，我做了一个题为"'知识生产'作为美术馆的系统机制"的专题演讲。在演讲前我忽然发现一个问题，就是"美术馆与知识生产"的关系。这对于国际通行的美术馆知识来讲，是再正常不过的关系和常识了，美术馆就应该具备知识生产的能力，它的机制就应该是为知识生产而构成的。但是恰恰这样的常识和话题，在中国却可能是具有很强的针对性。国际上，特别是欧美，很多美术馆早已实现这样的基本职能，并完成这样的历史阶段性使命，而现在，他们更重视和更多的是转向探讨开放的知识结构和大众之间的关系。但是在中国却远远还没有解决美术馆基本的知识生产职能问题。我们看到中国绝大多数的美术馆都是在被动地展出，谁要来做展览就收了场租，让他自己做去；我们出场地，你怎么要求我就怎么做；甚至有些馆往往是你自己来布展，我把空间卖给你，你自己想怎么做就怎么做。这样的问题反映出我们的美术馆还是处在一个非常低级的阶段。

　　美术馆的展览，应该是一项艺术研究、文化研究的结果，是知识能量的一种体现。很多展览的策展过程就是一个知识生产的过程，慢慢地将一个东西制

造出来,凝聚某种内敛的力量,而形成一种外向的张力。我在法国看过一个展览,特别感兴趣！这个展览以视觉呈现和思考的力量探讨殖民地的文化问题。展览的名字叫"KREYOL FACTORY"。关于 KREYOL 是什么,策展人给我介绍说,KREYOL 是法国海外省中某种群体的文化现象。法国的海外省也就是法国的殖民地。法国在海外有很多殖民地,这些殖民地有法国移居到此的白人,有本地的居民,还有外迁来的非洲人。也就是说这些区域有本地的居民,有外来的白种人和黑种人。在这样的区域里形成了一种新的文化现象和文化特点,这些特点又遭遇现代化进程和现代化问题。这个展览正是探讨和展示在这样的变迁过程中文化是怎么被呈现和再造出来的。展览海报的主体图像是"香蕉"。在这样的海外省区域,人们认为"香蕉"是最不值钱的东西,因此也被赋予了"贬义"的内涵。但是,现代的艺术家用银打制了一个"香蕉",将它变成一个装饰品,变成一个我们能够引以为豪的、精美昂贵的东西。也就是说,艺术家通过这样的转换,标示出原来"贬义"的东西、在历史的演变和当下的情境中重新被定义的价值。通过这样一个展览去探讨这些问题,这不仅仅是艺术的问题,而是指向较为深刻的历史文化问题。展览对这样的文化研究结果进行了展示,包括对当地的资源问题、宗教问题等进行了综合的艺术呈现。另外,艺术展览很重要的一点是视觉的力量,展览采用弯弯曲曲的瓦棱板铁片作为符号,十分震撼。这种铁片在非洲区域或贫穷区域很常见,当地人用这种东西做墙和屋顶。这样的一个展览,当你看下来时,你会觉得获得了很多新的感受和新的知识,也对历史问题和当下问题有了一种新的认识和思考。

Ⅰ　　　　　　　　　　　　　　Ⅱ

刚刚谈到展览策划是一个知识生产的过程，那么自主策划也就是自主地去生产一个要作为我们品牌的东西，这是一个美术馆应该努力去打造的。而事实上，努力打造一个品牌，其实就是在打造一种理念或者一种文化。前天我在上海跟原来的泰特利物浦美术馆馆长也谈到这样的问题，他提到的一点非常有意思：为什么现在英国有很多机构使用"泰特"这个名字？像伦敦有泰特现代、泰特英国，在利物浦也是用的这样的名称。这是因为"泰特"已经是一个被打造出来的好的品牌，将"泰特"这一品牌扩展出去，使"泰特"变成某种大家都会认同的文化理念。因此，大家从知道什么是"泰特"，到知道"泰特"的文化理念和它的价值观，从而形成了对这样的文化理念和价值观认同的群落等等。这是一个自主品牌建立价值观的很重要的方式和案例。其实我们在做"CAFAM泛主题展"（首届主题：超有机）时，也是想来努力打造美院的一个新的学术品牌，建构一种新的理念和学院态度。中央美术学院已有很多学术品牌，我们希望有另一种品牌，体现另一种学术的文化气息。

谈到知识生产，还有很重要的一点就是知识的传播。美术馆的很多工作都是将知识的生产和传播联系起来的。什么是生产呢？生产并不只是做出来的，生产是一个流程，包括社会的反馈反应等一系列的东西。美术馆在知识生产的过程中很重要的一步就是与社会产生联系，然后形成一个生产链和传播链，这也就是美术馆当下很重视的公共教育问题，或者说公共服务问题。我们的美术馆以前是一个所谓的"艺术殿堂"。以前很多美术馆是不是能够真正让我们看到非常好的东西，或那里只是艺术家自己玩、圈子里自我欣赏的一个场所，这些都是被人们普遍质疑的。现在，中国很多的美术馆都免费开放，让更多的公众能够走进美术馆，去接近艺术。这项政策非常好，政府的出发点也非常好。但是紧接着就产生另一个问题，我们究竟拿什么东西展示给免费走进来的公众？是不是有非常有知识能量的东西，能够用我们集聚的知识能量传播给公众？用什么传播这样有能量知识的方式和手段？用什么吸引住他们，让他们感兴趣而走进具有知识能量的美术馆世界，而不是只是让普通公众走进来溜达一圈、玩一下就走人了？上海美术馆免费开放的时候，第一天就有两万多人来参观，两万多人挤得美术馆水泄不通，员工们也紧张得一塌糊涂。后来他们的馆长跟我讲，其实很多人进来转一圈就跑了；或者，有时候还没走到里面就掉头走了。人们只是听说免费，在免费的前提下进来转一下而已。当然，不能说这样转一下没有意义，比以前根本不进来要进了一大步。但是我想，作为美术馆，当它真正进入到一个

I、II
"KREYOL FACTORY"展览
现场，法国巴黎，2008年

正常的、规范化的运作体系和公共服务体系时，我们要提供什么样的作品与知识给公众，是美术馆应该去思考的，而公众也应该对此有要求的。

另外，美术馆学本身也是一种知识生产的系统。刚才我也谈到了收藏是怎样的一个知识链条，从如何定收藏的方向，具体的主题、阶段性的重点和具体的作品，到如何去与艺术家、家属、收藏家等谈收藏，到怎样收进来，如何保护、管理、修复、利用与研究等，都是一套学问。还有是公共教育的课题，现在中央美术学院开设了"博物馆与公共美术教育"硕士研究生课程，这本身就是将它作为一个完整的知识体系来研究和开展工作。其实，展览和陈列工作都是一样，可以说，从大的范畴讲，美术馆学就是一个重要而整体的知识系统；而小的范畴看，美术馆工作中的任何一个分支和环节，都可能是一个相对独立的知识系统。就如藏品修复中的"修补"环节，这本身就有一大套修复理论表述，像"可逆性"、"修旧如旧"等实践和理论观点。

接下来给大家看一些图片，这是我从美国纽约现代美术馆拍的他们展览的一些方式。纽约现代美术馆的视野非常开放，涉及建筑、电影、摄影、设计等，其中现代艺术的收藏是很重要一块，当代艺术更是开展得非常有力度。他们的展览涉猎很广，很多都是和他们做的相关研究结合在一起的。像这个展览《建筑与风景》，是对建筑和环境问题研究的展示。还有一个展览，展示了对一个1960年代在纽约非常流行的摇滚团体文化研究的成果。再来看设计类的展览，他们的布展观是非常精彩的，在一个不大的空间里解构出内外空间，外面一个展示栏，里面一个展示栏。纽约现代美术馆是国际博物馆界非常早关注和着手

I II

Ⅲ

Ⅰ
MoMA"建筑与风景"展览
现场
Ⅱ
"中国人本·纪实在当代"国
际巡展在德国法兰克福现代
艺术馆展出现场，2006年
Ⅲ
"中国人本·纪实在当代"参
展作品：朱清河《等待演出
开始的乡民们》2002年
河南卫辉

现代主义艺术形态研究和收藏的美术馆。1929年成立时第一任馆长是阿尔弗雷德·巴尔，他的突出贡献是将一种"现代艺术观"带进了现代艺术馆。巴尔对现代主义的基本认知是，现代主义是国际性的，波及几乎所有文化领域，而不是单纯的美术创作和审美表现的。现代主义潮流绝非局限于绘画、雕塑等传统美术门类，而是成为了这一时期建筑、摄影、电影、设计、音乐、文学诗歌、舞蹈、戏剧等领域的普遍状态和表情。现代主义是新时代的不可抗拒的精神取向和征兆。现代精神是借助不同文化和艺术媒介发出自己的声音的。因此，巴尔认为，现代艺术博物馆应具备不同于传统博物馆的包容性，即不但要收藏和展示绘画及雕塑等的高雅艺术，还要展现和收藏与大众日常生活相关的实用艺术、设计及新媒介等的新时代文化和精神动向。很快，他们就成立了摄影部、电影部，设计部等，而开始考量现代艺术形态的问题。现代艺术形态包括舞蹈、电影、摄影、建筑、设计等，在这种理念的支撑下，纽约现代美术馆开始了新部门的施实、新的收藏等一系列工作，形成了一个包罗万象的现代视觉艺术博物馆；构建起了博物馆现代艺术的经典收藏和现代艺术史的收藏。

　　我在广东美术馆做过的一个叫"中国人本·纪实在当代"的大型纪实性摄影展览。这个展览在国内国外影响都很大，而且这个展览收藏了601件作品，是中国的官方美术馆第一次有规模、有策划、主动开展的一次摄影收藏的成功

案例。这也是广东美术馆在摄影收藏方面做出的非常有效的成绩，后来也促使了广东美术馆较多地开展摄影的展览与收藏。其实，当时我们是抱有一种中国的美术馆应该开拓文化眼光和胸怀的理念，应该主动介入于当下的文化观念和文化形态及现状，因此，包括对摄影、电影的展示和收藏等一系列的工作是非常迫切和必要的。这个展览在广东展完，在北京、上海也展出过，之后在德国五家国家级的博物馆，包括柏林、慕尼黑、法兰克福、德累斯顿、斯图加特的国家级博物巡回展出。后来，还在英国爱丁堡、法国的阿尔勒摄影节以及美国纽约展出。在德国展出时候，一些华人看完以后觉得特别不舒服，还批评了我们，认为我们拿了一些有损中国人形象的作品到国外来展出。其实，在这个展览上，我们挑选作品的出发点的是反映中国人真正的人性，以及追求人性化的历程。作品创作时间的跨度为 1950 到 2002 年，也就是说，在这样的历史跨度和进程中，中国人虽然面对很多很多社会问题，包括环境、经济、政治、文化等非常艰难或各式各样的问题，但是中国人在这样的情境中，其精神状态是极丰富的，甚至某种状态下，普通百姓是活得很自在的。或者也可以说，这展览力图呈现特定历史时期中国人与现实之间的一种特殊的关系。

三、美术馆的公共性

我今天要谈的第三个问题是"美术馆的公共性"。简单来说，美术馆是一个公共空间，但究竟什么是公共空间，什么才具有公共性，这是我们办美术馆，大家做相关的文化研究，以及作为知识分子应该去思考和为之努力的。作为美术馆这样一个公共机构来讲，它所体现的应该是具有真正意义的公共性。而我认为真正意义上的公共性，指的并不是任何人随意可以走进去，或者说在美术馆里面可以获得什么东西，或者只是能够为普通公众服务，这样就是有公共性。从政治理论的角度来讲，公共性，是指在公共的场所里有一个可以自由表达、自由讨论、共同参与意见的开放空间。在这里有思想的碰撞，在探讨问题的时候有多层面深入的对话。早期的西方资产阶级知识分子就是在咖啡厅等公共场所里去表达和交流他们的意见，从而也促使和推动了社会文明和思想的活跃及进步。我想美术馆是应该具备这样的功能的，也就是说，它所产生的展览、论坛、讲座、行为等等，是可以让大家都来主动参与，并能够让参与者形成真正的对话，开放自己的思维，活跃自己的思想的。

公共性的意识或理念，也决定了如何看待美术馆的公共资源问题，即美术

馆的资源是从哪里来的，应该如何被使用。这几天网上在讨论一个话题：在国家博物馆花费25万元举办一场婚礼的问题。我们学校的一些老师也参与了讨论。作为国博，它所有拥有的空间是一个公共资源，它这个公共资源怎样去收费，收费后怎么去使用，这些东西都必须是非常明确和非常透明的，有必要为纳税人、为公民去公开这样一些信息。再比如说美术馆的捐赠作品，以前很多美术馆备受批评的一点就是，捐赠人把作品捐赠给美术馆，但在今后要借出使用时，却遭到诸多阻挠。其实，作为美术馆的管理者，应该用所拥有的公共资源与我们的社会发生互动，产生意义，为社会服务。现在，在公共资源管理方面，如何维护纳税人的权益的意识，我个人认为，很多美术馆做的是非常不够的。以藏品为例，任何美术馆的藏品，其实都是一项公共资源，也可以说是用纳税人的钱收藏进来的。甚至包括美术馆本身，也是用纳税人的钱建立起来的，或者在运营的过程中都是在使用纳税人的钱。那么，这么多重要的收藏，具体收藏了什么，对这些藏品的态度，藏品目前的状态怎么样，都应该向我们的纳税人公开，也就是向社会公开。从这一点上来看，绝大多数美术馆都没有做到。包括我们中央美术学院的美术馆，我们学院有较长的历史，在1950——1960年代做了大量的收藏，目前馆藏大约13000多件作品，其中有非常好的宋元明清的作品，也有20世纪50年代很重要的艺术家的作品。但我们这些作品的状态，包括数量、档案和一些研究的成果，如何向公众开放，如何向社会呈现，为社会服务，这都是长期以来我们没做到的。我们应该深刻检讨自身的问题，也应踏踏实实来进行工作。

而像广东美术馆，它历史比较短，问题也比较简单。我1996年刚到广东美术馆的时侯，这里只有13件藏品，而且这13件藏品还是向中央美术学院买的。顺便给大家介绍下这13件藏品的收藏过程。在广东美术馆建设早期，出生广东的李桦先生向当时的主管机构广东美协说，他愿意将作品捐给家乡广东，但得到的回答是，别急，我们正在建美术馆，建好了再谈捐赠收藏。结果广东美术馆未建好，李桦先生就先走了。之后，广东美协紧张起来了，后来就跟中央美术学院版画系去谈，收藏了李桦先生的13件在原版上重印的作品。广东美术馆的收藏就是以这13件藏品开始的，起步比较晚，但发展比较快。我从一开始就要求，必须规范化操作，每年都必须将当年所有的收藏作品都公之于众，同时在一到两年期间必须出版一本藏品图录，这样所有的收藏都会以图录的形式出现。这个工作就是我刚才说的，既然我们用纳税人的钱，那我们就必须将

我们的收藏工作做好交代，公之于众，接受监督。

公共性，在我们的工作中也是一种理念。像第二届"广州三年展"中，我们把一个展厅开放了9个月，作为"三角洲实验室"空间，从展览准备阶段到展览期间，一直是开放的，大家可以在这个公共空间里自由讨论、不断交流。然后将交流的成果钉在墙壁上展现出来，既给公众参观，又邀请公众参与及讨论，是"实验室"的方式。我最近听说古根海姆博物馆在与宝马合作，成立了一个"宝马—古根海姆实验室"。这个所谓的"实验室"，是宝马赞助的一个网络平台，在这上面，艺术家、文化学者、公众可以发表他们对艺术、文化等等的看法，艺术家可以公布他的最新实验和他的思考，普通公众可以去探讨问题或者咨询。我认为这是非常好的利用网络平台来开拓公共性的案例。

我特别喜欢向京在中央美术学院美术馆展出过的一件作品：一群裸体的人，围坐在一起，在美术馆的空间里一边洗脚，一边谈论问题。"裸体"即可能是思想的裸露，"洗脚"即轻松自在，而"谈论"，可能会产生多样性的问题延伸。我觉得美术馆的公共空间应该有这种感觉才对。

四、美术馆的收藏工作

今天谈的第四个方面是关于收藏的问题，刚才跟大家讲的更多的还是理论性的东西。其实收藏是挺有意思的，大道理我也不谈太多，主要和大家分享一些在我的工作中非常重要的经历，和一些我的感悟。

人们常说，收藏是一种缘分，而这种缘分是为有准备的人而准备的。在我

I II

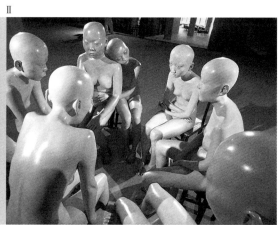

的经历里面有这样的一些不期而遇的缘分。与中央美术学院有关的一次收藏经历，非常精彩奇妙！古元先生是广东籍的艺术家，广东美术馆一直想收藏他的作品。那一天，我专程来北京到家里与古元先生的夫人表达我们的收藏心愿，但是古太太对我说，古元先生解放前的作品残缺不全，当年他从延安走出来的时侯，很多木刻的原版都砸掉了。因为离开延安时，国民党在围攻，要快走，有些人坚持要将木版背走，但背了一段路就背不动，便砸了丢了。延安时期的木刻非常珍贵，也就是因为离开延安时很多木版都毁掉了。古元先生延安时期木刻保留的较少，而且因为各种原因也丢失了很多，作品不全，甚至在他们家里都没有完整的一套延安时期的版画。当天，我从他家里出来后，去了中央美术学院另外一位做雕塑的老教授苏晖先生家谈其他方面的收藏。谈完已经晚上近11点，正要走的时侯，老教授突然告诉我，他是延安出来的，好像有一些延安时期的版画，现在这些东西好久也没有动过，可能在他的雕塑工作室里。我一听，说什么时侯去找找看，他说行。于是第二天上午8点半我到他的工作室，他翻找出这些作品，拿出来一看，有70多张延安时期的版画，其中有20件左右是古元的作品。我后来跟古太太讲，她非常惊讶，要我把所有的资料发给她看，她发现其中有个别作品，家里都没有的。这是一种非常奇妙的收藏经历。

　　还有一次经历，我刚到广东美术馆工作时，广东的老画家黄笃维先生就跟我讲起谭华牧，说这位艺术家应该被高度重视，画得非常好，但是也非常坎坷。谭华牧跟梁锡鸿一样，是中国早期留学日本，回来后在上海、广州发挥重要影响力的艺术家，作品非常精彩。新中国以来，谭华牧一直坚持着个人及早期的艺术表现手法和风格。他的性格也较内向，因此大家都不是很重视他，他也一直默默无闻。不止一位老先生跟我说，你应该去找谭华牧的作品，他的东西太好了。但是，谭先生1970年代就去逝了，他的后代也不知道在哪里。他有一个儿子，据说这个儿子也已去世。我曾经努力寻找过他的其他后人，大概过去七八年了，没有任何音信和线索。但是，有一次，我去出差开会，在火车上同行的一个年轻人，突然问我，"你们要不要谭华牧的东西？"我问他怎么知道这个人，他说他跟谭华牧的孙子认识。几年前谭华牧后人的家地方太窄，而且广东的潮气太大，很多东西都发霉了，他的一个孙子将这些东西扔到街上了。但是另一个孙子说这是爷爷的东西不能扔，又给拿了回来。我让他马上打电话询问东西还在吗，他的孙子说拿回来以后放在阁楼上再没动过。我出差一回来就联系他过去看东西，几纸皮箱的谭华牧的油画及水彩画作品，的确发霉得厉害，

I
广东美术馆藏品图录
（2002.8—2004.12）

II
向京 《一百个人演奏你？还是一个人？》玻璃钢着色
240×240×140cm 2007年

也有很多脱落。我说如果你信得过我，我先拿走，让我们的工作人员慢慢处理。他说没事，让我拿走。这些作品中，油画的木框已经全部被拆掉当火烧了，就剩下画布，还有 200 多张水彩。我们的工作人员后来把 60 多张油画重新修复、整理、绷框，并进行研究整理，做了一个名为"谭华牧：失踪者的踪迹"展览及同名图录，也因此收藏了谭华牧的一批油画和水彩画作品。说起这件事我还是挺骄傲的，我觉是这就是很有缘分的事情。

我再给大家看一些平时看不到而与收藏相关的东西。首先看一下美术馆的库房。我们中央美术学院美术馆的库房非常先进，从设备到装备都非常好，从地板到天花板，全部是杉木做成的。这种用杉木的做法在日本和北方的库房可以这样做，但在香港、广东和很多潮湿地方的库房就不行，因为容易引来白蚁。采用全杉木的好处是它会对恒温恒湿起到调节作用，如果有一点湿气它会吸附，太干了它会释放一点湿度，能够保持一个比较好的恒温恒湿效果。江苏省美术馆的库房材料更为先进，他们使用在德国生产的一种代替木板吸湿的材料。大家注意看库房的灯光，灯光第一要防紫外线；第二还要装有防爆的装置，就是当它爆炸的时侯，有东西可以控制它。一般来讲库房是用气体灭火的，一旦库房发生火灾会自动采取气体灭火。我们库房的大门非常厚重，据说是可以防原子弹的。我们的库房是两用的，既可以防空，又可以做库房。当时这种两用的高标准还产生了一个矛盾，即作为防空洞门尽量要小，要保证门一关，尽量不让不良东西进来；但美术馆的防空洞还要兼库房，那就要大一些的门才能够让大一点的作品可以运得进去。为了解决这个矛盾，我们美术馆的门是专门去订

I

II

做的，把两者的要求结合起来，不是按照防空部门的规范来做，但也得到了防空部门的认可。再看密集型藏品柜，每一张画我们都会标明相关的信息及编号，而这编号会在柜子的外面被标示，便于快捷地查找这些画。江苏美术馆的查找藏品系统更为先进，我们去年去评估的时候，他们才刚刚建起，他们在查找藏品的时候只需要在电脑上一查一按，选择好要拿出的藏品，然后门就开了，灯在门上一闪一闪，提示藏品在那里。现在的典藏管理是越来越先进。接下来看的是我们国画的库房。为什么国画要用木箱来装？也是为了能够起到恒温恒湿的作用，更好地保护作品。我们还会在作品的存放处放一些防酸纸。

在藏品的保管方面有一些很重要的数据。比如国画的温湿度，纸本的温湿度应该在18~20摄氏度左右，上下不能浮动1~2度；油画方面，温度可以在20~22度左右，可以略微浮动一点。对摄影作品的收藏，讲究更多。摄影作品的收藏有几种类型，一个是黑白照片的收藏，一个是彩色照片的收藏，一个是黑白胶卷的收藏，一个是彩色胶卷的收藏，都有不同的标准。我参观过美国休斯顿美术馆，进他们彩色胶卷的收藏库参观时，几乎像是进了一个冰库，冷得一塌糊涂，温度大概在10度左右。可以说，每种藏品在保护方面都有着很严格的标准。在藏品的档案和管理上，每件藏品都要有很详细的记录，现在日益走向数字化管理，我们可以从电脑上的藏品管理系统登录去找到藏品和进行管理。这个系统有内部管理和远距离查询的双重功能。

再给大家看一下画库的监控系统，图中是我们空调的控制室，里面标示出温湿度等相关的数值。大家到美术馆参观时，是很难看到这些监控的。藏品保存很重要的一点，就是温湿度数据浮动不能过大，如果温度在一定的时间里浮动太大，对藏品有很大影响。我们跟卢浮宫及其他的美术馆合作做展览时，合同里面都有一项条款，规定在一天之内，温度浮动不能超过多少，恒定温度应

I
谭华牧 《合唱》 油画
55×46cm 年代不详
广东美术馆藏
II
古元 《减租会》 版画
20.7×14.6cm 1943 年
广东美术馆藏
III
中央美术学院美术馆藏品库房
IV
画库监控室

该在多少度之间，等等。

我在这里还想谈一下中国的美术馆的收藏状态。去年我作为国家重点美术馆评估小组专家去各地评估美术馆的工作，我发现一些美术馆保存有非常好的从古代到近现代的画，但他们库房的温湿度记录，夏天可以达到摄氏38度！而且他们还很真实地在记录：早上上班，记录一下38度，开空调；中午23度，晚上25度，然后空调关了，下班了。真是太不可思议了！我认为，这涉及到一个非常专业的问题，美术馆的典藏管理应该是具备基本的专业知识的。县级的、小的美术馆，没有好的作品那也就罢了，为什么我们的大美术馆，拥有从古代到现代非常好的作品的美术馆，居然也是这样的一种状态?！他们解释的理由是什么呢？他们说因为库房太老旧，晚上开空调，万一失火怎么办。我不禁想问，这是理由吗？一路走下来我看到很多令人很痛心的事。

现在给大家看的是我们的修复报告，向大家介绍一下，这几年我们的美术馆招入了从列宾美术学院毕业的硕士，专门做我们藏品的修复。之前，我在广东美术馆时，也建立了藏品修复工作室，专门派人到美国学习，还购进了很好的设备。目前，国内有比较专业的油画修复的美术馆，有广东美术馆和我们的央美美术馆。今后，我们也会结合教学，更好地将修复的课程和实践做起来。大家还可以关注一下，从2011年11月11号开始，在我们美术馆4楼的展厅会专门展示近几年来国画和油画的修复成果，我们把相关的修复报告、状态、成果等呈现给大家，希望能够体现我们在藏品修复工作方面一种专业的精神。

这里有一个修复的案例，我想给大家介绍一下。一件作品背框出现的相关

I II

信息，可能是对这件作品一份很完整的记录。我们修复的一幅吴作人先生作品《毛泽东号》。作品画面的文字和背后的文字，及贴在边框上不断更新的标签文字之间有矛盾，特别是创作年代的矛盾，这构成了一件作品背后的很多"故事"，很有意思。因此，在修复的过程中，这些历史记录全部都得保留下来。一般来讲，修复的过程有这样的一些步骤：（1）从脱掉外框就开始记录，将内框拆开，每个记录都必须有标志，再重新做内框，对尺寸等须准确要求。（2）将后面镜框的一些信息全部保留下来。（3）然后对它的细部进行研究，包括对支架、画布等。（4）还要在显微镜下研究它的一些细微的变化，包括哪些画布表面的状态怎么样，哪些是发霉，哪些是灰尘。（5）再在紫外线底下去拍摄它的一些颜色涂层，目的是看它是由多少层涂层构成的。有些画，画面底下还有画，或做了哪些修改，会不会有外加的成分，通过紫外线拍摄可以发现问题。（6）然后再直观去看原画颜料的厚度及一些很微妙的东西。（7）接下来开始进行表层的清理，包括正反面。背后有非常多的灰尘，还有厚厚的垢积，经过两三遍专业擦洗后，会从污变成干净，恢复原来的状态。（8）重新把框装上去，用薄薄的纸在四周装裱让它绷直，再进行画面的化学清理，先去掉原来的光油，然后再重新上光油。（9）重新绷布，绷到原来的内框上，把旧作品拿出来修好，再裱回到旧框上去。在画面背后做一些保护。（10）最后再上一遍新的光油，包上边，把修复前、后的作品进行对比。这大概就是一件修复作品的整体报告。这些都是美术馆之外的普通观众一般看不到的工作，但恰恰这是美术馆非常重要的工作。

五、美术馆的运营和赞助

再简单谈一下运营和赞助的问题。运营赞助和商业机构合作，是国际上美术馆常见的方式。一般是在美术馆闭馆之后，有些美术馆赞助商或理事会机构会在晚上进行一些专门的 Party，有些会员机构也会在那里举办活动。我个人认为美术馆跟商业机构的合作，首先要建立在一个学术独立的基础上，也就是说美术馆的运营和专业运作，不要跟一种说不清的商业交易结合在一块。我的经验和我所坚持的是，宁愿不出租场地来做一些所谓"艺术"的展览，这样会使美术馆的学术标准无法把握，学术无法独立。而宁愿在保证美术馆正常学术和公益文化服务活动的前提下，引入举办一点与美术馆形象较匹配的品牌活动或纯粹商业活动。像中央美术学院美术馆，也偶尔做这样的一些 Party 活动，给汽车品牌做一些 Party，给一些大的时装品牌做活动。但是在做的过程中，

I
"中央美术学院美术馆藏品修复展"现场，2011 年

II
"中央美术学院美术馆藏品修复研讨会"现场，2011 年

我们坚持的原则是：美术馆的主业应该是以艺术、展览为主体，而且应该是有学术品质和高度的展览，而不能有一笔钱赚，就赶快把展览关掉；或者因为有一个大品牌要来做活动，为了它我们不办展览了，推掉原来的计划。或平时没有较专业和好的展览，而经常看到的是这活动那 Party。这样就是很不应该的。

　　一般来讲，我会首先将美术馆的年度计划做好，包括什么时候我们应该做什么展览，这个展览的意义在哪里，这个展览与其他展览有什么关系，第一个展览以后，第二个展览与它又有什么联系等。总而言之，就是按照一个美术馆正规运营的方式来规划好自己的学术活动。我在规划的过程中会留出一点空间，通知我们做推广外联活动的相关人员和部门，告诉他们哪个时间段、哪个空间，可以做几天活动，然后他们通过这个空间来找点钱。因为没钱我们自己也都无法运营下去。学院能给学院的美术馆这么大的支持，其实是非常了不得的。但是，因为我们在学校里面，而不是直接面对文化部和教育部，所以教育部不可能拨钱给美术馆，文化部也不管我们。那么我们在有限的学院经费之外，就要靠自我运营来获得资金。在这一点上，我个人认为，一个美术馆的运营和生存，一方面要依靠政府给予直接的经费支持，而另一方面是政府应给予政策支持，如减免税收等政策。而美术馆方面，一方面要理直气壮地向政府要钱，因为美术馆是社会公共文化服务机构和文化研究、收藏机构；而另一方面，美术馆不能全部地依赖政府的经费支持，而要学会向社会要钱。向社会要钱的过程是一个不断向社会推广文化、争取社会参与文化工作的过程，也是在不断接受社会的检验、检查、监督的过程。这样，美术馆才能够发挥出自己的活力，而同时

I

Ⅱ

得到社会的检验和认可。中国的很多美术馆为什么做得不好，就是总在坐等和依靠政府的经费支持，等不到或等来的太少，就只有抱怨以作自我的责任推脱。其实在美术馆的发展上，政府除了直接拨给经费之外，更重要的应该是给美术馆和社会支持美术馆的一些政策，或是一种机制体制，让美术馆能够发挥活力，自己自觉地运作起来。

我们再看看国际上是怎么做的。美国政府只给像美术馆博物馆这样的文化机构年度计划10%的经费，其他经费需要美术馆通过政府的政策（基金会支持；相关的捐赠免税政策；迫使个人把财富交给国家的高昂的遗产税等）来自己获得。可以说，美国政府给的钱很少，把这些文化的控制权，放得很松，让民间美术馆自行去运作。但是法国不是，法国给美术馆和相关的文化机构相当高的资金，像我们遇到的法国文化节、"法国之春"活动等，法国政府就会拨给一大笔资金。法国有一种很强的推动法国文化的欲望。我们跟法国的文化机构打过交道，他们有很生动的一面，也有很官僚的一面。英国是处在两者之间的，英国的文化政策是：国家会适当的支持，但是国家又通过一个半民间机构来推动和管理，也就是英国文化委员会。英国文化委员会是一个说不清的机构，有时感觉它像文化间谍，有时又感觉他们对文化推动力很大。它的资金来源，有官方的也有民间的，因此它的政策是多方面的，介于美、法两者之间。

其实，关于美术馆的赞助及社会合作还有很多可谈的，但是由于时间关系，今天我的演讲就到这里打住。如有问题，大家可以提问，或今后多交流。

谢谢大家！

本文根据"中央美术学院学生会'面对名师'讲坛（2011年10月18日）"演讲录音整理

I
PRADA 2011 年服装发布会
搭建现场

II
保时捷 2009 年新车发布会
现场

04

美术馆与当代艺术

中国的美术馆普遍自称是"近现代"或"现当代"性质的美术馆，这是相对于传统的中国博物馆体系而言的。一般来讲，中国的博物馆主要致力于收藏和长期陈列、展示古代的文物、文献、艺术品等，而中国的美术馆则侧重对中国近现代以及当代的艺术作品进行收藏和展示。

问题是，这里所指的"近现代"或"现当代"，更多地是从时间概念上来使用和表述，而不是将其作为一种文化精神和态度。因此，关于中国的美术馆建设和发展，目前仍然普遍停留在传统的思维模式和运作范式上，体现在对艺术的分类、收藏、研究、策划、展示、教育等等各个相关环节中。尽管业界普遍认为中国的美术馆界近些年来进展态势良好，但是，中国美术馆目前的发展，最缺乏的是一种当代的文化精神、当代的管理模式以及当代的思维模式；当代艺术也不单纯是一种呈现出来的当下的艺术活动，而更多的是在当代艺术背后所隐含和提供的对当下的社会、当下的文化氛围、时代发展的氛围的介入，这种介入是对当代文化新的思考、思维方式的创新，同时也在以一种新的方式对当代美术馆的策展、展示、管理发生意义和影响。当代艺术与美术馆的核心问题是对待"近现代"或"现当代"的角度和态度问题。

一、当代的美术馆需要当代的文化精神

关于上述问题的思考，可以提供一种参考的坐标——让我们看一看中国之外的成功经验。

美国纽约现代艺术博物馆（以下简称 MoMA）于 1929 年成立，此时纽约的其他博物馆尚未致力于收藏现代艺术作品，而且当时的美国公众也还没有广泛接受现代艺术。但是，该馆的第一任馆长阿尔弗雷德·巴尔 (Alfred H. Barr) 却将一种超前的革命性的思维带入博物馆界，即将"现代的艺术观"带入了MoMA，并使其成为该馆的建馆理念和学术形象。巴尔认为作为一个国际性的艺术运动，现代主义不是单纯的艺术创作和审美表现，更不是局限于绘画、雕塑、建筑等传统高雅艺术门类，而是渗透到这一时期（20 世纪 20—30 年代）的摄影、电影、设计、音乐、文学、诗歌、舞蹈、戏剧等几乎所有的文化领域。现代主义是新时代不可抗拒的精神征兆和取向，而现代精神则借助不同文化和艺术媒介发出自己的声音。基于此，巴尔认为，现代艺术博物馆应该具备不同于传统博物馆的包容性，这种包容性体现在：不但要收藏和展示绘画、雕塑等传统意义上的高雅艺术门类，而且要收藏和展现与大众日常生活密切相关的实用艺术、

左图 纽约现代艺术博物馆（MoMA）

设计、新媒介艺术如摄影、电影等，恰恰是这些新的艺术门类彰显着新时代的文化和思想动向。

巴尔在 MoMA 的历史发展中，甚至是在世界现代博物馆的发展中，主要成就有三个方面：第一，他使 MoMA 成为了世界上第一个真正包罗万象的现代视觉艺术博物馆；第二，他构建了 MoMA 在现代艺术方面的经典收藏，形成了完整的现代艺术的历史序列，这使得 MoMA 在世界博物馆中立于不败之地；第三，他创设了博物馆多元化的专业部门，展开多个专业的研究策展工作。如，早在 1935 年 MoMA 就设立了电影部门、摄影部门等，其中电影部门收藏有一万多部电影，早期大量默片是其中最为珍贵的收藏之一，摄影收藏在国际上也影响巨大。这些部门展开的收藏、研究以及展示工作的成就十分显著。

相比之下，我国到目前为止，还没有一个美术馆设立影像部等新媒体艺术的专门研究部门，也没有成规模的系统收藏，更谈不上展开研究。影像方面，广东美术馆做了一些工作，尤其从 2003 年以来，大量收藏影像作品，并通过"广州摄影双年展"的展览模式，加大对影像收藏的脚步和力度。目前广东美术馆在影像方面的收藏渐成序列，但研究工作还比较滞后。

巴尔为 MoMA 规划的上述文化策略，使 MoMA 在现代艺术收藏、研究、展览等方面，迅速成长为世界上实力最雄厚的现代艺术圣殿。正如卢浮宫在古典艺术的收藏方面独一无二一样，MoMA 在现代艺术的收藏上无人能及。MoMA 的现代艺术收藏使泰特和蓬皮杜这样后起的现代艺术收藏"重镇"也相形见绌，不能望其项背。不过泰特在 MoMA 的阴影笼罩下极力寻找自身的

I II

历史定位和学术品格，它避短扬长，致力于对专题展览的研究展示，尤其在对欧洲现当代艺术史的建构、描述方面，贡献卓越。

从 MoMA 的历史回顾中，我们可以看到，对于一个当代的美术馆而言，其收藏、研究和展示无论是涉及古代艺术，还是参与现当代艺术，都应该具有一种当代文化的精神，包括包容性、现代视野、管理运作方式等，更重要的是研究方法、策展理念、展览呈现方式等的当代性。在这样的精神关照下，有可能建立一种"当代的艺术的历史序列"，也即克罗齐所说的"一切历史都是当代史"。

二、当代艺术与美术馆的关系

那么，当代艺术对当下的美术馆的学术发展以及价值取向具有怎样的意义？

著名学者巫鸿先生曾经就当代艺术中的"当代性"进行过以下表述："真正的'当代性'并不仅仅是一种新的媒介、形式、风格或是内容就能体现出来的，关键在于这些视觉的象征物如何彻底体现他们自身的意义——如何将艺术创作者与他们所从属并进行改造的这个世界联系起来。"巫鸿在这里强调的是，"当代性"并不是一种具体的呈现方式，而是艺术家、参与者通过视觉的象征物来实现与"所从属并进行改造的这个世界"之间发生关系，以及发生怎样的关系？如何发生、怎样发生。

关于当代艺术与美术馆的关系问题，国内进行的比较深入系统地思考是在2002 年广东美术馆举办的"首届广州三年展"以及学术研讨会上。研讨会的主题是"地点与模式：当代艺术展览的反思与创新"，从当代艺术的展示角度出发，探讨和反思我国现行的展览体度、展览模式以及展览呈现等方面的问题与可能性。

关于当代艺术与美术馆的关系问题，汉斯·乌利希·奥布里斯特进一步说："对于美术馆而言，多重性和多样性的构思必须被置于首要位置。"他还引用了詹姆斯·克里的说法："把美术馆视为互相联系的空间理念，可以包含美术馆与都市之间的趣闻和调解。"他所进行的展览计划"移动的城市"（与侯瀚如合作）延续了 8 年之久，涉及许多城市。汉斯的理念是将美术馆作为一个新的空间观念，赋予她多重性和多样性的思考空间，并将这种空间理念延伸到与城市的关系之中。他们带着这个"移动的城市"穿行于世界上许多"固定的"城市，展览随着地点的移动和变化而不断产生出新的意义和新的可能性。与此同时，他们又将实现"多重性"、"多样性"以及与都市之间的对话关系带入一次次研

I
阿尔弗雷德·巴尔
(Alfred H. Barr)

II
MoMA 摄影展览
"Bernd and Hilla Lands-
cape Typology"现场，2008 年

讨会和实验室，与各地艺术家、批评家、跨学科的学者、普通公众进行对话、交流和实验。这些新型的展览策划理念、呈现方式以及沟通交流方式，为当代艺术展览的策展理念和模式注入新鲜血液，使人耳目一新。

广东美术馆始终关注当代艺术与美术馆的关系问题，因此，2005 年，邀请汉斯和侯瀚如作为第二届三年展的策展人。第二届广州三年展的主题是"别样——一个特殊的现代性实验空间"，两人将"移动的城市"展览的策展理念以及运作方式带入此届三年展。从展览主题上可以看出策展人独特的视角——他们挑战美术馆的静态、稳定、明确、没有歧义的空间观念，将其切换到一种动荡的、充满各种可能性的实验的空间，刺激艺术家在这个新型空间内进行艺术创作和展示；对于广州、珠江三角洲这一地理概念的文化解读——特殊的现代性，显示了策展人的文化价值取向和人文关怀，广州和珠江三角洲丰富的历史发展在这样的表述中明确了自身的文化形象。从展览的推进方式看，展览先后组织了六次"三角洲实验室"，邀请文化学者、建筑师、艺术家、诗人、哲学家、批评家等来到广州、珠江三角洲这样具体的地点，开展考察、交流、对话、研究等学术活动。他们希望通过上述多层面的交流活动使"当代艺术"和"双年展或者三年展"这样的当代艺术展览模式或项目能够从广州、珠江三角洲这样一个具体而又"特殊的现代性实验空间"或土壤里切实"长出来"，而不是"移植"过来，以便能够与这里的城市、与这里的现代化进程发生切实的关系。

可见，当代艺术的策展以及发生关系的方式带给了美术馆一种新的展览理

I

Ⅰ
王璜生与策展人侯瀚如、汉斯·乌利希·奥布里斯特（Hans Ulrich Obrist）在巴黎商议第二届广州三年展工作

Ⅱ
"移动的城市"展览在伦敦Hayward画廊

Ⅲ
"别样——一个特殊的现代化实验空间·第二届广州三年展"海报，2005年

念、新的空间理念，并为当代艺术、美术馆与城市之间的关系带来种种可能性。

三、体验、参与和超越的美术馆

美术馆不单纯是一个展览场地，更是一个期待参与的场域，需要召唤公众靠近她，需要提供给人们新的体验和经验，用以改变公众的常规视角和思维惯例。公众在美术馆体验其中的艺术，用心、用手、用耳等静心触摸和体验，形成公众自己的一种新的认知和经验。这如同《圣经·新约》中关于基督再生的故事：当基督复活重新来到众使徒中时，圣托马斯怀疑这是假的，只有当他把手戳进了基督身上的伤口里，他所认知的以及他所感受的才被转化成为一种崭新的体验。体验和经验改变了圣托马斯原来的想法，就像美术馆改变了公众惯有的审美习惯。

关键是，在当代语境下，如何做到对公众的吸引？如何能够引起公众的情感共鸣，愿意走近美术馆，走进展览，参与和体验艺术？在这方面，大卫·艾略特（David Elliott）提供了经典范例。1998年，艾略特以斯德哥尔摩美术馆新馆的首任馆长身份，策划了该馆的开馆首展"伤痕——在民主和当代艺术的重建之间"。在这个展览里，艾略特秉持的理念是：在传统意义上，艺术通常产生于生活与艺术之间的分裂点上，而他希望探索集体与个人、民主与社会、艺术与精神等具体的问题，以及个人如何通过民主的方式去坚守自己的理念，去实现自己的梦想，超越自我、超越社会，不断实现自由。在另一个展览中，艾略特再次使用这一展览理念。日本森美术馆的开馆首展也是由艾略特策划的，

他时任该馆的首任馆长。首展名为"快乐——艺术和生活的幸存指南",考察世界各地对待"快乐"的不同方式、观念、标准、传统差异以及个体体验,并将快乐作为一种描述当代艺术的状态和态度,探讨这样的一种状态和态度又是如何介入社会以及个人的理想与现实。

艾略特的上述两个展览,都致力于将展览作为人类情感体验的一种方式而不单纯是传统意义上的作品呈现,而且,具体到将其做为个体公众共同体验的情感方式:伤痕也好,快乐也好,民主(斯德哥尔摩)也好,幸存(日本)也好,这些带有强烈生命体验和历史内含的语词,很容易唤起民众的情感共鸣以及文化认同。

在艾略特忙于通过展览引起公众对美术馆的情感体验和参与时,国外以及中国台湾的其他学者热衷于讨论现代博物馆美术馆和后现代博物馆美术馆的发展与超越问题。他们认为,目前的美术馆正处在一个新的历史发展阶段,需要用新的博物馆美术馆学的视野来应对、处理当代博物馆美术馆面临的各种新现象、新问题,这集中体现在文化的转型、交流沟通的方式变化、目的的改变上,主要反映在博物馆美术馆与公众关系的反省和认知上。在这些新思潮影响下,博物馆美术馆已经从一个传统意义上居高临下,以专业身份自居,对公众进行自上而下教育、指导为目的的场所,逐渐蜕变为一个从观众的期待和需求出发,积极引导不同观众进行自我塑造、自我教育、自我完善为目的的机构。博物馆美术馆不再只是一个传递固定知识的地点,而成为一个通过真诚沟通,让公众产生生命体验和审美经验的别样空间。这里的公众是具体的、分层的、流动的,

I
II

而不是抽象的、概念的和固定化的。

　　概而言之，当代博物馆美术馆除了确立自身的"当代性"视角，除了谋求与当代艺术的互动关系外，更有超越意义的人文关怀，即建立与公众的新型关系。公众是谁，分哪些类型，依何划分？如何建立新型关系？何以为继？当代美术馆对上述三个大的方面的问题进行思考，将可能使之成为一个社会的、精神的、生命需求的、富有创意的、能够体验参与的、能够包容差异的更为人性化的空间。

2009 年 11 月 6 日于中央美术学院

I
大卫·艾略特 (David Elliott)

II
森美术馆开馆首展："快乐——艺术和生活的幸存指南"，2003 年

05

美术馆：以史学的立场和方式介入摄影

Art Museum:
Involving in Photography with the
Stand and Manner of Historical Science

在西方，美术馆介入摄影，起步于 19 世纪下半叶。19 世纪 50 年代英国南肯辛顿博物馆（即今天的维多利亚·阿尔伯特美术馆）开始收藏摄影作品。[1]该馆早期摄影收藏的立足点是"将摄影作为视觉百科全书加以对待，从建筑样式到植物形态，从人种学记录到新大陆考察，照片的艺术价值被美术馆解释为'可以面向各种类型观众的富有魅力和商机的副产品'。" 20 世纪上半叶，西方美术馆的摄影收藏和展览进入一个成熟阶段，其中，最有代表性的是纽约现代艺术馆（MoMA）。[2] 20 世纪 30 年代下半叶，MoMA 开始举办常规性的摄影展览。受聘于该馆的著名策展人贝蒙·纽霍尔于 1937 年前后为该馆策划大型摄影展览"摄影：1839—1937"。至此，摄影成为该馆一项持续而稳定的项目。在这一大型展览中，"纽霍尔广泛涉猎摄影艺术和摄影文化现象的各个层面，从技术发展到文化应用，深入讨论了摄影术发明以来的种种现象，其中甚至包罗天文摄影、X 光片、体育摄影和航拍照片等多种形态，美术馆观众开始通过文化整体观照的方式尝试理解摄影在社会发展中的多层面相。"[3] 之后，MoMA 在各个时期都有自己重要的摄影策展人和展览理念。从贝蒙·纽霍尔的"摄影：1839—1937"，到爱德华·斯泰特 1955 年策划的大型摄影展"人类一家"，到 1960 年代约翰·萨考夫任 MoMA 摄影部主管时推出的"摄影师的眼睛"（1964 年）和"看照片"（1973 年），MoMA 持续几十年在思考着何谓摄影和摄影何为的问题。如果说，1930 年代 MoMA 的策展人将摄影摆在技术发展和文化应用层面上来讨论摄影技术的发明对人类的贡献，那么，到了 1950 年代，更年轻一代的策展人，已不满足于静态地学究气地讨论摄影的功能问题，而是强调摄影对现实生活的主动介入，主张摄影的深入民间，关注平民生活。而到了 1960—70 年代，这种激进的观念又被新一代的策展人所质疑，后者更强调摄影师个人的"眼睛"对摄影的主导作用。至此，MoMA 摄影展的主题由宏大的社会叙述转向微观的个人叙述，1950 年代以来纪实摄影反映重大社会问题的宏大叙事风格得到扭转，"个性化的表达"成为"新纪实摄影"的关键词。尽管 1970 年代以后欧美各大美术馆对摄影的纷纷介入，结束了 MoMA 自 30 年代以来引领摄影主潮流的格局，但是在西方，以 MoMA 为代表的以美术馆方式引导、推动摄影发展的传统，已经生根开花，美术馆成为摄影进入历史的一条重要途径。

在中国，公共美术馆自觉地以美术馆特有的身份和方式介入摄影，应该是 2000 年代以后的事。这里特别强调美术馆的"自觉介入"并于其中起某种主导

性作用，虽然早于1937年，国民政府教育部在南京国立美术陈列馆举行第二届全国美术展览会，展品中就有"美术摄影"部分——那是"美术馆与摄影在中国的首次邂逅"。[4]之后，尤其是新中国建立后，各个时期各级美术馆，举行过无数次的摄影展览，其中不乏像1988年在中国美术馆举行的"中国摄影四十年——艰巨历程"、"人民的悼念"、"十年一瞬"这样高质量、影响大的摄影展览。但是，美术馆以"历史学家"的身份和眼光介入摄影的收藏、展出、研究、引导和推动等一系列活动，并于其中起到某种主导性作用，则是2000年以后的事。

可以说，这种角色由广东美术馆率先践行。从2002年开始，广东美术馆从一个公共艺术博物馆的角度，开始有计划、有规模地对摄影进行策展、收藏（包括作品和相关资料文献）及研究出版。2003年该馆与广州集成图像有限公司（FOTOE.com）合作推出"中国人本·纪实在当代"大型摄影展，策展人为安哥、胡武功、王璜生，并在273位中国摄影师的支持下，收藏了601件参展作品，开启了中国公共美术馆大规模收藏本土摄影作品的先河。展览期间，馆方还邀请了摄影界、美术界、文化历史界的专家学者召开研讨会，出版《中国人本·纪实在当代》的摄影论文集。这个展览在广东展出后又相继在中国美术馆、上海美术馆巡回展览，之后，又到德、英、美三国的七个城市重要的美术馆博物馆巡回展出，其影响之大之深，远远超出策展者最初的预计。这是美术馆自觉介入当代摄影的开始，其推动、主导当代摄影的巨大潜力也在这一过程中尽致显示出来。也就在此基础上，2004年广东美术馆邀请了顾铮、阿兰·朱

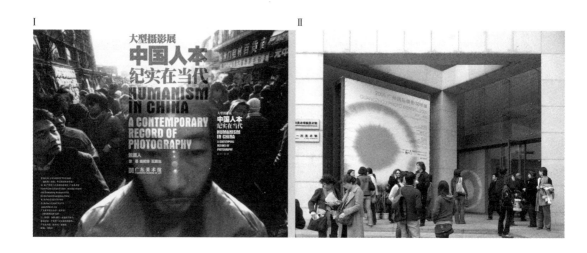

I

II

利安、安哥为策展人，主持策划了首届广州摄影双年展。这个展览于 2005 年 1 月 18 日至 2 月 27 日以"城市·重视——首届广州摄影双年展"为题在广东美术馆举行。从城市角度切入摄影问题，从本土语境出发抵达国际性的城市话题。这个展览以其鲜明的主题性和学术特色，引起各方关注。展览期间，馆方邀请了国内外专家学者，从跨学科、跨文化的多重角度探讨了城市与摄影的关系问题。此后，"广州摄影双年展"成为广东美术馆一项常规性的定期举办的关于摄影的展示、收藏、研究的项目。2007 年 5 月 17 日至 7 月 8 日，第二届广州摄影双年展以"左右视线——2007 广州国际摄影双年展"为题，在广东美术馆展出。此次的策展人为：司苏实、冯汉纪、阿兰·萨雅格、蔡涛。这个三岸两地老中青相结合的策展团队，提出了与上一届双年展不同的摄影理念，所谓"左右视线"强调"真实源自视觉叠加"，认为先天的视觉特性决定了左右眼球的视觉叠加才可能构成一个"真实"的视像世界。策展人称："本届双年展正是希望通过多方位的视象关注和影像呈现，复现一个可能不断接近'真实'的现实与心灵的社会，以及当代摄影历史面貌。"[5] 值得一提的是，在此届展览的学术研讨会上，广东美术馆年轻策展人蔡涛提交的论文《美术馆与摄影》，首次就中外公共美术馆深度介入摄影的历史作了回顾、梳理和研究，以大量的史料文献论证了美术馆在摄影进入历史的过程中应该扮演的角色，显示了广东美术馆策展群体以馆方姿态介入摄影的自觉。2009 年 5 月 18 日至 7 月 19 日，以"看真 D.com"为主题的"第三届广州摄影双年展"（策展人为李媚、李公明、蔡萌、阮义忠、温蒂·瓦曲丝）在广东美术馆如期举行，由于它的问题介入角度和专业性，被业界高度关注和评价。一切已经进入常规性运作之中，广东美术馆由此也建立起一个中国现当代摄影收藏和研究的平台，有目的地展开几个专项的收藏工作——从沙飞摄影到当代纪实、观念摄影作品的专项收藏工作。配合广州摄影双年展的定期举行，相关的工作也由此带动起来：从照片的制作、保管、装裱到专业展示的培训，从建立摄影工作室项目到国内外摄影研究者、策展人的互动合作，从设立"沙飞摄影奖"到建立"中国摄影史文献库"。在历时 8 年多的过程中，广东美术馆从自己的职能出发，颇有成效地推动了中国的公共美术馆深度介入摄影的历史进程。当然，与 MoMA 相比，差距还很远。

在这样的工作过程中，时任广东美术馆馆长的本人，参与了一系列的具体工作，因而对"公共美术馆如何介入摄影？其身份和立足点何在？它与支持摄影的其他学术平台（如平面媒体、期刊杂志、专业学会、摄影沙龙、幻灯交流

I
"中国人本·纪实在当代"
展览海报

II
"首届广州国际摄影双年展"外景，2005 年

会、摄影丛书等）有何不同？ —— 其实，整个 1990 年代在美术馆缺席的情况下，中国摄影在其他学术平台的支持下依然有其长足性的进展——美术馆加入之后，这一进程又发生什么变化？或称，在摄影的社会学意义、文化学意义越来越被充分认识的今天，美术馆在参与摄影史构建方面扮演了何种角色？"等问题有自己的一些思考。本文想就此谈点自己的想法和做法。

一、美术馆：影像社会学人文立场的建构者

中国的摄影起步于 19 世纪下半叶，最早的摄影以宫廷的肖像照和庆典照为开端。之后，随着城市的迅速兴起，能享受拍肖像照特权的人群越来越大，照相馆在晚清最后几年如雨后春笋般地涌现，与此同时，摄影技术也由室内移向室外。进入民国以后，在期刊插页、广告类印刷品的支持下，摄影技术日新月异，专业摄影队伍迅速形成。1923 年北京大学成立中国历史上第一个摄影家艺术团体"艺术写真会"（后改名"北京光社"），1924 年 6 月在中央公园举行该社成员作品展。同一时期，在上海的摄影人尤为活跃，他们向巴黎沙龙、英国皇家沙龙摄影学会、美国摄影学会投稿，参加国际沙龙比赛。1927 年 3 月已经开办了 12 期的大型画报《良友》大胆聘用以摄影师身份崭露头角的梁得所为主编，开始其真正意义上的以画报引领时代风骚的黄金时期。1930 年代，臻于成熟的中国专业摄影主要分为三大类：一是摆拍的讲究构图和画面意境的沙龙摄影，像郎静山的"集锦摄影法"将照片拍得和做得像国画的那种方式；一是抓拍的在现场捕捉对象瞬间形态的方式，像当时的新闻摄影、运动会摄影、剧照等，《良友》上用的照片多属于后者；还有就是带有人类学采样和拍摄方式的摄影，如庄学本的西南地区作品等。而前两种拍摄方式一直延续到新中国成立。1950—70 年代，在特殊的时代政治背景下，公开发行的杂志上的照片多数是包含时代主题的宣传照——一种摆拍与抓拍相结合的主题性拍摄，像海岛上正在操练的女民兵、田地里正在收割的农民、车间里正在读毛选的工人……这种情形到 1980 年代才有所改观。从某种意义上说，20 世纪中国摄影的黄金时期要到 1980 年代以后才真正到来。观念上拨乱反正之后，摄影出现两种态势：一种是从新中国建立到"文革"走过来的多数中老年摄影家，热衷于曾经被指认为"资产阶级情调"的沙龙摄影，那种将一片绿叶、一朵鲜花，拍得鲜灵活现，或将一片山川美景拍得充满诗意的画面。压抑已久的艺术家个人的诗意情感在这种画面上得以尽致体现。由于热衷于此道的多为当时知名摄影家，这类

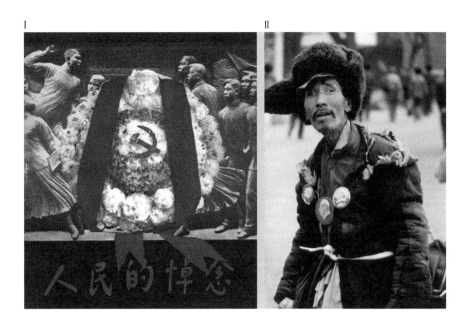

I
《人民的悼念》摄影画册，
北京出版社，1979 年 1 月

II
"中国摄影四十年——艰
巨历程"展出作品：李晓
斌《上访者》

摄影在当时摄影界占据主流的位置。另一种是更年轻一代的、对现实充满忧患感和审视意识的摄影家，他们从新闻摄影中脱颖而出，揭起纪实摄影的大旗，掀起 20 世纪中国第一轮的纪实摄影热。那是 1980 年代中叶的事情。当年参与者之一的鲍昆曾这样描述：

1985 年初，一批企图恢复已经消散的四月影会自由创作、民主展示传统的人在北京成立"现代摄影沙龙"。在 1985 年举办过现代摄影沙龙第一回展后，接着筹办 1986 年的第二回展。时值"文革"结束，新时期改革开放恰好 10 年，执委会成员在讨论第二回展的宗旨时，一致认为应该用摄影反映中国社会这十年的巨大变革，并决定征集的照片以这一时期各阶段的反映变革的"新闻照片"为主。但新闻已成旧事，而且许多照片本身即使是在拍摄当时也称不上是新闻，不过是许多摄影人对当时社会润物无声似的、变革感悟似的摄取，于是照片的纪实性问题开始浮出水面，"纪实照片"的说法也随之而出。[6]

其实此前，这股"纪实"热潮已潜伏了几年。1981 年在中国美术馆举行的"总理爱人民，人民爱总理"大型摄影展，随后出版的《人民的悼念》摄影画册其实就是 1976 年天安门广场"四五运动"的一组"纪实"。鲍昆所说的那个"现代摄影沙龙第二回展"于 1986 年 4 月 5 日以"十年一瞬"为题在北京展

出。展览分六大主题——"呐喊"、"变革"、"奋斗"、"多彩"、"时弊"、"希望"，全方位地记录了"中国人民挣脱封建桎梏，卷入致富大潮的历史风貌以及在特定境遇中的生存状态。"[7]1987年，主张纪实摄影的艺术家们又在西安发起以"艰巨历程"为主题的全国摄影公开赛，经过一年多的筹备，"中国摄影四十年——艰巨历程"于1988年3月在北京中国美术馆举行。这个展览"首次把建国以来的新闻摄影与摄影创作分开，并按时间顺序排列展出，明确提出纪实与创作、历史与现实的不同和对应；首次系统推出反映共和国40年历程、人民精神解放历程和摄影自觉历程的纪实性照片；首次把中国摄影界长期孕育的怪胎——假新闻照片，公开曝光示众……"[8]展览推出了李晓斌的《上访者》、潘科和侯登科的《出征》、王毅的《推倒重来》、李洪元的《游子归来》等一批力作。这个展览在中国摄影史上的意义不可低估，它在当时的摄影界极具穿透力——使一批摄影人开始将自己的镜头从沙龙摄影转向具有历史人文内容的纪实摄影。至此，一直游走于边缘的纪实摄影终于取代沙龙摄影而走进主流位置。

1990年代是中国摄影的多元共存年代。一方面，90年代前期，以侯登科的《麦客》为代表的乡土纪实之作依然是这个时期的重头作；到90年代下半叶，纪实的题材开始趋于广泛、多元，像安哥的《生活在邓小平时代》、张新民的《股疯》、王福春的《火车上的中国人》、赵铁林的《她们》、黄一鸣的《海南故事》、袁冬平的《精神病院》等相继问世，将纪实摄影推上一个新台阶。另一方面，一批更年轻摄影家开始玩观念摄影，即所谓的"新摄影"、"先锋摄影"、"前卫摄影"之类。他们将设计、摆布、化妆、装置、电脑合成、修改原始影像等多

I

II

手法引进摄之中，打破了摄影原本由照相机建立起来的从材料到技术的一整套模式。随着数码相机的普及，市场图像制品的铺天盖地，成像手段的多样化也带来"摄影"含义（作为某一类图像的指称）边界的消失。与此同时，沙龙式唯美摄影依然是官方体制中的重头戏，由官方组织的全国摄影艺术展览以唯美、唯题材、唯形式的方式为主导。这样的摄影"唯美"的趣味颇为大众消费所青睐。

2002 年广东美术馆介入摄影的时候，摄影界已进入一个多元并置、众声喧哗的时期。如何在种类繁多、眼花缭乱的现实面前形成自己的立脚点和切入角度，本着对历史、对社会、对公众、对艺术思考和负责的精神，介入当代摄影，并于其中起某种主导作用，这是我们当时面对的问题。2002 年秋，我们从《南方周末》上读到记者报道侯登科临终前的文章《如果他去了，影像交给谁》，当即与摄影家安哥及侯登科作品管理者、摄影评论家李媚联系，探讨收藏侯登科作品可能性的事宜。[9]阅读了侯登科及当时一批纪实摄影家的作品后，我们的思路渐渐清晰起来。在类型众多的摄影品种中，以侯登科为代表的这种深入底层、关怀生命、关注社会，"以平民视点关注人的生存，以纪实手段展现社会风貌"[10]，有忧患感和思想震撼力的作品，是这一历史阶段摄影的主体，这也是美术馆介入摄影的策展及收藏研究应该主要关注的对象及品质。"中国人本·纪实在当代"整个策展、收藏思路，就在这种思考中形成的。谈到"中国人本"的策划，不得不提到的是 FOTOE 这样的摄影专业机构和同样有历史文化关怀理想的 FOTOE 主帅吴少秋等人的参与。我们对于第一个摄影自主策划的大型展览，没有匆忙行事，几位策展人和组织者安哥、吴武功、王璜生、吴少秋、区进、蔡涛、邝锦琼等，花了近一年时间，四处出击，看片、选片、调底片、专业冲印等，根据此次展览理念，对 1000 多位摄影师的近 10 万张照片进行精选。最终，有 600 余件作品入选此次展览，作品的时间跨度从 1951年至 2003 年半个多世纪，其中大部分作品是 1978 年改革开放以后的作品。2003 年 12 月我们将这一展览呈现给社会时，引起极大的轰动，观众如潮，一个月的展期参观者多达 5 万 ~ 6 万人次。国内外文化界、摄影界、博物馆美术馆界等也予以密切关注和好评。究其原因有几点：一是摄影作品本身的人文魅力。这批作品以其质朴稚拙的赤诚，原汁原味的中国本土气息，展现数十年中国人生活的方方面面，摄影师"深入到普通百姓的陋巷简室中，从他们的家长里短，坎坷身世以及鲜以示人的'个人隐私'中，细节化地或轻松、或幽默、或喜剧性地摄录自己同胞的状态和情态，昭示同族异己本来具有的人性、人情

I
王福春 《一个无座位乘客躺倒椅子背上去》
1995 年 武汉—长沙列车上
II
黄一鸣 《无特区通行证进入海南的外省人被收容起来，侥幸逃脱者扒着墙头寻找羁留在内的亲友》
1992 年 海南海口

和欲望。"[11]没有虚假的摆拍，没有居高临下的怜悯，没有无病呻吟的夸张或迎合商业的气息……总之，这批作品在表现、还原中国人本真人性方面具有魅力。二是作品展示的专业水平。作为专业美术馆，我们从调集原底片进行专业冲印、照片装裱到展厅展示的一切细节——灯光设置、展品陈列、展厅的每一个视觉细节，都保持专业的水准。展览的同时，学术研讨会、学术性图录论文集、作品收藏、社会推广宣传[12]等，有条不紊地进行。随后，这个展览又在北京、上海、德国柏林、法兰克福、德累斯顿、慕尼黑、斯图加特，英国爱丁堡，美国纽约，法国阿尔勒等地巡回展出，所到之处反响强烈。与我们合作的中外美术馆博物馆出版了中文简体字版、繁体字版、法文版、英文版、德文版的《中国人本》展览图录，使展览落到实处，收到良好效果。如此大规模的中国摄影的国际巡回展，在中国还是首例，连德国的五大美术馆博物馆馆长都表示，他们联合做一个国外的展览巡回展也还是第一次。这是公共美术馆对当代摄影自觉的全方位的介入。难以想象，其他的学术平台能像美术馆这样，从展示、出版、收藏、市际/国际交流等多角度、全方位地介入摄影。在当代社会，摄影的进入历史，离不开美术馆这个中间环节，而美术馆在衡量摄影的"史"品质的过程中扮演的是历史学家的角色，它不仅要对现实负责，更要对历史负责，像 MoMA 那样，甚至对 20 世纪美国摄影演进历史起着某种主导性的作用。

在"中国人本"整个工作过程中，我们开始形成自己关于摄影的学术态度，那就是突出摄影的人文品质——关注现实，关注生命，关注生存，强调艺术家带有生命感的、将自己和盘托出的对生存现实的拍摄。我在"中国人本"展览

I　　　　　　II

前言中这样说："人文关怀，历史文化关怀，这既是我们美术馆工作的出发点和责任所在，也是我们工作的动力和精神支撑点。"[13] 在这种思路的引导下，我们着手筹划"广州国际摄影双年展"。

已举行的三届"广州国际摄影双年展"基本贯穿着人文摄影的思路，尽管三届展览有各自的主题和表达的角度，在坚持摄影与本土生存相结合、坚持影像的社会学人文立场和多元并置的国际化视野这几方面，我们一如既往。

第一届"2005 广州国际摄影双年展"主题为"城市·重视"，旨在思考现代化进程中城市处境问题，呈现人在这样的时空中"观"与"被观"、"视"与"被视"的双重境遇，摄影以它独特的言说方式直面这种现实，人与空间，人与人，眼睛与眼睛，形成某种对话性。这次展览在摄影样式上有别于"中国人本"纯纪实的单一性，观念摄影、影像作品等多样化的摄影构成了这一展览的主体。比如：海波的《爱情》用父母辈的谈恋爱与当代儿女辈的谈恋爱——新旧两种照片对比并置；缪晓春的《庆》用数码拼接技术处理画面，许多人物在同一张照片中多次出现，"在延展了摄影中的时间与空间的同时，也恰恰提示了一种都市心理，那就是人的分身无术的焦虑"[14]；王宁德的《某一天》系列作品中，所有的人物都拒绝与观众的目光交流，他们或是紧闭双眼，或是干脆背对观众。这个以"城市·重视"为主题的展览，以照相机的"观看"为切入点，强调城市空间中人与人、视线与视线的交汇——阻隔——多重叠合的情形。

第二届"2007 广州国际摄影双年展"则以"左右视线"为主题，将关注的重点由空间话题转换到时间坐标上，力图在自定义的中国当代摄影史的线性框架下，凸现这一传播效应极强的视觉文本的动态特质，对当代中国多元的摄影现象的生成、分化、蜕变与演进，以及在日趋国际化背景下中国摄影艺术家与外部文化引力之间交汇、应接、变通的关系情形作探究。由于展览理念的外延具有开放性，此次参展作品类型多样，有沙龙摄影也有民间摄影，有纪实摄影也有观念摄影——一种真正意义上的视觉叠加。

第三届"2009 广州国际摄影双年展"以"看真 D.com"（Sightings：Searching for the Truth）为题，这个标题中的"看真 D"是粤语的口头俗语，意思是"看清楚一点"。而".com"则是最通用的网络语汇，包含有以新媒介传播信息和影像的寓意。其实，以这个标题作为本届双年展的主题，其主要的着眼点依然在"看"（视）与"真"（实）的摄影本体问题上，追问摄影与人类生活、与人类经验的接近性、真实可靠性问题。策展人认为，"在人类传播史上，

I
"第二届广州国际摄影双年展"展览海报，2007 年

II
"中国人本·纪实在当代"国际巡展在德国斯图加特国家美术馆展出现场，2006 年

每一次信息传播的技术创新和艺术再现都在某种程度上意味着触动人们对世界认知的环境框架……借助图像的再现，我们的观看不仅仅是感官的本能，更是经验的认同；我们不但希望看到价值的可能，同时也企盼从虚拟中得到解脱。这就是我们在当下所希望建构的'看'与'真'的传播关系。"[15]对"真"的可能性的质疑，对"看"与"真"辩证关系的把握，这个主题通俗的展览，其内含更走向学术的深处。这个展览推出的一批力作：西藏活佛、西藏最早摄影家十世德木仁波切《德木活佛的私人相册》、日越的《流浪者·爱心家园》、李晓斌《西单民主墙·1978》、《柬埔寨监狱影像专题：S—21监狱死囚档案》、吴印咸的《北京饭店·1975》……这些作品表明：不管摄影家"如何感受写真的重负，如何调节感光的视角，如何体会显影的层次，如何宽容放大的尺度"[16]，强调摄影对于社会与人生之"真"问题的持久关注，依然是他们作品背后的潜台词。

三届"广州国际摄影双年展"对当代摄影的介入是卓有成效的。从对人文摄影的推崇，到每一届展览学术主题的设置，到对展品、藏品精益求精的选择，我们追求的不是开办三次摄影展览，而是两年一度的这一摄影专题展览的学术品质和历史价值，通过专题展览、收藏、学术研讨，对当代摄影作出来自美术馆的衡定、判断和评价，以此表达美术馆的立场和态度。在这一过程中，美术馆所持的不只是"评论者"或"策展人"的态度立场，而且是"史学家"的态度立场，那是本着对历史、对公众、对学术和艺术的一种责任而自觉介入及作出的史学衡定。

I

二、构建美术馆展示、收藏、研究摄影的基础性平台

美术馆对摄影的介入，不只是做面上的几项工作，如展览、收藏、研究、馆际交流，更重要的是做大量的幕后工作。甚至可以说，幕后工作做得好，才能保证面上工作有序进行并落到实处；幕后工作是铺垫地基、搭起平台、延伸道路，是面上工作的基础。因此创设一个基础性的平台，是广东美术馆这些年在展开摄影双年展及其他摄影活动的同时不断在做的事情。

对于国内的美术馆、博物馆来说，摄影作为影像艺术的收藏及以此为目的的相关图书、资料、文献的收藏，仍处于刚刚起步阶段。长期以来，摄影只是作为历史／新闻资料被保存在图书馆、档案馆。与国外的美术馆、摄影收藏机构对摄影从社会学、文化学到艺术学予以多角度认识和全方位收藏不同的，国内的相关文化机构，包括图书馆、档案馆，也包括美术馆、艺术馆，只从各自的角度，对待摄影：前者只看重摄影的史料、资料文献价值，后者只看重摄影的艺术、审美价值，而且两者各自为政，这方面与国际的差距还不小。纽约现代艺术博物馆（MoMA）于1929年成立，第一位馆长阿尔弗雷德·巴尔就提出将一种"现代艺术观"带进了现代艺术馆。巴尔对现代主义的基本认知是，现代主义是国际性的，波及几乎所有文化领域，而不是单纯的美术创作和审美表现的。现代主义潮流绝非局限于绘画、雕塑等传统美术门类，而是成为了这一时期摄影、电影、建筑、设计、音乐、文学诗歌、舞蹈、戏剧等领域的普遍状态和表情。现代主义是新时代的不可抗拒的精神取向和征兆。现代精神是借助不同文化和艺术媒介发出自己的声音的。巴尔任馆长期间，引人瞩目地做了几件事：第一、首创了一个包罗万象的现代视觉艺术博物馆，包括摄影、电影、建筑等；第二、构建了博物馆现代艺术的经典收藏，现代艺术史的收藏；第三、创设了博物馆多元化的专业部门，展开跨学科、多专业的研究策展工作，特别是在 MoMA 成立不久就设立了摄影部、电影部等，专门对摄影、影像艺术进行有计划的收藏、研究及展览。因此，摄影、电影也成为了 MoMA 的突出特点之一。而法国巴黎的蓬皮杜艺术中心也有大量的现当代摄影、影像的收藏，同在巴黎的奥塞博物馆则重点收藏19世纪早期的摄影，巴黎还有欧洲摄影中心和国际摄影中心，都是现当代摄影研究、策展及收藏专门机构，在国际上影响极大。纽约除了 MoMA 有大量的摄影收藏外，还有如纽约"国际摄影中心"（ICP）、大都会博物馆、古根海姆美术馆、惠特尼美术馆、纽约新美术馆等美术馆、博物馆收藏摄影。尤其是国际摄影中心 ICP，众多摄影大师的极为珍贵

I
"第三届广州国际摄影双年展"展馆外观，2009年

的作品及底片都成为他们引以自豪的收藏和立馆之本。德国也同样，各地都有专门的摄影研究收藏机构，或由美术馆、博物馆设立的专门的摄影板块。但是，在中国，到目前为止，还没有一个专门的摄影收藏研究机构。中国虽然自上而下有庞大的摄影创作队伍，有大型的摄影群众组织——从国家到地方的各级"摄影家协会"（其中部分协会，也对本会会员的创作做过展览、研究和很不规范的收藏），但是，在相当长的时间里，几乎没有博物馆、美术馆或专门的文化机构将摄影视为一门具有社会学、文化学及艺术学多重含义的学科，并为之展开相关的研究、保护、推广等专业性工作。其实，没有较为专业和完整的摄影收藏系统，包括摄影文献资料的收藏保护系统，其问题的严重性是可想而知的：第一、没有真正的摄影图像保存与积累，无疑是对文化历史中的珍贵艺术遗产的损害及丢失，珍贵的图像遗产是不可再生的；第二、没有完整的摄影图像积累，我们何谈摄影史的研究和建设，何谈保存一部完整的文化史；第三、没有专业的摄影收藏，与摄影保护相关的专业技术就会停滞不前，包括博物馆、美术馆的专业库藏技术、底片修复技术及图片装裱技术等等，就无从实践、更新和推进。保护工作的滞后，给摄影事业带来的灾难性后果，可想而知。

广东美术馆从2002年开始，在FOTOE这样摄影专业机构的指导和合作下，展开专业性的摄影策展和收藏工作。"中国人本"展览的重要性和影响力自不待说，更关键的是这批作品整个征集、展示、收藏过程的序列化、规模化和专业化管理，尤让我们引为自豪。600多件参展作品调底片集中精心制作，以符合美术馆收藏的精度要求。之后，对每一张作品加以精工冲印、装裱、装框。

I

II

Ⅲ

制作专门的图片、底片保护夹，以便在作品展览完毕后可以将每张片子妥善存放。在这一过程中，我们努力以规范化和标准化要求自己——规范化的收藏版本，标准化的冲印、装裱工艺、标准化的库房、标准化的温湿度和光线、规范化的运输等。

　　整个"中国人本"的收藏工作之所以能顺利完成，与美术馆具有专业的摄影保护条件、获得艺术家的信任不无关系。此次收藏，引起了摄影界和全社会的极大关注和反响，在社会上赢得了不错的口碑。正因此，从"中国人本"起步，一系列的摄影收藏工作随之展开：沙飞作品的规模化收藏及相关图书资料的收藏；庄学本作品的规模化收藏，我们特别邀请摄影家付羽，对庄学本1930—40年代摄影作品通过原底片手工精心放制，获得了良好效果；吕楠的《三部曲》（《被遗忘的人》、《在路上》、《四季》）的整体收藏；阮义忠多个系列作品的收藏；李振盛藏现代摄影作品中近两万件的入藏；再者，通过三届"广州摄影双年展"收藏了现当代摄影影像作品，"人类的记忆"大型国际性摄影展收藏了一万多件摄影作品及资料，等等。同时，摄影图书、文献、资料的收藏也成为了广东美术馆工作的一个重要方面，不惜花资金在拍卖会上拍得《飞鹰》等早期摄影杂志及文献资料，也拍得一些早期的摄影作品。其实，这是一些美术馆、博物馆摄影专业最基础的工作，在这样的基础上，关于摄影的当下研究和历史研究才有可能展开。

　　基于这样的规模化、序列化的收藏和文献资料意识，广东美术馆与中山大

Ⅰ
吕楠《被遗忘的人》之《中国精神病人生存状况》系列
Ⅱ
吕楠《在路上》之《中国的天主教》系列
Ⅲ
吕楠《四季》之《西藏农民的日常生活》系列

学视觉传播学院共同设立了"沙飞摄影奖"和"沙飞摄影研究中心"，在广东美术馆图书资料室（现改为美术人文图书馆）建立了"沙飞摄影图书文献专区"，出版了《沙飞摄影全集》。另外，还编辑出版了《庄学本全集》（李媚、庄文俊负责具体编辑工作），收入了到目前为止发现及能够公诸社会的庄学本摄影作品 3000 多件及数十万字的人类学摄影考察笔记等，可以说这是一项工程浩大的、并将会持续下去的研究整理工作。

此外，因为那几年与国外美术馆交流多，颇为国内一直没有摄影艺术博物馆而感慨。2005 年，我曾向广东省政府提交了"关于建立广东省摄影艺术博物馆"的提案。提案的内容如下：

摄影是一门具有深远文化历史意义，同时又与大众日常生活密切相关、为大众所钟爱的艺术。

摄影自发明 160 多年以来，正日益成为人类认识世界、探索科学、传承文明不可或缺的重要工具。其记录见证功能，延续人类图像记忆，弥补文字记录的不足，成为与文字并行的史料佐证；其表现界定功能，又成为艺术家表现人类情感和心灵境界的绝好媒介。收集、保存、展示和研究有价值的史料照片和有创意的艺术摄影，具有重要意义。建立"摄影艺术博物馆"的目的正是在于完成此项任务。

在广东建立"摄影艺术博物馆"，其突出意义和理由有三：

一、广东作为摄影术在中国的登陆之地，得风气之先。摄影术应用史之久远，为全国之首。摄影一经在广东落根，即繁荣发展起来。广东出现全国最早的照

I

Ⅱ

相馆，广东人最早自制照相器材，出版中国最早的摄影专著，最早涉足中国的新闻纪实摄影实践，诞生中国最早的感光材料厂，生产中国第一批批量机制的相纸和胶卷。广东创造摄影在中国的多个第一。长期以来，广东的摄影团体蓬勃发展，历史上出现多个有影响的团体；摄影刊物出版物品种繁多并颇具影响力；涌现了很多优秀摄影家，如在中国摄影史上杰出的摄影家沙飞等。

在摄影业如此发达繁荣的土地上，创建"摄影艺术博物馆"，不仅具有记录广东——中国摄影史的发展路程，收藏、展示，以及研究这一摄影文化史的重大意义，而且对建设文化大省的广东来说，有极大策略性的作用。

二、摄影在社会领域的广泛应用，特别在记录人民生活、社会变迁、重大史实方面的应用，催生了无数摄影家，产生大量具有历史价值的摄影作品。这些作品，随着时间的推移，正成为昨天的记忆，有极强的史料价值。收集这些摄影，不让其流失，并加以梳理研究，具有修史的作用。另一方面，自摄影术诞生以来，特别是20世纪后叶至今，不少艺术家将摄影作为质介，产生大量极具创意的艺术品，极大丰富艺术表达的形式，拓展艺术表现的领域。这些作品又是人类文明新发展的记录和成果。对以上两方面摄影作品的收藏意义，已逐渐被发达国家所意识到，自上世纪二三十年代开始，西方的博物馆、美术馆就注重对摄影的收藏、保护、展示和研究，如专门建立了"纽约国际摄影中心"；巴黎"欧洲摄影艺术博物馆"、"巴黎国际摄影中心"；柏林"国家摄影博物馆"等。而中国在这方面还未引起重视，收藏保护工作相对滞后。所以，在广东建立"摄影艺术博物馆"，对于国内来讲具有开创性和领头军的意义。同时，作为文化大省和文化大都市，是顺应时代潮流的文化责任。

三、作为在全国具有重大影响的艺术机构广东美术馆，自开馆即通过举办一系列艺术展览，对摄影艺术进行收藏、研究、展示。2002年以来，策划举办"中国人本·纪实在当代"大型摄影展，以专业的要求收藏了全部参展作品，开国内美术馆系统化收藏摄影艺术作品的先河，在国内国际反应强烈，影响巨大。随后，与联合国教科文组织联合举办"人类的记忆"大型国际性摄影展，收藏了一万多件摄影作品及资料。近期，又策划举办"2005年广州国际摄影双年展"，展览以"城市·重视"为主题，集结海内外众多摄影家联袂展出。通过上述一系列摄影展示和收藏，广东美术馆已形成一整套摄影收藏管理的规范化、专业化的操作方式，培养出一批熟悉摄影展示收藏运作的专业化人才，为建立摄影博物馆作了技术上和人才上的基础准备。但是，摄影艺术具有较强的专业性和

I
"首届广州摄影双年展"现场，
2005年
II
"首届广州摄影双年展"参
展作品：翁奋《鸟瞰图》
2004年

独立特殊的作用，对收藏展示的空间和技术要求也较特别，为公众服务的功用也有其相对的分工和重点。因此，如果有一个独立的专业性的空间——摄影艺术博物馆，将对收藏、展示、研究、服务，以及国际交流等产生重大的意义。

鉴于以上三方面，在广东建立"摄影艺术博物馆"，应该说意义重大，条件成熟，切实可行。

本人的提案得到政府和有关部门的热烈反应，相关的几个部门都专门给了反馈意见，认为此提案意义重大，但实行起来困难不少。无论如何，会认真考虑我的建议，云云。之后，这事不了了之，就再也没有下文了。

三、美术馆的专业品质：原作的概念与摄影的本体性

由于摄影具有无数次的可复制性，加上在数码技术高度发达的今天，摄影随时随地可以发生，成为人们日常生活中一件普通不过的事情。这种情形使摄影含义的边界变得模糊不清，摄影的专业性也日趋模糊不清。因此何谓摄影的本体性，成为一个必须厘清且坚守的问题。从玻璃板到胶片摄影时代，摄影有它的基本专业属性。从基片、感光涂膜到曝光到显影到用不同的感光照相纸加以冲印到成像，这个过程中的每个环节都有严格的专业操作及规范要求，在这样的严格专业和规范、科学性的制作过程中，体现了摄影作为一种艺术方式以及摄影艺术家个人的修养、个性、魅力、品质及不可替代性，使它与其它图像，如绘画图像，拉开了距离，有自己独一无二的边界。但是数码时代的到来，消解了这种成像过程的不可或缺性。那么，何谓摄影？将数码机里的数据从打印机、扫描仪印制出来的一张薄薄印有图像的影印纸就是摄影么？本人曾在一些摄影节的活动或一些展示活动中，看着大街小巷挂满无数的粘在绳子上迎风飘荡的打印纸上的所谓摄影作品，心里颇多感慨：这些连摄影的基本品质都没有的图片，也叫"摄影"么？

还有更深一层的问题是，摄影作为一种艺术门类，在中国还远没有成为一门成熟的学科而为人们所认识和接受。自从摄影传入中国至今，人们对它的认识总停留在某种局部之上。先是技术的认识，而后是功能的认识，而功能认识也有局限：档案馆看到它的记录功能，艺术家看到它的艺术审美功能，普通老百姓看到它留住岁月的成像功能。且不说这些功能认识之间的互不越线，就是这些认识本身，也很少与摄影自身独特的材质秉赋相联系。从专业的角度讲，

I

一套能涵盖摄影的基本属性的认识体系尚未真正建立。何况，体系中每一个部分都包含无数的细节，单就技术而言，就包括不同的成像技术手段、科学材质药物方式等。对这样的方式、效果、特性及其历史实践历程的认识，我们远远不够，这种认识上的缺陷包括专业人员在内。远的不谈，就当下艺术院校开设的摄影专业课程的具体教学看，就有对摄影本体性缺乏认识的问题，一些艺术院校的摄影专业教学可以说仍处于非常低水平非常简单化的初级阶段。

在这种情形之下，美术馆该做什么？能做什么？这几年的实践中，我们最看重的是美术馆的专业品质，美术馆不能因时代的急剧变化、现实的滞后而降低专业的水准。面对铺天盖地的所谓"摄影"，我们守住两条原则：一是"原作的概念"，一是对摄影本体性特征的强调和推重。无论选择展品还是收藏，还有相关的展示及管理的技术标准等，我们都坚持这样原则。

2009年的"第三届广州国际摄影双年展·看真D.com"，是我们强调摄影的本体性的一次展览实践。此次展览题目的两个关键词"看"与"真"，表明了我们探讨摄影的视觉特征和真实性特征的出发点。"看"与"真"恰好是摄影的两个最为本质性的问题。展览分为"主题展"和"特展"两大部分，"主题展"包括六个单元，分别是"写真"、"感光"、"显影"、"放大"、"国际视野"和"纪录片专题展映——针孔：来自现场"；"特展"为"庄学本诞辰百年回顾

I
"第二届广州摄影双年展"
现场，2007年

展1909—2009"。配合展览而举行的学术研讨会议题也是"摄影的'看'与'真'"。
从展览的关键词和"主题展"的几个专题"写真"、"感光"、"显影"、"放大"
的表述看，此届摄影双年展旨在回归摄影本身，从摄影自身特有的品质出发，
探讨经由技术的、人文的多重感应、互会、交汇而成的摄影，其视觉形态如何，
它如何包含来自历史的、来自文化的、来自生活的、来自个人生命悟性的多重
内容。在参展作品的选择上，我们要求参展作品都应该是原作，这些作品应该
具有突出的摄影特质。像叶景吕的《一个中国人的62年影像史》、庄学本的作
品以及国际摄影部分如保拉·鲁特林格（Paula Luttringer）的《哭墙：阿根廷
秘密拘押所》、金我他（Atta Kim 的现场直播计划：冰的独白》等，是最能休
现我们展览理念的代表作，从中可以看出我们对"摄影"特质的理解和坚守，
也可以看出我们对所谓摄影本体性涵义的指认。

　　其实，对摄影的本质性和专业性的强调，更在于如何建立一套较完整的专
业认识系统，包括展示和管理的知识系统。上文提到，"没有专业的摄影收藏，
与摄影保护相关的专业技术就会停滞不前，包括博物馆、美术馆的专业库藏技
术、底片修复技术及图片装裱技术等等，就无从实践、更新和推进。"也就是说，
没有一套较完整的摄影专业知识系统，我们对摄影的本质性和专业性的认识和
实践，将是大打折扣的。《广东美术馆2008年鉴》中收入了典藏部副主任梁
洁颖所撰写的关于国际博物馆摄影收藏和管理的调查报告，介绍了国际各大美
术馆博物馆对摄影收藏的技术要求，也将在具体的收藏展示工作中具体的思考
及经验表达出来，这可以说是美术馆有意识得建立摄影专业性规范及认识系统

I

II

的一种有效努力。其实，往往是在具体的实践工作中会产生很多意想不到的问题和解决问题的路经，这构成了极为宝贵的专业性的经验。

近些年来，在中国的文化界学术界，包括摄影界本身，对"摄影"这一艺术门类及学科有了进一大步的认识，相关的研究工作也有很多的进展和深入，从视觉文化的角度对"摄影"的关注和论述引发了很多新的讨论，尤其是对"摄影史"的写作及建设，也成为了新的视觉文化焦点和工作落脚点。

长期以来，由于摄影的特殊的技术性及学科的独特性，人们比较多地从独立类别的角度来关注摄影，如特殊的技术要求，特殊的光影原理和光影美学，特殊的设备及工艺过程等等。而另一方面，摄影作为一门特殊的"工具"，它又好像更多地被使用"工具"的人与事所忽略了，我们似乎更多地看到它被使用的结果——被政治、被意识形态等的使用结果。在这方面，摄影只是一种特殊的工具而已。当然，这样的"技术性"和"工具性"，也应该说从一定层面上体现着文化史的某种特点和内容。但是，以一种视觉文化史的视野来关注和构建完整意义的"摄影史"及摄影的学科性，这应该是更具有当代文化的意义，更能够从当下的视野出发，来补充或重新描述中国的摄影史。其实，这样的工作可以说才刚刚开始。这是因为，我们对摄影的积累性认识，包括相关的学术思考和判断、相关的视觉图像也即摄影作品的收藏和呈现、相关的摄影的历史背景资料的收集和挖掘及社会公开化、相关的摄影历史人物的文化史角度的研究等等，都还处于起步的阶段。

I
保拉·鲁特林格 《哭墙——阿根廷秘密拘押所》数码打印 2000—2008 年

II
金我他 《中国》 2007 年出自于《现场直播计划：八小时》系列

III
叶景吕 《一个中国人的 62 年影像史》（部分）

IV
"庄学本百年诞辰回顾展1909—2009"参展作品：《羌族妇女》 1934 年 四川理县堡溪沟

正是基于这样的认识，广东美术馆自 2002 年起步，展开了一系列关于摄影的规划和实践，在公共美术馆介入当代摄影方面，取得了一定的成效。在这个过程中，我们始终本着对历史、对社会、对公众、对艺术负责的精神，从事这项工作。我们希望将这样的过程和相关的思考及经验作一定的梳理和呈现，以与同行交流。

<div align="right">

2010 年 3 月 27 日 初稿于中央美术学院
2010 年 4 月 5 日 定稿于广州珠江新城寓所

</div>

注释

[1] 最近笔者刚刚与该美术馆交流，其摄影部及数码影像主任 Mantin Barnes 告知，维多利亚美术馆目前的摄影收藏超过 50 万件，藏品对学者和公众全面开放，随时可以查阅，近距离观看研究这些摄影藏品。

[2] 蔡涛：《美术馆与摄影》，载于《左右视线——2007 广州国际摄影双年展》（广东美术馆编），中国摄影出版社，2007 年，第 29 页。

[3] 蔡涛：《美术馆与摄影》，载于《左右视线——2007 广州国际摄影双年展》（广东美术馆编），中国摄影出版社，2007 年，第 26 页。

[4] 蔡涛：《美术馆与摄影》，载于《左右视线——2007 广州国际摄影双年展》（广东美术馆编），中国摄影出版社，2007 年，第 29 页。

[5] 王璜生：《左右视线——2007 广州摄影双年展·前言》，载于《左右视线——2007 广州摄影双年展》（广东美术馆编），中国摄影出版社，2007 年，第 2 页。

[6] 鲍昆：《影像后的历史含量——在历史、文化、政治、伦理中的中国纪实摄影》，载于《中国人本·纪实在当代》（广东美术馆编），岭南美术出版社，2003 年，第 15 页。

[7] 胡武功：《影像中的人文中国》，载于《中国人本·纪实在当代》（广东美术馆编），岭南美术出版社，2003 年，第 10 页。

[8] 胡武功：《影像中的人文中国》，载于《中国人本·纪实在当代》（广东美术馆编），岭南美术出版社，2003 年，第 10 页。

[9] 参见蔡涛《摄影·广东——自 1839 年以来的回顾》一文的注释 11，载于《2005 广州国际摄影双年展——城市·重视》（广东美术馆编），岭南美术出版社，2005 年，第 53 页。

[10] 胡武功：《影像中的人文中国》，载于《中国人本·纪实在当代》（广东美术馆编），岭南美术出版社，2003 年，第 11 页。

[11] 胡武功：《影像中的人文中国》，载于《中国人本·纪实在当代》（广东美术馆编），岭南美术出版社，2003 年，第 12 页。

[12] 从展览开始策划，我们就开展对国内外美术馆博物馆推介及作巡回展览的准备工作，并大力做宣传推广。

[13] 王璜生：《中国人本·纪实在当代》展览前言，载于《中国人本·纪实在当代》（广东美术馆编），岭南美术出版社，2003 年，第 5 页。

[14] 顾铮：《城市中国：可见的与不可见的》，载于《2005 广州国际摄影双年展——城市·重视》（广东美术馆编），岭南美术出版社，2005 年，第 17 页。

[15] 陈卫星：《再现的方位：第三届广州国际双年展（2009）》，载于《第三届广州国际双年展（2009）学术研讨会论文集》（广东美术馆编），内部资料，第 1 页。

[16] 陈卫星：《再现的方位：第三届广州国际双年展（2009）》，载于《第三届广州国际双年展（2009）学术研讨会论文集》（广东美术馆编），内部资料，第 1 页。

06 Social Basis and Related Issues of Operating Mechanism of Chinese Biennial and Triennial ———————— 八八

07 Curatorial Mechanism and the Writing of Contemporary Chinese Art History ———————— 九四

06 中国『双（三）年展』运作机制的社会基础及相关问题

07 策展机制与中国当代艺术史书写

中国『双（三）年展』运作机制的社会基础及相关问题——

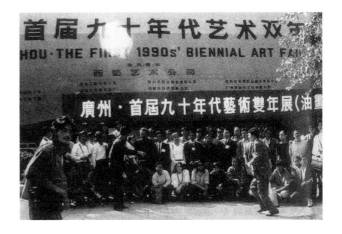

如果从1992年算起，中国的艺术"双（三）年展"已走过十年出头的历程。这一历程大体可分为两个阶段，第一个阶段始于1992年的"中国广州／首届九十年代艺术双年展（油画部分）"，当时它的出现曾为中国的当代艺术和艺术市场以及两者之间的结合带来了诸多兴奋点。此后出现了1993年的"首届中国北京油画艺术双年展"、1996年的"首届上海国际美术双年展（油画）"和1998年"第二届上海国际美术双年展（水墨画）"，另外还有一些诸如"国际水墨双年展"、"国际版画双年展"、"学院油画双年展"、"雕塑双年展"，等等。这些"双（三）年展"存在共同的特点和明显的不足及缺陷，诸如都是单纯的某个画种品类，这些画种品类大多属于架上绘画或经典形态，这与国际的当代艺术有着一定的距离。而更为突出和普遍的问题是对国际通行和有代表性的"双（三）年展"的性质认识不足，总体运作包括策划理念、学术规范、政府合作方式、社会募资方式、经营管理方式等，都缺乏足够的知识准备和社会基础，因而也缺乏社会和大众，以及国际的参与和反应，未能产生较为广泛、持久的影响。当然，这里面无法回避意识形态的开放程度、展出场所和经济基础的可能性以及所处的初级阶段等历史原因。第二个阶段可以说始于2000年的"第三届上海国际美术双年展"，随后的"首届广州三年展"和"第四届上海双年展"，使中国的"双（三）年展"体制和影响有了一定的改观，这关键来自于对"双（三）年展"基本性质的认识以及操作规范的初步认知和实践。这一期间还出现了不少"双年展""三年展"如"首届成都双年展"、"中国当代艺术三年展"、"首届全国画院双年展（中国画）"、"香港艺术双年展"，还有最近刚刚举行的"首届中国北京国际美术双年展"等等。第二阶段某些主要双（三）年展突出的变化是国际化程度加强了，当代化倾向和特点也明显了。但是，第一阶段普遍存在的问题依然存在，尤其是双（三）年展的运作机制仍然缺乏必需的社会基础，缺乏这种社会基础将从深层次影响这样一种需要社会广泛参与的大型艺术文化活动的发展。

其实，社会包括艺术界文化界本身对"双（三）年展"的认识就存在一些差异和问题，究竟"双（三）年展"是一种两年一度或三年一度的常规性展览活动，还是一种有某种相对规定性和约定俗成倾向性的大型文化活动，即"双（三）年展"是否是大型或超大型的国际性当代性艺术展览活动。按我的认识视野和理解，国际上重要的有较大影响的"双（三）年展"包括"三年展"、"文献展"都属于后者。既然我们要花大气力办"双（三）年展"，做一件大事，

那么就要以国际重要的"双（三）年展"为参考对象和假定的竞争对手，汇入进可能对话的语境之中，建立对话的平台，争取在对话中有一定的发言权；而不是参照于一些不起眼、没有太大影响力的"双（三）年展"，办成一个自说自话的展览活动。那么，既然"双（三）年展"是一种大型或超大型的国际性当代性艺术活动，它就需要有一个广泛的社会基础，需要社会各方各面的关注、参与和支持。正如"威尼斯双年展"、"卡塞尔文献展"、"韩国光州双年展"等，社会各界——包括当地政府、企业集团、传媒机构、旅游和商务行业、社会义工、市民大众，当然还有专业团体和个人——的全面合作和积极参与，使之成为一个地区、一个城市乃至国际文化界的一次文化盛事、文化节日，甚至是文化狂欢节。

反观国内的"双（三）年展"，以目前算办得像点模样的"上海双年展"和"广州三年展"为例，尽管主办机构主观上希望使这一重大艺术活动得到社会各方的支持，也想尽办法动用种种可能的手段，希望大家关注和参与，使之成为地区的一件文化盛事。但是，实际的效果与预想还是有相当的距离。

首先，政府或文化主管机构并没有意识到一个成功的艺术"双（三）年展"能够为这个城市和地区带来文化浓郁和提升的气氛，带来市民活跃的精神参与和表达，带来旅游、商务的可能性和机会，带来国内国际的关注、评价等这一系列的作用和意义。其实，成功的"双（三）年展"不仅应该是一个城市的文化亮点和标志，而且更可能由这文化亮点和标志带动其他行业的发展，尤其是旅游业、服务业及文化产业的大力发展。德国中部的小城市卡塞尔因为成功举

Ⅲ

办了五年一届的"卡塞尔文献展",使这个本来没有太丰厚文化基础,也没有太突出特点,人口不到二十万的小镇,变成了国际关注当代艺术发展和学术建设的重要阵地。而且在"文献展"展出的四个月期间,世界各地云涌而来的观众和游客达六十万之多,这其中所带来的文化影响、商务机会、经济效果和城市地位及市民素质的提升等的意义和实际效益,是无可估量的。如果我们的政府和文化主管机构意识到这其中的可能性和意义所在,那么有可能通过政府的方式和力量来整合资源,包括整合资金、人力资源、传媒力量等,合力办好一件大事。

其二,假如政府和文化主管机构有意参与和主导,那么,大家对"双(三)年展"约定俗成的国际规则和基本性质,尤其对"当代艺术"的基本概念和国际动向要有一个基本认识,才可能在学术上来支持和建构这样一个城市乃至国际的文化品牌。问题是就目前来讲,艺术,更确切的是指美术,对于政府或市民来讲,远没有唱唱跳跳、蹦蹦跑跑的歌星演员金牌得主来得更有煽动力和吸引力,政府或企业可以动辄用数百万办一个演唱会、用数千万办一个运动会,但艺术或美术只是一个"小儿科",难以炒作而成"大动作大气候"。政府对"当代艺术"缺乏应有的国际视野和学术建设态度,没有意识到"当代艺术"在当今国际文化交流和人文建设中的意义和地位,从而给予足够的扶持和支持。韩国光州曾经因为某些历史事件使这个城市给人留下不是太正面的政治影响,

1995年光州市政府支持并主办"首届光州双年展"，主题为"位置与超越边界"，来自世界60多个国家和地区的500多名艺术家参加展览，成为光州的一次隆重的国际文化盛会，使外界对光州产生了刮目相看的新印象，体现了光州"民主、开放、文化"的政府和城市新形象。目前，光州已连续举办了五届"双年展"，在国际上产生了很好的影响。

其三，举办"双（三）年展"的机构本身是否已经具备较完整的知识准备和相对规范的操作程序及方法，例如如何确定策展人；如何确定展览主题；如何做出较为实际和具体的经费预算；如何起草和签订各式各样的合同；如何寻求法律的支持和政策的可能性；如何借展、运输、包装、保险；如何募捐、筹集资金和相关实物；如何确定艺术家方案和经费细则及施工安排；如何控制大型展览与空间合理利用之间的关系；如何进行社会推广和配套服务，等等。这些工作看起来很普通，实际上很具体复杂细致，也很系统化，环环相扣。其实，我们的机构、个人、知识准备、操作规范和协调能力都与这种系统化运作和管理有相当的距离。很多工作都是在勉为其难中进行。而社会对这种非系统化的管理和运作模式多少缺乏应有的合作信心。

其四，社会尚远未具备政策与法律的配套支持。"双（三）年展"的资金投入比较大，一般来说除了政府投入之外，很大部分是社会募集而来。募集主要是与政府的各项税收政策、优惠政策等有关，如相关的企业赞助文化事业公益事业减税免税政策、遗产税政策等等。这些方面目前国内还没有相应而明确的政策和规定，具体执行部门也无法按相关具体的条文作具体的工作，企业集团

I II III

还有个人更难掏出自己的大腰包来换取不明确的回报，从而也缺少了在积极参与中提升企业和个人文化素质、建立积极的文化建设心态和参与的荣誉感。而法律方面以及相应的法律知识也未能在具体工作中被应用和普及，以使工作有序和有保障地推进。

其五，市民大众，社会各阶层对文化，当代文化是否具有认同感和参与热情？文化能否成为市民大众生活中不可缺少甚至是需要不断补充的一部分？这将是考量任何"双（三）年展"能否长久办下去、考量展览如何定位及社会推广服务工作如何进行、考量如何使这样的文化大事深入市民生活、考量如何获得企业的支持和给以回报等等工作的起点和关键所在。其实，我们目前的这些方面还处在相当初级的阶段，甚至，文化界本身也处在同样的初级阶段。这也许决定了我们目前所办的"双（三）年展"的起点和可能的质量。

其六，"双（三）年展"是否可以作为一个特殊的文化产业来运作。这里的"特殊"是指它既是一个城市的文化形象和提升市民文化生活素质的公益事业，又可以为这个城市带来经济发展可能性的社会性产业。具体工作是"双（三）年展"主办机构在运作，而实际收益却是整个城市的包括文化和经济。"卡塞尔文献展"的运作模式类似于这样一种特殊的文化产业，它由州政府、市政府投入部分资金，加上企业赞助、社会募捐，还有商业运作等。他们将每届所得的资金用于本届展览及活动，所剩下的资金被用于本届与下届之间的其他展览和学术活动。"文献展"的资金被独立管理和核算，并统筹使用，主要用于文化活动的滚动。

近几年，国内（其实也包括国际，尤其是第三世界国家）出现了"双（三）年展热"，而且有不断升温的势头。大家都想做大事当然非常好，特别在这样一个初级阶段，热闹些也未尝不可。像广东，去年就有两个"三年展"（首届广州三年展，首届中国艺术三年展）和一个"双年展"（第四届深圳国际水墨双年展），好不热闹。但是，这里也存在不少浮躁的动机和心态，自然也做出不少浮躁而幼稚的事来。问题是我们能否安静理智地面对"双（三）年展"中我们本身和社会存在的问题，从基础着手，按一定的规范来建立自己的规范，做出能留得住的"这一个"双（三）年展。

2003 年

I
首届威尼斯双年展海报，
1895 年

II、III
圣保罗双年展

07

策展机制与中国当代艺术史书写

自 20 世纪 80 年代开始，中国现代美术思潮及运动的展开，带入了新的展览组织方式和理论方式，一种后来被称之为"策展"的方式和机制也因之而出现，并逐渐得到延伸和发展。展览组织方式、策展机制的引入和具体的运作，对中国原有的艺术史书写，不仅带入和引发了新的艺术事件和内容，更是产生了艺术史新的结构方式和语法关系，中国当代艺术的历史书写也形成了多元的构成及视点的游移，产生了独特的中国当代艺术史。

一、策展机制带来的新的艺术史表述方式

中国原有的官方展览体制是以一种层层审批、层层把关的方式呈现的，从展览主题、参展人身份、作品内容、文字表述、社会影响等等进行貌似意识形态及艺术的把关，实际更体现为社会权力和艺术权力的控制。在这样长期的美术展览体制方式和权力控制方式下呈现的美术史，其表述方式和结果往往是"正确"的、大一统的、谨慎的、面面俱到的、罗列式的、集体性的，甚至是官本位的、官方意志和关系学的。

与这样的官方控制权力及文化政治体制的博弈，成为了自八十年代中期之后民间展览组织方式乃至后来的策展方式的一种纠结和能力的体现。尤其是"八五美术运动"所一发不可止的现代艺术展览及活动，在通过争取展览与公共权利，到回避和逃避这样的权利而获得局部的自由空间和活跃思想，再到迂回地连结民间机构、国际交流与资金、市场资本与经验等，使得展览的独立组织方式及策展人机制得以逐渐成形，并构成了一种现当代艺术展览及活动独特的组织机制，这为艺术史的书写提供了新的维度。

在这个展览组织方式转型的过程中，特别具有代表性和隐喻性的是 1989 年在中国美术馆举办的"中国现代艺术展"的筹展经历和展览经历，组织者之一的高名潞对这一过程这样写道：

"中国现代艺术展"于 1986 年 8 月在珠海会议上正式发起，之后首先面临的是"正名"问题，即找一个主办单位。在 1980 年代中期，一个展览没有主办单位是不能进入任何展览空间的。但在开始的一年中，居然找不到任何主办单位愿意承办，而批评家自发成立的"中国现代艺术研究会"又被迫流产。1988 年，当我们再次开始筹办"中国现代艺术展"时，虽然找到了文化界最具影响的《读书》、三联书店和中华美学学会加盟作为主办单位，但最终还得由

左图 "中国现代艺术展"现场，
1989 年

中国美术家协会批准才能进入美术馆……

由此，"正名"使前卫得到了在美术馆的神圣空间中"违法"的自由。而"违法"就必定带来"正法"和"正身"的后果。[1]

"中国现代艺术展"的意义并非只有在展览的 14 天中所发生的事件，其意义发生在全部三年的筹备过程中，它呈现了中国前卫艺术的"正名"、"违法"和被"正身"的三个生存阶段。而这几乎是从"星星画展"到"八五美术运动"的所有前卫活动的宿命，无论是出版，还是展览，均如此。[2]

可见，这一历史时期的中国前卫艺术，希望通过进入公共文化空间为自己"正名"和"正身"。但是，在一个公共的文化空间及相关的公共文化机制远未健全的状态下，当这种"正名"、"正身"的自由权力的争取被政治事件化之后，中国的前卫艺术寻求着另类的方式来实现自己的艺术表达、诉求自己的艺术权益，如更多的应用"地下"展览空间和交流方式，并由"地下"而转换到"国外"。这种"地下"的相对独立自由的展览方式及走向"国外"和参照"国外"的组织展览及策展方式，一定程度上孕育了中国的策展机制及策展人方式的逐渐成型。1990 年代初期这个过渡及转型时期，"地下"和"国外"各自有相对不同的展览组织方式。如在北京，"艺术家村"、"公寓"、"使馆"、"野外"等成为了艺术家自我组织展览的场所，也是评论家们关注和评论的对象，评论家们在这里找到了艺术理论表述的角度和展览表达的切入口，这为策展人的角色形成铺垫了基础。而另一方面，"国外"美术馆及机构的展

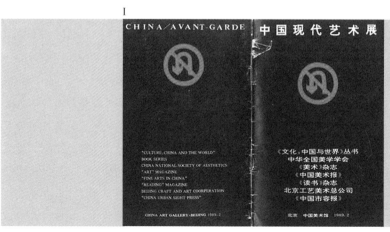

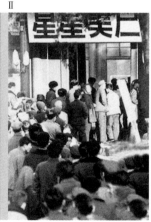

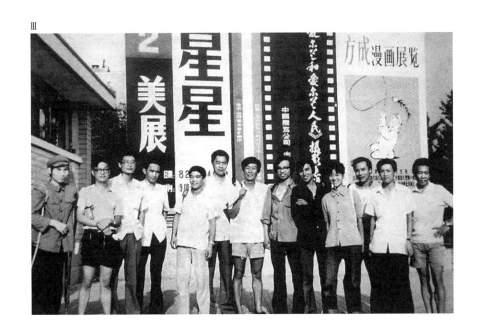

览策展人制度，及这个时期对中国新艺术的另眼关注，使为数不多的批评家和机构组织者有机会策划组织中国现代艺术展览，"策展人"也耀眼地成为了中国艺术家通向国际舞台的"伯乐"。

90年代初期，以策展人名义方式呈现的中国前卫艺术展览大致有：

1989年4月，费大为参与策划的"大地魔术师"展在法国蓬皮杜艺术中心和拉维莱特科学城展出，参展艺术家有黄永砅、杨诘苍、顾德新。

1990年7月，费大为策划的"献给昨天的中国明天"展在法国波利耶尔展出，参展艺术家有陈箴、黄永砅、蔡国强、谷文达、杨诘苍和严培明。

1991年1月，费大为策划的"非常口"中国前卫艺术展在日本福冈博物馆展出，参展艺术家有黄永砅、谷文达、蔡国强、王鲁炎、杨诘苍及新刻度小组等。

1993年1月，由张颂仁主持的香港汉雅轩及其栗宪庭策划的"后八九中国新艺术展"在香港艺术中心和澳大利亚展出，参展艺术家五十多位，作品二百多件。

1995年9月，由栗宪庭策划的"从国家意识形态出走"中国当代艺术展，在德国汉堡国际前卫文化中心展出。

在大陆，以策展人的身份策划前卫艺术展览的方式和风气，大致可以说是在1990年代末才逐渐出现，并逐渐出现在民间机构和空间，及部分官方美术馆。例如：

I
"中国现代艺术展"出版物，
1989年

II
"第一届星星美展"现场，
1979年

III
"第二届星星美展"部分成员合影，1980年

九七

1998 年，冯博一、蔡青策划的"生存痕迹"实验艺术展在北京近郊的非展览空间举行；

1999 年，邱志杰策划的"后感性：异形与幻想"展在北京一地下室空间举行，朱其策划的"东亚的位置：中韩日现代艺术展"在上海展出，皇甫秉惠策划的"进与出：中澳华人当代艺术交流展"在深圳何香凝美术馆展出，鲁虹、王璜生策划的"进入都市：当代水墨实验专题展"在广东美术馆展出；

2000 年，以侯瀚如为主策划的"海上·上海：第三届上海双年展"在上海美术馆举行，由艾未未、冯博一策划的"不合作方式"在上海东廊画廊举行，栗宪庭策划的"伤害的迷恋"展在中央美术学院雕塑工作室举行，王南溟策划的"艺术中的个人与社会"展在广东美术馆展出，由王璜生、孙晓枫策划的"后生代与新世纪"展在广东美术馆展出；

2001 年，鲁虹策划的"重新洗牌——当代艺术展"在深圳雕塑院展出，顾振清策划的"虚拟未来"展在广东美术馆展出。

2002 年，由巫鸿、王璜生、黄专、冯博一策划的"重新解读：中国实验艺术十年（1990—2000）——首届广州三年展"在广东美术馆举行，朱其策划的《青春残酷绘画》在北京炎黄艺术馆举行，皮力策划的"图像就是力量"展在深圳何香凝美术馆展出。

而这个阶段，在国际上，有关中国新艺术的展览在一些重要策展人的推动下，影响非常之大：

1998 年，由高名潞策划的"蜕变与突破：华人新艺术展"在纽约亚洲协会

美术馆及 P.S.1 当代艺术中心展出，郑胜天等策划的"江南：中国系列艺术展"在温哥华展出；

1999 年，巫鸿策划的"瞬间：20 世纪末的中国实验艺术展"在美国芝加哥 Smart 美术馆举行，由范迪安策划的"中日当代艺术交流展"在日本福冈举行；

2000 年，朱其策划的"东亚的位置——中、日、韩当代艺术展 II"在日本横滨展出。

可以说，在世纪之交，中国的策展机制已基本形成，并对中国现当代艺术产生了巨大的影响力和召唤力。这样的策展机制具有了有别于官方展览组织方式和话语的特点。这样的特点突出表现为：以理论表述和批评切入的方式对正在发生的现当代艺术现象发生着重要的引导作用，逐渐突出了以策展人及策展团队为中心的个性化、个人性或小群体性行为及关系，形成相关的理论性表述，并在社会或机构的资助配合下相对独立实现等的特点。这样的策展机制及方式特点也构建着这一阶段当代艺术的新的生态，并逐渐出现了对这样的艺术生态论述的话语方式及理论方式，从而也形成了一种特色性的进行时的"中国当代艺术史"。

不容回避，这种新的策展机制同时也在逐渐形成新的权力、话语、关系的方式及差异性，为中国的当代艺术史书写带入了多元的面貌和反思的维度。

二、艺术策展与"新"美术馆体制

1990 年代末左右，被认为中国的"美术馆时代"初见端倪。这一时期，特别是 1997 年，在广东的广州和深圳，先后出现了 3 个有一定规模且功能较为

I
"生存痕迹实验艺术"展，
1998 年

II
"后感性：异形与幻想"展，
1999 年

III
"蜕变与突破：华人新艺术展"展出作品：张洹《为鱼塘增高水位》1998 年

IV
"艺术中的个人与社会"展出版物，2000 年

齐全，运作模式有一些改进的新美术馆：广东美术馆、深圳何香凝美术馆、深圳关山月美术馆。而 2000 年由侯瀚如为主策展人的"第三届上海双年展"，也标示着中国的美术馆朝着规范化和国际化发展的可能性。"美术馆时代到来"这样的说法虽然有很大的夸张成分，但一种事实是明显的，即"美术馆"作为一种存在和力量，在中国的当代艺术生态中产生着一些作用，也催发着中国艺术生态的多元发展及与国际艺术界更开放的对话与交流。这其中，参照国际的美术馆策展人体制，策展人的方式及策展的意识开始进入了中国的官方美术馆。

中国的美术馆，特别是官方美术馆，在其独特的美术馆体制中形成了独特的策展机制和方式，它既是官方的、体制性的、集合性的、公共的、社会性的，又可能是个人或小团体的、偶然性的、疏离性的；它既可能是在体制框架中出现的集合性话语和公共话题，平衡着官方体制、社会公众需求与当代艺术介入和另类表达之间的关系，又寻求着艺术史脉络的梳理和思考，尝试着艺术表现的创造性自由的可能性；既在本土的半封闭状态中运用可能的多元表述，也力求通过国际通行的美术馆体制和展览方式引发对当代文化话题的介入和对话。

其实，在策展人、策展制度和美术馆体制的关系中，表现最突出的中国特色是：中国的绝大多数官方美术馆自身并没有"策展"这一说，更不用谈"策展人"、"策展制度"，甚至是没有相关的策展常识、策展的知识准备和物质准备等。因此，当"策展人"成为中国当代艺术的一种有力"推手"和社会艺术展览的不可或缺的"角色"时，策展人与作为展出场所的美术馆之间就形成了一种特殊关系和运作模式。往往，一些重要的当代艺术展览，策展人通过他们

I

II

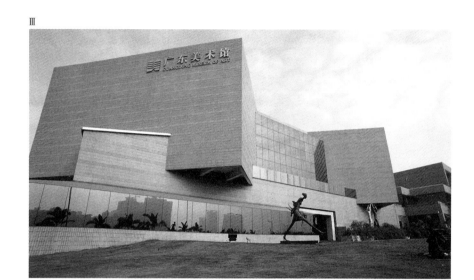

Ⅲ

的选题、学术思考及个人的影响力，还有人脉，与艺术家进行合作，并争取得到来自国外基金会，或企业机构，甚至是艺术家等的资金支持，从而与美术馆机构进行磋商谈判，甚至讨价还价，最后达成展出场地的许可或交换（可能包括场地费、作品、人情，甚至政治等的交换）。在中国这样的历史阶段，不少的中国当代艺术展览及策划，都是在这样的背景下，以诸多似是而非的运作方式而产生的。其实，这其中的"交换"还有可能不仅仅与支持方的一种资金关系，这也可能包括政治、作品、人情、利益、宣传等等方面。

那么，中国的当代艺术策展体现的最突出的样式、态势及特点是：

1. 中国当代艺术的策展绝大多数是源自"策展人"。首先是源自策展人的学术判断、需求和能力，影响力、艺术家认可度及人脉等，这其中包括展览资金的吸取能力。

2. 与展览资金的来源密切相关。资金来源隐含很多特殊的因素甚至"玄机"，因此，作为个人性的策展人如何在把持好学术判断和良心的同时，与来自社会性成分的运作资金之间获得平衡和互利，这是很考人的命题。而更不用谈的是，资金的来源有可能直接"指挥"着策展人，或策展人主动"服务"于资金方，资金方包括种种不同背景的需求的机构、画廊、艺术家、收藏家、投资方等，这样的现象并不是少数。

3. 本来应该是公共文化空间的美术馆，却往往在这样的情境中，极大多数

Ⅰ
深圳何香凝美术馆

Ⅱ
深圳关山月美术馆

Ⅲ
广东美术馆

只扮演着一个提供展览场地的角色，更甚者就是场地的出租者或利益交换者。业界很少说到某某美术馆最近策划了什么艺术展览，而更多的是说某某策展人或某某艺术家做了一个什么展览在某某美术馆展出。美术馆极少以主动的姿态运用、培养自己的策展人，或邀请策展人来策划与美术馆的学术定位及发展脉络相辅相成的展览活动。

正是意识到中国的美术馆普遍缺乏主动性和主体性，缺乏美术馆的学术定位和文化立场及责任，建成于1997年的广东美术馆较早地自觉引入策展人制度，一方面有意识地培养本馆的年轻策展人，从美术史研究、当代艺术策展的参与、国际留学及交流、策展和美术馆管理培训等作了主动而丰富的安排；另一方面，从本馆的学术计划和长远目标，包括当代艺术的有序收藏等出发，邀请馆外策展人参与本馆的专题展览策划组织工作，在与策展人的合作中提升和培养本馆的学术水平和策展能力，如由巫鸿、黄专、冯博一和王璜生策划的"首届广州三年展·重新解读：中国实验艺术十年（1990—2000）"，由皮道坚和王璜生策划的"中国·水墨实验二十年（1980—2000）"，由安哥、胡武功、王璜生策划的"中国人本：纪实在当代"，由顾铮等策划的"首届广州摄影双年展：城市·重视"等；还有总体策划，邀请众多策展人参与的"'85以来的现象与状态"系列展等，努力、主动地承担起美术馆对中国现当代艺术史所负有的介入、梳理、建构等的责任，而同时，更体现中国的文化机构所必需的文化立场、人文关怀精神和历史意识。另外一方面，就是在选择馆外策展人提供的展览选题时，坚持本馆的学术出发点和品质要求，并在展览整个实施过程中，主动介

I　　　　Ⅱ

III

入和协助，使展览的方向和品质与本馆相呼应。

在这一时期，一种不容忽视的现象是，一些非官方的文化机构，如个别重要的画廊和私立、企业美术馆等，他们在有较强或较有运营能力的支持下，主动并大量引入策展人方式进行展览运作，形成了较有特性的展览模式和理论话语，为当代艺术的策展机制的程序及发展起到重要的作用，从而也为中国的当代艺术史书写提供了更为个性化和时代特性的表述。

三、策展机制与艺术史书写中的"关键词"

当代艺术史的书写与策展机制、策展人、社会策展需求、策展动机与目的等等的关系，构成了艺术史的微妙而丰富的内涵，也形成了从内容、叙事结构、表达视角、情感与理性关系、语言特征等的鲜活而富于质感的表现。在此，有些现象值得业界关注：

1. 策展与艺术革命运动

革命和运动所具有的颠覆性、批判性、群体性的特征，是当代艺术史书写的描述对象，同时也是策展和艺术史书写曾经或现在仍然潜在的一种"语言"方式。这样的历史阶段和这样的关注方式一定程度上成为了中国当代艺术史书写的阶段性特点。

I
"中国·水墨实验20年
（1980—2000）"展览海报，
2001年

II
'85以来现象与状态系列展
之二"从西南出发：西南当
代艺术展"现场，2007年

III
"首届广州三年展"现场，
2002年

2. 策展与艺术理论及立场

艺术理论的引入及理论建设、研究主题的介入等，形成展览的方式、结果和目的的方向性和针对性，艺术史的书写也成为了展览和理论延伸和完善的方式。在这样的理论表述和建构中，往往同时关注和表达着一种文化的关怀和立场。如高名潞的"墙"、"极多主义"、"意派"；黄专的"国家遗产"；高士明等的"与后殖民说再见：第三届广州三年展"；王璜生等的"超有机：首届CAFAM双年展"等。

3. 策展与资本及市场

展览资金来源方式及目的性，自觉或不自觉地形成了展览的策展方式和特点。策展对于艺术市场的未来和发展可能产生的作用，或艺术市场的定位对于策展思想的影响，应该成为当代艺术史书写的切入点之一。

4. 策展与艺术家

艺术家的个人行为方式和艺术方式对于策展及展览呈现结果可能的意义和特点，是当代艺术史书写所不容忽视的因素。

5. 策展人与策展史

策展与策展人自身的历史、策展自身所构成的历史关系、策展与策展之间形成的时间、空间、社会等的关系，这应该是当代艺术史书写的主要结构关系之一，这种结构关系不仅是当代艺术史书写的重要内容，更可能是书写方式和理论构架的体现。

6. 策展与美术馆及文化机构

I

当前，中国的美术馆和一些文化机构正以强有力的官方模式、国家代言人模式、国家经费模式等强力介入中国"当代艺术"，这将为中国当代艺术史的书写注入新的兴奋剂。

如何面对和厘清以上的这些关系和特点，特别是其中的一些关系和方式并行并存，又可能互为交叉，这一切都可能成为中国当代艺术史书写的新课题。

中国当代艺术的书写方式及变化源自于随时代发展而带入的种种新的艺术现象及可能性，艺术展览的方式和策展机制的形成，为中国当代艺术史书写提供了一种新的基础和新的维度，提示着可能面对的新的问题及理论思考。

<div align="right">2012 年 3 月 9 日</div>

注释

[1] 高名潞：《墙：中国当代艺术的历史与边界》，布法罗美术研究院、中华世纪坛艺术馆，2005 年，第 70 页。

[2] 同注 [1]

I
'85 以来现象与状态系列展
之四"两湖潮流：湖北湖南
当代艺术展"现场，2009 年

08 Consciousness, Independence and Ten Years' Preparation:

the Journey of Guangdong Museum of Art ————————————————— 一〇八

09 Care for Avant-garde Culture and Concern for Current History:

The Inner Thinking and Academic Direction of "Guangzhou Triennial"———————— 一二四

Appendix: Cultural Ideal and Possibility of "Knowledge Production":

About the 3rd Guangzhou Triennial *Reader III* ————————————— 一三〇

10 Humanist Position of Image Sociology: About "The 3rd Guangzhou Photo Biennale, 2009" ———— 一三四

11 About CAFAM Biennale and "Super-Organism" ———————————————— 一四〇

12 University Spirit and Art Museum Accomplishment: About *University and Art Museum* ———— 一四八

08 自觉自主，十年一剑：广东美术馆历程 一〇八

09 关怀前沿文化，关注当下历史——关于「广州三年展」的内在思路和学术走向 一二四

附：「知识生产」的文化理想和可能性——关于第三届广州三年展《读本 III》 一三〇

10 影像社会学的人文立场——关于「第三届广州摄影双年展 2009」 一三四

11 关于 CAFAM 泛主题展与「超有机」 一四〇

12 大学精神和美术馆作为——关于《大学与美术馆》 一四八

自觉自主，十年一剑：广东美术馆历程——

广东美术馆在 2007 年 11 月迎来了开馆十周年的时刻，为此，广东美术馆组织策划了一系列的展览、编辑出版、学术研讨会及庆典活动等。展览、编辑出版和学术研讨会主要从两个方面切入和展开，一是充分展现广东美术馆建馆十年的收藏成果，这包括了"追补的历史——馆藏中国当代艺术展"、"人文广东——馆藏 20 世纪以来广东美术作品展"、"时间就是力量——馆藏中国影像展"；二是力图体现广东美术馆的学术研究，美术史挖掘和探讨的能力和努力，如"浮游的前卫——中华独立美术协会与 1930 年代广州、上海、东京"和"于无画处笔生花——石鲁艺术大展"等。同时，还策划组织了三个大型学术研讨会："美术馆与当代艺术策展"国际学术论坛、"艺术：青年问题和问题青年——首届新青年艺术论坛"及"浮游的现代性——20 世纪上半叶广州、上海和东京的现代美术"国际学术研讨会。而这一系列活动的准备、策划及实施的过程，更是我们对广东美术馆十年的管理运作理念及学术建设理念，以及相关的经验的认真总结。

一、自觉 / 自主：广东美术馆的策展及学术理念

广东美术馆走过了十年的路程，十年，只是弹指一挥间，但对于一个从无到有的新美术馆来说，对于一个美术馆的事业在筚路蓝缕中刚刚起步的中国情境来说，广东美术馆开馆起步的这十年，无论从广东馆自身，还是对于中国的美术馆事业，都有着特别的意义和值得拿出来与同行和社会交流的经验。

在一个美术馆建设起步阶段，明确自身美术馆的功能性质、学术定位和服务指向，这是极为根本性和关键性的。广东美术馆定性为公益性文化事业机构，是按照文化发展战略规划建设的当代国家美术博物馆，是一个面向社会全体公民和国内外专业人士，以提供视觉文化资讯和研究成果为目的，为繁荣区域文化建设，向广大公民提供社会终身教育服务的文化机构，担负着对国家艺术珍品的收藏、研究、展示以及公民素质教育、对外文化交流、推动当代美术事业发展的社会责任和历史使命。广东美术馆以研究、典藏、展览陈列、教育、交流、服务等为六大主要功能，以"近现代沿海美术，海外华人美术，中国当代艺术"为学术研究和收藏的定位，突出强调学术建设的意识和公共服务的意识。

但是，作为一个面对历史的学术机构，美术馆负有对历史负责的责任，美术馆需要以丰富的内容来为社会公众服务，来使广泛的公众参与到美术馆之中来，而关键是"丰富的内容"所应具有的精神高度和人文质量达到何种的程度，一个美术馆在这其中所体现出来的文化立场和文化关怀又是如何，一个美术馆

是以什么样的态度和能力来体现这种精神和人文的高度和质量，以什么样的方式来凸现一个真正的美术馆的特点和责任所在。这也就是说，一个为历史负责的美术馆，其关键在于它必须具有属于这个美术馆的研究向度和学术高度，必须具有这样的学术自觉的意识和学术自主的能量。

广东美术馆开馆之初，从展览策划到研究、收藏，以及编辑出版，逐渐形成和明确了这样的共识和目标。我们走过了一条由逐渐的学术自觉到逐渐的学术自主的路。我们在一种学术和独立的意识基础上，逐渐地开展我们的美术馆建设工作，意识到一切展览和活动的策划工作必须也可能纳入自觉和自主的范畴里，从美术馆本身的学术定位和立场出发，建构自己的学术形象，作用及影响于这一历史时期的文化学术建设。

在广东美术馆的开馆展览策划中，我们重点于两个美术史研究和关怀的展览，一个是"现实关怀与语言变革——20世纪前半期一个普遍关注的美术课题"，一个是"主流的召唤：馆藏新时期广东优秀美术作品展（1976—1996）"。前者着眼于对20世纪早中期发生在中国美术中的最突出的现象——现实关怀／艺术语言变革——作一定的描述、呈现和研究；后者则关注到"主流"的力量和方式在新时期中国美术中的影响力和召唤作用，而这两个展览的策划都是主要以广东这两个时间段的美术现象及作品作为研究和呈现的切入点。随后，从1998年起，"蒙德里安在中国——蒙德里安文献与中国艺术家的作品"（戴汉志为策展人）、"南方语境——中国当代艺术家八人展"（王璜生为策展人）、"进入都市——当代水墨实验展"（鲁虹、王璜生为策展人）、"艺术中的个人与社会"（王南溟为策展人）、"后生代与新世纪"（王璜生、

IV

孙晓枫为策展人）、"虚拟未来"（顾振清为策展人）等展览开启了广东美术馆自觉运用策展人制度切入于中国当代艺术的策展活动的步伐。这样，初步形成了广东美术馆学术活动的两大取向：注重历史性研究和梳理的现代美术策展方式及学术诉求，和注重当下性参与和建构的当代艺术策展方式及学术理念。

沿着历史性的研究梳理和当下性的参与建构这样的学术理念开展工作，我们一方面坚持以强烈的史学意识和尊重历史的态度挖掘历史或重新面对由于种种原因被遮蔽的历史，我们策划、研究、整理了诸如"谭华牧：'失踪者'的踪迹"、"梁锡鸿：遗失的路程"、"符罗飞：关于人民的素描"、"黄少强：走向民间"、"陈卓坤：苍凉的天真"等个案专题展览和课题，重点在于还被历史遮蔽的人与艺术以真实的面目；而同时也组织策划了"毛泽东时代美术文献展"（邹跃进、李公明、王璜生为策展人）、"抗战中的文化责任——西北艺术文物考察团六十周年纪念展"（罗宏才、王璜生、卢夏为策展人）、"漂游的前卫——中华独立美术协会与1930年代的广州、上海、东京"（蔡涛为策展人）、"中国人本：纪实在当代"（胡武功、王璜生、安哥为策展人）等大型历史性研究专题展览活动，体现了广东美术馆在普遍浮躁和追逐功利及现效的社会文化氛围中自觉的历史意识和所具的学术坚持和文化理想，同时也表现出应具有的学术判断力、历史责任感及总体的综合素质。

而另一方面，广东美术馆以富于敏感和胆识的参与性和建构性，积极推动

中国当代艺术的建设和发展，在国际国内建构起一个具有影响力的当代艺术呈现和交流的平台，有计划地策划组织了属于广东美术馆自主学术品牌的系列项目，如"广州三年展"、"广州国际摄影双年展"、"'85以来现象与状态系列展"、"当代水墨实验空间"系列展、"广东新青年艺术大展"、"新状态"系列展等。尤其是"广州三年展"和"广州国际摄影双年展"，像第一届广州三年展的"重新解读：中国实验艺术十年（1990—2000）"（巫鸿、王璜生、黄专、冯博一为策展人）和第二届广州三年展的"别样：一个特殊的现代化实验空间"（侯瀚如、汉斯·尤利斯·奥布里斯特、郭晓彦为策展人），其学术主题和策展影响力，以及整个展览和研讨活动（如三角洲实验室DLP）等，都得到了国内国际文化界及社会各界热情的关注、参与和评价，从而产生了极大的影响。2008年第三届广州三年展（高士明、萨拉·马哈拉吉、张颂仁为策展人），提出了"与后殖民说再见"的理论话题，一定程度上进一步强化了广东美术馆关注当代文化问题，积极主动参与国际学术界艺术界前沿的理论思考和实验表达，从而使这一理论话题成为了文化界普遍关注和期待的热点。

作为国内第一家有计划、系统而专业地收藏和策划中国现当代摄影作品和展览的美术馆，"中国人本：纪实在当代"大型摄影展为广东美术馆在国内国际摄影界和博物馆界赢得了突出的声誉，其突出的人文关怀思想和专业策展精神凸现了广东美术馆自觉和自主的学术理念。随后，通过"城市/重视——2005广州国际摄影双年展"（顾铮、安哥、王璜生、阿兰朱利安为策展人）和"左右视线——2007广州国际摄影双年展"（司苏实、冯汉纪、蔡涛、阿兰萨

I II

亚格为策展人)等大型展览及学术活动,及沙飞摄影作品的收藏和"沙飞摄影奖"的设立,使广东美术馆在摄影及影像方面的学术影响力和收藏工作都占有突出的位置。

而同时,在中国的美术馆的具体操作和实践中,我们深感到与国际美术馆博物馆的差距,与规范化的美术馆管理和操作的差距,以及与国内国际艺术发展及学术理论前沿的差距。因此,我们自觉地创办了《美术馆》学术刊物,以大文化的视野关注和探讨当代美术馆规范化建设与社会化发展的相关学术问题,并与另一本广东美术馆主办的刊物《生产》一起,持续和敏感地推介国际学术界前沿的文化理论,构成了广东美术馆的一个前沿学术平台。

广东美术馆在不断的实践与思考的过程中,更加坚定着学术自觉和学术自立的信念。学术自觉,使我们主动地思考和发现相关的学术课题,结合研究、收藏、文献资料整理和保护等的目的和手段,进行广东美术馆的展览策划和学术活动工作,主动和自觉于美术馆的学术理念和特点;学术自主,即以独立的立场、自主的出发点,坚持美术馆的文化理想,坚持自己的学术品质,坚持定位、方向、目标。也就是说,以自觉为主导、以自主为立场,变被动为主动,开展体现美术馆的精神和学术高度的策展、收藏及相关活动。

这是广东美术馆十年来的策展及学术理念,我们借开馆十年庆之际,编辑出版《自觉与自主——广东美术馆策展及学术理念》一书,精选出十来个策展及学术活动的个案,回顾和总结相关的策展经历和经验,与社会及同行共享与交流。我们衷心感谢学术界文化界的专家学者、策展人理论家的关怀、指导和参与,使我们的学术理念得到精神和知识力量的支持!衷心感谢艺术家和社会各界的信任和理解,使自觉与自主的学术理念能够得以实践和坚持!深深感谢本馆的策展人、研究者及所有工作人员、同仁朋友,是大家的共识和努力使广东美术馆有了这份坚定的信念!

二、追补的历史:广东美术馆与中国当代艺术收藏

无疑,中国当代艺术是中国现实和国际视野的共同产物。何谓"中国现实"?又何谓"国际视野"?这具体的认知和论述是极为复杂的,因为,它存在于特定时期的复杂的政治、文化、经济以及个体性艺术家的背景和情境之中。但是,正因为它的复杂和富于争议,它才构成了中国当代文化中值得特别关注、描述、

I
"虚拟未来——中国当代艺术展"(2011年)展出作品:杨福东,《后房》

II
《美术馆》、《生产》刊物

研究的重要对象，甚至，它体现了当代文化的种种代表性特点——复杂性、多元性、争议性、颠覆性、民主性、先锋性等等。

70年代末，尤其是"'85美术思潮"开始，中国前卫艺术自觉地发生于民间，在中国当时的现实情境中，自觉地充当了以美术为声音的民间表达角色，在当时对民主社会强烈地期待和呼唤的国内国际氛围中，这种艺术的民间声音受到了特别的关注，尤其是国际社会。"国际"社会，准确地讲，应该是"西方"、"欧美"社会。他们出自于种种不同的复杂的动机，政治的、经济的、文化的、个人的等等，关注着中国前卫艺术的发生和发展，甚至进而"插手"推动中国前卫艺术大力扩展。从而，这种中国的前卫艺术，以其艺术形态、文化特点、政治因素、经济方式、传播影响等等的"国际化"和"当代性"特征，被称之为"中国当代艺术"。从某种意义上讲，它代表了中国艺术的当代形态。

就国际整体文化艺术语境来看，中国当代艺术的发展和影响显得非常独特和迅猛，它的独特性来自于中国当代艺术长期以来始终处于中国民间和国际社会之间的对接和交流。"民间"对于中国社会来讲，是"边缘"的代名词，正因为它的突出的民间性和边缘性，构成了它的自由、个性、反叛和先锋的色彩。而"民间"的这种边缘性，在中国的主流和大众的社会及文化场中，基本上是被有意无意地忽略、回避、误解，因而也缺少普遍影响。而另一方面，国际社会却以种种不同的出发点和眼光来从这"民间"和"边缘"中发现和描述"中国"，并有计划地收藏了一个中国的"当代艺术"，推动国际上的中国当代艺术市场，形成了一个国际现象中的中国当代艺术"热"。

I II

收藏是一个文化方式和经济方式的重要方向标。1980 年代到 1990 年代的中国当代艺术，在若干主要节点上的重要展览活动中具有代表性意义的作品，多数被西方的收藏机构、收藏家占为囊中之物，以至于有专家学者，尤其是艺术史家不无感慨地认为，今后研究中国这一时期的当代艺术只能到西方那里去！确实，我们近期从一些西方大藏家或重要机构组织的个别只露冰山一角的中国当代艺术藏品展或图录上，已深深感到这样的一种现实和危机。更何况，他们目前更是以强大的资金和文化意识继续不断地扩大收藏，并对其藏品作了大量和大力度的推介宣传，从而进一步产生了巨大的影响力和吸纳力。

中国本土的当代艺术收藏情况相比之下，极其令人失却信心。虽然，中国本土的私人藏家及个别私人机构很早就有收藏的意识和行动，也及时地收藏了一些关键性有影响的作品，但是，这些本土的收藏家及机构，由于长远的文化计划和长远的经济支持力，以及其他可见不可见的种种原因，其收藏规模、收藏方向、持续性和计划性、收藏策略等等，多数存在一些问题，尤其是其中一些重要的收藏可能已经被转到国外藏家手中。而中国的官方美术馆对当代艺术的收藏更是困难重重，起步极为滞后，资金几乎为零，意识也极为淡薄，更不用谈规模和计划了。到目前为止，我们无法相对接近地了解中国本土私人和官方当代艺术收藏的具体情况。

就广东美术馆而言，虽然定位为现当代美术馆，但建成于 1990 年代末，已经错过了收藏中国当代艺术的好时机。而广东美术馆当初在对收藏中国当代艺术进行规划时，也面临着很多复杂的问题。作为一个主要由国家财政支持的美术馆，其收藏经费是非常有限的。由于中国当代艺术收藏在国内的滞后，很多 1980 年代中国当代艺术运动中的重要作品都在国外机构和私人收藏家手中。在这样的时候，一个国家的艺术机构将对中国当代艺术的学术发展起到什么样的作用？对中国艺术的学术发展产生何种影响？用什么样的方式让艺术家能够通过中国的美术馆收藏而保持或提升其艺术的创造性？如何建立一套有质量的收藏，为中国当代艺术家的作品展示提供更好的条件，使学术讨论、艺术创作、艺术收藏和展览之间产生一种有效地循环？这些都成为了广东美术馆试图去回应的问题和努力的方向。

从 1998 年开始，我们陆续策划了一些中小型的当代艺术展如"南方语境——中国当代艺术八人展"、"进入都市——当代水墨实验展"、"艺术中的个人与社会"、"虚拟未来——中国当代艺术展"等，并同时开始了有计划有目标的中国当代

Ⅰ
"广东美术馆开馆十年庆"系列丛书：《追补的历史——馆藏中国当代艺术作品选集》

Ⅱ
"追补的历史——馆藏中国当代艺术展"现场，2007 年

艺术收藏。这个阶段是我们当代艺术收藏的起步阶段，很多工作还很不规范和符合国际标准，我们在工作中学习提高，朝着规范化的方向努力。这个阶段，我们收藏了像杨福东、宋冬、邱志杰、金锋、戴光郁、陈文波、邓箭今、丁乙、周长江、孙良、周啸虎、洪浩、黄一瀚、钟飙、何森、翁奋、邵逸农、余极等艺术家的作品。

2002年广东美术馆成功地举办了"首届广州三年展"，以"重新解读：中国实验艺术十年（1990—2000）"为策展定位，回顾和关注1990年代中国的当代艺术发展脉络及状态。由于这一届三年展的学术切入点、影响力和关注度，使广东美术馆在研究和推动中国当代艺术方面备受瞩目，因此也赢得了中国当代艺术家们的信任和支持。我们不失时机地主动出击，而艺术家们对中国的美术馆收藏中国当代艺术的重要性更是有了充分的认识及认同感和信任感，这使我们的当代艺术收藏工作开展得很顺利。我们收藏了蔡国强、王广义、黄永砯、徐冰、方力钧、艾未未、周春芽、王功新、岳敏君、许江、谷文达、吴山专、杨少斌、曾梵志、叶永青、谢南星、王友身、吕胜中、林一林、邢丹文、朱金石、王鲁炎、展望、江海、李邦耀、胡介鸣、宋永红、申玲、魏光庆、冯梦波、陆春生、王音、曾浩、刘建华、郑连杰、张宏图、梁矩辉、王卫等艺术家的作品，这使广东美术馆初具了中国当代艺术的收藏规模。

随后，对中国当代艺术的有计划的收藏，成为了广东美术馆收藏工作的一个重要的日常性持续性项目，我们进一步通过"广州国际摄影双年展"、"第二届广州三年展"、"'85以来的现象与状态"系列展、"中国水墨实验二十年"展、"广东新青年艺术大展"等等的展览活动和其他方式，主动地开展当代艺术的

Ⅰ

Ⅱ

收藏工作，并取得了一定规模的成果。如收藏了张晓刚、刘小东、丁方、何多苓、萧勤、夏阳、林明弘、林辉华、杨诘苍、顾德新、陈劭雄、曹斐、王公懿、海波、王宁德、亚牛、韩磊、缪晓春、施勇、张小涛、赵能智、陈亮洁、冯倩钰等艺术家的作品。

在这样的收藏过程中，广东美术馆逐渐明确了当代艺术的收藏定位：即广东美术馆的当代艺术收藏是对中国当代艺术的广泛性、发展深度与新的活力的概述，同时给予艺术历史以责任性的研究和线索整理，使关注中国当代艺术发展的学者和未来的观众能够通过美术馆的收藏管窥中国当代艺术的发展线索。

广东美术馆的当代艺术收藏方向是：

第一，重视中国当代艺术发展的各个阶段重要的现象和史学的问题及意义，以收藏带动和辅助中国当代艺术的研究；

第二，重视在中国当代艺术发展中有着重要影响力的艺术家作品的搜集和收藏；

第三，通过对新的艺术现象和学术线索的跟踪，发现和推动年轻艺术家的创作，注重其创作能量和个人语言发展倾向，收藏有潜在发展空间和个人特质的作品。

我们目前收藏的当代艺术作品，其时间跨度为从"'85美术运动"到当下。这个时间段中国当代艺术从开始真正展现其思想和创作活力，到逐渐成熟而产生艺术史及国际性的意义和影响，我们期望通过收藏可以提示时间的纵向线索，又通过不同主题性的收藏提供学术研究的图像媒介和横向比较的图表，希望从一个方面反映出整个中国当代艺术进程，像文献一样呈现中国当代艺术完整的脉络。从目前广东美术馆的收藏定位和收藏方向可以看到，我们选择的作品，包括文献、资料、素材等是具有我们的学术标准和思考策略的，我们也越来越重视在其中呈现我们清晰的学术理念，并把握好整个收藏水准和质量。

当然，作为一种迟来的追补，作为一种跛着脚的追行，广东美术馆深刻清楚自身的处境和可能性。我们的中国当代艺术收藏还存在很多的漏洞和缺环，我们还处在非常初级的阶段，现实处境中的危机感和紧迫感使我们的收藏工作面对双重的难度，而我们对国家美术馆的收藏机制的研究，对艺术收藏如何能推动艺术发展的机制研究也显得极其紧迫。我们惟有加倍地努力！

衷心感谢中国当代艺术家们朋友般的支持和相知！一个完整而健康的中国

I
"首届广州三年展"新闻发布会现场，2002年，北京国际艺苑

II
蔡国强《时间隧道——万花筒》综合媒介 2002年 广东美术馆藏

当代艺术的发展需要艺术家与国家及相关机构的真诚的学术性的合作。我们也衷心感谢长期以来给予我们学术指导和实践力量的专家学者策展人！感谢长期支持我们的国内外收藏机构！

我们也深深感谢本馆的策展人、研究者以及同仁朋友，是大家的无私和敬业使广东美术馆的当代艺术收藏有了今天的规模和不断地走向规范化！

三、人文广东：广东美术馆与广东美术

作为立足于广东这样一个区域的美术馆，无疑，对于广东区域的关注，尤其是对广东美术的研究、收藏、保护和推广，是我们头等的责任和重点的工作。广东美术馆是一个现当代美术博物馆，工作重点在于20世纪以来是美术史的相关工作。一个美术馆的立馆之本，或者作为一个区域——广东——的艺术精品和文物保护的根本之道，就是收藏，以及围绕藏品所开展的研究、保护及推广工作。

广东美术馆的第一批藏品是李桦先生的13件版画。李桦先生是对20世纪中国的新兴版画运动有着突出贡献的广东籍艺术家。在美术馆尚在筹建时他去世了，当时我们及时地收藏了他的这批1940年代的版画作品。

1997年初，在广东美术馆开馆之前，原由广东省美术家协会收藏的20世纪70年代末以来历届广东省美展等大型展览的一些获奖或有影响的作品60多件，以及美协图书资料室所藏的数千种图式资料移交广东美术馆，这成了广东美术馆收藏的一个重要主体。而同时及其后，广东的老一辈艺术家及家属如黄新波先生家属、黄少强先生家属、黄志坚先生家属、梁永泰先生家属、赖少其

先生家属、冯钢百先生家属、符罗飞先生家属、方人定先生家属、杨讷维先生家属、赵兽先生家属、谭华牧先生家属、梁锡鸿先生家属、汤由础先生家属、沙飞先生家属、王立先生家属等，及胡一川先生、王肇民先生、关山月先生、黎雄才先生、王兰若先生、廖冰兄先生、蔡迪支先生、黄笃维先生、刘仑先生、林仰峥先生、潘鹤先生、杨之光先生、陈望先生、郭绍纲先生、吴芳谷先生、汤小铭先生、林墉先生、王玉珏女士、梁明诚先生、林丰俗先生、郑爽女士、罗宗海先生、邵增虎先生等，捐赠了一批批的艺术精品，极大地奠定了广东美术馆的收藏基础。

在这一阶段的收藏工作中，虽然我们面对很多特殊的难题，如收藏工作起步太晚，很多重要艺术家已经将不少主要作品留在他们已建成或在建中的个人专馆之中，还有，已经红火的艺术市场与我们激烈竞争，等等。但是，在众多有卓识远见的艺术家及家属的支持下，我们的收藏还是开展得比较有计划，并根据实际情况和自身的学术诉求，做出了自己的收藏特色。我们的收藏特色及策略是紧紧抓住"构成美术史意义"的艺术家、作品及相关资料，为美术史的建设和研究做好根本性和铺垫性的准备工作。因此，我们有了廖冰兄先生1948年至1950年香港时期完整的漫画创作作品原稿的收藏，这对研究香港——广州这一时期的漫画活动及社会现象，对研究廖冰兄这位中国漫画史上绕不过的人物都有着极为重要的意义。而我们收藏的杨之光先生的一大批与他的主题性创作相关的草图、写生稿、习作、素描稿等等，可以为我们研究新中国时期美术创作与深入生活之间的关系提供富有说服力的图像资料。

基于紧紧围绕"构成美术史意义"的收藏指导思想，我们也高度重视文献图式资料的收藏建设工作，在广东省美协移交过来的图式资料基础上，努力争取岭南画派重要艺术家和理论家黄志坚先生家属、中国早期重要的摄影家沙飞先生家属，以及日本的中国现代美术史研究专家鹤田武良先生等的大力支持，捐赠了所藏的极为珍贵的图书文献及研究资料，从而使我们建立起一个意义独特的美术史研究文献资料室。在这样的基础上，将进一步建成"广东美术馆美术人文图书馆"，为研究者及公众开放服务。

在收藏的工作中，我们深感到责任与机缘的重要性。责任是建立在对美术史的认识和主动意识的基础上，本着一种"史学意识"，挖掘、发现、尊重历史，特别是被遮蔽或遗忘的历史，挖掘和重现历史情境中鲜活的作品和艺术家，这是我们收藏和研究工作的责任感所在；而机缘是可遇不可求的，我们时常迷失在历史的失之交臂中，但我们又深感机缘是与责任并在的，没

I
"广东美术馆开馆十年庆"系列丛书：《人文广东——馆藏20世纪以来广东美术作品选集》

II
"人文广东——馆藏20世纪以来广东美术作品展"现场，2007年

有强烈的责任意识，也就不可能有机缘的奇迹出现。在古元先生、谭华牧先生、廖冰兄先生、梁锡鸿先生、沙飞先生、王子云先生、苏晖先生、米谷先生等等的作品收藏工作中，我们甚至要用无法抑止的泪花感激这种机缘的存在，那难忘的一幕幕镌刻进广东美术馆的收藏史，也镌刻进我们美术馆人的人生。

在短短十年的收藏历程中，广东美术馆可以说是从零起步，发展到今天，藏品的数量已达 15000 多件（套）。这可以说是一个不小的成果，尤其是在这样一个非常特殊的社会历史阶段和条件下。尽管广东省政府高度重视广东美术馆的建设和收藏工作，每年度都拨给了一定数额的藏品征集费，但是，面对着如火如荼突飞猛进的艺术市场，面对着国内外藏家、机构和炒手的竞争，面对着有文化建设雄心和野心的国内国际美术馆博物馆及有关文化机构的争夺，面对着无论从区域位置或是其文化积淀及影响力都比广东强出的比较和选择，广东美术馆的收藏从资金到力度、可能性等等，都处于劣势的状态。但是，广东美术馆人以诚恳而专业的学术态度和工作方式，以高度责任感的不懈努力，争取并得到了广大艺术家们及社会各界的理解、信任和支持，使我们有了这样一个发展有序规模不小的收藏。而且，我们的收藏基本上是有计划地展开，分期、分阶段、分专题、按目标和定位地有序工作，从而逐渐形成了广东美术馆的藏品特色。

广东美术馆的收藏重点和特色是：

1. 系列化的 20 世纪以来广东美术收藏；

2. 序列性的中国当代艺术收藏；

3. 专业性的中国摄影影像收藏；

I II

4. 专题性的中国现代版画收藏；

5. 特色性的中国现代陶艺收藏；

6. 学术性的中国现当代美术文献资料收藏。

借十年馆庆之机，我们对广东美术馆的藏品及收藏工作的思路再一次地作了总结和梳理，也对藏品作了精选结集编辑出版。《馆藏 20 世纪以来广东美术作品选集》的编辑思路是，以时间为序，力求跟进各个不同历史阶段突出的美术动向和特点，体现美术家及作品在历史阶段中产生的意义和承担的角色。我们粗略地分为六个阶段来描述这一个世纪以来的广东美术的历史：

1. 世纪早期的美术嬗变（1900—1935）；

2. 风云飘摇中的抗争与表现（1936—1949）；

3. 新中国的新面貌新气象（1950—1965）；

4. 红色时代的青春记忆（1966—1977）；

5. 新时期的反思和创造（1978—1989）；

6. 世纪之交的多元精神和状态（1990—2007）。

在整个编辑整理的过程中，我们一次次地感受到这些作品的历史温度和力量，也一次次地为广大艺术家、家属及社会各界对我们收藏工作的无私支持而难以忘怀。

由于我们的经费极为有限，选集的篇幅也受到各种条件的限制，还有时间仓促和能力所限，我们只能从近万件广东美术藏品中精选出 200 余件作品。这一定会出现挂一漏万的现象，我们希望大家对我们的工作给予批评也给予理解！

我们衷心地感激为广东美术馆收藏工作做出无私贡献的老一辈艺术家及家属们！诚挚地感谢所有支持我们收藏工作的艺术家、收藏家及相关机构和个人！

我们也深深感谢本馆为收藏和研究、保护工作尽心尽责，承担巨大压力和责任的所有工作人员及同仁朋友！

四、拓荒与前行：广东美术馆筹建和开馆十年路程

回顾，是对历史的尊重和记录，是对在这样的历史中作出贡献和默默工作的人的怀念和感谢，是对做过的工作和走过的路程的总结和梳理；是为了使我们对未来的路更加有信心和力量。

I
方人定《到田间去》 中国画
94×181cm 1932 年
广东美术馆藏

II
安哥《广州上班人流》摄影
51×34cm 1986 年
广东美术馆藏

一三一

十年，正好是一个整数。十年，很短，但在我们开馆的十年之前，我们有过漫长的争取和等待，有过拓荒式的艰辛筹建和规划，有过对未来美好的期待和深深的忧虑。我们在自豪、兴奋、期待同时忧虑、未知、沉重中迎来了广东美术馆的落成开馆。

开馆了，并不意味着我们已经走过了拓荒的路程，中国的美术馆事业依然处在拓荒式的历史阶段，凭我们这样一群对美术馆的认识和知识极为肤浅和模糊的"外行"，如何在一片对美术馆认识和知识同样肤浅和模糊的社会土壤上，耕种出一棵美术馆的大树，我们同样忧心忡忡！我们知识的补课无异于"拓荒"，我们工作的实验也如同在拓荒中前行。我们惟有兢兢业业，虚心请教，充满责任心和使命感地在学习中工作，在工作中学习和前行。

十年中，我们无时不在酸甜苦辣中度过，同样有过无数的自豪、兴奋和期待，也有过无数的焦虑、未知和沉重，但是，是一种信念支撑着广东美术馆人不断在拓荒中前行，不断地赋予未知的、看似不可能的现实与未来以一种可能的信念。

我们的工作有很多很多的问题，老问题，新问题，但是，我们同样有很多很多的信心！我们的信心在于不仅仅停留在"赋予未知的、看似不可能的现实与未来以一种可能的信念"，而是以最大的实际的努力，将"可能"变成"现实"，变成广东美术馆实实在在的一段历史。历史是一节一节、一段一段连接而构成的，我们的信念和信心也是在不断地面对未知的、看似不可能的现实和未来而延伸的，我们惟有以实干的精神和能力来实现我们的信念和信心。

"实干"是广东美术馆人的精神和能力的特点，在一个重实效重实际的南方广东，"实干"是这里的工作方式和目的指向，我们因"实干"而取得了实效。

I

II

然而，我们有着一种精神支撑着我们的实干，我们努力地把握和追寻着独立的学术品格和宽广的人文情怀，我们力求以历史的眼光和意识关怀社会和生命，关怀作为社会和生命独特表达方式的艺术。这是广东美术馆的精神理念和学术理念。

广东美术馆从筹建到开馆、建设发展的历程是一段不容易的历史，是一段始终面对拓荒。面对未知的历史，广东美术馆一步步地走到今天，所取得的结果和成果，同样是极为不容易的。我们只有怀着感激和珍惜的心，面对我们的历史，也面对我们的未来。路程永无尽头，永远在拓荒中前行！

在这走过了十年路程的时刻，我们从心底里感激和感谢为广东美术馆拓荒筹建工作付出辛勤而艰辛劳动的筹建办主任汤小铭先生、副主任张文博先生、广东美术馆第一任馆长林抗生先生，以及当时的广东省美术家协会主席团前辈们！衷心感谢在广东美术馆的筹建及建设过程中贡献智慧和默默工作的所有工程师、工作人员和同仁朋友！

我们衷心地感谢在广东美术馆的拓荒和建设历程中始终关怀和支持我们的各任、各级领导和社会各界，以及广大的公众，是大家的参与和协助，使我们增强了无比的信心和力量！作为一个为社会服务的公益事业文化机构，大家的关怀和支持是我们赖以有信心努力尽心尽责为社会全民服务、为历史文化工作的根本保证！

我们不会忘记学术界、文化界的专家学者，广东美术馆学术委员会的专家、艺术家们对广东美术馆成长的扶持和关爱！是他使我们在知识贫乏前路漫漫的拓荒前行路途上，有了学术思想和人文精神的依靠和标杆！

我们深深感谢美术界、艺术界的老师朋友们！是你们用精湛的艺术给予广东美术馆以无尚的光彩，广大公众因你们的艺术而走进美术馆并得到精神的升华和交流，广东美术馆也因你们的艺术而赢得社会和历史的认可！

我们更深深感谢广东美术馆的全体员工及同仁朋友们！大家任劳任怨、默默工作，经常在繁重而紧迫的任务面前，在被误解或不尽公平待遇面前，你们顶住了种种有形无形的压力，以自己的智慧、力量及富于责任感的精神出色地完成任务，把广东美术馆建设成为今天这个具有国内国际重大影响力的美术博物馆！

2007 年 10 月

I
"广东美术馆开馆十年庆"
系列丛书:《拓荒与前行——
广东美术馆筹建和开馆十年
历程》

II
1997 年 1 月，林抗生馆长、
王璜生副馆长（时任）与施
工人员在商讨广东美术馆标
志的施工安排

一三三

关怀前沿文化，关注当下历史——关于『广州三年展』的内在思路和学术走向——

老子有言："一生二，二生三，三生万物……"广州三年展行进到这一届是第"三"了。"三"，与"一"、"二"有关，是其所"生"，是"一""二"的延伸和展开；而"三"更是一个新的开始，是走向"万物"的新起点。因此，"三"有其特殊的位置和特殊的意义，应该认真地梳理和对待。

2002年"第一届广州三年展"经过了长时间地考虑、酝酿以及实施后终于形成雏形，与社会和学界见面并接受大家的检阅。对于"广州三年展"总体的基本定位和走向，我们提出了"关怀文化，关注历史"的理念。当然，"三年展"的特殊性也是在于它的"国际性"、"当代性"。因此，如何构建一个国际性和当代性的大型艺术平台，来切入和呈现我们对前沿文化和当下历史的关怀和关注，就成为了我们进行"广州三年展"这一长期计划的学术目标和努力方向。"第一届广州三年展"在巫鸿、黄专、冯博一和我共同组成的策展团队主持下，以梳理和研究九十年代中国实验艺术为切入点，对这一历史时期的"实验性"艺术文化进行富于"实验性"的梳理和解读。在这样的过程中，我们始终将"中国问题"放在一个"国际"的框架中来进行思考和提出问题，从展览的结构到研讨会的论题，呈现出"本土与全球"、"自我和环境"、"地点与模式"、"反思和创新"、"展览制度"等思考的理论出发点。应该说，这一届三年展，不仅是对九十年代中国实验艺术的历史性叙述，而更是对国际性的大型艺术展览如"双年展"、"三年展"等的策展方式及体制、制度的反思，从而特别提出了关注"地点"、"模式"、"本土"、"全球"、"自我"、"环境"等的关系问题。"第一届广州三年展"这种与通常的"双年展"、"三年展"的国际性、当下性主要特征有明显差异，而突出"本土性"和"艺术史"叙事的"当代艺术展"，却引起了国际国内艺术界文化界学术界的高度重视，这不能不说是"广州三年展"在策展的反思和创新上所呈现出的特有经验和特点。从另一个层面讲，这也奠定了"广州三年展"的基本定位和学术品格，即"中国经验——国际问题"、"实验性——前沿文化"、"当下性——历史观"。

"第二届广州三年展"在延伸和超越的期待中开始了工作，如何在"本土"与"国际"，"实验性"与"前沿文化"，"当下性"与"历史观"方面作出我们的思考和行动，以出生于广州本土而在国际策展舞台上有声有色的侯瀚如领衔、汉斯·尤利斯·奥布里斯特和郭晓彦共同组成了策展团队，提出了"别样：一个特殊的现代化实验空间"的策展主题和富于创意的"三角洲实验室"策展方式，无论是理念、出发点、理论话语，还是工作手法、展览形式、研讨

左图
"重新解读：中国实验艺术十年·首届广州三年展"出版物

"别样：一个特殊的现代化实验空间·第二届广州三年展"出版物

"与后殖民说再见·第三届广州三年展"出版物

方式，都指向于本土的实验特征与国际的前沿问题，本土的文化生长性与国际的文化互动性等之间的关系，从本土当下发生着的现象与国际文化——社会学问题的思考联系起来。"多元现代性"和"另类现代性"是国际学界普遍关注的一个理论话题，而展览的主题"别样"，正是立足于这一地区经济、政治、文化迅猛发展而呈现出来的特殊的现代性样式。这样的样态对于非西方国家地区的现代性及其相关问题具有代表性的意义，而同时，对于所谓的普遍意义的现代性来讲，提出了富于挑战性和活力的质疑和"别样"的例证。于是，"第二届广州三年展"从 2004 年 11 月开始启动了"三角洲实验室"计划，一直持续到 2006 年 1 月三年展展览闭幕。期间，邀请了一批批的艺术家、文化学者、建筑师等来到广州，参与"三角洲实验室"的关于特殊现代性问题的现场考察、学术讨论和作品创作。而三年展的展览在这样的基础上，呈现出一个充满活力的"疯长"的生态场——一个"特殊的现代化实验空间"。"本土经验"、"特殊性"、"实验"、"前沿文化问题"等，构成了这一届广州三年展的策展话语特点，也强化和推进了"广州三年展"所倡导和坚持的学术特点和品格。

新的一届三年展又来了，我们在众多的策展方案和建议、思考中，选择了由高士明、萨哈·马哈拉吉和张颂仁组成的策展团队及他们所提出的"与后殖民说再见"的策展主体概念。"后殖民主义"是一个目前政治文化领域中无法回避的富于挑战性和争议性的前沿文化理论，而对于这样的前沿文化理论提出我们的思考和质疑，这呈现出策展团队尖锐而开阔的批评性视野。正如对这一策展主体概念的陈述：

I

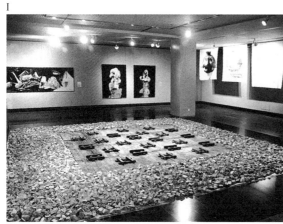

II

Ⅲ

　　"与后殖民说再见"并不是对于后殖民主义的简单否定。一方面，作为一种现实处境，后殖民远未终结；另一方面，作为艺术策展与批评领域的主导性话语，后殖民主义已经高度意识形态化与政治化，不但日渐丧失其批判性，而且已经成为一种新的体制，阻碍了艺术创作新现实与新界面的呈现。所以，"与后殖民说再见"，不但是从后殖民"出走"，而且是"重新界定"和"再出发"。

　　提出这样的策展概念和理论话语，这本身就潜在着一定的勇于挑战的文化野心和抱负，这再一次体现了我们对"广州三年展"的"中国经验——国际问题"、"实验性——前沿文化"、"当下性——历史观"主体理念的推进。从广州、香港、澳门"珠三角"区域"殖民"与"后殖民"的历史和现实出发，探讨从后殖民"出走"和"再出发"的文化理论问题，主动刷新理论界面，从目前主导性的、泛政治—社会学的话语意识形态中出走，通过一系列学术与视觉组织工作，包括"流动论坛"、"进行中计划"、"思想屋"、"自由元素"、"提问练习"等，与艺术家共同思考、研究、合作，从当下的现实经验与想象中共同催化出艺术创造的新的话题和新的气象。

　　从"广州三年展"内在的理论构架和策展思路上讲，三届的三年展都在演

Ⅰ
"首届广州三年展"现场，
2002 年
Ⅱ
"第二届广州三年展"现场，
2005 年
Ⅲ
"第二届广州三年展"三角
洲实验室，2005 年

进着对前沿文化思考与对当下历史参与的环环相扣的内在理路。从第一届的重新解读历史和对当下展览制度的反思，提出的"时间"、"地点"、"模式"、"制度"等内在关系的思考，凸现对文化特殊性的关注；而到了第二届，"时间"、"地点"、"模式"、"制度"等呈现在特殊的"现代性"中，而构成了对"多元文化主义"、"另类现代性"等的策略性表述；第三届的"广州三年展"更是从对"多元文化主义"的反思出发，引出与之相辅相成的"后殖民"理论的解构性思考，亮出了"超越"和"刷新界面"的理论议题。这显示出"广州三年展"整体的理论话语的内在逻辑性和演进的张力。

艺术展览并不仅仅是一大摞理论话语或一大堆形式语言，而更重要的是它的视觉意义和思考力量。本届三年展策展人，国际文化研究领域举足轻重的学者萨哈·马哈拉吉特别提出了"通过视觉思考"的命题作为这次策展的指导思想，而在第一届广州三年展上，策展人巫鸿教授也提出过类似议题："通过展览思考"。思考和视觉，思考与展览，应该是"广州三年展"一直以来所坚持的方向。我们希望，在广州三年展中，视觉能够因思考而富有意义和力量，思考也通过视觉而体现其价值和魅力！

2008 年 8 月 12 日深夜于广州绿川书屋

I II

Ⅲ

I
第三届广州三年展在英国泰
特现代美术馆的新闻发布会
现场，王璜生馆长向来宾介
绍相关情况

II
"第三届广州三年展"现场，
2008 年

III
"第三届广州三年展"展馆
外观，2008 年

一二九

附：『知识生产』的文化理想和可能性——关于第三届广州三年展《读本三》——

　　"第三届广州三年展"策略性地抛出"与后殖民说再见"的理论话题，引发了学界一系列的讨论，而这一届三年展所组织的"流动论坛"也一次次地将这样的理论话题引向深入，众多的学者、艺术家参与了论坛和研讨活动，我们以"读本"的形式记录了这种理论思想的展开和碰撞的过程。

　　应该说，三届的广州三年展走过来，其思考的出发点和理论的话题，包括工作的方法论等，都具有作为"这一个"广州三年展的特点和理论逻辑。这种特点和理论逻辑可以归结为：以"中国经验——国际问题"、"实验性——前沿文化"、"当下性——历史观"为主体理念，始终立足于"本土"与"全球"互为的文化关系，更着重于前沿的"知识建构"和"知识生产"的文化理想和可能性。"本土"可以是中国，也可能是一个特殊性的珠三角，也可以是区域的实践、思考和声音；而"全球"和"国际"，则可能是一种关注的眼光和对话的平台，可能是一种普遍性的现实和理论，也可能是一种文化策略。"知识生产"是一种出发点，同时是一种方法论和实践方式，一种文化积累和建构的过程。作为一个双年展三年展，它不仅要有"这一个"展事的主体理念、逻辑起点和逻辑结构，更包含着一种坚持的文化理想。但同时，这样的逻辑结构和文化理想又无法脱离现实的情境，而恰恰在这样的艰涩的现实情境中所作出的努力和坚持，更显得"知识生产"的价值及意义。

　　第一届的广州三年展以梳理一段当代艺术史为知识建构的起点，不仅对艺术作品的状态作出艺术史的结构描述，而且对九十年代的艺术体制、展览制度、市场特点、艺术批评及理论模式、国际对话的方式等等进行理论梳理。在这样的描述和梳理中，构筑了一个本土和国际的对话平台，以一种本土和国际交叉的视角和学术方式来梳理中国的当代艺术，从而使这一届的广三成为了国内外学界对中国当代艺术阶段性的一次重要的"重新解读"。而研讨会的重点放在"地点与模式：当代艺术展览的反思与创新"，则是对展览制度和方法论的讨论和思考，一定程度上也引出了第二届广三的思考起点和方法论的尝试。"三角洲实验室"的设立和实践，将一种"知识生产"的理论进行了在地性的实践，使全球、当下的问题与本土、在地的关系联系起来，落实着一种新的思考切入点和知识的生长关系。一次次的"实验室"活动将问题带入在地和当下，而又将在地和当下在开放的空间和视野中进行跨时间的延伸。"现代性"的理论命题虽然是一个值得继续探讨的旧问题，但"特殊的现代性"和相关的特殊的"实验空间"放在一起，使这样的全球性普遍性的问题在一个本土性当下性的情境

中得到开放的展现和探讨。因此，"别样：一个特殊的现代化实验空间"为主题的第二届广州三年展，就这样在一个开放的逻辑结构中展开。

　　第三届的广州三年展是在一种特殊的时空中开始的，首先面对的是"亚洲"的问题。2008年在亚洲集中了近十个重要的双年展三年展，国际间关注和讨论的眼光和议题自然也较多地落在"亚洲"之上，而亚洲的历史和现实交杂着"殖民"、"后殖民"的焦虑和无法回避的话语和心态，同时也掩盖和陷入于似是而非的相关问题的纠结和缠绕。那么，一个"与后殖民说再见"的理论命题被大胆而策略性地提出来。这是一个全球性的历史和现实的问题，一个交叉着文化与政治的问题，而在亚洲、中国大陆、沿海粤港澳区域，更凸现问题的历史之根和现实之结，凸现其前沿性的思想及诘问精神的意义。因此，题为"亚洲再出发"研讨会及一系列的流动论坛轮番上阵了，在文化政治层面，提出"与后殖民说再见"、"多元文化主义的限度"、"他者的暴政"、"后西方社会"等议题；在艺术策展与创作层面，提出"话语的奇观"、"意识形态的现成品"、"未经消化的现实"等；而在创作与生存论层面，提出"围困的社会"、"世界中的世界"、"可能世界的当下方式"等议题。其实，在这样的议题和相关的理论研讨行动中，提示出的是一种"声音"，一种发自亚洲的"声音"，发自中国的"声音"，也可能是广州三年展的"声音"。在这里，一种全球性、前沿性的视域与本土性、实践性的思考相遇，展开了一场新的思想交锋和批判性的交流。这样的交锋和交流只仅仅是个开头，将可能接力式地进行着。这正如在第53届威尼斯双年展（2009年6月）开场的一场研讨会上，与会的学者、策

Ⅰ

展人如霍米·巴巴（Homi K. Bhabha）、萨拉·马哈拉吉（Sarat Maharaj）、丹尼尔·毕尔包姆（Daniel Birnbaum）等就专门对第三届广州三年展提出的议题展开了激烈的讨论，可见，这一话题所引发的关注程度；在 2010 年的上海双年展上，策展人之一的高士明又将这样的理论话题及实践延续进行，讨论仍将继续……

在《读本 III》的最后，张颂仁的文章题为《再见，第三届广州三年展》，高士明则是《即将到来的历史》。我想，《读本 III》是对第三届广州三年展划上一个阶段性的完美句号，而同时，也将开启"即将到来"的新历史……

2010 年 2 月于中央美术学院

影像社会学的人文立场——关于『第三届广州摄影双年展2009』——

轰轰烈烈的"第三届广州三年展：与后殖民说再见"刚落下帷幕，"第三届广州摄影双年展：看真 D.com"就将轰轰烈烈登场了。又是一个"三"字头，第三届广州三年展的前言开篇我写道：老子有言：道生一，一生二，二生三，三生万物。"三"确实是一个新的点：新的高点和新的起点。

作为广东美术馆自主策划的重要品牌，一是"广州三年展"，二是"广州国际摄影双年展"，一个是突出其实验性和文化前沿性的大型当代艺术展览活动；一个是强调其历史与当下文化交互关系，坚持影像社会学人文立场的专业性学术性展示活动。

"摄影"是一个有着很强专业性的艺术门类，其专业性并不仅仅指摄影的技术性，而恰恰摄影是伴随着技术（科技）的发生和发展而产生及延伸的，我们绕不开它的这种专业的技术性和技术的专业性。但是，专业与技术却往往是历史、社会文化的催生物，同时也对历史、社会文化产生着共构的关系。摄影，从其产生之日起，就开始并体现出它见证历史、参与历史和社会建构的特殊专业品质。摄影，也因其较强的历史建构意义及与时代的文化、科技之间的密切关系，因而在社会学的意义方面和专业的形态发展上不断地体现出它独特的历史与当下、技术与时代的文化交互特征。从"摄影"到"影像"，从"照相"到"图像志"，从"个人生活"到"社会景观"等等，无不以独特的方式和视角呈现着社会和时代对"摄影"的需与求。同时，摄影也以这样多层面的发展的形态介入于社会文化的活动，成为视觉文化的重要的组成部分和主要的研究对象。

基于这样的思考，广东美术馆于 2002 年开始，着手于系统化的摄影学术活动，包括策划学术性摄影展览、研讨会、出版，还有专业性的收藏。于是，我们在专业的摄影图片机构 POTOE 及摄影家的合作支持下，策划了"中国人本：纪实在当代"大型摄影展览，并以专业的原底片冲印方式，按博物馆收藏要求，收藏了全部的六百余件作品。2003 年 11 月这一展览呈现给社会，由于它的专业性操作、社会学的意义和独立的人文立场，以及美术馆专业收藏的行为，引起了国内外文化界、摄影界、博物馆美术馆界等的普遍关注和好评。随后在北京、上海，德国柏林、法兰克福、德累斯顿、慕尼黑、斯图加特，英国爱丁堡，美国纽约等地巡展，出版了中文简体字版、繁体字版、法文版、英文版、德文版等的展览图录，可见其影响之大。在这样的基础及社会的热情期待下，广东美术馆开始进行"广州国际摄影双年展"的规划和策划，并于 2005 年 1

月推出了"首届广州国际摄影双年展 2005"。

从第一届开始，我们就提出这样的基本宗旨：坚持影像社会学的人文立场和国际化的视野，参与和推动中国的当代摄影及文化的发展。第一届的主题为"城市·重视"，旨在关注现代化进程中城市发展的问题，及人在这样的时空中"观"与"被观"、"视"与"被视"的双重境遇，摄影以它独特而直接的语言表达方式直面这样的社会和人的问题和境遇。"第二届广州国际摄影双年展 2007"以"左右视线"为标题，将关注的重点由空间话题转换到时间坐标上，力图在自定义的中国当代摄影史的框架下，凸现这一传播效应极强的视觉文本的动态特质。对当代中国多元的摄影现象的生成、分化、蜕变与演进，以及在日趋国际化的背景下中国摄影家、艺术家与外部文化引力之间所产生的交互与应激模式的初步探究。

"第三届广州国际摄影双年展 2009"以"看真 D.com"（Sightings：Searching for the Truth）为标题，从这个标题的字义上阐述："看真 D"来自于粤语中的常用词，意思是"看清楚一点"；而".com"则是最通用的网络语汇，包含有以新媒介传播信息和影像的寓意。其实，以这个标题作为本届双年展的主题，其主要的着眼点是"看"（视）和"真"（实）的摄影本体问题，追问摄影与人类生活和社会现实的基本经验和可能性。在"看"与"真"的前提下，展开以摄影对于社会现实的介入与表述，强调摄影对于社会与人生"真"的问题的持久关注，力图从中呈现丰富的影像社会学意义。同时也提示和关注摄影中所包含的现实与虚拟的双重涵义。

I　　　　　　Ⅱ

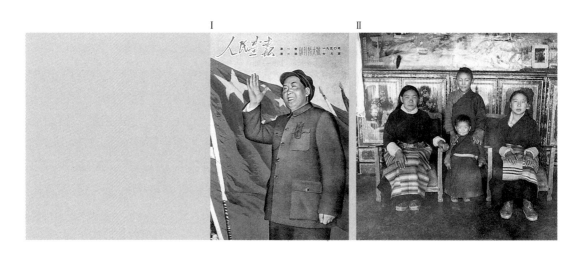

Ⅲ

　　"第三届广州国际摄影双年展"由三个部分"主题展"、"特展"和"学术研讨会"组成。"主题展"包括六个单元，分别是"写真"、"感光"、"显影"、"放大"、"国际视野"和"纪录片专题展映：针孔：来自现场"。"特展"为"庄学本诞辰百年回顾展 1909—2009"。"学术研讨会"有：一、《摄影的"看"与"真"：第三届广州国际摄影双年展学术研讨会》；二、《庄学本百年诞辰回顾展专题研讨会》（作为"人类学与民族学联合会第16届世界大会"影视人类学论坛的一个单元）。本届摄影双年展的主旨强调回归到摄影媒介的本位，从摄影的自身媒介特点出发，展开它在历史、传统、社会与当代艺术中的拓展等多重维度和立场，从中研究摄影表现与社会历史的关联及不同表征。

　　影像社会学的人文立场和意义建构，应该说是"广州国际摄影双年展"一直坚持的出发点和目标方式。影像社会学关注的是影像的发生、发展，与社会、时代、历史的人文之间的关系，以及思想史、文化史的视觉呈现等等。因此，三届下来的"广州摄影双年展"一直追踪、追问、探讨着摄影图像的历史形成及与社会互生、互动、互证、互为问题的视觉文化现象。从第一届"城市.重视"，追踪摄影的产生与城市记录，城市人精神需求和生活方式的历史过程，进而探讨城市的发展之于人的生存处境及城市的膨胀之于人性和社会的关系等问题。"重（Chong）视"城市，其实是"重视"摄影与城市描述和表达，"重视"城市的社会学现象和摄影的视觉文化意义。而第二届的"左右视线"，重点落实于中国现代摄影的发生和发展与近三十年中国社会现实从精神、文化到

Ⅰ
"感光单元"参展作品："国家·六十年——729期《人民画报封面》"之一（孟榴策划）

Ⅱ
"写真单元"参展作品："活佛的眼睛——德木活佛的私人相册"之一
（德木·旺久多吉提供）

Ⅲ
"放大单元"参展作品：王庆松《临时病房》

艺术的深层关系。摄影作为艺术，它自身的表达方式、观念等构成了多重的形态，以记录和创造了与社会多重的文化关系。第三届的广州摄影双年展继续于从摄影影像的特殊历史和艺术形态出发，探讨"看"（视）和"真"（实）的图像学和社会学的相关问题，而这种"探讨"坚持着一定的人文立场，强调和明确摄影与人—社会—历史的紧密联系的思想特征：自觉地凸现摄影的政治历史与政治伦理的维度；坚持在与人生、社会、历史的真实维系中延伸和拓展摄影的当代语言和个性风格；把人的自由交流与社会记忆看作是摄影传播的基本理由，在摄影图像的深处，透露出如何"看"和什么是"真"的种种社会学内涵和意义。可以看出，"广州摄影双年展"一直在关注和追问影像的产生和构成的社会学特征和意义。"摄影"作为视觉文化中绕不开的主要媒介载体，提供了我们以一定的人文立场切入于对影像社会学意义不懈追问和挖掘的可能性和必要性。

我们深知，要做一件事并不是太难，难的是要做"好"一件事，更难的是要持续做好一件又一件的事。有云："年年难过年年过"。做了三届的"广州摄影双年展"，也包括三届的"广州三年展"，真是"届届难做届届做"，每一届都在看似不可能中坚持做了下来，最后还做得不错。我们将尽最大的努力，使这一届的双年展做得更为不错，做得更为轰轰烈烈！"三"，又将是一个新的高点和新的起点！

2009 年 4 月 20 日于广东美术馆

Ⅰ
"显影单元"参展作品：梁
岩 《北京市昌平区马池乡
乡镇企业办公室》

Ⅱ
"纪录片特别展映单元"参
展作品：蒋志 《深圳马路》

Ⅲ
"国际视野单元"参展作品：
保拉·鲁特林格
《哭墙——阿根廷秘密拘留所》

11

关于 CAFAM 泛主题展与『超有机』

一、一座近百年的艺术学院和一个美术馆新馆

中央美术学院的历史可以追溯到 1918 年"北京美术学校"的创立。[1] 这是中国第一所"国立"性质的艺术学校。尽管成立之初是中等美术教育学校，但在成立大会上，时任民国教育部总长的傅增湘和北京大学校长蔡元培等到场并发表对这样一个艺术学校建设的期待和未来设想。而很快，北京美术学校就开始成立高等师范图画手工科，并着手升级为"国立北京美术专门学校"，也即"高等美术教育"的学校，后于 1922 年正式更名。北京美术专门学校从第一任校长郑锦开始，林风眠、徐悲鸿等都担任过其校长。尽管有些校长任职时间很短，也有很多的争议，或卷入此起彼伏的学潮，但是，教育部及学校却可能由学生以表决的方式选出 26 岁刚从国外归来而在国内没有太多根基的林风眠为校长，而林风眠上任后又开展了轰轰烈烈的艺术教育改革及艺术的"平民运动"……这一些，都体现着这座艺术院校开放和活力的姿态。而当年蔡元培、梁启超等文化大师也经常做客这里并发表激情演讲，其论题涉及"中西美术发展史及中国美术的必由之路"、"美术与科学"等。这是一个有底蕴、有底气、有分量的美术学府。但同时，也充满着争议和是非的暗流：第一任校长郑锦在争议和风潮中黯然离去；林风眠走马上任而同样的走马下任；徐悲鸿 20 年代末也同样匆匆上台又匆匆被迫下台，到了 40 年代末 50 年代初，在焦虑中离去而留下一个伟大的光环和身影……

无疑，新中国成立后由毛泽东题名的"中央美术学院"，成为了中国占据最高地位的美术学府，其在国际国内的影响力是不言而喻的。其中，与这样的一个美术学府相配套和相得益彰的"美术馆"一直以来是建设者们的一种努力方向。在四十年代末的一次校务会议上，时为北平艺术专科学校校长的徐悲鸿就提出了应该像燕京大学、辅仁大学等一样建立"美术馆"的提案。[2] 五十年代初期，中央美术学院的师生经常以展览的形式交流他们深入生活、下乡创作的作品。后来由张开济设计了美院的陈列馆，陈列馆虽然面积不大，但是由于与中央美术学院的关系，及所处的王府井市中心的位置，使其倍受关注。其展览、学术交流、收藏等都成绩斐然，影响重大。随着中央美术学院迁址望京花家地，一个新的美术馆的构想及建设逐渐地变成了现实，而新的美术馆也被赋予了新的期待和要求：秉承北平艺专——中央美术学院的经典、开放和活力的文化底蕴，在文化气质上链接于传统与当代，在文化视野上跨越本土与国际，在文化精神方面体现经典的厚度和创新的活力，成为美院教学实践及开拓实验

左图 "超有机"参展作品：徐冰 《何处惹尘埃？》 装置 9.11 事件灰尘 2004 年

的平台。这不仅仅是一种新的期待和要求，更是一种新的可能性和责任。

二、一个有机生物体的建筑和一次"超有机"的实验

国际著名建筑师矶琦新声称，他对中央美术学院美术馆新馆的设计理念突出他一直以来希望能够实现的"有机生物体"的建筑理想。美院美术馆新馆的外部形态，建筑形式新颖，由三块自由且不规则的弧面架构而成，外表为水沉岩板幕墙，把刚性石材做成柔性曲面，坐落在弧形场地，有如一个巨大的穿山甲又有如一架大鲸鱼；而"内腔"则是由巨大的弧面与分切的面体结合，空间上形成多样可变的丰富性；采光运用天光、自然光、漫射光等与人工照明、可控光及聚焦光等之间的结合和互补，构成了光源和光效的多样性和可变性。这种从建筑外观到内部空间等的反现代主义建筑观念的方式，使其构成了对冰冷、机械、白盒子式的美术馆方式的挑战及反叛，而凸现了"生长性"的理念。在一个可塑性很强的空间里，一种艺术和学术的自由精神和开放形态得以充分地展现，并且，这样的生长性、可塑性的空间，一定程度上催发和激发着艺术家和策展人对它的表现欲望。

"欲望"是人类之所以存在和发展的永恒的动力，纵观人类的历史，在每一个历史过程之中，人类都是将对物质或非物质的欲望（或去欲望）作为文化思考和实践的对象。在这样的文化过程中，人类总会产生一些"超欲望"、"超想象"、"超现实"、"超理性"的思想和行为。因此，在这样的生发点上，艺术也许就是这种"超"行为的表达方式之一。在艺术的范畴里，"超欲望"、

I

II

Ⅲ

"超想象"、"超现实"、"超理性"构成了艺术的"合理性"，更可能是艺术的特性所在。而"超"思想和"超"行为一旦成为社会学的一部分，"奇观"也便出现：社会奇观、科技奇观、生物学奇观、文化奇观、基因奇观等等。我们似乎生活在一个奇观的社会，我们为这样的奇观获得了非凡的乐趣，也承担着虚妄的苦果，构成了我们社会学意义的丰富及超丰富的生活及历史。

因此，从一个"有机生物体"的建筑及空间，到艺术的"生长性"，到艺术创造的"欲望"过程，再到"奇观"的社会和历史，一个"超有机"的策展思路和实验性的研究视角浮现出来。

"超有机"可能是当代社会一个超现实的概念，也是一个虚妄的、不确定的、具有艺术特质的概念。"有机"和"无机"是物质世界中物性两大对应性的分类，而物质在人类活动的世界里，一直以来是人的应用、参与、改造、幻想、欲望的对象。人类在物质的世界里努力地实现自身的价值和释放妄想，这构成的社会学意义的历史和世界，更构成了社会性的人。

当我们反观艺术史、文化史，《山海经》曾经给我们提供了一种当时社会对世界的"超"认识；而青铜的饕餮等纹样则是人类对神、对权力的"超"艺术想象；中医中的"气"、"脉"、"经络"的理论及实践可以说是对人的身体的"超"科学认识。而对现实社会和未来世界的"超"，则可能是我们20世纪50年代"亩产超万斤"幸福渴望及表达的出发点，也是人性"虚妄"、"荒诞"的一种"超"表现。其实，在我们的历史和现实生活中，存在着无处不在的类似的现象。

Ⅰ
"超有机"参展作品：
凯文·克拉格《基因肖像系列作品》

Ⅱ
"超有机谱系考"现场图

Ⅲ
"超有机"参展作品：苏博德·古普塔《无题》装置 铜罐、颜料 尺寸不固定 2010 年

然而，"超有机"作为一种具有艺术特质的现象，通过艺术的方式而呈现，成为从艺术的范畴出发，以追问和探讨艺术与生活、与人性、与现实等的关系。这样，在艺术与生活之间，融合点在哪里？而边界又在哪里？"超"融合及"超"边界都可能是我们面对历史和现实社会的思考课题，当代艺术也以它的敏感性、针对性及超越性构成了我们当下社会及人的文化精神的一种表达和"超"表达。

基于这样的思考及出发点，以"超有机"这样的虚妄、不确定、具有艺术特质的概念作为"首届 CAFAM 泛主题展"的主题，意在展现和探讨人类历史和当下社会中，艺术作为一种文化方式，它为实现或超实现人们的"欲望"作出了怎样的特殊表达。这可能是一种"超有机"的艺术。

三、一个开·泛的展览和一个独特的研究视角

"CAFAM 泛主题展"参照国际通行"双年展"的架构、机制及特质，立足于开阔的当代文化视野，以中国文化情境及中央美术学院学术平台为依托，探索艺术策展及展览呈现的方法论和文化性，深入于历史和人文的问题探询，而突出于当代艺术的创造力和精神品质，切入于艺术对历史及当代社会的前沿文化思考、研究和展示，构建一个以"学院文化精神"为出发点的国际学术研究和艺术对话的平台。而反过来说，一个类双年展而为何冠名为"泛主题展"，这是很有意思的。"泛主题"，顾名思义，就是一种"开""泛"的专题性展事，其着眼点和出发点应该是突出"开·泛"的学术思考和思想视域。作为学院文化，其突出点是对文化问题的不断发问和深究，对当代思想前沿的敏锐和介入，对艺术本体问题的挖掘和实验。那么，"泛主题展"意味着以开放的学术态度

I

对相关的前沿性文化性问题以实验性的追问和思考。因此，在我们的策展笔记中记下了这样一系列的思考：

人类知识中的妄想：中国的古代书籍中有大量这方面与现代科学知识体系完全不一样的东西……

以"超自然"为概念，显示人类的这类狂想，意义是说明奇思异想是人类的本性，如何发挥，发展是值得关注的……

前卫性与超有机？以往我们对前卫艺术的探讨，多从物质形态、社会形态、意识形态入手，如何从人的心理因素与精神气质来探索，不失为一种方法。也就是从精神分析的角度来谈艺术，远没有将其课题开掘殆尽。特别是在中国今天的这样一个语境下，一种开放的"超有机"概念可以赋予很多内容。……

当代的前卫性如何体现？如果艺术是一种形态和人类方式，我们至少不能再将它界定在艺术领域——开放的边界永远是一个谜，永远都是人类无穷无尽的想象力所极力追求的。这也许正是我们赋予"超有机"概念的地方。……

谈超有机，肯定不是首先谈到现有的艺术本体或形式主义，也不是甚嚣尘上的商业主义，而是文化创造的未来主义：抓住时代脉搏，积极于不可知领域、交叉地带的探险，或可仍然是前卫精神的一种。……

人类不失掉探索精神，这是命运所属，也是人类生存所属。

艺术的表现，是"无中生有"。一种新概念的创造，是无中生有；一种陌生的视觉方式，是无中生有；一种顽固的执著，也是无中生有……

在学院内艺术的突变如何作为话题……

妄想症 delusion 的相关问题……

现代科幻小说及艺术表现，对未来和未知的想象……

人的认识、思维、实践与外部世界包括社会、现实的错位关系……

《山海经》如何体现了一种想象？中国人的远古思维能力和方式？不单纯是地理的表述，而应该是物种生存的自我想象和建构。超有机于它们是否有新的研究角度的启发？

19世纪法国作家凡尔纳的一系列著作，都揭示了当时的超级想象，甚至痴迷，但后来的实践又证明了很多是可实现的。那么，尚没有实现的，是否仍将实现？人类的想象力的基点在哪里？当妄想是一种病症时，现实要弃之而去吗？显然，科幻提供了丰富的知识资源和人类宽容度，也将未知领域的边疆一再延伸。

I
"首届 CAFAM 泛主题展：
超有机／一个独特研究视角
和实验"展览现场（一层）

政治方面：迄今，这是充满诱惑、又包含悲欢离合故事的一个领域，但不能说它不是人类的妄想症得以付诸行动的地方。从柏拉图的"理想国"到"第三帝国"到"香格里拉"的想象，以至于曾经的共产主义构想，并没有终结人类在社会层面的无穷幻想。为什么未经实践证明的理论，能够具有如此的诱惑力吸引数十个国家、长达一个多世纪付诸行动？艺术于社会的这一层面，如何体现？在这样的政治"超有机"狂想中，艺术不再是艺术，也不再重要，重要的是结果和目的。那，艺术在此如何体现？或艺术是世外之物的超然吗？政治性与艺术，是当代的顽固课题，并无答案。……

30年前，美国发射的星际飞船，永远地飞向宇宙深处，时间和空间在这里都成为无法想象的未来：它们将遇到什么？将存在到什么时候？我们都不知道。我们不过是以现有的人类知识来构想了未来和可能性。人类对自身的妄想症于这种科学行动可见一斑。……

生物艺术引发种种新的生命思考和哲学问题，洞开一个新的认识天地……

妄想症与疯狂有关，这是人类的一个古老概念，讨论了几千年。哲学家卡尔·雅斯贝尔斯第一个对这个概念做了定义，认为这是一种信念。他在1917年的《普通精神病理学》提出三个主要标准：1. 确定性；2. 无法矫正（incorrigibility）；3. 内容的不可能性或虚假性（不可信、怪异、或不真实……）。

妄想症又与偏执有关，特别与艺术行为有关……

与欲望有关，"超有机"作为概念，将几种人类的精神特征联系起来。妄想症为病理学术语，而超有机转向人类精神的正解，应该比"想象力"还要广泛。

I II

特别是与生物、政治、艺术等相结合时，需要丰富的联想……

　　……

　　"超有机"是一个非常开放的思考及研究课题，它的开放，在于其不确定性，在于这样的一个命题本身的"超有机"，也就是其本身的"假定"和"超"，而这样的"假定性"和"超前性"却能够在我们当下的现实中被挖掘出其中的关联及可能的根源和结果。因此，针对与当下的文化现实，我们从"超身体"、"超机器"、"超城市"、"生命政治"四个方面来切入于相关的研究及艺术呈现。而我们发现，在我们的日常生活中及我们的认识范畴里，我们的身体，我们的生命被"机器"着，被"城市"着，被"政治"着，被"超"着。这也许就是我们特别关注和期待大家共同思考及面对的"超有机"现象。

<div style="text-align: right;">2011 年 9 月 14 日晨于北京沁绿园</div>

I
"首届 CAFAM 泛主题展：
超有机／一个独特研究视角
和实验"展览现场（三层）
II
"首届 CAFAM 泛主题展：
超有机／一个独特研究视角
和实验"展览现场（四层）

注释

[1] 1917 年 11 月 30 日教育部批准成立"北京美术学校"，任命郑锦为校长。1918 年 4 月 15 日进行开学典礼，招收第一届中等部 5 年制绘画、图案科学生 32 人，校址在北京西城前京畿道。

[2] 1949 年 3 月 3—5 日，徐悲鸿为校长的北平艺术专科学校的校务会议记录有提案三：如学校经费有余，可设一美术馆，如北大、辅大、燕大之博物馆。决议：原则上通过，俟有地址时再办。"

12

大学精神和美术馆作为——关于《大学与美术馆》

一、"大学"和"美术馆"的共同理念

蔡元培曾言"大学者，研究高深学问者也"，并将"思想自由，兼容并包"作为大学教育的基本精神与办学理念。他在提倡学术自由、科学民主的同时，尤倡导审美教育，希望以美育代宗教，推行国民教育、实利主义教育、公民道德教育、世界观教育等。可见，现代大学教育是建立在学术研究、精神独立、科学方法、素质教育、有教无类的基础和目标之上的。而在 20 世纪初叶，鲁迅、徐悲鸿、林风眠等都曾大力倡导中国的美术馆博物馆建设，其对美术馆意义的期待，除了对人类文明的保护和研究外，更强调其之于国民素质教育及国力发展的关系。事实上，现代的大学教育和博物馆美术馆都同样拥有一个崇高的理念，即弘扬人文精神，加强人文学科的研究和传播，提升社会的人文理想和公民的文化素质。因此，可以说学问、思想、精神、教育、素质，成为了"大学"和"美术馆"的共同理念和责任。

在 2001 年《美术馆》刊物的创刊辞上我写道："'美术馆'的性质包含着对于文化的容量，对于历史的态度，以及对于开放社会性的立场和方式。美术馆以它丰富而见证性的收藏体现着文化的丰厚内涵及发展脉络，以对历史负责的态度来反映和建构多元的文化，以及对历史的尊重和保护。而更根本的是将这种体现、反映和建构与一个开放的社会空间联系起来，形成互动的关系，使静态的物成为动态的文化，成为当下社会文化的一个有机组成部分。"当前社会以教育为国家大计与未来重任，作为社会文化有机体的大学和美术馆博物馆将担负着对于历史、文化、精神和思想的守护、发展、提升的职责。

在全球多数重要的综合类大学中都有独立的美术史系，他们既研究各类独有的艺术与历史等的专门学问，同时也对大学各专业展开具体而丰富的艺术及其历史教育，加强了大学的通识教育。但迄今国内的综合类大学在美术与美术史的教育和功能上仍缺乏应有的认识高度，所谓一流大学的发展规划常常缺少了美术史研究与教育的部分。在这一点上，重提大学精神与美术（史）研究是发展中国高等教育不容忽视的举措。没有审美的教育，是不完善的教育；而美术史与美术欣赏的教育是真正具体的审美教育，同时又是大学的人文学术精神的体现。可以说，中国综合类高等院校要将创设美术史学系的决策放到教育战略的高度上，美术史学是整体的大学建制与学术研究布局的有机组成，新的时代已经向蓬勃发展的中国大学教育提出了这一历史要求。

左图　《大学与美术馆》

美术馆是一种文明制度发展的产物，它是人类热爱、重视自身文化创造物的一种反映，所以美术馆旨在收藏、保护、研究、展示、传承、传播这些人类的文化创造物，使之成为人类共同分享的精神文明。现代形态的美术馆已经成为文化与文明的标志。正因为美术馆具有学术研究的功能和特点，它成为大学教育体制发展自身学术地位的一个重点。全世界范围内，重要的大学都有自己的美术馆、博物馆，收藏、积累许多重要的、不同方面的文化创造物，承担着学术研究、公共教育、文化保护的责任，与社会的公共美术馆、私立美术馆共同构成了一个全球美术馆世界。

我国目前除建设各类公共美术馆之外，美术学院、综合大学也开始建设、发展美术馆。我国的美术学院虽然很早就设有展示作品的陈列馆，但严格意义上的美术馆建制也是近些年的事情，而对于综合大学建设美术馆，更是一种新现象、新课题。鉴于此，有必要加强研究大学美术馆的发展问题，从多个角度来探索大学美术馆的功能、特征、收藏、陈列、学术、艺术公共教育、经费解决方案、出版、交流、与大学教育互动等等课题。

基于这样的出发点，我们编辑出版《大学与美术馆》这样一本专业学术杂志，既希望将国际成熟、有益的知识、经验介绍进来，也同时促进国内的建设发展和学术研究，使美术馆成为现代高等教育中的重要组成部分和互动部分，也成为现代文明社会中的重要有机体。

《大学与美术馆》的办刊宗旨，一方面希望以美术馆为基点，探讨研究美术馆的内在结构和动力因素，从文化原则、藏品特色、公共诉求、教育方式及

I　　　　　　　　　II

管理运作模式等方面，探讨其与现代社会、现代教育体制、现代文明交流与传播等之间的关系；另一方面，我们希望从大学及现代文化教育的视点，以现代的文化理念、文化教育的视野，以及学术科学方式及新的知识结构，将美术馆置身于大的社会背景和文化场域之中，以探讨美术馆开阔的可能性。

从国际美术馆发展的格局与现状上看，我国的美术馆发展处在刚刚起步的阶段，甚至在相当层面上准备不足，如认识意识上、资金投入上、社会关注上。因此，建设大学美术馆又与大学的教育战略规划有关，也与整体的学术布局有关，更与复兴的人文精神有关。

中央美术学院已经建成了一座具有国际一流水准的美术馆，引起国内外的广泛关注。一座为中央美术学院带来建筑景观荣光的美术馆如何发展、如何成为重要的美术（史）研究重地、如何促进公共美术教育、如何与大学教育结合起来以及如何参与到当代美术的实践中来，成为了中央美术学院美术馆战略发展的目标和自身的职责。

为此，出版《大学与美术馆》刊物即是要致力于这样的文化使命与学术目标，让我们共同向这个方向努力，贡献各自的力量和智慧。

<div align="right">2010 年中秋节</div>

二、美术馆的公共性与知识性

今年初起，全国的美术馆都陆续实行"免费开放"，这是国家一个重要的"文化惠民"举措，对中国未来的文化发展将产生重大的意义。在中国，"美术馆文化"起步较晚，社会对美术馆的认识和意识普遍薄弱，美术馆自身缺乏明确的目标定位和规范化的运作管理等等，因而，就更谈不上作为"文化"的美术馆，她如何实现社会的"公共性"。美术馆的公共性并不仅仅是免费或多些观众，而更重要的是美术馆所呈现的文化的性质，包括知识的开放性、公众的参与性、情感的共构性、思想的多元性等等，而更进一步涉及的是社会的民主意识、知识建构等。其实，美术馆的"公共性"的实质应该是关于公民社会的文化权益问题。也就是说，公众不仅仅是可以免费地走进美术馆，更重要的是作为文化主体的公众走进美术馆之后他对美术馆文化的诉求和表达。而从美术馆的职责及功能来讲，与公众交流对话、为公众服务的主要工作是落实在其"知识生产"的职能上，她以提供具有文化品质和高度的知识思想、精神性、

视觉内涵、空间环境等为目标。因此，如何重视美术馆的"知识性"的建构，提升与完善在逐渐走向公民社会的历史阶段美术馆的作用和功能，这将是一个迫切需要探讨的话题。本期以"美术馆的公共性和知识性"为题抛出这样的问题讨论。

在本期的文章中，卡罗尔·邓肯的《从皇家画廊到公立美术馆——卢浮宫美术馆和伦敦国家美术馆》，通过介绍卢浮宫是如何通过暴力革命大刀阔斧地提出了公立美术馆的宗旨，而伦敦国立美术馆则在漫长的和平演变中由意识形态的变化而建立为公立美术馆。这些在某种意义上讲标志着资本主义民主革命胜利。文中更深入讨论在这样的文化转型过程中，资产阶级模式的文化、贵族模式的文化和新艺术史文化之间产生了怎么样的冲突。更为重要的问题是："是什么导致卢浮宫和其他美术馆开启了政治上的吸引力？它们和旧的展示方式有何不同？""公立美术馆导演的究竟是什么样的仪式？它对现代社会有什么意识形态上的作用？"而朱利安·斯塔拉布拉斯《美术馆的品牌策略》则讨论美术馆的品牌包装与新自由主义经济体之间的关系，认为品牌策划是为了吸引来去匆匆、缺乏安全感而善变的民众，以应对新自由主义对政府、福利政策与行业协会带来的冲击，为飞速发展变异的金融资本充当着形象正面而普遍适用的代言人。

王璜生的《知识生产：美术馆的功能与职责》，针对中国的美术馆现象和日趋娱乐化的当下社会，提出了"知识生产"是美术馆的核心动力，是美术馆的发动机。美术馆是由"知识生产"而构成其运作系统，以"知识生产"为出发点，从而展开具有目的性的知识制造、传播、交流、保护、再生产的一系列工作，形成有效的知识生产机制。而更确切地说，美术馆应该是一个"知识生产"的综合体，在美术馆里发生的一切与艺术及文化相关的行为，都可能并应该构成"知识"的意义及价值。对于美术馆的"知识性"要求，其中极为重要的基础是艺术史、艺术理论及方法论、新知识与新学科及开放的对话研讨机制等，在本期的"艺术史与理论"、"新学科"、"研讨会"等栏目中，道格拉斯·克利姆普的《绘画的终结》、艾利克·艾尔雅维茨的《视觉文化、艺术与视觉研究》、李军的《现代艺术史体制之完成（续）——对丹托、贝尔廷与格罗伊斯相关命题的批判考察》、沈语冰的《西方古典美术史三大师：沃尔夫林、潘诺夫斯基、贡布里希》、段炼的《视觉叙事三题》、蓝庆伟的《批评的演进——中国早期当代艺术批评家的转向》、李振华的《片段、瞬间与综合的知识、展示方式——如何理解影像与观看的关系》、李笑男的《作为观念的影像：一种混杂多源的

艺术形态——20世纪60、70年代影像艺术》等，提供了对这样的学科问题的建设性知识。而从中央美术学院美术馆自身的学术工作实践入手，主持策划的"自我画像：女性艺术在中国（1920—2010）"展览及展开的学术研讨，体现了美术馆与知识性之间的关系。董松的《屡被世俗误的潘玉良》一文，及《"观看：自我与世界——20世纪中国女性艺术的图像衍变"研讨会发言纪要》等，朴素地呈现了我们对学术工作的努力和知识生产的重视。

无论是大学，或美术馆，都在共同地面对"公共性"和"知识性"的具体实践问题。美国学者比尔·雷丁斯在《废墟中的大学》一书中，认为这是一个"乌托邦的工程"，它追求的首先是打造人性、塑造公民，而不是训练专门技术人员。教育的叙事，讲述的是一个启蒙、解放、成长的故事，作为主角的学生从蒙昧、无知、自在走向理性、博雅、自为、自治、自主，坚持真理、自由探索，体现着国民的成长历程。本期郭军《一个废墟上的栖居者的思考》一文对比尔·雷丁斯《废墟中的大学》一书及观点作了深入的介绍和分析，值得大家共同思考。

<div align="right">2011 年 7 月 7 日</div>

三、美术馆的文化策略与学科建构

从国家博物馆新馆落成，到国家美术馆新馆进入设计招标阶段，以及各大博物馆／美术馆免费开放政策的推广，这一系列的国家政策与扶持倾向，表明了国家从行政层面上对美术馆事业的重视以及扶持力度。毫不夸张地说，美术馆迎来了一个跨越式发展的契机。尽管如此，国家整体的文化政策在其推行伊始，仍着重于基础设施层面的投入，而相对忽略了在具体文化策略上的考量。这也就对美术馆的策展人、管理者、运营者以及所有相关的从业者，提出了新的课题和挑战。

美术馆的文化策略，从来就不是一个恒定的标准。它是"当时的"，因应于当下艺术生态的趋向；它是"当地的"，契合于区域性的美术现象；但它又不仅仅是一时一地的，而是一种多向共生的开放性场域，这是由美术馆本质上是一个建构性和对话性空间所决定的。因此，即便当前中国美术馆事业绕不开既定的西方模式，但仍然应看到一种本土的可能性发展空间。同时也应当看到，那些固有模式是从怎样的历史情境中，一步步发展而来的。而这样的回顾和研究，无疑会为当下自身的发展所借镜。

本期主要就"美术馆的文化策略"这个话题展开，探讨美术馆在当下语境中对其自身发展及面临困境所作出的批判与实践。并以此作为基础，衍生出对相关学科建构的思考。

在本期的文章中，S.多伊夏尔的文章《谁之美术史？一九八零年代至一九九零年代的英国策展人、学者与美术馆受众》探讨了美术史写作转型期的美术馆面临的挑战。作者通过回顾1980年代至1990年代数个代表性的策展活动，呈示了新美术思潮、公众参与、市场介入等多种力量共生下策展人所作出的回应。正是这种歧向共生的论辩，为美术馆，也为美术史写作，开拓了新的可能。蔡影茜的《艺术机构的政治合理性及其批判实践》一文点明了中国"美术馆热"现象暗藏的危机，并对照西方博物馆危机产生的原因以及实践者所进行的反思与变革，指出中国的美术馆和艺术机构应意识到危机，从危机中学习，选择和构建一种能对本土语境作出反应的批判理论和实践。鲍里斯·格罗伊斯的《论新》一文，对现代博物馆的收藏机制和现当代艺术中对创新的执著之间的逻辑关联进行了讨论。博物馆在文化讨论中常常被视为艺术的坟墓和创新的障碍，但文章证明了事实上正是博物馆的存在才使得现当代艺术中的创新成为可能。陈平原在《大学随想》一文中对当前中国大学现状的反思，也适用于对当下美术馆行业的反思，"当下中国大学，很难承受政府及公众迅速'世界一流'的期待"，但同时他也指出"只要把路走正，就能走出自己独特的风采"。何为一条"正"的路，这需要从政府到机构，从发令人到执行者都进行理智的思考。

本期中亦有对美术馆公共性、教育职能以及展示方式的探讨。卡罗尔·邓肯在《公共空间与私人利益——纽约和芝加哥的城市艺术博物馆》一文中，对包括美国大都会美术馆在内的美国艺术博物馆从私人空间到公共空间的转变过程进行了历史的梳理和客观的分析。他指出，虽然这种转变是一种积极的转变，但其实，其所创造出的公共空间并不是一个平等的环境，捐赠人暗藏的"野心"、博物馆对富裕顾客的妥协，使得"公共博物馆的传统教育环境已经被繁荣局面所颠覆或取代"。这些发生在美国公共艺术博物馆发展史上的案例，为在公共性道路上大步疾走的中国美术馆行业提供警示性的思考。王春辰的《美术馆、公共教育与当代公共性》一文中探讨了美术馆与当代的艺术教育结合的多重意义。作者认为这"意味着产生并构建新的艺术文化的知识形态的可能性"，并将"赋予美术馆以多种公共性功能"。斯维特拉娜·阿尔珀斯的文章《博物馆：一种观看方式》，是对博物馆展品展示与引导观众观看方式的一次有意味的探

讨。作者重申了展品放置对观众所看到的东西具有重大的影响，在她看来，博物馆现在的展示方式，一方面使得"意料之外和意料之中的艺术品成为我们的视觉兴趣"，另一方面也"使人们在观看一个 20 世纪带有雕刻的鲍勒综线滑轮得到的收获与观看一幅 17 世纪荷兰风景画时一样多"。文章用一些作者本人作为观看者的经历和一种中立的态度，引发读者思考：如何在博物馆中恰当处理展出品所传达的文化含义，平衡博物馆观看方式带给观众的无形压力。

值得一提的是，在版块设置上有两个变化，一是在新学科版块针对一个文化命题进行专门讨论，二是增设了典藏研究版块。新学科版块讨论的"生命政治"，是福柯对当下最有启发性的话题之一。版块内收录了我馆举办的"首届 CAFAM 泛主题展：超有机"系列学术活动中"生命政治"论坛上让—路易·罗卡、谢少波、张一兵、韩少功四位学者的专题演讲，以及张凯的《现代社会中的性与生命权利》一文。大家从生命政治的概念谈起，解构并深刻探讨生命政治对"批判性思想"的影响、生命政治在中国是否存在以及可否反抗、性是否是生命权力的某种策略等。在典藏研究版块，一篇整合美术馆藏品修复理论与现状探讨的《藏品保存与修复座谈会发言纪要》，一篇对藏品进行研究的黄小峰的《盛世小景：罗聘〈斗殴图〉与明清绘画中的街头暴力》，从两个角度对美术馆的收藏与研究成果做了一次展示。期冀通过这一版块，规导美术馆对藏品管理与藏品修复的重视，引发美术馆人对此进行更为深入的思考，也启发美术史研究者从美术馆藏品提供的新材料中找到新信息。

其他版块中的文章也就美术馆的文化策略与学科建构的相关问题，吸纳了许多新的声音。有青年学者对学科建构中存在的问题进行的反思，如赵炎的《文化策略、批评与价值重建——对中国当代绘画现象及艺术批评的一种反思》，刘英的《艺术博物馆公共教育的困境与心理原型的缺失》一文；也有对新概念的解读和对老概念的新说，如保罗·吉尔罗伊的《"种族"和种族学的危机》、尤西林的《大学人文精神的信仰渊源》、《摄影的科学发展观》等文章。在研讨会版块，对 2011 年两个较为重要的学术活动——"乌菲齐博物馆珍藏展系列学术讲座"和"问城论坛"——进行了总结与概述。以上，从艺术批评、美术史研究、大学思想、心理学、摄影、城市建设等多学科角度为学科建构提供了一份研究力量。

<div align="right">2012 年 1 月</div>

13 Norm of Art Museum vs Research and Utilization of Collections ——————————————— 一五八
14 Rediscovery and Preliminary Study on Li Shutong's Oil Painting *A Half-Naked Woman*——————— 一六二

13 美术馆规范与藏品研究利用 一五八

14 李叔同油画《半裸女像》的重新发现及初考 一六二

13

美术馆规范与藏品研究利用

履生兄近日发表的《美术馆馆藏的利用要尊重资源的价值》一文，从一个史论家和博物馆研究人员的角度，提出了一个很值得重视的问题。本人深有同感，想就这一问题及这次中央美术学院美术馆的馆藏专题展作一点进一步的探讨。

在探讨问题之前，有两点小说明：

其一，履生兄说到这次展览是我"从广东美术馆卸任到中央美术学院美术馆履新的开篇之作"，"第一个展览本来是想利用被人们忘却的学院藏画，唤醒人们对这一学院所具有的悠久历史的关注，从而在策展方面开启一条新的思路"，"它显现出了像广东美术馆这样完全面对公众的美术馆，与学院美术馆在功能定位上的差异，而王璜生的转型似乎还没有适应这之中的差异"。其实，履生兄对这次展览的准备过程和相关细节，可能并不完全了解。这里需要说明的是，我这次只是在时间上恰好与这个展览"相遇"，并没有参与整个展览的策划工作，不敢贪天之功。我就是有再大的本事也不可能在短短的十几天里策划并推出这么重大的展览作为"履新的开篇之作"，也来不及仔细去忖思"转型"与"差异"的问题。

其二，履生兄认为"其中的核心问题——该不该将这些未经鉴定的历代绘画拿出来公开展出"。这里，履生兄忽略了一个细节——在展览意图和作品标示都做了说明的一个细节：这次展览借用了唐张彦远《历代名画记》的"创意"和分类方式，其中特设了"秘画"这样的版块。这一版块中的古代作品是"存疑"的，特别要求"观者慎审之"，在作品的说明牌上也特别注明"传"，尚有存疑的标示不言而喻。这是作为博物馆应该有的一种严谨的学术态度。至于在这样的基本态度底下，还存在其他一些值得质疑和探讨的问题，则属于更进一步的学术研究范畴。并且，据介绍，院藏的历代绘画作品，其中有相当部分在1990年代曾经故宫博物院和中央美术学院等的专家鉴定过，并为其作了级别分类，也指出了其中存疑的部分，之后还选出了部分作品出版了院藏作品集，这次展出的藏品也多依据这次鉴定的结果。

言归正题，就这次如此隆重和重要的院藏作品展（涉及宋元明清及近现代诸多大家名家的珍贵作品）来说，如果在国外的美术馆博物馆举行，那可能是一件极为"严重"的事。需要策划展览的时间（至少要准备三五年），研究及鉴定，动用的人力、资金及相关资源，展品状况考量及保护措施，布展的考究和准备，展厅的技术要求，策展、研究、布展等各个环节的协调及严谨控制，可说是一套美术馆博物馆严谨操作的要求、方法及规程。因此，我们应该承认，

左图 "中央美术学院美术馆馆藏国画之——历代名画记"展览现场，2009年

从这样一系列的细节考虑和准备工作方面来看，这个展览——其实也不止这个展览，包括一些美术馆的藏品展及藏品巡展，多少都存在着这样的匆忙上阵、考虑不全面、细节不严谨、学术内涵未充分挖掘、保护意识及措施不到位等等的问题，从而没能够充分地体现和开发出珍贵藏品资源的价值及意义。这是国内的美术馆普遍存在的问题：对藏品的研究、保护、重视的程度不够。基本的保护和重视不够，何来谈进一步地研究及开发，并挖掘它们的潜在价值。

履生兄指出对藏品"进行富有知识性和创造性的加工，创造超于其原始性之上的更高的附加值"，"开发和利用"其知识含量，"呈现出与资源的整理、典藏的研究等方面相关联的多种思路"等观点，都极为精辟。国内的美术馆普遍对藏品的研究和开发利用是很不够的。一方面是对其史料价值、知识含量等的研究利用很单薄，多数只停留在可能情况下拿出来展出一阵，甚至连展出的机会都少之又少，有的还采取"自我保护"，不予公开和交流。这样，哪谈得上研究、开发、利用呢?! 另一方面，藏品的开发利用有潜在的公众传播的意义，这样的传播不仅在于社会审美和知识性的推广，而且还具有提高美术馆博物馆的社会影响力的效果，国内的美术馆在这方面的意识极为薄弱。再者，藏品的保护也是一种学问和知识工程，对藏品的研究利用本身也包含藏品保护的研究和工程的建立及完整性。其实，我们往往最为痛心和不可理解的是，国内不少美术馆里的珍贵藏品，连基本的档案、基本的保护条件、基本的保护常识、基本的管理原则和责任心等都不健全甚至都没有，那么，何谈"学术研究"?! 何谈"知识性和创造性的加工"?! 何谈"藏品的开发和利用"?!

Ⅳ

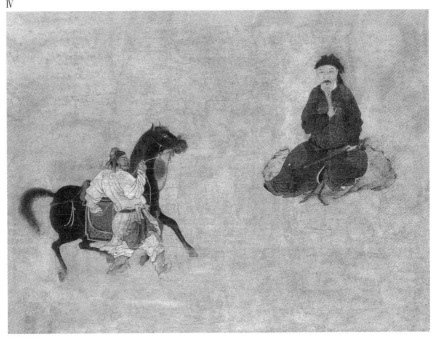

至于展出的空间，中央美术学院美术馆有它突出的特点，也确实存在着靳尚谊先生提到的不足和问题。但是，如何规避和处理好这样的一些不足，而利用它的优势和特点，做出适合于这样的空间又能较好地体现相关的展览内涵要求的展示效果，这是富于挑战性和应该认真对待的工作。

利用好馆藏资源，遵从美术馆博物馆的规范和规律，做好相应的美术馆的职责工作，这不仅是美术馆博物馆从业人员首先要认真面对的，同时也是全社会应该共同尊重和提高的。我们共同努力！

2009 年 8 月 12 日

Ⅰ
"中央美术学院美术馆馆藏国画之——历代名画记"展览海报

Ⅱ
"历代名画记"展览中的"秘画"部分

Ⅲ
中央美术学院美术馆藏品档案

Ⅳ
"秘画"部分展出作品：佚名 《人马》

14

李叔同油画《半裸女像》的重新发现及初考——

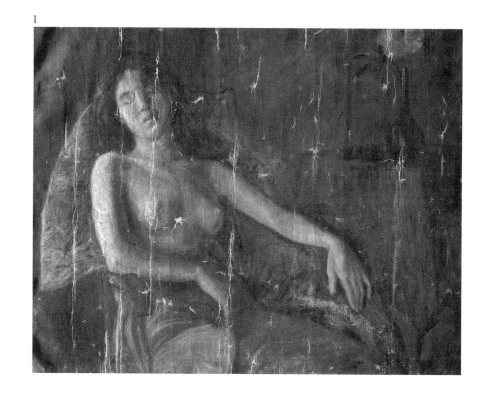

I

2011 年，我们与北京大学共同策划"民国时期的人、艺、事"展览，拟前往澳门展出。[1] 在这一过程中，我们对中央美术学院民国时期藏品作了认真细致的整理，在中央美术学院美术馆的库房里发现并确认了像李毅士、吴法鼎、张安治、孙宗慰等的多件作品，其中有些作品尺寸很大，是艺术家的代表之作。这些发现，引出了有关中央美术学院的前身北平艺专的一些"人、艺、事"。如李毅士的作品，画的是他的同事——当时北平艺专的两位教授陈师曾、王梦白，张安治的 1932 年巨幅作品（222.5×129cm）是当年徐悲鸿点名收藏的，等等。不过，最重要的发现是，有被长期认为"不见了"或"不知在何处"的李叔同油画代表作《半裸女像》（图Ⅰ）。

这件作品在画面上目前没有发现有署名。

据中央美术学院"图书馆陈列室物品登录簿（总括）"（手抄账本）登记："品名：吴法鼎半裸女像，布／登记号：2011- 甲／凭单号：1／西方艺术—艺术—册：1／西方艺术—其他—金额：500:00"。[2]

数据库电子账本登录为："欧洲作品登记表／序号：72／总号：2011／柜架号：2-3-8／名称：半裸女像／材质：布／尺寸：90×116"（其他的"分类号"、"作者"、"国籍"、"画种"、"年代"栏都没有填写）。[3]

两种登记的品名并不一致。登记的尺寸与实际尺寸略有出入，实际尺寸为：116.5×91 cm。

从作品状况看出，画面保护基本完好，有几处卷折及色彩脱落的痕迹，色彩较灰暗及有灰尘积存的痕迹，无外框，内框较旧，但好像不是原框；背后画布较旧，但基本无损坏；画布边缘有个别处破损，背面有较大的白色笔书写的登记号"2011- 甲"，贴有两处纸质库房标签。（图Ⅱ）

左上角标签为："中央美术学院陈列馆藏／柜架号：2-3-8-（136）／题目：半身裸女像／作者：空 ／年代：空／规格：90×116.5／质地：麻布／总账号：2011／分类号：空"

右上角标签："总帐号：2011／题目：女人体半身像／作者：空 ／排架号：3-油-1（下）"。

这件作品一直存放在"外国作品"区域，所登记的"柜架号：2-3-8，"即"欧洲作品"库架。因此，库房工作人员一直以为这是一幅外国佚名的作品。

这次在整理民国时期作品的过程中，工作人员觉得这件"半裸女像"似曾相识，画法上也有民国早期油画的一些特点。因此，我们查阅了大量相关的文

I
李叔同 《半裸女像》 油画
116.5×91cm 约 1909 年
中央美术学院美术馆藏

献和史料，发现这幅作品与李叔同 1920 年发表于《美育》第一期（中华美育会发行）上的《女》（油画，上海专科师范学校藏）应该是同一幅画。我们又做较详细的查证和比对，初步确定它就是日后为许多中国美术史论著所一再提及、论述和介绍的李叔同的代表作《半裸女像》。[4]

这幅 1920 年就发表于《美育》杂志、并且发表的当期当页上明确注明是"上海专科师范学校藏"的作品，怎么最终存放在中央美术学院的库房里？它是什么时候归于中央美术学院的？整个经过怎样？我们带着种种疑问，开始了关于这幅作品来龙去脉的考索和查证。

一、与这件作品相关的文献记载

1. 就目前查阅到的资料看，这件作品最早刊登于 1920 年 4 月 20 日在上海发行的《美育》第一期第二页上。该画下端注明的标题、画种、藏处和作者为："《女》（油画，上海专科师范学校藏）李叔同先生笔"。[5]（图Ⅲ）并附有由"非"（即吴梦非）撰写的"李叔同先生小传"。（图Ⅳ）《美育》系中华美育会发行，由吴梦非、丰子恺、刘质平——李叔同的三位门生——创办。此一期《美育》的封面"美育"两字为李叔同所书。（图Ⅴ）《美育》杂志开本较小，约高 22 公分，宽 15 公分，《女》作品的图版制版印刷质量较差，有较明显的修版痕迹。

2. 李叔同 1918 年农历七月出家，据李叔同在 1922 年农历 4 月初六日写给他侄儿李圣章的信说，"戊午二月，发愿入山剃染，修习佛法，普利含识，以四阅月力料理公私诸事。凡油画，美术书籍，寄赠北京美术学校（尔欲阅者，

Ⅱ　　　　　Ⅳ　　　　　Ⅴ

李叔同先生小传

李叔同先生，高士也。厥考蔼平，阖邑咸钦其名，蔚迁居天津，家本丰阊。先生幼趋庭训，聪慧异常人。父殁，遂从母迁居上海，稍长，知名士殴偶，负笈东渡日本。东京美术学校专究西洋画。暇则旁及音乐，致力于戏剧，组织春柳剧社，开我国艺术界话剧之先河。民国七年夏，薙度于西湖虎跑寺，号弘一，专事佛法。先生天资超越，工诗词，精绘画篆刻，且娴音乐，尤擅书法，凡所成就，卓越侪辈。出家后，时时除诵佛课，悉屏绝外务，惟书法一生未尝偏废，而犹以油画为最著。先生所作之油画，今存北京国立美术学校保管。先生善长书法、诗词，其所作之歌曲亦多。

（非）

弘一沙门释演音题

美育

中国科学社报告版

Ⅲ

女（油畫上海專科師範學校藏）　李叔同先生筆

可往探询之）；音乐书赠刘子质平；一切书杂另物赠丰子恺（二子皆在上海专科师范，是校为吾门人辈创立）。布置既毕，乃于五月下旬入大慈山（学校夏季考试，提前为之）。七月十三日剃染出家，九月在灵隐受戒……"[6]

3. 李叔同是 1918 年农历七月阳历八月十九日出家，一年半后《美育》杂志创刊号刊登《女》这件油画作品，作品藏处是"上海专科师范学校"。《美育》杂志是李叔同的"门人辈"丰子恺、吴梦非、刘质平等三人于 1919 年发起的"中华美育会"的刊物，李叔同为该刊题写"美育"两字；上海专科师范学校也是李叔同这三位门生丰子恺、吴梦非、刘质平所办[7]。那么，在李叔同出家不久，于"门人辈"吴梦非等创办的第一期《美育》显要位置上登出这件油画作品，并标明"上海专科师范学校"藏，附有老师的小传，可见，李叔同老师的这件作品，无论对于社会或对于他们自己，都有非同寻常的意义和价值。随后在 1920 年 7 月《美育》第四期上又刊登李叔同的另一件油画作品《朝》，标明是"北京国立美术学校藏"。（图Ⅵ）[8]

4. 吴梦非在 1959 年撰写的《五四运动前后的美术教育回忆片段》一文，

Ⅱ
作品背面图

Ⅲ
《女》（油画，上海专科师范学校藏）李叔同先生笔，发表于 1920 年 4 月 20 日发行的《美育》第一期。

Ⅳ
《美育》第一期登载的"李叔同先生小传"。

Ⅴ
《美育》第一期封面，"美育"两字为李叔同所书。

发表于中央美术学院的《美术研究》1959年第三期，文章插图便是他当年主编的《美育》第一期上李叔同的《女》那件作品。而此处使用标题为《裸女》，图像的清晰度及制版质量较《美育》上的《女》好，但也有一些模糊，黑白图像（图Ⅶ）。据《美术研究》这一期的编辑奚传绩教授回忆，吴梦非的文章是他去组稿的，《裸女》图片由吴梦非提供。[9]文章中还特别提到："李先生曾做油画《裸女》一幅，此画现尚存于叶圣陶先生处。"[10]

5. 由商金林编的《叶圣陶年谱长编》1959年8月30日条记载："作书致吴作人，以夏丏尊所藏弘一法师出家前所作之油画《倦》一幅交与中央美术学院，请其保藏。"[11]笔者曾致电商金林先生，询问此记载的来源、依据等。商先生称，其资料来源于叶圣陶先生日记。又，夏丏尊先生的长孙夏弘宁在《从艺术家到高僧》一文中说道："值得庆幸的是，在三十年代，李叔同曾赠送夏丏尊一大幅油画，画的是一安静、媚美、舒适地躺卧着的浴后裸体少女。夏先生生前十分喜爱此画，长年挂在白马湖屋客堂上。夏先生逝世后，这幅油画被带往北京叶圣陶先生家珍藏。近读叶老日记：1959年8月13日，叶老致书中央美术学院院长吴作人，将此画送请中央美术学院永久保存。"[12]

6. 叶圣陶1982年6月23日作《刘海粟文集》序写道："我国人对人体模特写生，大概是李叔同先生最早。他在日本的时候画过一幅极大的裸女油画，后来他出家了，赠与夏丏尊先生。中华人民共和国建国之初，夏先生的家属问我这幅油画该保存在哪儿，我就代他们送交中央美术学院。可惜后来几次询问，都回答说这幅画找不到了。"[13]

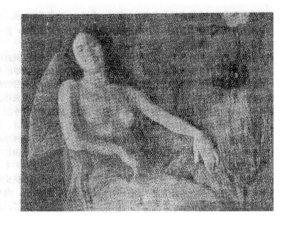

Ⅵ

朝（油画）（北京美术学校藏）　李叔同绘

Ⅶ

裸女（油画）

李叔同作

VIII

7. 2012 年 3 月 27 日在中央美术学院美术馆的李叔同《半裸女像》鉴定、研讨会上，中央美术学院教现代美术史专家李树声教授提供了这一作品的反转片。他回忆道：1960 年至 1964 年间他们搜集整理"中国现代美术史"资料汇编工作时，曾与摄影人员一道到中央美术学院陈列馆提取这一作品，进行反转片拍摄，目前反转片片夹上写明："李叔同 倦女 油画"。（图VIII）

8. 从 20 世纪七八十年代开始，众多的中国美术史论著、传记、图典等一再提及、论述、介绍、登载了这件李叔同的代表作《半裸女像》。刊出时使用的题名有"女"、"出浴"、"浴女"、"裸女"、"坐着的裸妇"等，名称不一；创作时间也不尽相同，有"1906"、"1910 年"、"1910 年前"、"1911 年以前"等。除转自 1920 年《美育》第一期登载的图像注明"上海专科师范学校藏"外，都没有注明该作品现藏何处，可能普遍认为该作品"不知在何处"。[14]

9. 2011 年 10 月间，中央美术学院美术馆整理民国时期藏品时，库房工作人员对存放于"外国作品"库区的藏品编号为"2011-甲"的佚名藏品，有疑问，并加以进一步查对，发现该藏品与多处发表出来的李叔同代表作《女》/《裸女》/《半裸女像》图像极为接近，经与同样由李叔同学生、著名教育家吴梦非先生经手发表于 1920 年《美育》杂志上图版和 1959 年发表于《美术研究》杂志上图版的图形比对，以及相关"流传有绪"资料的查证，确认为出自李叔同手笔的油画作品《半裸女像》。

VI
1920 年 7 月《美育》第四期上刊登李叔同的另一件油画作品《朝》，标明为"北京国立美术学校藏"。

VII
发表于中央美术学院《美术研究》1959 年第三期的李叔同《裸女》，该图片为吴梦非提供。

VIII
李树声先生于 1960 年代初拍摄自中央美术学院陈列馆李叔同作品反转片，片夹上写着："李叔同 倦女 油画"。

10. 我们分别于 2012 年 3 月 27 日和 29 日约请了叶圣陶先生孙子叶永和先生和夏丐尊先生的孙女夏弘福老师验看这件作品。出生于 1941 年，从小就与夏丐尊先生一起住在上海霞飞路寓所，看着高高挂在客厅里这件"和尚"的画长大的夏弘福老师，一眼辨认出这就是祖父家里的那件李叔同作品。"画面人物闲散的姿态和两支手臂舒展垂下的形态，印象深刻。但当年都不太敢正面凝视这一裸体的女像。"她还讲述了这一作品存放、流传的经历等，与目前相关文献的记载，颇为吻合。而比夏弘福小 9 岁、出生于 1949 年的叶圣陶先生孙子、夏丐尊先生外孙叶永和先生的回忆是，儿时在家中所见到的李叔同作品，好像是一张全裸斜卧的女人体像，裸女的脸部有些"可怕"，作品尺度比例是较窄较长的，与中央美术学院目前这件李叔同《半裸女像》不同。从叶永和当年尚是八九岁的小孩，这一作品存放在叶圣陶先生家的时间也可能不是很长等因素看，叶永和先生的记忆及印象可能不及夏弘福女士的记忆更准确具体。我们正进一步联系夏家及叶家的后人，让更多人参加辨识，及对相关细节作回忆，以便更准确判断中央美术学院美术馆目前这件作品，与叶圣陶先生 1959 年代夏丐尊家人送给中央美术学院的李叔同的画，是否同一件作品。

以上是有关《半裸女像》作品的相关重要节点史料，通过这些史料相关细节的联系和对照，以及作品与印刷品图像的比对、电脑叠影比对等，我们初步确定《半裸女像》是李叔同先生的作品。如果将上述线索串连起来，大体可以勾勒出这件作品流传的基本线索：

李叔同《半裸女像》可能作于他在日本留学期间。据刘晓路考证，李叔同

IX

1905 年抵日本，1906 年考入东京美术学校，1911 年毕业后归国。[15] 这幅画应该作于 1906—1911 年之间。1920 年前后，这幅画为上海专科师范学校所藏，之后又转到夏丏尊先生处。据夏丏尊先生的孙女夏弘福女士称，20 年代初期夏先生在白马湖寓所客厅里就挂着此画。大约在 1937 年之后，此画挂在夏丏尊先生上海霞飞路寓所，[16] 1950 年代又由夏的家人转托叶圣陶先生，1959 年 8 月由叶圣陶先生代夏丏尊先生后人将此画捐赠给中央美术学院。

另有一种推测是，1920 年发表于《美育》杂志的《女》与 20 年代夏丏尊先生家里的那幅裸女画是两幅画——是李叔同先生同时作的同题材、同构图的两幅画。因为两幅画的图像细节有一些小出入，究竟是早年印刷技术粗糙留下的问题、造成的错觉，还是确实是两幅画，尚有存疑。而目前中央美术学院美术馆发现的《半裸女像》应是后者，是 1959 年 8 月由叶圣陶先生代夏丏尊先生后人捐赠美院的夏家的画。解放后多种美术史论著、图录上李叔同这幅画的图片，拍摄的是夏家这幅画（图Ⅸ）。

关于我们目前发现的这幅画，与 1920 年《美育》杂志上发表的那件作品是否为同一幅画，我们将作进一步的科学技术鉴定及图像研究辨识等工作。

二、一些亟须厘清的环节及相关思考

在以上史料的分析和关系查证中，我们发现，这件作品在近一个世纪的流传过程中，存在一些很有意思又不甚清楚的环节，应进一步厘清。这种追索、辨识、思考，有助于我们对这一作品展开深入研究。

1. 李叔同自己说过，出家前将"凡油画、美术书籍，赠送给北京美术学校"。特别是他在那封 1922 年写给侄儿李圣章的信中谈及出家前分赠绘画书籍物品去处时，"音乐书赠刘子质平；一切书杂另物赠丰子子恺（二子皆在上海专科师范，是校为吾门人辈创立）"。这里还提及了"上海专科师范"，但是，却没有谈到曾有油画作品赠与"上海专科师范"或学校创办者、他的学生丰子恺、吴梦非、刘质平，尤其是这件《女》油画作品是如此大的尺寸也如此有代表性。那么，这件这么重要的作品是怎样由"上海专科师范"学校收藏？是属于三位"门人辈"创办者所共有还是其中哪位的？这在这三位"门人辈"的不少的回忆纪念老师李叔同的文章中都没有谈及这些细节。[17]

2. 创办"上海专科师范学校"并任校长的吴梦非先生，在 1959 年撰写的《五四运动前后的美术教育回忆片段》一文中谈道："李先生曾做油画《裸女》

一幅，此画现尚存于叶圣陶先生处"。文章的插图便是与1920年《美育》第一期上刊出的同一件李叔同作品。[18]那么，当年他在《美育》杂志上发表这一作品是明确写着"上海专科师范学校藏"，上海专科师范学校是私立学校，创办者是吴梦非、丰子恺、刘质平，这画是李叔同先赠送师范学校或吴、丰、刘三位中的一位？而后来又怎样说是在叶圣陶先生处（之前在夏丏尊先生处）？在这里，作为前后都有直接关联的吴梦非没有作进一步的说明。

3. 叶圣陶1982年6月23日作《刘海粟文集》序写道："他（李叔同）在日本的时候画过一幅极大的裸女油画，后来他出家了，赠与夏丏尊先生。中华人民共和国建国之初，夏先生的家属问我这幅油画该保存在哪儿，我就代他们送交中央美术学院。"[19]如果据叶老的这段话，又似乎没有什么疑问，这幅画是由李叔同赠送给夏丏尊先生的。但1920年发表时，怎么又标明是"上海专科师范学校藏"？之后又是怎样"赠与夏丏尊先生"的？据说这幅画很早挂在夏丏尊先生的客厅里，许晓泉先生和刘海粟先生都曾有文谈及在夏丏尊先生家里的这幅画。[20]据夏丏尊先生孙女夏弘福女士的转述和回忆，这件《半裸女像》作品很早就挂在夏丏尊先生白马湖寓所堂屋里。白马湖地处农村，村民们对裸体画很好奇，表示不很理解。此阶段夏丏尊先生工作于上海，来回居住往来于上海与白马湖之间，后夏丏尊搬到上海，霞飞路寓所里也一直挂着这件作品。[21]夏家的这幅画与1920年"上海师范专科学校藏"的那幅画是否为同一作品？

作为李叔同同事兼挚友的夏丏尊有过多篇谈及与弘一法师往来友谊的文章，其中很重要的《弘一法师之出家》一文里，特别谈及李叔同出家前分赠作品物品的情况。他写道："暑假到了。他把一切书籍字画衣服等等，分赠朋友学生及校工们，我所得的是他历年所写的字，他所有的折扇及金表等。自己带到虎跑寺去的，只是些布衣及几件日常用品。"[22]这里，并没有提及李叔同出家前将这一"极大"的油画作品赠他，而后夏先生的其他文字也没有谈到李叔同赠送作品的事。那么，《女》这件作品具体是在什么时间、什么情况下、以什么方式送给夏丏尊先生的？

有一则资料值得注意，夏丏尊先生的长孙夏弘宁说道："在三十年代，李叔同曾赠送夏丏尊一大幅油画……夏先生生前十分喜爱此画，长年挂着白马湖屋客堂上。夏先生逝世后，这幅油画带往北京叶圣陶先生家珍藏。近读叶老日记：1959年8月13日，叶老致书中央美术学院院长吴作人，将此画送请中央美术学院永久保存。"[23]此处提到的"三十年代"李叔同赠送夏丏尊一大幅油画，

这个时间是否确切？如确切，它与1920年"上海师范专科学校藏"的那幅《女》，倒构成一种时间上的前后关系，两幅画可能为同一幅画。

4. 夏丏尊与叶圣陶是亲家关系，叶圣陶的儿子叶至善与夏丏尊的女儿夏满子为伉俪。夏丏尊先生1946年去世，这一作品大概是什么时间，在什么情况下存放到叶圣陶先生处？据朱伯雄《中国近百年美术史话：浙江两级师范学堂与李叔同》文提到："30年前，有关部门在搜集史料时，在叶圣陶先生处见到一幅裸女半身像；又在丰子恺处见到木炭素描头像一幅。……至于为叶圣陶先生所藏（现均已交赠国家）的那幅《裸女》，则更显画家在油画上的学院式技艺水平了。"[24]另据夏丏尊先生孙女夏弘福的回忆，其堂兄夏弘宁（已于2010年去世）大概在五十年代初期，问叶圣陶先生，这一作品存放在家里怕不安全，怎么办？于是他把它带到北京交给了叶圣陶先生，叶先生后将作品送交中央美术学院。[25]而夏弘宁自己的文章对这一过程并没有具体的记述。

5. 从图像考证的角度看，1920年《美育》杂志上的《女》出于李叔同手笔是确切无疑的，但是从流传及登载的《女》（或《裸女》等）图像看，至少存在有三个黑白图像版本：一是与1920年《美育》杂志刊登的明显有修整痕迹的图像版本（A版本），该版本图像比较硬朗，有多处轮廓线条，特别是画面左下角处有多处线条，脸部较模糊；二是画面没有卷折痕的图像版本（B版本），代表性的是吴梦非1959年《美术研究》上的图像，特点是人物形象较圆厚，画面形象也不是很清晰（参见图Ⅸ）；三是有卷折痕的版本（C版本）。C版本的图像，画面形象与B版本较相同，人物的左手下方多了一处较亮形状物，而卷折痕处与目前保存在中央美术学院美术馆该作品上的卷折痕是一致的（图Ⅹ）。

X
有卷折痕C版本图像，画面形象与B版本较相同，人物的左手下方多了一处较亮形状物，而卷折痕处与目前保存在中央美术学院美术馆该作品上的卷折痕是一致的。

曾有专家指出，1920年的黑白图像版本与现在中央美术学院的油画原作之间距离较大，似乎不是同一件作品。[26] 也有台湾学者撰文提出，李叔同有一作品画两幅的特点，[27] 所举的图像例子就是《女》的A版本和C版本，认为最主要的区别是C版本"人物左手按在一个像是书的东西上"。经对比现存中央美术学院的作品原件，发现"一个像是书的东西"，其实是画面颜料稍有剥落的痕迹。（图XI）

有卷折痕C版本的图像，与B版本的图像比较接近，就是多了卷折痕，和人物左手下方一处较亮形状物，代表性的是郎绍君主编《中国书画鉴赏辞典》上的图版，其卷折痕处与目前保存在中央美术学院美术馆作品上的卷折痕相一致。[28]（参见图IX）

那么，这里有两个问题，一是社会上流传的B版本图像主要来自哪里？这一版本大概是什么时间拍摄的？中央美术学院教现代美术史专家李树声教授有这一作品反转片，他说是在1960年至1964年间搜集整理"中国现代美术史"资料汇编工作时，与摄影人员一起到中央美术学院陈列馆提取这一作品拍摄的。这一图像卷折痕不明显，接近于B版本图像。那么，C版本图像拍摄应该在B版本之后的20世纪60年代末70年代，甚至可能是"文革"后。据C版本的使用者郎绍君先生说，他所使用的李叔同《裸女》作品的图片（有卷折痕的C版本）是由出版社提供的。这样，从李树声教授的回忆及拍摄的B版本，到直接源自中央美术学院现藏李叔同作品的C版本，都较明确知道该作品的藏处是在中央美术学院，为何出版时都没注明收藏处？而作为收藏处的中央美术学院陈列馆，却长期认为这一作品是"佚名"的外国作品。作品拍摄时，应该是由中央美术学院陈列馆提供并有相关人员参与完成的，怎么可能长期存在"不知在何处"和"佚名外国作品"的误会呢？这其中的原因是什么？

6. 是否存在两幅李叔同同一构图的《裸女》作品？ 1920年《美育》杂志刊登的《女》作品图像，画面人物及物象形体等显得比较方正和硬朗，有多处轮廓线条，特别是画面左下角处有多处线条，脸部较模糊。而1959年发表于《美术研究》上的《裸女》图像，和目前收藏于中央美术学院的《半裸女像》作品，人物形象都较为圆厚，画面左下角没有线条状物象，脸部特别嘴唇比较清晰。在2012年3月27日下午的专家鉴定及研讨会上，刘曦林先生、钟涵先生等专家提出了《半裸女像》与1920年《美育》上的《女》可能不是同一作品的观点。

台湾学者李璧苑曾指出："就同一题材来看，或许李叔同有时候有重复画两张的习惯，如照片（陈师曾与子封雄）中的盆栽油画与油画《花卉》，油画《女》与《出浴》，以及两幅同名为《朝》的作品等，均是构图相同之作。"【29】在该文的插图中，图Ⅵ《女》为1920年《美育》版的图像，而图Ⅶ《出浴》是介于上述所提到的 B 版本与 C 版本之间的图像，即画面人物形象较为圆厚，没有卷折痕，但人物的左手下方有一处较亮形状物。该图像出自《弘一大师全集》第七册《佛学卷（七）、传记卷、序跋卷、附录卷》，李璧苑在插图说明上写着："以上两画的构图相同，但下一幅的人物左手按在一个像是书的东西上。"【30】李叔同作画是否有重复画两张的习惯，有待进一步考索，但是，就李璧苑所举的这一例证来看，经与现存于中央美术学院的作品原件对比，明显的，"一个像是书的东西"，其实是画面颜料稍有剥落的痕迹。

　　至于中央美术学院的《半裸女像》是否与1920年《美育》版的《女》是同一作品还是两张画，需要用科学技术手段作颜料、材质、年代检验、图形定点比对、轮廓线比对等工作。1920年的《美育》版本，当年登载的杂志开本较小，约高22公分，宽15公分，图版也不大。20世纪初期中国的拍摄和制版、印刷质量都处于较低水平，同时，当时出版方的"中华美育会"或"上海专科师范学校"是几位同仁出资筹办的机构，经济窘迫，处于运作艰难的草创期。因此，图片制版及印刷质量较差，有较明显的修版痕迹，这是不争的事实。那么，以这样黑白的、小开度而后放大的、有可能被修版过的图像来进行图像比较，可能会有图像之外的误差及其造成的错觉，这也是我们在比对过程中要考虑到的问题。

　　有意思的在于，1920年的《美育》版图像（A 版本）出自于吴梦非主持的《美育》，1959年出现在《美术研究》上的图像 B 版本也来自于吴梦非，那么，

一般情况下，这两个图像版本及所指向的应该是李叔同的同一件作品，更何况，1920 年这件李叔同的作品就在吴梦非、丰子恺、刘质平三人手里，为"上海专科师范学校"所有。而 1959 年的 B 版本直接标明《裸女》，"此画现尚存于叶圣陶先生处"，"此画"即现在藏于中央美术学院的李叔同这一件作品。

7. 李叔同的《半裸女像》具体的创作时间，目前一些印刷物标着"1906"、"1910 年"、"1910 年前"等，[31] 但是郭长海、郭君兮编《李叔同集》，年表中 1909 年条："本年，作油画《浴女》、《朝》。"[32] 此《浴女》应该就是这件《半裸女像》。那么，这件作品的创作年代是否可以定为 1909 年？而这件作品创作于李叔同日本留学时期，这似乎没有什么异议。

8. 在李叔同出家后的 1921 年，上海的"第四届天马会画展"（1921.8.4—8.10 举行），展出有李叔同、李毅士、吴梦非、刘海粟等人作品。[33] 天马会是在 1919 年 10 月由刘海粟等人发起成立，刘海粟对李叔同非常敬佩，这是李叔同出家后参加的少有的艺术展览活动之一，而且这次参展的据推测应该是油画。那么，这次展出的是哪些或哪一件油画作品？吴梦非也参加了这次展览会，又是在上海，上海专科师范学校此时也很活跃，那么，有否可能参展的作品其中就有这件与吴梦非和"上海专科师范学校"有关系的李叔同《女》（《半裸女像》）作品呢？

以上的存疑，驱使我们去做进一步厘清的工作。一件作品的流传背后，其实包含着一个时代，以及置身于时代中的人对美术作品、对历史的看法及其处理方式，其涉及和引发的与中国现代美术史相关的问题，值得深入思考。（图 XII）

三、关于李叔同寄赠北京美术学校作品一事的思考

李叔同在 1918 年出家之前，将他大部分的油画作品寄赠北京美术学校，这批作品二十世纪二三十年代就传出不见了。这次，我们发现李叔同《半裸女像》时，开始以为与李叔同的这批"寄赠"作品有关，但是后来经查证，发现不是同一回事。当年"寄赠"作品的离奇失踪，这其中存在着诸多语焉不详之处，值得深究。这里列举几处，我们希望通过这次李叔同这件作品的重见天日，引发我们对李叔同其他存世作品的关注和保护。特别是与中央美术学院前身北京美术学校有关的这批作品，我们将会加以持续的追踪，期待有一天，这批作品能重新浮出水面。现将与这批寄赠北京美术学校的作品相关的文献，引录如下：

1. 吴梦非 1936 年撰写的《弘一法师与浙江的艺术教育》说道：

弘一的艺术，不论绘画、书法、诗词、乐曲、篆刻等，无一不精。他的平时作品中，最伟大的要算油画，在出家前，曾拣取得意的几幅，专送国立北京美术专门学校保管（据弘一师说，"其中也有我的油画"）。预想总可以垂诸永久了。不料日前我在上海，和夏丏尊先生谈起，他说："我想把弘一师的油画，出品于浙江文献展览会，岂知向北平艺专（即前北京美专）调查之下，竟不知去向了。可惜！可惜！"国立的机关，尚如此不可靠，真可为我国文化前途忧！【34】

2. 秦启明编注《弘一大师李叔同书信集》中谈道：

1918 年夏，李叔同在杭州出家时，曾见历年所绘油画全部寄赠北京美术学校，怎奈该校既未收藏又未陈列，结果全部失散。1940 年欧洲举办美术展览会，印度诗人泰戈尔邀请李叔同选送油画参展，结果几经周折竟找不到一幅。李叔同只能付之长叹："一切的一切都老早丢光了！"因此之故，李叔同存世的作品很少。目前所知仅有这样几幅（原件或影印件）：……（六）花卉：油画，作于东京美术学校。为目前仅存的李叔同油画遗作，原件存储小石（原北京美

校教授）处，曾刊陈慧剑散文集《萼海花魂》首页。（图XIII）……[35]

3. 柯文辉在《旷世凡夫：弘一大传》中提到：

1918 年叔同将全部油画素描水彩赠给了北平美术专科学校。校长郑锦是叔同后学，曾师事梁启超，习日本画，笔法琐碎，格局小而考据欠精，对画坛高手姚茫父、陈师曾、王梦白、吴法鼎皆不理解，更谈不上重视。叔同的油画放在校园的雪地上，经一冬雨雪毁掉，仅教师储小石从画堆里抽得花卉一张。另一说法是被盗，有一张掉在校园为储拾得。回家保存，现在台北。陈慧剑先生曾将此画印入台湾版散文集《萼海花魂》。[36]

4. 据张铁成编著的《听李叔同讲人生哲理》：

1918 年他出家为僧，曾将手头全部油画 20 幅寄到北平国立美术专科学校保存。1923 年冬，李叔同的学生刘质平到北平考察艺术教育，探询老师油画所在，竟一帧无存，据传已被转卖。又据该校教授储小石先生所述，当年他在雪地中捡到一幅题为《花卉》的油画，认出是李叔同手笔。后来此画转到新加坡广洽法师处。这是迄今为止李叔同油画作品在世间唯一能见到的一幅，至于其他 19 幅，至今不知所终。[37]

5. 吴可为著的《古道长亭：李叔同传》中提到：

李叔同出家之前曾将身边的绝大部分画作赠给了北平国立艺术专科学校（陈师曾当时在该校任教），谁知这些作品根本没有得到妥善的保管。据台北工业专科学校储小石教授回忆，民国二十年前后他在该校任教期间，曾有窃贼

XIII　　　　　　　　　　　　　XIV

于一雪夜偷走了校藏库内一批藏品，其中大部分便是李叔同的作品。他还有幸在第二天清晨，拾到了窃贼匆忙间遗落的一件李叔同的油画，就是我们前面提到过的那幅《花卉》。（陈慧剑《弘一大师论》，台北东大图书公司 1996 年版）这一说法也得到另一资料的佐证。李叔同的学生吴梦非在一篇文章中提到，李叔同"平时作品中最伟大的要数油画"。1936 年，李叔同出家之后，他的同事和密友夏丏尊曾想将他的油画拿到浙江文艺展览会上展出，岂知与北平艺专联系时却发现那批画竟已不知去向了。（吴梦非《弘一法师与浙江的艺术教育》，见《弘一大师全集》第 10 册，福建人民出版社 1991—1993 年第一版）[38]

6. 李璧苑在《槐堂油画为李叔同所作考——从陈师曾与子封雄的合影（1919）谈起》中有论述：

他出家以前，将生平所作油画，赠与北京美术学校，笔砚碑帖赠与书家周承德，书画临摹法书赠与夏丏尊和堵申甫，衣服书籍等赠与丰子恺、刘质平等；玩好小品赠给了陈师曾，当时陈还为他这次割爱画了一张画。……但从陈师曾携子与油画合影的照片判断，李叔同的油画作品应是部分赠与北京美术学校，部分赠与陈师曾的。……其实李叔同赠与北京美术学校的油画，除了根据储小石的说法之外，在门生刘质平 1923 年冬访察该校时，就不见踪迹了。而陈师曾于是年八月逝世，故有可能陈师曾家中的油画在其逝后，被人分走或清走了。然是否储小石从雪地上捡起的油画《花卉》，就是在这个时间点上呢？为何储小石收藏的《花卉》与陈师曾家中的盆栽油画，相似度那么高？还是李叔同当初画了两幅呢？则有待进一步的研究。但无论如何，陈师曾、封雄与油画合影的照片是绝对珍贵的史料。[39]（图XIV）

关于李叔同作品寄赠北京美术学校而后失踪的记载，还不止上述这些。不过，互相转引的情况较多，其说法、时间或大同小异，或语焉不详。我们觉得比较可靠的，还是吴梦非先生的说法、夏丏尊先生的记载等。此外，像"1923 年冬刘质平到北平考察艺术教育"、"1936 年浙江文献展览会"（一说"浙江文艺展览会"）、"1940 年欧洲举办美术展览会"、"诗人泰戈尔邀请李叔同选送油画参展"、"新加坡广洽法师处"、"1919 年陈师曾家中的油画"等多条资料线索，也可以为我们进一步的追寻和研究提供路径。

以上是我们近期因发现李叔同的《半裸女像》而作的一点查证、研究及思考，以此请教于各位同行专家学者！也期待与大家一道，对李叔同作品及相关

XIII
李叔同 《花卉》 油画
1909 年 曾藏台湾储小石处

XIV
陈师曾与子封雄合影照片
（1919 年），照片中有油画
4 幅，可能为李叔同所作。
其中一幅与台湾储小石曾藏
的李叔同《花卉》很接近。

的艺术问题作深入的挖掘和研究，希望有更多的李叔同绘画作品重见天日，让更多的人有幸亲炙创作于清末民初、中国现代油画一代宗师李叔同的油画原作，从中获得启迪和熏陶，也为深入研究李叔同艺术奠定更深厚的实物基础。

<div style="text-align:right">

2012 年 3 月 23 日初稿

2012 年 5 月修改稿

</div>

（本文与中央美术学院美术馆典藏部李垚辰先生合作完成）

注释

[1] 后来因澳门方资金问题，该展览暂没有成行。

[2] 此手工账本据原中央美术学院陈列馆王晓副馆长（1900—2004 年主持陈列馆工作）说，他到任时，此手工账本就存在，但可能是"文革"后整理的。

[3] 此数据库电子账本为 2008 年下半年根据实物清点时所登记。

[4] 李叔同《半裸女像》（油画）部分刊登情况（按发表年份排列）：

① 1920 年 《女》（油画 上海师范专科学校藏） 李叔同先生笔 （《美育》第一期，中华美育会 1920 年 4 月 20 日发行）

② 1959 年 《裸女》（油画）李叔同 作（吴梦非：《五四运动前后的美术教育回忆片段》，载于《美术研究》1959 年第 3 期，第 42 页 ）

③ 1988 年 《女裸》李叔同（1910 年） （陶咏白：《中国油画 1700—1985》，江苏美术出版社，1988 年，第 3 页 ）

④ 1991 年 出浴（油画） 一九〇六年作于日本东京 （《弘一大师全集》编辑委员会编：《弘一大师全集》第七册"佛学卷"，福建人民出版社，1991 年，第 679 页）

⑤ 1994 年 裸女 李叔同（郎绍君等：《中国书画鉴赏辞典（豪华本）》，中国青年出版社，1994 年，第 647 页 ）

⑥ 2000 年 近现代李叔同 裸女（王伯敏：《中国绘画通史下册》，三联书店出版，2000 年，第 474 页 ）

⑦ 2001 年 李叔同 坐着的裸妇 1910 年前（苏林《20 世纪中国油画图库 1 1900—1949》，广西美术出版社，2001 年，第 8 页 ）

⑧ 2002 年 李叔同《裸女》，李氏在日本学画时完成（潘耀昌《中国近现代美术教育史》，中国美术学院出版社，2002 年，第 19 页 ）

⑨ 2007 年 《女》（油画 上海师范专科学校藏） 李叔同先生笔 《美育》第一期，中华美育会 1920 年 4 月 20 日发行（李超：《中国现代油画史》，上海书画出版社，2007 年，第 24 页 ）

⑩ 2008 年 李叔同 油画《 裸女》（陈星：《李叔同出家实证》《杭州出版社，2008 年，第 161 页 ）

⑪ 2010 年 李叔同在日本学习绘画时所作裸女画 （柯文辉：《旷世凡夫 弘一大传》，北京大学出版社，2010 年，第 71 页 ）

[5] 《美育》第一期，中华美育会 1920 年 4 月 20 日发行，第 2 页。

[6] 秦启明编注：《弘一大师李叔同书信集》，陕西人民出版社 1991 年，第 198 页。

[7] 上海专科师范学校，1919 年秋，吴梦非、刘质平、丰子恺在上海筹办，私立性质，并于 1920 年正式成立，校址在小西门黄家阙路。由吴梦非任校长，丰子恺任教务主任。该校办学目的是培养中、小学美术师资。其学制仿照德国，分普通师范、高等师范两部，以图画、手工、音乐为主科。教材以日本正则洋画讲义为主要参考教材，崇尚写实画风。吴梦非、刘质平、丰子恺三人都是当时浙江省立第一师范学校教师李叔同的学生。吴精手工，刘专音乐，丰长绘画，三人通力合作，各自发挥自己的特长。该校虽然仅开办了 7 年，却培养了美术师资近 800 人，是中国一所具有很大影响力的美术师范学校。

50 年代吴梦非在接受音乐史界的专访时回忆说:"当时我们班的上海专科师范,经常发生经费困难,李叔同知道这个情况,就写了很多字画给我们,叫我们把卖掉字画所得的钱,补贴学校经费不足之用。"(戴鹏海、郑碧英《访问吴梦非的记录》1959 年 9 月,见张延辉《李叔同的艺术教育思想》,《甘肃联合大学学报》2010 年第 3 期)当年吴梦非在《民国日报》上刊登启事:"李叔同先生的书法,海内闻名。顾自出家以来,罕能得其墨迹。去岁散校筹募资金,弘一师特破例书赠琴条三十幅,俾作慷慨捐助者之酬赠。"可见,李叔同与上海专科师范学校关系之密切。

[8] 李超:《中国现代油画史》,上海书画出版社,2007 年,第 24 页。

[9] 笔者 2012 年 3 月 28 日电话询问居住在南京艺术学院的奚传绩教授,了解到这一情况。之后,经奚教授建议,笔者又电话咨询当期的发稿编辑李松涛教授,其说法一致。

[10] 《美术研究》1959 年第 3 期,中央美术学院出版,第 41 页。

[11] 商金林:《叶圣陶年谱长编》第三卷,人民教育出版社,2005 年,第 630 页。

[12] 《宁波佛教》1995 年第 1 期。

[13] 叶圣陶:《叶圣陶散文乙集》,北京三联书店,1984 年,第 606 页。

[14] 参见注[4]

[15] 刘晓路:《档案中的青春像:李叔同与东京美术学校(1906—1918)》,载于《美术家通信》1997 年第 12 期。

[16] 资料来源于 2012 年 3 月 22 日笔者对夏丏尊先生孙女夏弘福老师的采访。

[17] 弘一法师的另一位学生李鸿梁曾谈过他得到李叔同一件早期油画。他这样说:"这批画后来等法师将要出家时,都赠送给北京国立美术学校了。我得了一张十五号的画,画的是以大海为背景的一个扶杖老人,意态有点像米勒的'晚祷',不过色彩比较淡静,调子也比较柔和。这是法师在日本东京美术学校里的第一张油画习作。这张画,后来在抗日战争时期与其他书画文物,全数被绍兴城区三十五号主任汉奸胡耀抠抢去了。"(见陈星编:《我看弘一法师》,浙江古籍出版社,2003 年版,第 83 页)

[18] 《美术研究》1959 年第三期,中央美术学院出版,第 41 页。

[19] 叶圣陶:《叶圣陶散文乙集》,北京三联书店,1984 年,第 606 页。

[20] 孙晓泉在《李叔同与西泠印社》中写道:"夏丏尊客堂中,曾悬挂大幅油画一帧,面积约十七八尺,画一浴后之日本少女,斜侧椅上,肩上两手傍,有轻纱遮蔽,长发披于两颊,两目灼灼将入睡,背景置瓶花一束,作为点缀,色调柔美,用笔生动,女性之美流露画面。读画的人但觉海棠笼雾,丽质天然。此画曾陈列上海天马会画展,深得各界好评,可作李氏代表作。"(原载于 1979 年《新观察》,后收录入《弘一法师全集》第 10 册附录卷,福建人民出版社,1993 年,第 141 页。)刘海粟 1983 年游青岛,访湛山寺,后写《湛山寺话弘一》一文,文中谈道:"我在夏丏尊先生家看过他(李叔同)的女性胸像和一些小品。女像沉静清秀,左边眉毛微微扬起,双目略带下视,如有所思,人中下巴立体感突出,肌肉坚实而富有弹性,饱含着青春气息。头发画得很奔放,技巧娴熟,功力深厚。(刘海粟:《齐鲁谈艺录》,山东美术出版社,1985 年。)

[21] 同注[16]

[22] 夏丏尊:《弘一法师之出家》,载于《夏丏尊教育名篇》,教育科学出版社,2007 年,

第 216 页。

[23] 同注[12]

[24] 《美术向导》编辑部:《美术向导》第 12 册,朝花美术出版社,1988 年,第 44 页。

[25] 同注[16]

[26] 2012 年 3 月 27 日"李叔同油画《半裸女像》鉴定及研讨会"(会议地点:中央美术学院美术馆多功能会议室)上刘曦林研究员、钟涵教授的意见。

[27] 李璧苑:《槐堂油画为李叔同所作考——从陈师曾与子封雄的合影(1919)谈起》,载于《永恒的风景——第二届弘一大师研究国际学术会议论文集》,中国文化艺术出版社,2008 年。

[28] 郎绍君等:《中国书画鉴赏辞典》,中国青年出版社,1994 年,第 647 页。

[29] 同注[27]

[30] 《弘一大师全集》编辑委员会编:《弘一大师全集》第七册"佛学卷(七)、传记卷、序跋卷、附录卷",福建人民出版社,1991 年,第 679 页。

[31] 参见注[4]

[32] 郭长海、郭君分:《李叔同集》,天津人民出版社,2006 年,第 263 页。

[33] 刘海粟美术馆:《艺术宣言:忆民国洋画界》,上海人民美术出版社,2008 年,第 41 页。

[34] 吴梦非:《弘一法师与浙江的艺术教育》,载于 1936 年《浙江青年》第三卷第一期。转引自《弘一大师全集》第十册"附录卷",福建人民出版社,1993 年,第 33 页。

[35] 秦启明:《弘一大师李叔同书信集》,陕西人民出版社,1991 年,第 478 页。

[36] 柯文辉:《旷世凡夫:弘一大传》,北京大学出版社,2010 年,第 66 页。

[37] 张铁成:《听李叔同讲人生哲理》,新世界出版社,2009 年,第 292 页。

[38] 此段引自吴可为:《古道长亭:李叔同传》,杭州出版社,2004 年版,第 133 页。

[39] 同注[27]

[40] 2012 年 5 月,我们对《半裸女像》进行了 X 光检测,在 X 光片中有了重要的发现:在画面的右半侧区域,出现了完全不同的画面内容及构图上的变化,即占构图更大面积的花束、玻璃瓶、下移的桌面和放置的书本。绘制的内容与画面整体构图相符,应是作者最初的底稿;

随后构图上的变动和色层的覆盖是在底层颜色干燥后进行的;

X 光图片中的明暗对比强烈,形体塑造清晰,表明画面亮部区域的颜色中使用了密度较高的铅白(如脸部、右臂、左手腕高光处和画面右上角花卉处),画面多处的中间调子均用铅白调和(如上半身的肤色、下半身的衣物和一些背景区域),而暗部和阴影处使用了密度较低和 透明度较高的颜色;

X 光图片中大量呈黑色的纵向裂纹与实际画面色层的缺失状况相符。

15 Humanist Nature in History of Modern Chinese Fine Arts ———————————————— 一八四

16 Image is Spirit: Thirty Years of Guangdong Fine Arts ———————————————————— 一九八

17 Anxiety and Expectation: Reading Hu Yichuan's Diaries, Oil Paintings and Life ———————— 二二六

15 中国现代美术史中的人文性　　　　　一八四

16 图像就是精神：广东美术三十年　　　一九八

17 焦虑与期待：读胡一川的日记、油画与人生　　二二六

15

中国现代美术史中的人文性

　　社会史其实是一部关于人的历史，一部关于人的作为和人的感受的历史。在漫长的关于人的叙述和演绎的过程中，美术扮演了一个独特的角色。美术以艺术的画面呈现了人，描摹了人在历史中的种种境遇及其情形——人与人、人与社会、人与时代、人与自我间的种种关系情形。这种描摹具有双重的意义：一是以图像的方式记录了人在彼时彼地的活动现场，这种图像随着时代的推移而变成一连串有意味的"历史"，它使人类的记忆成为永恒；一是以艺术的方式描摹人，这种描摹本身就构成一部人类的艺术和审美方式的衍变史、发展史。对于人类文明史而言，艺术图像永远具有双重的功能：记录历史现场的功能和彰显艺术与审美感觉的功能。在这一记录与被记录，描摹与被描摹的过程中，特定社会结构中的人文性通过艺术的方式得以演绎。

　　二十世纪，对于古老的中国来说，是真正意义上的"人的觉醒"的年代。这是中国一段非同寻常的历史。世纪初叶，外来列强的炮轰掠夺，使中国人面临亡国灭种的生存危机。在这种背景之下，中国近代的自强运动与文化启蒙运动几乎同时展开。对人的尊重，对个体生命价值的肯定——中国人的人本意识，也于此时开始形成。之后，一系列的苦难、耻辱和浩劫接踵而来，在一次次的灭顶的危机面前，中国人以难以想象的坚忍意志和生存本能，渡过了一个个历史难关，一次次地拯救自己于危难之中。这一自我拯救的过程，其实也是中国人确立自尊、自信、自我的过程，是中国人的人本意识由觉醒而走向成熟的过程。这个时期的艺术家以敏感锐利的现实感受力和个性化的审美表达力，描摹了"人"的景观，记录了"人"作为个体同时也作为社会群体，在多灾多难同时也是大起大落的世纪历程中，呈现出中国人觉醒，崛起，建立自尊、自信，确认自我经验和个体情感。在二十世纪上、中叶中国现代美术史上，我们可以清晰而多元地看到这种人文性的建构和演绎的脉络和特点。

一、"艺术为人生"与"艺术为大众"
——从抽象的人到具体的人

　　"五四"新文化运动对二十世纪中国的影响是巨大而深远的。作为近现代最重要的文化启蒙运动，其核心主题之一便是张扬个人的价值，张扬个性解放。这一思路直接催生了二十世纪中国的现代文学艺术。1921 年先后成立的国内最有影响的两个文学社团文学研究会和创造社，就分别打出"文学为人生"和"为艺术而艺术"两大旗帜。"为人生"或"为艺术"其实殊途同归，就题材取向而言，

均旨在以文学艺术表现人生、表现自我。中国的文学艺术正是以其表现"人"、表现"自我"的全新面貌迈进二十世纪的"现代"阶段的。在当时，文学艺术的"现代"与否，以是否表现了"人"为标志。"为人生"成了"五四"时期文学艺术的共同主题。

这个时期的美术——从观念到创作无不奔赴"人"的主题之下。其时的一批艺术家，包括油画家、国画家、版画家乃至雕塑家，如李铁夫、冯钢百、余本、徐悲鸿、林风眠、高剑父、陈树人、黄少强、黄新波、谭华牧、何三峰、赵兽、司徒乔、符罗飞等，借鉴各种外来的手法，从不同角度构建着二十世纪二三十年代中国的人生画面。

如果说，二十年代前期，"为人生"是艺术创作的一面旗帜，所有信奉"人的价值"的艺术家都奔赴于这面旗帜之下。那么，三十年代初，随着"左联"的成立、民族矛盾和阶级矛盾的激化，艺术的主要宗旨已经由"为人生"而变为"为大众"。这种变化一脉相承，但两种提法又有内涵上的差别。前者着眼的是"抽象的人"，关注启蒙意义上的"人的价值"、"人类的解放"、"个人的自由"诸抽象性内涵；后者着眼的是"具体的人"，关注挣扎于底层的普罗大众的苦难生活。前者更带个人主义色彩，后者则明显地具有社会性倾向。饶有趣味的是，这两种宗旨其实又是互为交叉的，并且，随着形势的变化，很快便合二为一。"五四"运动从社会学的角度看是一场文化启蒙运动，旨在唤醒大众的文化意识——"五四"新文学运动、新艺术运动无不体现着这一题旨。在这里，"为人生"其实已包含着"为大众"的意思。因此，随着"五四"个人主义时代的结束，

I　　　　　　　Ⅱ　　　　　　　Ⅲ

国内政治矛盾和阶级矛盾的加深，尤其是抗日救亡形势的迫在眉睫，知识分子社会责任感的膨胀，"艺术为大众"的观念更为明显地取代了早期的"艺术为人生"而成为三四十年代的流行观念。可以说，不论"为人生"还是"为大众"，民国时期的美术作品始终围绕着"人"来叙述。在这样的历史阶段，艺术作品明显地呈现着艺术家对"抽象的人"和"具体的人"的交叉理解——既尊重人的价值，更注重表现现实人间的痛苦和不幸。几乎是，从那个时期走过来的艺术家，都怀有着关注现实、悲天悯人的人道激情和社会责任感。

将现实生活题材和社会变革题材，引进美术创作之中，"岭南画派"应该是起步较早的一个群体。被誉为双料"革命家"的高剑父早年留学日本，认为"绘画是要代表时代，应时代而进展，否则，就会被时代淘汰"。他的国画改革的具体方案是以写生、写实的可视性强的手法来表现现实具体的生活，他的创作一直关注着现实斗争生活。《东战场的烈焰》作于1932年——淞沪地区遭受日本侵略者的浩劫之后。熊熊的战火之下，远东著名的上海东方图书馆变成一堆废墟。战争对现代文明的摧残令人心惊魄动。高氏的盟友和弟子们，也多秉承关注现实、直面苦难的传统。其中，黄少强是一位富有人道情怀和民间意识的"彗星"式艺术家。

从气质上看，一直以布衣长衫、须发蓬乱形象出现的黄少强，更像一个民间艺人。自1920年代中期步入中国画坛之后，他就不断唱咏着感时伤世、哀歌唱挽的艺术主题。他信奉"谱家国之哀愁，写民间之疾苦"的艺术信条，坚守艺术为人生的民间立场，以平民画家的身份关注平民生活。1930年代，他在广州开设"民间画馆"，组织"民间画会"，以他的艺术和人格，引导着一批学生实践着"到民间去，百折不回"的艺术信念。"黄少强早期的作品绝大多数以生离死别的家族悲剧为主题"。[1]《飘零的舞叶》（1927年）、《客道萧条生死情》（1928年）、《孤灯黯黮频相忆》（1933年）等都是悼念亡女亡妹之作。骨肉相离的悲苦情絮，亲人陷于死神魔掌而无力相救的绝望气息，如烟如雾，缭绕在画面之上。同一时代几乎没有第二位画家像黄少强这样，把人间的痛苦咀嚼得如此透彻，描绘得如此令人震颤。与生俱来的悲天悯人的平民气质，细腻而幽怨的才情，飘逸而洒脱的造型能力和笔墨工夫，使他能够独开新局面，实现了以国画艺术介入现实人生的职志抱负。

从足以引领一代美术风尚的角度看，林风眠是一位极具代表性的人物。他1920年代留学法国时就创作了《摸索》（1924年）等思考人生关怀人类的作品。

I
高剑父 《东战场的烈焰》
纸本设色 92×166cm
1932年 广东美术馆藏

II
黄少强 《乞丐》 纸本水墨
设色册页 29×36cm
1936年 广东美术馆藏

III
廖冰兄 《教授之餐》
纸本漫画 36×46cm
1945年 广东美术馆藏

1926 年回国后，就任国立北平艺术专科学校校长，抱着"实现社会艺术化的理想"，举办"艺术大会"，推行大众化的艺术运动，倡导"创造的代表时代的艺术"和"民间的表现十字街头的艺术"，反对"非人间的离开民众的艺术"。[2] 1928 年林风眠获蔡元培的支持，与林文铮等在杭州创办国立艺术院，任院长，继续大力提倡新艺术运动，明确艺术运动的两大理念，"第一，要从创作本身着眼，怎样才可以使艺术时时有新的倾向，俾不致为旧的桎梏所限制；第二，要从享受者的实际着眼，怎样才可以使大家了解艺术，使大家可从它的光明中，得到人生合理的观念，同正当感情的陶冶"。[3] 这时，艺术院校聚集了各方人材，年轻的艺术家们在表现方法上力追法国印象派艺术及之后的西方各种现代艺术潮流，旨在改造陈腐疲惫的中国的旧艺术，使艺术能够表达和体现时代的新精神；在艺术宗旨和选取题材方面，他们更热衷于引进文艺复兴时期以来的人道主义思想，关怀现实，倡导"为人生而艺术"，以"得到人生合理的观念，同正当感情的陶冶"。这一时期，林风眠身体力行，创作了具有极大影响力的作品《人道》、《金色的颤动》、《民间》等。"为人生"同时也"为大众"的艺术成为当时的一种主流观念。

其实，从艺术形态的角度考察，这个时期，写实手法的引入及其长时间的占主导地位，既是对传统的审美习惯和表现手法的挑战和反叛，也是"艺术为人生"，尤其是"艺术为大众"的一种需要和选择。

有资料显示，从 1928 年第一次全国美术展览会到 1936 年第二次全国美术展览会，中国的西画家、雕塑家的写生写实能力大大加强，尤其在反映现实生活的写实性主题创作方面，频频推出力作。而国画家的现代变革意识，也通过写生的倡导和训练而向写实靠拢，不断地主张要贴近现实生活。其实，新美术运动就一直主张走"写实"的路，其直接间接的效果便是促使"十字街头"式的美术大众化风气的形成。美术界另一位足以呼风唤雨的人物——徐悲鸿，就是其中的身体力行者。徐氏一直致力于写实主义的倡导和推动，于他而言，"写实"不仅是一种形式主张，更包含着关怀现实人生的内涵。他热切地希望能够以他的写实的艺术方式去呈现其悲悯的人道情怀。尽管他为此作了很大的努力，也推出了《愚公移山》等力作，但 1949 年，当他对比了解放区的美术作品时，他仍自检而慨叹道，"我虽然提倡写实主义二十余年，但未能接近大众，事实上也无法接近"。[4] 这是由于沉重的使命难以付诸实现而带来的自责。

三十年代末，抗战爆发后，"十字街头"美术一跃成为主流的美术形式。

这个时期，版画、宣传画、讽刺漫画、墙壁画、黑板报广为流行，"象牙之塔"里的艺术被直截了当地推到十字街头，充分履行着艺术为大众的神圣职责。当时杭州国立艺专的女学生王秋文就这样描述了艺术家们如何走上街头，绘制抗战宣传壁画的："我们这个小组（有方干民教授参加）走到长沙有名的闹市区八角亭，发现有一块一丈多宽的白粉墙，正是一块画壁画的好地方。于是我们十几个人忙碌起来，有人借来了梯子，有人用炭条打轮廓，有的勾墨线，有的涂颜色，马上吸引了许多观众。但是，由于天气太冷了，我们画着画着，颜料冻成了冰，画笔也冻得象印子一样，每个人的手都也冻得僵硬了。正在十分为难的时候，忽然有人急急忙忙端来一个火盆。这下冻硬了的颜料溶化了，画笔也化开了，我们冻僵了的手也烤得暖暖和和，一幅丈余长的壁画，不到一个上午就画好了。"[5] 大敌当前，不少画家都加入画宣传画的行列。林风眠、唐一禾、叶浅予、常书鸿、方干民、廖冰兄、赖少其、李可染、胡一川、王式廓、张乐平等都作过宣传画。

美术的走向"十字街头",促使美术家纷纷深入社会底层。城市失业者、流浪汉、报童、黄包车夫、工匠、士兵到乞丐、难民、妓女等成为这个时期美术创作的主要形象。这其中,版画和漫画以其迅速而尖锐地反映十字街头的社会民情而成为最流行的艺术形式,这也使得这两种年轻的艺术样式得以发展,深入于大众民心,取得了前所未有的成就。

三十年代鲁迅所倡导的新兴版画,在"国破山河在"的现实面前,一大批年轻版画家以前所未有的生命激情和艺术创造力,推出了中国现代版画史上的大量堪称震撼人心震撼历史的力作——胡一川的《到前线去》、《不让敌人通过》、《牛犋变工队》,黄新波的《反击》、《沉思》、《卖血后》、《控诉》,李桦的《怒潮组画》、《辱与仇》,杨讷维的《难民群》、《悲号》,刘仑的《买米的老百姓》、《前线军民》,赖少其的《自由高飞》、《抗战门神》,蔡迪支的《何处安家》、《桂林紧急疏散》,梁永泰《铁的动脉》,陈望的《受难——"一二·一昆明惨案"》,王立的《食错了树叶》,等等。版画家们以刻刀为武器,纷纷投入"艺术救国"的行列,版画艺术于此时真正成为时代、成为人们的精神表达的一种重要方式,也履行和实现了"艺术为大众"的历史职责。尤其在延安时期,版画不仅是战斗和宣传的武器,而且是普罗大众文化生活的一个部分。

漫画的通俗性与时效性并不亚于版画。作为投枪和匕首,中国现代漫画也于此时真正地成为"社会的良心"的代言人。廖冰兄应是这个时期最为优秀的漫画家之一。追求平等自由的思想和嫉恶如仇的个性,使廖冰兄的漫画既带有

I

II

犀利的批判性的锋芒，又流溢着人道主义精神的光辉。这种特点一直保持在他新中国建立之后的创作中。

李泽厚以"启蒙和救亡的双重变奏"来概括这一历史阶段的思想特点及发展走向。在美术方面，关于"人"的主题及其演绎方式也明显地呈现着这样的特点。为人生和为大众成为此时期美术创作不断变奏着的双重主题，这种变奏最终以"为大众"为依归。后一主题深刻地影响着四十年代以后中国美术的发展。

二、艺术为理想与为政治
——作为集体的人与理想的人

I
董希文 《开国大典》 油画
405×230cm 1953 年
中国国家博物馆藏

II
林岗 《群英会上的赵桂兰》
176×138cm 1951 年
中央美术学院美术馆藏

这里所谓"政治"，并不是一个与统治阶层及其意识形态画等号的概念。从广义上讲，政治其实是指在特定时期、特定区域中人们对某一社会结构及其制度的认知方式和价值态度。从某种意义上说，无人不生活在政治之中。

1949 年新中国的建立，一种新的政治制度和社会结构随之出现。这一变化

给中国美术所带来的影响是巨大而深远的。新中国建立之初，配合建立新体制的需要，美术界很快掀起了一场空前的思想改造运动，批判"资产阶级"艺术观，提倡"社会主义"美术。"这场新的政治化运动，继承了新美术运动中科学化和大众化倾向，复苏了民族化运动中的集体意识，强化了美术的普泛性和宣传性，使美术为政治服务……1957年后，以'革命的浪漫主义和革命的现实主义相结合'为口号，自我完成了一个中国的'社会主义美术'的文化形象。"[6] 新中国建国初期的美术建设，一方面强调对艺术家进行思想改造，另一方面则大张旗鼓地宣传社会主义新思想，推出社会主义美术的新形象——从观念到形式确立了一整套社会主义美术的新图式。不仅如此，体现着国家美术体制的单位也迅速出现，各地的美术家协会和画院成为推动社会主义主流美术的强有力的机构。几乎是1957年以后，美术创作从指导思想、创作理论、教育体制、组织机制、展览格式、宣传网络等，已形成一套牢固的制度，让每一个画家从这一体制中找到自己的位置，并在体制的主导下从事艺术创作。

毋庸置疑，新中国的建立，新时代的到来，激活了一代艺术家的创作热情。他们真诚地拥抱着新时代、新社会，他们对未来充满理想的期待，对现实深怀欣赏和赞美之情。他们自觉地投身革命的大熔炉中，自甘做革命机器中的一颗螺丝钉。没有一个时期像五六十年代一样，艺术家们能怀有如此巨大的政治理想热情。这种热情在体制的制约和引导下朝体制化、主流化的方向滋长，蔚然形成这个时期美术创作集体主义和理想主义的风气。

从某种意义上说，社会主义美术弘扬的是集体主义精神，它将"社会主义"

I

II

III

Ⅳ

当作一个对象——一种集体性的宏大事业来讴歌。美术作品上出现的工人、农民、解放军乃至各个阶层的人物形象，并不代表某个个人，他们代表的是一种社会主义集体形象——体现着社会主义生活的新气象。同时，绘画／抒情主体也是一个集合性概念。美术叙事，常常以"我们"而非"我"为叙事主体，那怕是非常抒情化的作品，也为这种集体性视角所左右。艺术家作为社会大集体之中的一员，其对个体自我的淡漠和对集体主义方式的推崇，使他们的画面，更乐于描绘一种蕴含宏大题旨的生活景象，而且调子乐观昂扬，充满浪漫主义气息。可以说，集体主义的观照态度和浪漫主义的表达方式，构成那个时期美术创作的两个基本特点。人及人与人的关系，也无不带上这种集体化、理想化的色彩，个体的人已变成制度化的大机器中的一颗"螺丝钉"。

于是，作为艺术家的"个人"变了，艺术家看人的方式也变了，一种理想化的社会主义新人出现于画家的笔下。人与人的关系被重新阐释、重新配置，出现新的景观。这个时期的一批代表作，无不体现着社会主义美术集体化、理想化的特征。董希文的《开国大典》（1953年）、林岗的《群英会上的赵桂兰》（1951年）、石鲁的《农民变工队》（1950年）、黄胄的《洪荒风雪》（1955年）、蒋兆和的《把学习成绩告诉志愿军叔叔》（1955年）、杨之光的《雪夜送放》（1959年）、刘文西的《祖孙四代》（1962年）、李焕民的《初踏

Ⅰ
符罗飞 《土改·参军光荣》
素描 15×12cm 1951年
广东美术馆藏

Ⅱ
潘嘉俊 《我是海燕》 油画
85×127cm 1972年
广东美术馆藏

Ⅲ
杨之光 《矿山新兵》
纸本设色 59×83cm
1971年 中国美术馆藏

Ⅳ
王兰若 《潮州柑市》
中国画 107×69cm
1956年 广东美术馆藏

黄金路》（1963年）、汪诚一的《家信》（1957年）、王兰若的《潮州柑市》（1956年）、王文彬的《夯歌》（1962年）、冯钢百的《手持毛选的女青年》（1963年）、王玉珏的《农场新兵》（1964年）……所有的画面都是那么阳光明媚，所有的人物都是那么精神饱满，所有的格调都是那么乐观向上。这个时期，美术图像所呈现的人与人的关系极其单纯而明朗，没有隔阂感或陌生感。大家心往一处想，劲往一处使——万众一条心，所有的"形象"，所有的"思想"，所有的"表情"，都那么类似。这种乐观美好的人物造型一直贯穿在五六十年代的各类美术创作之中。

实际上，"文革美术"是这种大集体主义和理想主义美术走向极端的一种表现。我们不能轻易地否定这一时期艺术家所作的真诚选择，以及这一时期的美术作为文化史学的意义。而且，从某种层面上讲，艺术家也为特定的历史所规定、所选择。他们用他们的真诚、才华、激情，以及青春，记录了他们在特定的历史年代对"人"、对"人与人"关系的认识，记录了这样的一段关于"人"的历史。其中不少代表性的作品，不论它们与真实的现实生活和历史之间有多大的距离，它们从某种程度上体现了一个时代、一代人的集体的理想，留下一个时代的文化的（那怕是畸形文化）记忆。

这一时期艺术家有他们的天真和单纯。张绍城的宣传画《广阔天地大有作为》，其天真纯美的女知青形象曾令多少年轻人感动，"她"甚至成为一代人的"梦中情人"。同样表现知识青年上山下乡题材，周树桥的《春风杨柳》（1974年）描绘的是知青们初到农村的情景。主人公的蓬勃朝气和一脸憧憬着未来的

Ⅰ Ⅱ Ⅲ

纯真神情，也曾感染着当时的同龄人。如果将画中的形象与当时的现实状况进行比较，追寻它们之间的相互关系和图像形成的原因，应是颇有意思的。在当时，这些画面紧跟着流行政治意识形态的步伐，同时又给这种意识形态以美的演绎。它以其完美无缺的人物造型和明朗抒情的歌颂性题旨，告知人们，党的政策（比如知识青年上山下乡政策），已经具体化为一种崭新的生活景象，年轻一代正沐浴着英明政策的阳光而健康成长。理想主义的图式就这样被创造出来，它有意无意地粉饰着现实，让人们陶醉于充满胜利感的欢乐之中。"人"在这种图式中被理想地表现同时也表现了理想。潘嘉俊的《我是海燕》、杨之光的《矿山新兵》（1971 年）、汤小铭的《女委员》、陈衍宁的《赤脚医生》（1974 年）和《毛主席视察广东农村》（1972 年）、徐匡的《草原诗篇》（1976 年）、靳之林的《女书记》（1976 年）等，无不以合乎时代精神的题旨、乐观向上的色调，讲述着那个时代的故事。画家们采用了美其名为革命现实主义与革命浪漫主义相结合的方式，构建了一幅幅集体主义社会格局中理想化的人的生活画面。

无须讳言，集体主义意识的膨胀，理想化叙事方式的流行，淡化了个人存在的价值和意义，漠视了思想的独立性和艺术的丰富性。其恶性发展的结果便是艺术创作的极端概念化和模式化。在这一特定时期中，人的"个人性"，个体意义上人与人的关系，均被有意无意地忽略或者回避了。

三、艺术为历史与责任
——从反思中认识"人"和"艺术"

进入新时期之后，"人"在文学艺术中的形象身份发生了很大的变化。1970 年代末，人文学界开展了一场轰轰烈烈而影响深远的关于人道主义问题的讨论。随后，在新一轮的西学热中，西方的现代哲学理论，尤其像萨特的存在主义理论之类，为人们重新思考"人"及其"存在"的问题提供了思想的平台。

"伤痕美术"以反思历史、自舔噩梦般十年"文革"给人们所留下的累累伤痕的方式，首揭了美术界的"拨乱反正"之幕。人们重新站在"人"的角度来认识历史、感受生活，体验被那个畸形时代践踏着的生命的痛苦，审视深藏于各种假象之后令人触目惊心的人性残缺。程丛林的《1968 年 12 月某日的雪》、邵增虎的《农机专家之死》、项而躬、李仁杰的《无声的歌》、唐大禧的《猛士——献给为真理而斗争的人们》，张彤云、尹国良的《千秋功罪》，雷坦的《故乡

I
陈丹青《西藏组画·牧羊人》
木板油画 52×80cm 1980 年

II
罗中立 《父亲》 油画
152×216cm 1980 年
中国美术馆藏

III
王玉珏 《卖花姑娘》
化纤布设色 98×140cm
1984 年 中国美术馆藏

行》等一类反思性的作品，矛头所向直指十年"文革"，复现其摧残人性、践踏真理的历史真相。而陈丹青的《西藏组画》、罗中立的《父亲》等，则对"人"的历史重负作描绘，以精雕细刻的笔触，呈现中国古老土地上伤痕累累的"父亲"们的形象。这批作品，不论是追问历史或是反思现实，都以"人"为关注对象和叙述焦点。它引发人们思考，在中国近一个世纪多灾多难的现实中，"人"是被怎样对待的？我们为什么在这样地制造着苦难而同时又麻木于这种苦难，安于接受这样的苦难？我们为什么只能在这样的被扭曲的肉体和灵魂中默默地忍受着，我们为什么只能在沉默中为自己镌刻上精神的墓志铭？在这样的画面上，我们似乎在重新发现和认识一种历史，并有意识去反思检讨我们在历史中应有的责任。

八十年代以后人际关系的宽松，带来文艺创作的多元化、个体化态势。改革开放的新生活为人们也为艺术家带来了新的精神和艺术的生息空间。艺术家们重新认识"人"与"艺术"之间的关系。于是有汤小铭的《让智慧发光》、徐坚白的《两位老画家》、潘鹤的《开荒牛》、司徒绵的《六矍戏犍图》一类推崇智慧和开拓精神、讴歌劫后幸存的友谊的作品；有林墉的《南国不知冬》、林宏基的《步步高》、黄中羊的《九月的黄麻》、何克敌的《特区正午》、王玉珏的《卖花姑娘》和《冉冉》之类抒情性的歌颂新时期新生活新气象、新的人际关系的画面，后者依然带着牧歌式的明朗格调。"人"在艺术中充满了人性的阳光和光环，我们在这其中感受到冬天过去之后的温暖和希望；而艺术，也在这阳光和光环的沐浴下，洋溢着灿烂的"美"——一种富于理想人性和理

Ⅰ Ⅱ

想艺术性的"美"。

如果说此前，中国的人际关系尚处于一种农业式的集体主义的关系结构之中，大家在乐融融的社会主义大家庭中互相关照，漠视自我，甘当一颗"革命的螺丝钉"的话，那么，七十年代末至八十年代，随着政治环境的逐步平和、市场经济的迅速发展，人们物质生活水平的逐渐提高，个人财富的增加，社会阶层的分化，人作为个体的独立性正逐渐增强……所有的一切在改变人的处境的同时，也给人带来新的希望和新的困惑。同时，一种"文艺复兴"式的对人性和对美的自我觉醒的认识，这里交织着古典的情怀和富于历史感的认知及感受方式，同时又意识到一种生存环境的悄然也急剧的改变。现代性的文化思潮夹杂着种种挑战和怀疑的心理，正打破着古典的人性和艺术的理想。因此，这个时期的艺术家在自觉地演述人的这种精神理想的同时，现实的感受和生存的状态正逐渐以新的方式建构走向当代艺术的新的人文性。

从"人"的角度，解读二十世纪早、中期中国美术，应是一个独特的角度——它让我们不仅能够看清楚这一时期浮现于艺术史中的中国"人"的演变脉络，更能看清楚在这一过程中美术的人文性与艺术性如何互为包容、互为表里，共构这一时期丰富多元的美术景观的。正是对人的存在状况的各式艺术演述，构成一部厚实而丰富的中国现代史的美术文本。

<div align="right">

2004 年 10 月 1 日改定于广州绿川书屋

（本文与华南师范大学姚玳玫教授合作完成）

</div>

注释

[1] 李伟铭:《黄少强的艺文事业——兼论20世纪前期中国画艺术中的民间意识》,载于《黄少强·走向民间》(广东美术馆编),人民美术出版社,2001年,第11页。

[2] 参见王伯敏主编《中国美术通史》第7卷,山东美术出版社,1988年。

[3] 林风眠:《我们要注意——国立艺术院纪念周讲演》,载于《亚波罗》第1期,1928年。

[4] 徐悲鸿:《介绍老解放区美术作品一斑》,载于天津《进步日报》1949年4月3日期。

[5] 阮荣春、胡光华:《中国民国美术史(1911—1949)》,四川美术出版社,1992年,第260页。

[6] 郑工:《演进与运动——中国美术的现代化》,广西美术出版社,2002年,第236页。

Ⅰ
唐大禧 《猛士——献给为真理而斗争的人》 雕塑
172×125×50cm 1979 年
广东美术馆藏

Ⅱ
何克敌 《特区的正午》 油画
179×135cm 1984 年
广东美术馆藏

16

图像就是精神：广东美术三十年

今年是改革开放三十年的纪念年。改革开放，对于中国人来讲，不亚于一次新的"解放"，中国人从经济、生活到思想、精神面貌，都发生了难以想象的巨变。说难以想象，是因为在之前的那个年代，很少有人会想到中国人可以这样来发展经济，来改变生活，还有，能够这样一定程度的张扬思想表现出一点属于自己的精神面貌。当然，这一切，构成了中国艺术家艺术表现的基础，也构成了中国这一时期的艺术嬗变的历史和精神文化史。本文将从时间和形态的线和面作一些描述，重现和探讨一个时期的美术现象，在这些历史见证物——具体的作品——面前，重新感受当年的那种历史氛围，那种创作热情和创作心境，那种为这些作品所感动或有争议的心理过程和精神状态。

改革开放三十年以来的美术创作，不论是主流的或非主流的，都一直处于一种意义的"建构——解构——重构"之中。以此为线索，我们重新审视这一历史阶段广东主流和非主流美术作品，以及这一时期广东美术的生态现象。这些作品和现象跨越了 30 年的时空，面对时代的变迁，生活、意识的变化，我们可以看到，不同时期不同艺术家的作品都呈现着不同的形象风貌和对意义追寻的不同姿态。对这一时期这一领域的美术作品和现象进行梳理，我们强调的是构成这一时期美术及解读的三重意义：一是这些艺术作品是在什么样的精神状态中产生及表达了怎样的精神内涵；二是改革开放以来广东美术是在什么样的一种叙述话语中被记录被总括下来，并展现它不同历史阶段的具体意义；三是今天我们是以何种叙述话语来重新阅读历史，追寻其精神及意义，为历史记下我们的阅读心得，并延续这份历史。

一

要谈 1978 年开始的改革开放，首先必须回溯自 1976 年。

1976 年是中国政治生活的一个重要转折阶段，打倒了"四人帮"，全国一片欢腾，艺术家喊出了自己的心声"人民胜利了"！王维宝的这一作品一下子攫住了无数人的眼光和无数人的心，它体现了艺术家的敏感和兴奋，体现了这一历史时期的兴奋和激动。它的意义如同后来人们静下心来对历史的伤痕进行种种反思一样，成为时代心声的标志。

1978 年 12 月，党的十一届三中全会召开，"标志着在中国'文化大革命'结束而开始的一个新的历史时期"。[1] 年底在建国 30 周年美展草图观摩会上，大家讨论了中央领导关于"文艺作品要多歌颂工农兵群众，多歌颂党和老一辈

左图 黄新波 《创世纪》
版画 40×29.5cm 1979 年
广东美术馆藏

革命家，少宣传个人"的提议，认为"这个提议说出了广大美术工作者早就想说，但不敢明说，多年压在心底的话"。[2] 这可以说预示了美术界在创作思想和艺术观念方面将发生较大的转变。

在 1979 年 10 月"广东省美术作品展览"中，一批体现了创作思想和艺术观念重大转变的作品涌现了。他们敢于面对历史，面对人生，面对伤痕，令这一阶段广东美术界热血沸腾，泪恨辛酸。这是一个有着太多辛酸、太多责任、太多道义的重负和心灵的重伤的时期。对历史的反思，对心灵的抚慰，在文艺创作中的表现，主要的选择是从题材作为切入口，因此，画面的现实当下性意义被放在突出的位置，个人在作品里的情感倾诉体现出时代的重大转变。一幅幅至今仍让我们回想起来就为之灵魂一震的作品，一幅幅体现了广东艺术家勇于思考，勇于承担责任和充满道义、理想的作品，如邵增虎的《农机专家之死》、项而躬和李仁杰的《无声的歌》、唐大禧的《猛士——献给为真理而斗争的人们》、张彤云和尹国良的《千秋功罪》、雷坦的《故乡行》、伍启中和刘仁毅的《低头》、涂志伟的《思》等等。这些作品，同当时在全国引起强烈关注和争议的连环画《枫》、油画《1968 年 × 月 × 日雪》、《为什么》、《春》等，构成了在中华人民共和国历史上具有特殊意义的"伤痕美术"。

"伤痕美术"的出现，在当时之所以引起如此巨大的震动，并代表了美术史上的一种特殊意义，一方面是因为人们对造成心灵种种创伤的"文化大革命"有着一种反感和宣泄的强烈愿望，艺术家们从不同的角度不同的点上引发人们的阵阵心痛，激起大家的反思；另一方面，"伤痕"意识的被认真对待，这其

实代表了中国艺术观念出现重大转变，从过去不敢正视或回避正视生活阴暗面，转而变为敢于揭露敢于说话，说出大家想说又不敢说的话；同时，从过去只希望喜气洋洋、"红、光、亮"的正、喜剧效果，转变为一种直面人生，表现残缺美的悲剧精神。在实践中被证明，正是这种悲剧的美所产生的艺术震撼力是无可替代的，人们在承受悲剧美的过程中，心灵获得一次解脱和净化。

"我要感谢大胆的画家，因为他冲破了禁区，表达了历史的反省、生活的真谛，画出了真正的悲剧。"（廖冰兄文）[3]"解放思想，打破禁区的根本要求，首先是要求艺术家睁开眼睛，面对现实，点燃内心的激情，从'拔高'、'粉饰'、'八股调'、'应制帖'、'赶风头'、'看眼色'等束缚中解放出来，做一个无论在内容和形式的创造方面都具有胆略的艺术家。"[4]而在这阶段，廖冰兄画出了《自嘲》一画，极为深刻地揭示了禁区虽然打破而思想无法解放的悲剧现实。"伤痕美术"体现出来的是一种观念、一种勇气和精神，甚至是一种人本主义的哲学思考。

美术创作终于从"高大全"的条条框框中挣脱了出来，获得了一种前所未有随心所欲的激情喷发。从"伤痕"到"反思"到"人本主义"，题材及其与之相关的意义，由以往的单向度逐渐趋向多义性，"美丑"的既定法则受到质疑并衍生了多重的含义。在"大乱大治"相交接的年代，人的情感和思维方式被扭曲后的"复原"中活跃空前，一个经由自己选择的信念产生了，那就是对"人"自身的执著信念和对人道主义精神的追寻。

从那一时期艺术家谈论自己创作心态的只言片语中，我们似乎注意到这样的精神追求，即人道主义情怀和人本主义哲学思考已伴随着对现实、历史的反思和揭露而一同出现。如邵增虎在关于《农机专家之死》一画的创作谈中写道："当我要寻找世界上最精炼的语言表达自己对'文化大革命'十年大劫难的感受时，我发现了'死亡'两个字；当我要用艺术形象表达这种感受时，我找到一具自己同志的尸体。"[5]如果说"尸体"是对现实事件的形象化象征性的揭露，那么，"死亡"却是从一个抽象的哲学层面来概括和思考一个历史时期的问题，思考历史中关于人和人生的问题。黄新波在这一时期创作了《创世纪》一画，这是一件诗意与哲理相融合的象征性作品，显然，超越了关注当下的控诉和反思，而呈现执著的信念和追求，散发着理想之光精神之光。也许，在当时的历史情景中，人们会将"创世纪"的题思归入对"新时期"的隐喻和象征的思维套路，然而，黄新波却表示，"画家要画理想、幻想……但是，把理想、幻想

I
陈永锵 《鱼跃图》 中国画
68×137cm 1972年
广东美术馆藏

II
邵增虎 《农机专家之死》
油画 89×110cm 1979年

III
廖冰兄 《自嘲》 纸本设色
49.5×65.5cm 1979年
广东美术馆藏

变成现实，却要经过人的意志，归根结底，我的画赞美人的意志。"[6] 人的理想、意志成了艺术家着力赞美和关注的对象，这在同时期的艺术作品中是较为超前的。

伴随着艺术家观念意识的解放和觉醒，艺术形式问题很快便引起普遍的关注，要表达艺术的多重意义，单纯靠题材的开掘是不够的，而艺术形式具有深化和独立的意义。《美术》杂志 1979 年第 5 期发表了吴冠中《绘画的形式美》一文，引起了热烈反应和争论，在相当程度上促使了人们从"内容第一，形式第二"的思维惯性中猛然醒来，开始重新思考两者的关系，并从艺术的本体上探讨形式的特殊性。广东的《画廊》杂志创刊号便发表了王肇民的《画语拾零》，王肇民更以坚定的口气提出"形是一切"，特别强调造型及造型的形式因素在绘画中的本质意义。

1979 年前后这一阶段，广东艺术家们在注重艺术作品的主题意义的同时，那种关注形式、企求在形式上有所突破或臻于完美的倾向是比较明显的。理论家迟轲特别指出，"有胆略的艺术家"应该在内容和形式方面都有所创造，同时提出应该大胆创造多样化的风格，要有"拿来主义"的气魄，"不单是印象主义的技巧应该学习，立体派、超现实主义等流派中有可取之处，甚至某些抽象主义、超现实主义、光效应艺术中的经验，也未尝不值得研究，无须担心吃了牛羊就会变成牛羊的。"[7] 汤小铭的《让智慧发光》，抓住了一个极其普通的细节，让李四光这样一位大科学家在轻松自如的氛围中闪现他的智慧光芒。这幅画最动人之处还在于汤小铭非常到位地应用了那"诗意般的灰色"，从艺

I II

术形象的选取表达到色彩魅力的表现，都可以看出艺术家在艺术本体问题上所着意的程度。在这一时期广东的不少作品中，都可以看到这种较为重视运用新的或独特的艺术形式来对一个主题性内容更充分表达的倾向。

那是一个现实理性精神得到高度张扬的历史阶段，也是一个理想与意义建构的阶段。这种建构不仅仅体现在题材内容上，更体现在艺术家对形式语言的自觉上。

<div align="center">二</div>

1981 年"庆祝中国共产党建党 60 周年广东省美展"，是广东主流美术的又一次大检阅，同时也标志着广东美术进入一个新的阶段。

这一年的 1 月，"第二届全国青年美展"在北京评奖，其结果是罗中立的《父亲》获一等奖，一下子各类报刊纷纷登发这一作品，无数人的心灵为之一震，热泪为之盈眶。《美术》杂志该年 1 月号上与《父亲》同时发表的还有陈丹青的油画《西藏组画》，也同样备受关注。这两件作品的同时出现，至少代表了这一时期美术的重要发展倾向，即一方面大胆直接地应用外来的"现代"手法，切入对中国题材、中国问题的关切和表现。假如不是"拿来"西方超级写实主义的手法，假如拿了这种手法而不是表现中国普遍关注的农民问题和人道问题，《父亲》一画就不可能产生如此巨大的轰动效应。另一方面，关注艺术朴素恒永的本质，由这朴素恒永的艺术本质引向人道关怀和社会关怀，在这关怀中体验艺术的最高境界，体验艺术朴素恒永的美。至此，关于"人"的信念追求有了实质性的开拓，信念表达已不是停留在题材、形象的层面，而是进入了语言本体的层面。也就是说，艺术开始关注自身本体的问题，并将这一关注引向更高一层的思考和实验。

这一全国性的美术趋向对广东的影响是深远的。广东这一阶段的美术开始朝着多样化的路向发展，并探讨着艺术形式语言的本质问题。虽然，这一阶段的美术在题材方面已没有 1979 年那阵那么富于震撼人心的张力，但有部分作品在艺术探讨和深化表现上却给人留下深刻印象。在这一阶段作品中，刘仁毅的《月是故乡明》用近于点彩派的手法，探讨着色相色度微妙的关系，在橘黄浅绿等颇为独特的色彩关系中体现出一种朦胧含蓄的诗意；杨尧的《牛·农民·土地》，以类似中国画写意的手法，制造高强度高概括的造型和画面视觉效果，体现了一种与当时内地流行的乡土苦涩风不尽相同的理解和表现，也似乎着重

Ｉ
林风俗 《公社假日》 中国画
68×76cm 1972 年
广东美术馆藏

Ⅱ
汤小铭 《让智慧发光》 油画
122×86cm 1979 年
广东美术馆藏

于大地、农民的那种凝重的力量和意志；潘鹤这一阶段创作了《鲁迅像》，他这一作品的原名为《睬你都傻》（粤俗语，意思是横眉冷对，无所顾忌），艺术家有意借鲁迅性格形象表达对社会、人生及刚刚过去的历史的态度。林墉、苏华则以他们恣丽的笔墨、生动的造型和深情的色彩表现异域——巴基斯坦——的人情风物，尤其关注着经历了战争苦难之后人类执著自信的生命状态，因而获得国际国内相当高的评价。

这一阶段曾有几件作品在全国引起较多的关注，这其实也是对"文革"后第一届硕士毕业生的一种关注和期盼。黄中羊的油画《九月黄麻》在《美术》等专业刊物上发表，那印象派特别是点彩派的动人色彩感受是构成这一作品深入人们印象的主要方面。光和色的独特美感超越了长期以来过分地强调题材、主题、形象、典型、情节、意义等的创作思维套路，他甚至意识到，"跳跃、轻松的色点犹如欢快的音响，直接给人愉悦的感觉。"【8】《九月黄麻》的抒情性和光色魅力与同时期的不少作品拉开了距离。司徒绵的油画《六叟戏犍图》则以略带幽默的手法，关注于平民式的生存方式。同样是现实主义的艺术手法，司徒绵借鉴和应用的是前苏联当代的现实主义，而非长期在中国占据统治地位的马克西莫夫模式，在他的作品中创造出健硕的形体沉实的色彩和独特的空间关系。而他的油画《红土》则表达着自己对大地、人和时代诚实的理解，"我用红土塞满了画面的空间，红土是这样广大，她像母亲一样哺育儿孙，儿孙又为她流了多少血汗。"【9】陈振国的国画《1979 年春》则用朴实的现实主义手法在水墨画上再度探讨着造型与笔墨、主题与抒情性等的关系。

Ⅰ　　　　Ⅱ　　　　Ⅲ

可以感受到，这个阶段广东美术较突出的一点是借地处改革开放大门之便，较方便而直接地接触国外的美术资料。尤其是美术院校的师生，国外图书资料的引进成了他们敏感地吸收新的表现手法和艺术思维的主要途径。在此前后毕业的"文革"后第一、二届本科生，这种敏感的汲取、勤奋的思考和表现的冲动构成他们共同的特点。其实，这可以说与罗中立、陈丹青等所关注的问题和体现的特点是相当接近的，也即以学来的"西方"或"现代"的手法来重新思考和表现中国问题，把"人"摆在首位，关注"人"及与之相关的问题。值得注意的是，这种关注已不仅仅从形象、题材等层面上入手，而且是从表达方式、形式语言诸角度切入。意义的追寻显得更加含蓄而深入，在经历了追求强烈的煽情效应之后，艺术开始回到对本体意义的追寻上来。

三

1984 年，围绕着"第六届全国美展"及"广东省美术作品展"，主流美术再一次显示其独特的感召力，由此出现了不少代表性的作品。在这样一种总体氛围和成果中，标示着广东主流美术的历史性意义和阶段性特点。

可以说，在五年一届的全国美展来临之际，全国各地，当然广东也不初外，美术界总会大热闹一阵，涌起一个新的高潮，出现一批新人和新作品。尽管，有些人会对这样的集体性行为提出质疑，认为存在着"主题先行"、"题材决定"等不符合艺术创作规律的因素；[10] 存在着组织方式和评选方式不完全合理和难以令人信服，从而抵消了艺术家创作个性等的弊端；认为艺术家的个性难以在这种有限的题材自由度和评选合理性中得以发挥和表达。然而，毕竟这种大规模高规格的全国性大展，其权威性和感召力依然是巨大而无法替代的，有种种现实的理由使众多艺术家意识到这种感召力的存在和现实的意义。因此，大展当前，创作热情也便空前高涨，竞争意识、竞争心态和手法也都达到新的层面。

客观而论，即便是"主题先行"、"题材决定论"，或某些因素难以让人心服口服，但从主流美术的历史意义上讲，这样的大型展览依然激发着并产生了一些能够代表一定时期艺术高度和特点的作品，"代表性"作品以一种事实出现之后，它们的备受关注并由此而构成的历史价值便也毋庸置疑地成为事实，同时也获得了种种进一步阐释的可能性。

1984 年"第六届全国美展"前后的阶段，一大串的作品已深深刻入我们的记忆，如王玉珏的《卖花姑娘》、杨之光和鸥洋合作的《天涯》、汤小铭的

I
王肇民 《大叶紫薇》
水彩画 39×54cm
1977 年 广东美术馆藏
II
雷坦 《故乡行》 油画
90×101cm 1979 年
广东美术馆藏
III
司徒绵 《红土》 油画 1981 年

《孙中山先生》、陈衍宁的《新浪》、杨尧的《赤土》、林宏基的《步步高》、何克敌的《特区正午》、汤集祥的《旧中国的一件真实事》、陈永锵的《土地》、方楚雄的《故乡水》、梁如洁的《涛声》、唐大禧的《新空间》、陈振国的《詹天佑》、郑爽等合作的《丝绸之路》组画、黄中羊的《儿时的歌》、潘行健的《啊，大海》等等。而这一时期，关山月的《碧浪涌南天》、潘鹤的《开荒牛》、《和平少女》（合作）等，更是在美术史和历史上产生了巨大的影响力。

必须指出的是，至1984年，国家的改革已初见成效，广东的经济开始进入一个腾飞的阶段，人们包括艺术家们的生活逐渐走向安定而富裕，心境也由控诉的炽热走向安定的平和，对艺术意义的理解也大体上由崇尚悲壮美转向对清新的心态和沉静的形式的沉湎。

在这里，我们似乎看到了这批主流美术作品出现的倾向特点：一是对改革开放以来新生活新现实的热切表现欲望；一是尝试着用新的艺术形式来达到抒情的美感效果。如果说"第五届全国美展"（即1980年2月在中国美术馆举办的"庆祝中华人民共和国成立30周年全国美展"）是以"伤痕美术"、"反思美术"为代表性特点的话（如获奖的作品程丛林的《1968年×月×日雪》、高小华的《为什么》等），那么"第六届全国美展"，特别是广东地区的作品则表现为对新时期以来新生活的关注和讴歌。感受开放之风送来的清新空气，沐浴于南国特有的明媚阳光，"特区"、"新浪"、"新空间"、"开荒牛"、"赤土"……无不与改革给这片区域带来的令人兴奋的新气象有关。这种气象曾令多少远方的人羡慕和向往，而身居其间的广东艺术家自然感受最强，表现的欲望也无可回避。当然，"画什么"和"怎么画"是两个差距很大的概念，对于五年一搏的全国性大展来说，艺术家的"怎么画"成了竞争的焦点。面对"题材撞车"的可能性，"怎么"处理同一题材是成功的关键。以怎样的角度切入题材，以何种形式手法来创造视觉的最佳效果，广东的艺术家除了在题材的切入角度方面往往有出奇制胜令人叹服的特点外，更主要的特点是在形式方面，尝试着种种新的表现方式，创造了清新而独特的艺术形象。王玉珏的国画《卖花姑娘》以传统的工笔手法同现代的构图和色彩相融合，将清新、愉快、轻松的心情形象化地表达出来；林宏基的油画《步步高》，方方正正、横线直线的构图与金灿灿的色彩，将包产农民的丰收喜悦之情热烈地再现；梁如洁的国画《涛声》，装饰性、趣味性的构图和造型，在中国传统的水墨运用中产生出新的视觉效果……

I

潘鹤 《开荒牛》 雕塑
420×100×150cm
1983年 广东美术馆藏

　　这个时期整个广东主流美术呈现明亮色调是显而易见的，凌厉的激情让位于典雅的抒情。对现实明亮题材的热切关注和讴歌式的抒情表达，对形式语言的创新尝试与现实性的表达，这可以说是"第六届全国美展"前后阶段广东主流美术的主要倾向。

四

　　从1984年到1989年，这是当代中国美术界最为活跃也最多争议的五年。从活跃的角度讲，包括观念的挑战、思想的交锋、对权威和定势的质疑和否定、创作手法的丰富多彩，这一切无不带来勃勃生机；从争议的角度看，由挑战、交锋引起的火药味，由怀疑、否定引起的无所适从，由丰富多彩引起的鱼目混珠和标新立异等等，同时也造成了相当程度上的失控和混乱。但是，勃勃生机的活跃往往是与富于挑战意味的争议分不开的。艺术家们在这样的历史情景中接受着种种新的考验，并体现和追寻着他们各自在时代中的人生体验、审美趣味以及个性的意义。

　　经过五年的撞击和淘洗，在引人注目的"第七届全国美展"到来之时，一方面主流美术依然以其强大的创作定势，召唤着众多艺术家以自己的现实情怀和人格精神，展现其艺术才华，寻获其作为历史中的艺术家的意义；而另一方面，艺术家也以其对历史、对现实的多角度的关注，力求在艺术表现上能够达到新的高度，整个创作心态在趋于沉静的成熟。一种明显的事实出现于整个"第

七届全国美展"之中。相对于以往的全国大型展览，这次展览的作品，在题材和艺术形式的可能被接受的范围内，出现了最为多样化的局面。

在这届美展中，广东的中国画可以说取得了空前的收获，入选之多，获奖之多，在历届全国美展中居于首位。个中的原因，一是这届美展中国画的展场设于广东，广东美术界上下都动了起来，领导重视，组织得力，艺术家也全力投入，"主场"之利由之体现；二是这一阶段正值老艺术家进入炉火纯青境界（如获奖的赖少其作品《孤山与归鸟》等）；中年艺术家创作精力和艺术风格、思想成熟程度达到一个高峰，而刚好有一批青年艺术家适逢这一机会浮出水面，大展身手。天时、地利、人和，构成了广东中国画界的一种新气象、新格局。

纵观一下获奖的中国画作品名单，似乎也便多少可以看出这次美展广东的特点：王玉珏的《冉冉》、梁如洁的《桑田》、万小宁的《木瓜花》、赖少其的《孤山与归鸟》、伍启中的《康有为》、周彦生的《岭南三月》、李劲堃的《大漠之暮》、黄国武的《金龙宝地》、安林的《藏女》、林若熹的《春夏秋冬》。从题材的角度看，主题性与非主题性，重大题材与日常题材，地方题材与非地方题材，人物、山水、花鸟兼容并蓄。在山水画的范围中，既有像梁如洁的《桑田》、黄国武的《金龙宝地》这样一类反映地域生活新景观隐喻重大变革、欣欣向荣的作品，也有像赖少其的《孤山与归鸟》、李劲堃的《大漠之暮》等表达苍凉、枯淡、静穆的生命意志和山川精神的作品。花鸟画题材也在这届美展中以较为纯粹的身份备受关注，精致考究的技巧与唯美理想的巧妙结合，使花鸟画在这酷烈的竞技场上能够占据重要的一席之地。从形式手法的角度讲，广

I

II

东艺术家再次显示了他们的特点：构图的奇特性装饰性，笔墨、渲染手法的"做"功夫"染"功夫，还有各种对水墨颜料媒材性特殊的感觉和绝招。这一切，使广东的中国画出现了一些崭新的样式，令人印象新鲜和深刻。

广东这一时期的美术实现了真正意义上的多样性。

可以说，从 1985 年到 1989 年这一阶段，美术界各种思潮各种风格都在分解中建构各自的意义，分解是前提，分解之后的目的是标志出新的独立的意义，这不同于后来的"消解"和"解构"。这一阶段，无论是新潮美术，从对传统、权威的猛烈抨击，到一次次地发布"宣言"、申诉"意义"；或是传统美术，从对传统的经典意义和发展潜力的张扬，到推出一个个"艺术大师"（如黄秋园、李可染等）；或是"新文人画"、"新学院派"等，在新的旗帜下重整"经典"的价值。如此等等，无不体现着分解和建构两层意义，"多样性"便是在这种分解的状况下被重新建构起来的意义。"分解"，将被定于一尊的格局分割化解，形成无数各自独立的格局。在主流美术的范围内，同样呈现了一派多元争辉的景观。毕竟，主流美术以其前所未有的宽松宽容的姿态，接纳潜川百流，打破了一元化的沉闷格局，多元共存使这一时期的广东主流美术出现前所未有的繁荣局面。

<div align="center">五</div>

如果说 1985—1989 之间这一阶段是美术界走向"多样化"的意义建构，那么，到了 1994 年，"第八届全国美展"变换了举办方式，以各省展区为单位，扩大了全国美展的范围，同时也使"国展"趋向于开放化、平常化。这可以视作中国主流美术由意义的多元走向权威性意义的消解，以"消解"的形式来形成新的历史意义。

此前的阶段，"中国油画年展"、"广州艺术双年展（油画部分）"、"中国油画双年展"、"国际艺苑水墨画展"等较为大型的展览，以其带有经济手段的操作方式，并以经济与学术相辅助、策划与操作为特点，相当程度上刺激和吸引了新一辈艺术家。虽然诸如上述一类的展览是否都操作成功还有待争议，但其比较新颖和实利性的操作方式对传统的展览方式构成了一定的挑战性，从而产生了意义深远的影响，它至少告诉了新一辈艺术家，通往成功的路并非只有挤在大型的主流美术展览中才能冲杀出来。而作为大型主流美展的主持者主办者如美术家协会系统，却因其机构改革、经济改革以及运作方式等原因，多

I
李德炽 《强者》 油画
175×155cm 1981 年
广东美术馆藏

II
胡博 《樊於期》 雕塑
135×120×110cm 1986 年
广东美术馆藏

少减弱了以往独尊的吸引力和权威性。

那么，到了五年一度的全国美展来临之际，全国美协采取了新的举办方式，权力下放，权威下放，由各省、地区自己去独立主办，而名义上是"第八届全国美展、"，全国美协只关注"优秀作品"。这确实是一种顺应新形势的新举措。这种带有"消解"性质的举措，不仅是一种形式上的变革，更是从本质上转换了"全国美展"的固有涵义。那种层层淘汰、杀出重围的感觉弱化了；那种入选的荣誉感、成功感也淡然了；全国美展所特有的权威性和神秘感也趋于平常化和开放化了。这一切，从较深的层面上，影响着艺术家们的创作心理和表现倾向，构成了主流美术新一轮的意义追寻。

不过，广东美协在对待"第八届全国美展"广东作品的组织方面，都极其认真，并提出了一系列具有指导性的要求。"我们力促的新作，应该有强烈的时代感和鲜明的广东特色，有深度、有力度。应该在艺术观念、艺术语言、审美情趣、风格流派、制造手段等展现我省美术创作上的新面貌。"[11] 同时特别提出"主旋律"问题，指导艺术家从美术史的角度对表现时代精神的自觉意识，在创作实践中具体体现"主旋律"。1994年1月广东美协召开了一次较大规模的美术创作座谈会，会上大家对即将来临的"第八届全国美展"创作必须面对的"主旋律"问题有了一些重要且开放性的理解和认识，认为不能简单化和狭隘化地认识"主旋律"，应该从"代表着时代的精神状态"、"时代的心声"来理解和加以反映。就创作主体来说，"主旋律"体现在艺术家身上，应理解为如何提高、完善艺术家的人格力量和生命张力；而从艺术本体上探讨，则体

I　　　　　　　　II　　　　　　　　III

現为建构变革时代新思想新精神所要求的新的艺术语言和艺术价值标准。[12]

从后来"第八届全国美展"广东展区的作品及评出的广东获奖作品中，明显地见出一种开放性、消解性、平常性的心态。无论是对"主流美术"、"主旋律"的开放性理解，或是对权威、功利的消解性认识，或是对创作题材的日常化、平常化表现，这样的心态使艺术家在各自熟悉和倾心的题材上及各自擅长的形式手法上构造自己的作品。有着力表现抒情性和乡土田园气氛的，如林丰俗的《清泉》、李东伟的《静夜》、方向的《农家春禧》、区焕礼的《草滩舫舸》、林宏基的《最后的宁静》等；有沉湎于各种记忆的空间，企求接通某种隽永的感动和不灭的理想，如郭润文的《失去的空间》、林永康的《缫丝女》、方土的《天长地久》、黄国武的《山高水长》、尚涛的《大器》、梁明诚的《钢琴》、苏百钧的《圆寂》等。还有一类较注重于生活中的平凡和艺术技巧的展现，如刘仁毅的《老少平安》、陈新华的《乡土》、安林的《丽人行》、许钦松的《庇护下的小树》、谢楚余的《木板上的拳套》等。当然，作为大型美展，也不乏关注重大题材和深层的精神心理现象的作品，如黎明的《龙脊》，着力表现民族苦难坚韧的精神状态；邓箭今的《都市民谣》、范勃的《某日黄昏·房子里的问题》，则关注生存空间和生命存在状态；而杨小桦的《改革》、肖映川的《大

I
王玉珏 《冉冉》 中国画
56×78cm 1989 年
广东美术馆藏

II
万小宁 《木瓜花》 中国画
96×141cm 1989 年
广东美术馆藏

III
安林 《藏女》 中国画
156×233cm 1989 年
广东美术馆藏

IV
林风俗 《清泉》 中国画
176×189cm 1994 年
广东美术馆藏

都市·特区印象》，则以新的表现形式切入改革开放的主题……

可以看出，开放性的"消解"带来了艺术创作思维的活跃和轻松，从而形成了艺术家们较为自由、充分表达自己个性和艺术修养、艺术兴趣的新局面，这也较为全面地展示一个地区的美术风貌以及其所抵达的文化高度。从艺术的本质意义上讲，权威指向的消解使艺术回归于自身，按自身的规律发展。毕竟，艺术创作是相当个性化的，艺术家的创作个性只有在一种宽松的境地，在排除了权威话语的导向、经济的考虑、功利的诱惑等等之后，才能得到最充分最彻底地展现。而问题的关键更在于，思维与手脚放松之后，艺术家习以为常和孜孜以求的权威意识消解之后，艺术家在获得可以充分展现个性自由的同时，却面对着自己将如何张扬个性，并确立自己个性高度的新问题。这也就是"主旋律"对艺术家的开放性要求，"如何提高、完善我们的人格力量和生命张力"。具体而言，艺术家在获得自由的同时，却不得不面临重新寻找自己艺术意义的困惑。大家都是在自己特定的背景下成长，大家的表达方式乃至艺术个性，都深受这种"成长背景"的影响和制约。如何"个性"，何谓"个人表达"，这是一个不易把握的问题。往往是当可能舒展个性表达自己时，不少人却有所茫然，无从表达。在"第八届全国美展"广东展区中，不少参展作品表现出不约而同的趣味：对田园乡情的沉湎、对旧屋土舍的记忆、对家居情怀的迷恋、对形式抒情性的追求，这些都或多或少地流露了对某些主体开掘不深、把握不定，以及对共通性的趣味不自觉趋同的态势。可以说，该届美展，作品总体面貌上纤细有余、力度不足，"精品"可数，"力作"难觅。这一情况与主流美术权威

I II

性的消解失落不无关系。它多少表明，熟悉于主流创作方式的艺术家在重新进入个人空间的片刻，难免产生某种"失去重心"的茫然。然而，别具意味的是，与此同时，作为主导者和组织者的广东美协，一直以一种有效的组织方式，从历史的角度重整主流美术的旗鼓，那就是广东的历史画创作。

六

在广东的主流美术中，历史画创作这一现象是很值得关注和深入研究的。

1991年，广东美协主席团会议提出组织部分有兴趣又有创作能力的艺术家集中起来，进行关于广东近现代历史画创作，争取出一批有影响力、有历史感的作品。而后，美协通过组织、发动和资金投入、人力投入，终于有了"广东近现代历史画创作第一回展"（1992年5月）和"广东历史画创作第二回展"（1994年8月）。后来为了纪念抗日战争胜利50周年，又组织举办了具有历史画创作意义的"纪念抗战胜利50周年广东省美展"（1995年8月）。在这三批历史画创作中，的确产生了部分有相当分量的作品，构成了广东主流美术中的特殊意义。

其实，探讨广东这一独特的现象及其所包含的意义是相当必要的。

1994年1月举行了一次"广东省近现代历史画创作座谈会"，会上大家再次表示：近现代的广东，在中国历史上的地位举足轻重，整个广东的文明史有无数精彩画面。历史画具有审美功能、认识功能、教育功能、文献功能，我们以艺术形式去实现这些功能，要求作品首先是艺术品。要求画家以唯物史观去评价、判断历史。要热情表现和歌颂人民的劳动、智慧和力量。[13]美协副主席梁明诚在会上不无感慨地谈道："我们民族太少历史题材的艺术品了！……现在是当务之急的补课。趁我们还有较强的历史感，趁我们还有能力完成这个重任。现在西方不是很少人搞历史题材了吗？而他们过去几百年积累下来的历史画那么丰富，有多强的民族自豪感啊！爱国主义的教材有多丰富啊！一个历史深厚的民族，应该有相当深厚的历史画面……'历史使人深沉'（培根）。没有历史感的人是浅薄的。"[14]这些观点，表达了广东美协大力组织和倡导历史画创作的主导思想。

我们注意到广东历史画创作的提出及进行所面对的种种时代情景和社会因素。新中国以来，在全国范围内曾产生了一批历史题材，特别是革命历史题材的杰构如《血衣》、《八女投江》、《狼牙山五壮士》、《地道战》、《开国

I
黎明 《龙脊》 雕塑
152×39×42cm 1994年
广东美术馆藏

II
邓箭今 《都市民谣》 油画
160×170cm 1994年
广东美术馆藏

大典》、《井冈山会师》等，这些杰构都产生了深远的社会教育和美术史影响，成为一定时代的经典性作品。它们不仅艺术地反映了某些历史场面和事件，而且更是艺术家对社会、历史和艺术的责任、感情和良心的体现，因此它们深深地打动了一代以至几代人的心。然而，长期以来历史画，尤其是革命历史画的创作，同时也存在着"应命而作"、"任意历史"的误区。特别是"文革"阶段，艺术家的真诚与强令性的历史阉割之间的矛盾造成了相当尴尬的结果，致使不少人怀疑以这种方式创作出来的历史画的真正意义，并逐渐失去了创作的兴趣。改革开放，思想松绑，对历史的理解和认识也逐渐回到它应有的规范上来，艺术家可以在自己的认识和理解的历史中相对自由地开掘和创作。那么，广东的艺术家及组织者现在自觉主动地选择了历史画创作，希望以一种平实、富于责任感的创作态度来对待历史、对待艺术，这确实是一种良好的愿望，并可能以此为突破口，标示出广东主流美术在中国当代历史中的地位。而自80年代以来，各种美术思潮风起云涌，美术界呈现活跃、多样化同时也漫无目标、无所适从的局面。一些年轻艺术家更表现出对"主体创作"、"命题创作"的厌倦和怀疑的态度。潮流已经趋向探讨"个性的价值"、"艺术史意义"、"形式语言"以及"生命"、"本体"、"潜意识"、"存在"、"超现实"等跟哲学、文化学、心理学等交叉在一起的问题，社会的关注重心也多少转移到这些潮流上来。而同时，经济的开放，市场的活跃，也使不少艺术家意识到艺术与市场的密切关系，并摸索着市场的脾气，理直气壮地走进市场。无论"思潮"的迭起或是市场的介入，艺术家逐渐意识到个人、个性、个体的价值，关注的是个人

I

Ⅱ

的存在状态或具体的生活情景，关注于"当下"、"即时性"，这一切无疑都是对"历史"、"主题"、"社会责任"的消解。然而，作为广东美术的组织者——广东美协，面对这样的历史情景，深感以一种有效的组织方式和创作方式来体现广东主流美术的凝聚力和感召力的必要，并希望以之来推动广东主流美术确立新的形象。那么，基于考虑到广东"文革"期间有一批很有真诚的创作热情和创造力、影响力的革命历史主题性创作，广东艺术家对历史画的创作有着相当的基础；同时又基于考虑到广东在近现代历史上所扮演的重要角色，近现代史对于广东来说既是一份丰富的资料和土壤，又是体现广东文化形象和爱国主义教育的有效基础，组织者提出了以"广东近现代历史"为创作题材，通过集体办班、拟定题材、评议草图、集中创作，同时还有理论家参与等方式，颇有效地促生了第一批历史画创作，紧接着有了第二批、第三批……

在这几批历史题材创作中，有一些作品给我们留下了颇为深刻的印象，如郭润文的油画《历史不会忘记——广州起义》、吴海鹰的油画《将黑暗抛在后面》、邓箭今的油画《1927年鲁迅在广州居住的地方——白云楼》、刘仁毅的油画《关天培》、雷坦和徐兆前的油画《残阳如血》、林永康的《缫丝女》、龙虎的水彩画《女中豪杰——宋庆龄》、林抗生的版画《孙中山与廖仲恺》、李正天的油画《先行者》、伍启的国画《风雨青纱帐》、邓超华的国画《港岛大营救》、林墉的国画《吉鸿昌要抗日》、王孟奇的国画《血腥太阳旗》、王璜生的国

Ⅰ
林抗生 《苍天英魂》
版画 60×61cm 1995 年
广东美术馆藏

Ⅱ
林抗生《孙中山与廖仲恺》
版画 61×64cm 1997 年

Ⅲ
郭润文 《历史不会忘记
——广州起义》 油画
169×104cm 1991 年
广东美术馆藏

画《碑魂》、招炽挺的国画《歌》、岑圣权的国画《蔡廷锴》、彭强华的国画《战友》、汤集祥的国画《大地与行云》、张彦的国画《平型关之晓》、张伟和何枫的油画《壮士行》、刘仁毅的油画《马背上的故事》、黄茂强的油画《孽——一场战争结局的摆设构思》、林永康的油画《战利品》、赵瑞椿的油画《陈纳德将军》、俞畅的雕塑《使命》、潘鹤和梁明诚的雕塑《怒吼吧！睡狮》、王为宁的雕塑《东江儿女》、赵健和蔡海威及卜绍基的连环画《再生于1942年》等。

平心而论，广东这些年来的历史画创作，确实取得了很具广东特点的成果，为在其他方面相对平静的广东画坛提供了诸多可以言说、论述以及表彰的话题，并且这种主流美术的历史画创作倾向及基础也正逐渐地扩大着它的历史意义。

然而，我们也注意到这里存在着一种"错位感"的问题，广东美术（其实也包括文化）在历史中往往是引导或超前于潮流，或独立于潮流之外。这种与潮流的"错位"，既体现着广东美术家敏感于时代及潮流的发展，具有独立思考、平和不燥的文化精神，又往往与以潮流为标志的历史失之交臂，显得总是不合时宜而被淡忘或被忽视：当潮流热衷于个人的生存探讨和生命意识追寻时，广东艺术家却着意于面对历史的真实和历史的责任；当潮流普遍对主题性历史画创作显得缺乏信心且力不从心时，广东的艺术家却颇具热情，聚于一堂，共同探讨提高历史画创作水平的有关课题。但是，我们也明显地看到一种事实，尽管广东历史画创作的组织相当得力，艺术家的参与程度也相当到位，并且确实产生了一些较好的作品。然而，由于缺少像五六十年代那样的全国性创作氛围，缺少当时那种单纯且专注的创作心态，以及缺少了一种必要的全国性的关注，和在这种关注下激起的高度创作热情，因此，这一阶段的广东历史画创作，到目前为还止尚未产生像《血衣》、《百万雄狮过大江》等无数令人叹服和深深记住的杰构。

不过，广东历史画创作作为一种文化现象，已体现了深远的历史意义，并可能在这种"错位感"中逐渐显示它对于时代的真正价值。

七

可以看出，开放性的"消解"带来了艺术创作思维的活跃和轻松，从而形成了艺术家们较为自由，大胆探索艺术观念，充分表达自己个性和艺术修养、艺术兴趣的新局面，这也较为全面地展示一个地区的美术风貌以及其所抵达的文化高度。从艺术的本质意义上讲，权威指向的消解使艺术回归于自身，按自

身的规律发展。毕竟，艺术创作是相当个性化的，艺术家的创作个性只有在一种宽松的境地，在排除了权威话语的导向、经济的考虑、功利的诱惑等等之后，才能得到最充分最彻底的展现。

应该说，广东的实验艺术在1980年代初期就出现了像"105画室"、"汕头青年美术协会"等这样少数的青年美术群组，当时主要是进行一些探索性、实验性，也包括尝试性和学习性的艺术活动。"105画室"以李正天、杨尧等当时广州美术学院的青年教师为主体，他们除了创作和探索外，还积极与北方的艺术群体开展活动。"汕头青年美协"在1981年由一群年轻人自发组建，陈政明任第一任的会长，王璜生、郑林华是当时主要的组织者，组织举办了多次大型的汕头青年艺术家的有一定探索性实验性的展览，还编辑出版多期带有理论思考色彩的刊物——《会刊》。《会刊》封面使用了罗丹《思想者》的图像，提示着汕头青年美术对"思想"的渴望和追求。"汕头青年美协"主要的活动相对集中在1981—1987年之间。

稍后，"南方艺术沙龙"的出现和其他零星的艺术活动，在国内受到关注和产生了一定的影响。"南方艺术沙龙"以王度为主要人物，以综合美术、舞台表演、音乐、诗歌等为特点，在表现方式和观念上有较大的超前性。但是，与北方的活跃相比，在广东却表现出一种缺乏历史上下文关系的区域性的经验探索。如果我们在这里把"南方艺术沙龙"的出现和其学术思想出处作为与当时北方各种艺术群体分野的标志，我们可以清楚地看到广东当代艺术发展的某

I
黄一瀚　《中国卡通一代：流行家族》　中国画
220×270cm　1997年
广东美术馆藏

II
孙晓枫　《中国星》　油画
130×150cm　2000年
广东美术馆藏

些特征：正如广东的现代艺术不能像北方形成各种组织，产生各种宣言，而只能成为散状的沙龙形式一样和个体艺术家的独立探索。最初的广东当代艺术的探索的"南方艺术沙龙"的王度以及作为独立艺术家的李正天、杨诘苍、张海儿在绘画、雕塑、行为、摄影等方面的实验性行为所构成的艺术探索，没有像更多的北方艺术家那样去承担起整个中国的沉重使命，而是去各自寻觅和组织自己未知的前程。

广东当代艺术真正成为一种发展的艺术形态应该是在1990年后，也就是"大尾象工作组"开始活动并举办第一次展览后。1991年，林一林、陈劭雄和梁钜辉组建了艺术小组"大尾象"（1992年，徐坦加入）并举办了首展，紧接着有第二次展览，分别在文化宫和某地下停车场展出，关注的人并不多。他们又将自己逼到了"街垒"的地位，从暗夜中的城市的酒吧——"红蚂蚁酒吧"，到城市的街道——"林和路"，都成了他们构造艺术实践和艺术理想的展示场所。以"大尾象"的产生和展览为起点，广东当代艺术的发展进入了一个很重要的阶段，《画廊》杂志也第一次发表了他们的作品并向外界作大力推介。后来郑国谷也参与了"大尾象"一些展览活动，并之后以边远小城阳江为基地，与周围的年轻艺术家们构成了所谓"阳江青年"的一种艺术现象。

事实上，九十年代后的广东当代艺术，一直是以一种迥别于北方艺术形态的方式行进的，诸如"大尾象"工作小组、"卡通一代"（黄一瀚、冯峰、孙晓枫、江衡、响叮当、苏若山等，后期人员有较大变化）、游牧于城市的外来者（如湖北艺术家群的方少华、李邦耀、石磊、杨国辛等），还有在广州美院

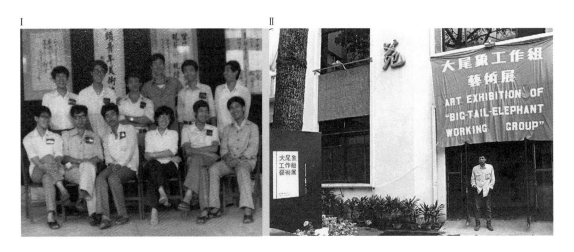

坚守和突围的邓箭今、范勃、周涌、刘庆元等，以及"后岭南"水墨群组等，相继出现和亮相，对广东当代艺术的发展做着推进和建设的义务。但在广东的文化语境中，尽管这些艺术现象具有某种前卫的特征，但因为其经验的特殊性和文化语境的特殊性，使其难以跟整个中国的历史命运和文化场发生较大的共震和互动。所以，往往只作为一种前沿的实验形态存在着，并在中国的语境中，他们的这种异质经验往往被悬置了。

<div align="center">

八

</div>

广东艺术机构、艺术空间和艺术生态环境方面，三十年来确实发生巨大的变化。同时，有些经验也很值得关注和具有很深的意味。

美术家协会系统和画院系统一如既往地发挥着它作为主流美术的代表和有效的组织机构和创作机构的作用和号召力，在专业创作、主题性创作主旋律创作和群众性艺术活动中，以巨大的体制力量包括组织、资金、评选、奖励、晋升、职称等等，吸引了普遍的关注和眼光。如历届的全国美展、广东省美展以及相关的评选、推"星"等活动，有效地建构了三十年来广东美术的主流历史。广东的艺术界在主流创作的热情和成果上一直是被看好的，就像最近组织的"纪念改革开放三十年全国美展"，广东借天时地利与人气之便，入选的广东艺术家作品达一半，获奖作品占三分之二。这可见这种主流美术在广东的绝对吸引力和号召力，这也更可以看到广东美术生态的主要特点和成果高度。这次"纪念改革开放三十年全国美展"的前言中这样概括性地写道："美术家们以澎湃

Ⅰ
1982 年汕头青年美协成立首次展览合影

Ⅱ
大尾象工作组艺术展，1991 年

Ⅲ
"第二届广东新青年艺术大展"海报，2006 年

Ⅳ
"开放的姿态·首届广东新青年艺术大展"布展现场，2004 年

的激情和由衷的赞美，以独特的艺术形式，表现新时期的美好生活和发自内心的喜悦之情……丰富多彩的作品，突出反映了改革开放30周年中国社会的深刻变化，为和谐时代献上一曲深情的颂歌，为我们民族的伟大复兴留下历史的印记。"2006年广东省美术家协会借建会50周年纪念之机，隆重进行了"50件经典作品"的推选评选活动。尽管这是一件难度极大，也很容易引起争议和不公的事，但是评选出的一些作品还是令人信服地戴起"经典"这一桂冠。作为主流美术史的编写方式，以及国内美术界和社会大众的需求，评选"经典"作品得到了轰轰烈烈的关注和作用。而在响应国家文化部"重大历史题材创作项目"中，美协、画院等大力发动、积极组织、认真落实，广东被选中的作品数量按比例算多的，成绩骄人，也较出色地完成了国家交给的任务。

作为教学、研究、创作学术机构的美术学院系统，在不断的改革和发展中在国内还是排名靠前的。如果说广州美术学院作为代表，借改革开放前沿阵地的春风，在国内艺术界有过辉煌业绩的话，那就是"设计艺术"和以设计为龙头的产业，以及一系列教学改革。汕头大学长江艺术设计学院和深圳大学设计学院等，都在引入国际教学经验、方式和人才方面作出了大胆的尝试，取得了不错的效果。而广州美术学院的新校舍的建成，更使广州美院成为了号称世界最大的美术院校，这不仅体现了广东的经济实力和办事风格，也看出了广东的艺术教育方面所体现出来的决心和魄力。

作为研究、收藏、展览、社会公共教育和服务的美术馆系统，这三十年来的发展和成绩是特别引入瞩目的。1976年深圳就建成了"深圳展览馆"，并于

I
"第一届深圳美术馆论坛"
现场，2003 年

II
"第六届深圳国际水墨双年
展"海报，2008 年

III
广东省美术家协会评选出的
50 件经典作品之一：
关山月 《绿色长城》 国画
251×144.5cm 1973 年

1987 年更名为"深圳美术馆"，举办了一系列的美术展览活动，特别是"深圳艺术节"活动成为了连接大陆和港澳台文化交流的桥梁。而 1997 年是广东的美术馆大发展年，在这一年中就冒出了规模不小规格不低的三座大型美术馆——广东美术馆、深圳关山月美术馆和深圳何香凝美术馆。随后不久，广州艺术博物院也建成。广东出现了新的美术生态环境，从创作、交流、展示、美术史研究、收藏，以及公民的美术普及和素质教育等方面，都获得了新的发展空间、新的理念和新的活力。众多的国际性大型展览、艺术大师展览、美术史研究展览、大型策划性展览、跨领域的美术文化学术活动等等，为这一时期广东的美术带来了勃勃生机和新的时代精神风貌，从另一个角度大大地扩大了广东美术在国内国际的影响。如出现了一些在国内国际产生巨大影响、具有重大学术分量的艺术活动品牌"广州三年展"、"广州国际摄影双年展"、"深圳何香凝美术馆雕塑年展"、"深圳国际水墨双年展"、"广东新青年艺术大展"、"广东美术馆新青年艺术论坛"、"深圳美术馆美术批评论坛"、"中国人本：纪实在当代"国际巡回展等，有效地推动了新一代年青艺术家和学者以新的艺术形态和艺术观念介入于广东新文化的发展，也将广东的美术、学术力量和影响推上国内国际的新的台阶。

而民间艺术空间的出现也为广东的文化生态带来另类的生机。以交流当代文化的名义而创办的博尔赫斯书店（空间），有效地成为本地乃至国际文学艺术家交流的空间。2002 年之后的"维他命"艺术空间和"PARK19"、"LOA345"

等艺术空间的出现以及近期的"广东艺术新势力"展览现场（酒吧及画廊），无论这些空间注重艺术推广还是注重艺术交流，都给广州的艺术带来了新的变化和影响，成为支持和在一定程度上推动当代艺术发展的线索。而深圳的OCCT艺术中心和时代美术馆在当代艺术的学术规范化工作方面以及策展、研讨、出版和国际交流都作出了备受瞩目的成绩。

九

作为广东美术生态重要组成部分的美术批评和史论研究方面，1980年前后曾由王肇民引起的关于"形是一切"的讨论，杨小彦等理论家批评家与艺术家共同参与，持续地对艺术的形式和艺术与生活的关系等话题展开了讨论，这可以说是在改革开放思想解放大形势下广东美术界的思想解放的一次大讨论；而李正天撰文著述探讨艺术的"本体论"的问题，这在全国的理论界来讲是开先河之举；1989年"第七届全国美展"前后，广东美术界借主场之利，有过一次思想开放的评选改革和美术批评的开放，引起了较大的争议，争议是开放的一种标志。其后，广东美术批评界也出现了像梁江、李伟铭等对广东美术特点等的探讨，而后1993年由梁江主编的《广东美术家》杂志创刊，继续讨论广东美术的特点及优劣势话题。而《广东美术家》在存在的短短四期一年出头的时间里，参与了全国一些理论话题及批评的活动，尤其是对中国的实验水墨，率先作了专门的讨论和专刊（由王璜生、黄专执行编辑），这在中国当代艺术方面起到了相当的作用。很遗憾，《广东美术家》在经费不足和非议声中黯然停刊，

I　　　　II

而没有发行和销售出去，存放在办公室兼仓库的大量杂志，被工作人员擅自卖给废品站回炉为纸浆！具有一定学术指标的《广东美术家》的国家刊号，后来被多次倡议改为通俗化能赚钱的《漫画》月刊，但是没有转办成，最后被国家新闻出版局取消了。《广东美术家》杂志的遭遇和命运，多少反映出广东美术家和理论家批评家的无奈和悲哀，也多少可以说是广东文化界的一个缩影！

其实，美术杂志和专业媒体的学术高度和专业程度极大得体现出一个区域的美术发展状况和理论批评的风气及能量，也是一个区域不可或缺的对外展示美术创作及理论批评的窗口和交流的平台。1980 年《画廊》杂志创刊就推出了王肇民的"形是一切"的讨论，而后在关注和推动广东本土美术和海外华人美术方面做了大量的工作，一时间颇受好评。1990 年代开始，《画廊》更积极地参与国内国际热点问题的关注和讨论，先后做过"北京自由艺术家"的专访和专题，"大尾象"工作组等专题，并策划了一些专题讨论和展览活动等，受到国内国际艺术界的高度关注。广东理论家王璜生、杨小彦、黄专等先后执编或主编了这一阶段的《画廊》杂志。后来，《画廊》杂志经历了一个阶段的动荡和彷徨，现在又回归了广东美术界，也逐渐成为有一定定位和想法，有操作运作能力的广东唯一的美术杂志。

1992 年"中国广州／首届九十年代艺术双年展（油画部分）"举行，引发了对中国刚刚掀起的艺术市场问题的关注和讨论，而由"艺术市场"的出现而涉及的策展体制、批评体制、批评家与艺术家、作品的关系等等新问题和新思考，给国内的艺术界和理论批评界带来了结构关系和身份新的变化和新的理论冲动。广东的美术理论界如皮道坚、杨小彦、黄专、邵宏、鲁虹等参与了这样的"操作"（吕澎语）活动，为这种艺术学术体制和艺术市场机制提出了一些理论和反思。一时间，广东的艺术界理论界似乎非常活跃非常热闹，但是这种活跃和热闹好像起因于广东这里特殊的市场经济氛围，而又与广东总体的艺术发展和批评风气没有特别的关系和作用似的。

这样的特点构成了广东美术界和理论批评界基本状况，一方面，广东这里聚集了为数不少的在全国有不小影响的美术理论家批评家，如李伟铭、皮道坚、黄专、李公明、严善錞、杨小彦、鲁虹、孙振华、李正天、谭天、邵宏、冯原、陈侗、李清泉、王璜生等，他们的史论研究、理论批评、策展活动，以及学术品格和研究方式，都在全国的美术界理论界诸多建树和倍受瞩目；而另一方面，"墙外开花墙外香"，广东美术理论家在外面所进行的工作和受到的关注比在

广东所得到的反应要强得多。这是一种很特殊的现象，其实，这与广东美术的生态环境有关，也将直接影响广东美术生态的健康发展。这其中有很多值得深思和反省的必要。

应该承认，广东批评家对广东本土当下的美术现象及问题的关注和介入是比较少和比较缺乏主动性的，但是，一直以来，理论家对广东现代美术史的研究却是非常深入和颇有建树及到位的，李伟铭、黄大德、朱万章等对"岭南画派"的很具学术深度的研究，年轻学者蔡涛、胡斌、陈迹、李若晴、孙晓枫等对广东20世纪早期美术现象等的研究，以及学者们对广东美术文献资料的高度重视和认真负责的态度，都可以看出广东的理论批评界的治学态度和学术成果。

1997年广东美术馆建成以来，在组织广东的美术理论研究工作和相关的策划、出版、论坛、研讨会等方面有较主动的意识和明显的成果，如对广东老一辈艺术家，特别是多少被历史遮蔽的艺术家李铁夫、冯钢百、黄少强、符罗飞、谭华牧、赵兽、梁锡鸿等的研究、挖掘、资料整理工作，以及展览、出版等；举办了难记其数的国际国内学术研讨会及学术论坛；整理出版了不少研讨会论文集、文献资料集；编辑出版了《美术馆》和《生产》这两本探讨美术文化性和前沿性的理论性刊物，在国内学术界反应强烈，足见广东在美术理论领域的力量和建树。深圳何香凝美术馆的"文化论坛"和深圳美术馆的"批评家年度论坛"，以及中山大学编辑出版的《艺术史研究》丛刊，都表现出广东整体上美术理论及批评在全国学界中的影响力和地位。

不过，确实，"墙外开花墙外香"或"墙内开花墙外香"的广东美术理论现象是非常突出的。

反观改革开放三十年这段历史，广东美术可以说呈现为几个重要的意义建构——解构——重构的阶段：1976年至1980年间，批判理性的觉醒，人本关怀的复苏，自由精神催发了对形式语言的自觉意识，意义和理想获得重大的建构；1980年到1984年间，逐渐远离愤懑的批判，远离煽情的动机，在走向平和、讴歌新生活的明亮色调的同时，建构清新明畅的艺术风格，追寻艺术的本体意义；1985年至1989年这一阶段，一元化的消解和多样化的确立，由消解走向确立多元独立而又相关的意义；1990年代以来，权威的弱化和失落，从而走向平凡，走向开放，开放性的空间使平凡和个性获得真正的意义，而同时，青年文化正体现出多元而富于活力和创造性的姿态。不可否认，广东美术的活力、矛盾及潜力都是因为这一地域的诸多社会因素和特点而呈现出来的不可被简单

归类和描述的意义，而这种开放性和多样性也由于时代精神的变迁受到越来越多的影响，以至于对其今后的期待和某些现象的质疑都将影响我们的判断。

<div align="right">2008 年 8 月 17 日于北京奥运呐喊声中</div>

注释

[1] 参见《美术》1979 年第 1 期。

[2] 参见《美术》1979 年第 1 期。

[3] 廖冰兄：《画前痛悼农机家》，载于《画廊》总第 1 期，1980 年。

[4] 迟轲：《现实·人民·创作——从几幅油画新作谈起》，载于《画廊》总第 1 期，1980 年。

[5] 参见《画廊》总第 1 期，1980 年。

[6] 参见《画廊》总第 1 期，1980 年。

[7] 迟轲：《现实·人民·创作——从几幅油画新作谈起》，载于《画廊》总第 1 期，1980 年。

[8] 参见《画廊》第 6 期，1982 年，"画家谈艺录"栏。

[9] 参见《画廊》第 6 期，1982 年，"画家谈艺录"栏。

[10] 参见《美术思潮》1985 年第 1 期。

[11] 1993 年 12 月 1 日广东省美协召开创作会议提出的要求，参见《广东美术家通讯》总第 27 期，1994 年。

[12] 参见《时代的呼唤与我们的回应——广东省美术创作座谈会纪要》一文，载于《广东美术家通讯》总 27 期，1994 年。

[13] 参见《1994 主题——创作》一文，载于《广东美术家通讯》总 27 期，1994 年。

[14] 梁明诚：《在省美术创作座谈会上的发言（提纲）》，载于《广东美术家通讯》总 27 期，1994 年。

[15] 程文超：《意义的诱惑》，时代文艺出版社，1993 年。

17

焦虑与期待：读胡一川的日记、油画与人生

在胡老谢世前一天的那个下午，我们来到医院看望他老人家，当我拉住他的手告诉他，他的大型画展和大型画集大家正在筹措之中的时候，他微微地睁开眼睛看了我们一会。他的手在颤抖，拉着我的手很长时间不放。在胡老的一生中，有着不少荣誉、辉煌和爱戴，也充满着许多矛盾、焦虑和期待。我们普遍认为胡老是一位倔强、忠心耿耿，而又天真、诚挚的艺术家、教育家。然而，我却同时感觉到他一生中有过不少矛盾的冲突，有过不少期待的煎熬，为工作上艺术上的矛盾，为创作上人生上的期待所焦虑和折磨着。最近重读胡老几十年的日记，尽管有些只是三言两语或笔记式的记录，一些是艺术工作的计划和清单，但它们提供了大量极其重要的资料和信息，对研究胡老的艺术思想、艺术生涯以及人生观具有不可或缺的意义，同时，也是我们研究新中国美术史的重要资源。对其中的许多细节，尤其是胡老艺术与人生中的种种焦虑和期待，印象和感受尤为强烈。

一、放弃及选择

胡一川少年时期在厦门集美学校学习时聆听过鲁迅先生慷慨激昂讲话，曾为之热血沸腾。而后在国立杭州艺术专科学校加入"一八艺社"，并是左翼美联的发起人之一，成为最早进行木刻创作及革命活动，受到鲁迅先生关注的木刻青年之一。胡一川的《饥民》是中国现代版画屈指可数的最早作品之一。在延安时期和解放战争时期，胡一川以木刻版画为艺术和战斗的武器，冲锋于硝烟弥漫的前线，出生入死，为中国历史、为中国现代美术史留下很多丰碑式的艺术作品，如《到前线去》、《牛犋变工队》、《不让敌人经过》、《破路》等；同时作为组织者，他带领"木刻工作团"开赴前线和敌后，进行革命宣传和艺术大众化活动，受到八路军总司令部的高度赞扬。在延安，他是有幸出席具有划时代意义的"延安文艺座谈会"的艺术家之一。这样一位在中国新兴木刻版画运动中具有重要地位和影响的版画艺术家，却在新中国建立前后，放弃了刻刀木板，从此再不回头地转向对自己来说是前路未卜的油画。这一转变究竟真正的动因是什么？也许这里面包含着主观和客观、历史和个人、革命需要和艺术选择多方面的原因，可能还有些人事和环境的原因。但是，新中国美术史上少了一位版画家，却多了一位令人敬佩的油画大师。这正应验了西谚所说："是金子的终归是金子。"

研究胡一川从木刻版画转向油画的原因和时间，其中有些重要的事件值得

左图　胡一川日记本

重视。

延安时期曾经带领"木刻工作团"深入敌后，创作大量具有重要影响、深受群众喜欢和领导肯定的木刻作品的胡一川，1946 年在张家口却受到华北联大美术系领导所组织的专门"批判"，他们认为胡一川的木刻太"表现风格"[1]，"偏向形式主义，在艺术上是关门的"[2]，等等。胡一川觉得多次受到刁难和排挤，在这样的领导底下无法搞木刻创作。正好这时偶然在张家口市场上买到一套日本投降后日本画家丢下的油画工具，他便开始对油画重新产生兴趣，并之后兴趣越来越浓。[3]

1948 年 8 月 24 日在华北联大新学期开学时的美术展览会上，胡一川展出了他的油画作品，题为《攻城》。这件作品尚未真正完成，但获得了不少好评。许多观众认为作品"气魄很大，节奏雄厚"、"雄壮、惨烈、色彩感人最深"、"有力量"。甚至有观众认为，此次展览，"最佳者为胡一川先生之《攻城》"，"实为最精彩之一画也，尤其画出解放军之英勇，出生入死之时奋勇直前为人民解放，实为新中国之胜利表现。"[4] 可以说，《攻城》一画引起了较大的关注，其中也不乏观众对油画的造型和色彩表现生活真实性的喜爱。（如有观众说："《攻城》色彩很好，很有战斗的场面，就像照了一张攻城的像一样的真实"。）也许，正是这样热烈的社会反响，使胡一川开始关注和思考油画艺术的问题，并坚定了转向油画的信心。几个月后他在日记上这样写道："自《攻城》创作完成后，我对于油画的创作欲更加强了。"[5]

另外，这一时期胡一川也开始用油画颜料画招贴画，将《坚决不掉队，发扬互相友爱》等油彩招贴画贴到大路旁、会场里、战沟中。他为之激动不已，

I

II

Ⅲ

在日记中写下："这是最伟大的歌的、诗的、画的时代！"[6] 他似乎找到了一种新的用油彩来绘画的方式，以之代替以前用木刻印制宣传画，做着鼓动士气宣传革命的工作。

不过，早在胡一川十三四岁在印度尼西亚沙拉笛迦中华会馆读书时，学校有位上海美专毕业的老师，画油画的。他外出写生，胡一川总乐意给他背画箱看他画油画，"不知不觉地在脑海里播下去爱好油画和爱好色彩的种子。"[7] 后来，1929 年胡一川在国立杭州艺专学习时，法国教授克罗多教素描和指导课外油画习作。但由于家庭经济困难，买不起油画颜料，同时在进步思想和鲁迅先生的影响下，开始并主要进行木刻创作活动。参加革命后更因需要和条件，没有从事油画。1937 年他出发去延安时，将早年的油画及油画工具和颜料存放在上海"虎标永安堂"药店的阁楼上。解放后他还惦记着这些东西。[8]

转向油画创作，既是一种现实，也是一种情结；既是一种放弃，又是一种选择。从新中国建立前后这一时期起，胡一川的艺术创作及关注点几乎都放到油画上。这一转向促使他面对很多新的问题，引发他此后探讨和实践油画艺术的路径。他关注油画艺术的真实性与本质性关系；反映本质与主观能动性的关系；固有色与主观感受的关系；创作激情与色彩、笔触的关系；中国的油画民

Ⅰ
《饥民》 版画
13.9×10.3cm 1930 年

Ⅱ
《到前线去》 版画
27×20cm 1932 年

Ⅲ
《攻城》 油画 1946 年

族化问题；如何学习外来油画而确立中国标准的问题等等。正是这些思考及实践，构成了他作为一代油画大师的艺术观和人生观。

二、责任、激情与遗憾

深入生活，反映生活，这几乎是胡一川这一代艺术家进入新中国之后所必需直接面对，并被要求实践和自觉实践的重要艺术课题。新中国新社会带来了新生活新要求，面对新时代，艺术家有必要而且也会自觉地去了解、体验新生活，去触摸时代的脉搏，以高度的责任感和历史感来反映和表现这种新生活，获得对新时代的认知。这是他们自觉的责任，同时，他们也在新生活的刺激下迸发出前所未有的艺术创造激情。

进城之后，胡一川"第一次"考虑如何"用画笔歌颂无产阶级"。他准备创作油画《开滦矿工》。他主动要求到开滦矿区深入生活，"我希望能虚心地深入下层，亲自到二百多丈深的炭（煤）堆里去，锻炼自己的感情，能真诚地创作出一幅油画来。"[9] 而后，他又到石景山炼钢厂体验生活，开始构思创作《上党课》一画。有关《上党课》一画的深入生活和构思过程，胡一川留下了大量笔记，这些笔记内容包括构思的出发点、主题思想、深入过程的感想、对共产主义事业的认识、对工人阶级创造性和积极性的敬意等，还有人物形象、造型、场面、氛围、表现手法等的思考。《上党课》的深入生活、思想活动以及创作构思的整个过程很具有那个时代艺术创作的普遍特点和典型性意义：深入工厂第一线，一起上课，一起参加讨论，与工人谈心，了解阶级出身和生活经历，

I

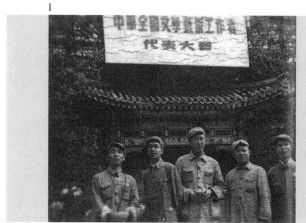

II

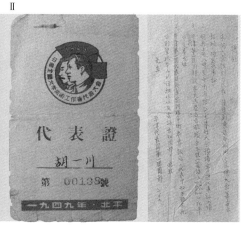

查阅相关资料；同时，不断丰富和调整提高自己的思想，将感情融合进去，不断地认识对象和题材的内涵和意义，不断对自己的创作提出新要求。这里引用他几段较有代表性的笔记：

> 我能接触炼钢厂工人，能呼吸到他们伟大的气息，体会到他们的伟大理想和大无畏忘我的生产热情，我感到幸福。
>
> 要做到读者看到这幅画里面的人物个个都亲切可爱，看完画后能产生一种说不出来美妙的乐观的情绪和努力参加建设祖国的决心。它应该能令人产生鼓舞劳动热情的作用。
>
> 看了这幅画以后要令人想到伟大的将来，它应给人无限制的鼓舞，给人一种力量。
>
> 工人的形象应画得健康、结实、精明、朴素、有远见、达观、沉着。
>
> 不论在我的思想感情、生活作风和创作事业都会有一个很大的改变。
>
> 只有通过生活的体验，才能概括出比较真实的作品来。
>
> 有了一定的生活，看出了事物的本质，才加以概括，创作出一个主要场面来。[10]

Ⅰ
1949年，胡一川（右二）参加第一届中华全国文学艺术工作者代表大会后，在中南海的合影

Ⅱ
胡一川参加第一届中华全国文学艺术工作者代表大会的代表证及通知

Ⅲ
胡一川 《开镣》 布面油画 250×190cm 1950年 中国革命博物馆藏

面对新生活和新课题，胡一川全身心地投入他的创作之中。这一时期的创作，凝聚着他闪光的思想和艺术的才情。他构思并创作反映国营农场题材的《参观拖拉机》、钻探题材的《见矿》等。这些作品既是有感而发，又为之进一步地深入生活，不断提升主题和感受，搜集了很多资料和素材。他记下了很多笔记，画了不少的速写。但是，很遗憾，"由于学校里的教学、组织和行政工作繁忙，《上党课》的稿子一直没有打起来。"[11] "因为工作多任务重，所以我前年就决定的创作题材《见矿》到现在还没有具体的时间去进行。"[12] 在这一系列反映新中国新的工作生活新的思想及精神面貌的作品构思中，除《开滦矿工》一画外，其他都没有完工甚至没有真正动笔。[13] 而《开滦矿工》也远没有他同时期革命历史画如《开镣》、《前夜》等给人留下的印象深刻和影响重大。

五十年代，或者说，胡一川油画艺术地位和影响的确立，是他的革命历史画《开镣》。尽管他的油画画法和风格与当时占主流地位的画风有较大不同，也招来不理解的批评。但是，《开镣》参加国家到苏联的美术展览等重要展览后，中央革命博物馆借藏并长期陈列，一些重要出版物也发表或选入，由此获得较大范围的传播，在圈内圈外产生很大的影响。

1956年胡一川接受了一个创作革命历史画的任务。为纪念建军三十周年，总政治部、文化部和中国美协发起举办一个美术展览，动员和组织全国的美术工作者，分配任务，体验生活，并分头进行创作。胡一川被分配指定画一幅"红军过雪山"的历史画。他开始了新的一次体验生活和艺术构思，在这个过程中重新感悟历史，表现充满激情和艰辛的中国革命历程。

I II

从 1956 年 7 月到 12 月整整半年多的时间，胡一川沿着当年红军走过的路，翻越雀儿山、折多山、二郎山、夹金山等大雪山，渡金沙江，过泸定桥、大渡河等。在折多山上受大风雪困阻，汽车抛锚，受冻忍饿，挺过因空气稀薄而呼吸困难的种种难关。在这样艰苦的境况中，《红军过雪山》的创作主题——艰苦奋斗——形成了。"风不管刮得多大，天气是如何的寒冷，空气不管怎样稀薄，红军的衣服不管怎样单薄，但一定要翻过这雪山，一定要前进。"《红军过雪山》的构图也在折多山顶的车篷里基本成形："寒风由北面向南吹，红军顽强地一定要向北进，这种尖锐的斗争可以统一我的画面。"[14]

这又是一次非常丰富而且意义重大的深入生活体验生活构思创作的过程，于此，胡一川的日记有详尽的记录。然而，对《红军过雪山》这件作品如火般的创作热情与无法抽身的繁忙工作的矛盾，以及后来这件作品的命运，给胡一川留下几多焦虑、痛苦甚至终生遗憾！

首先是胡一川刚刚从长征路上回来，就赶上"整风"运动轰轰烈烈地展开。这位中南美专的校长，党总支书记"没有理由抛开整风而专搞画"，他整天忙于开会和谈话，内心却有按捺不住的焦急，连马克西莫夫同志都可怜他！胡一川在日记写道："我经常用双手按着胸口，因创作欲经常像火山一样要爆发啊！""当八一画展开幕时看不到我这幅画，我想不知有多少人会责备我。我内心也深深感觉到对不起二万五千里长征的红军战士。""我有创作热情，但苦于没有创作时间，这种苦衷是很少人能理解的。"[15] 可见，这时他内心的焦急、苦衷和无奈！

Ⅰ
1942 年 胡一川（后排左三）参加延安文艺座谈会的合影

Ⅱ
1960 年 胡一川在苏联写生时与苏联战士合影

Ⅲ
《南海油田》油画
51×81cm 1983 年

Ⅳ
《红军过雪山》油画 1959 年

二三三

接着，当他好不容易将《红军过雪山》的画稿画出来到北京，文化部却突然决定派他前往苏联参加"国际青年联欢节美术竞赛"，出任评委，并随后去波兰访问。这一去就是三个月左右。《红军过雪山》的创作被搁下来了，真的没法参加"八一画展"了。

之后，过了几年，1959 年为纪念共和国成立十周年，中国军事博物馆希望胡一川继续完成《红军过雪山》这一作品。他千方百计挤出时间，终于基本完成，虽然他自己认为"还不够满意，特别是雪山的色彩和笔触还存在不少的缺点"，但还是送到北京了。可是，在他的心中，隐隐约约感到可能有一些问题。"由于我没有完全接受上次审查稿件时军区和美协提出的修改意见，要我把画改为完全上山，而我还是照着我的旧稿画，再加上技术上不够成熟，这幅画落选的可能性是存在的。"[16] 送上去后，这件作品就没有下文了，军事博物馆也没有将它挂出来过。

更具悲剧色彩的是，这件花费了胡一川近五年的时间和心血，凝聚着他对革命历史的情感和认识，包含着他个人战争年代的经历和精神体验，以及对新中国新艺术的理解和努力，在责任感、激情、焦虑和无奈交叉挤压底下艰难完成的历史性巨作，却没有在任何出版物上刊载发表过，甚至从那时起这件作品身在何处一直是个谜。现在只留下一张小小的黑白照片和草图，一张胡一川创作此画时的工作照片。但幸好留下了近万字沿长征路深入生活和创作构思的笔记，这些日记和笔记不少是非常感人和富有研究价值的。

三、艺术性与民族化

也许，从胡一川转向从事油画艺术时起，油画的艺术性一直是他学习、思考、追求的原点，并由油画的艺术性而探寻和追求油画的民族性民族化。

罗工柳先生称胡一川的艺术有两大特点，一是个性，一是规律性。[17] 可以说，胡一川的油画艺术探索和追求始终抓住这两方面。

胡一川是一位个性很强的艺术家，他的艺术风格和追求，从一开始就表现出非常的风格化和个性化。

胡一川的风格和画法可能与几个方面有关。早年他进克罗多画室学习时所受的影响我们现在不得而知，但近二十年从事木刻版画艺术的生涯，对他的油画创作不会没有影响。明显的，他早期的油画带有木刻版画干脆利落、块面单纯、线条粗犷的特点。[18] 他的性格也偏向于厚重粗笨倔强刚直的一路。但是，胡一

川的这种油画风格与当时崇尚的苏联写实油画的主流画法有相当的距离，而他又是"转行"的，自然会受到不少的批评和不理解。他自己也在努力寻找油画特征与坚持个性风格之间不断思考着、探索着。这是他碰到并且想去解决的第一个难题，即如何做到艺术同行和普通大众都能理解欣赏，同时具有自己的风格而不是人云亦云通俗没个性。

胡一川不止一次在日记中写道：

我自己明白我的作品比较难接受一些，但并不是绝对看不懂。我坚信着我的艺术创作方向是正确的，群众不但慢慢可以接受，而我坚信着群众会渐渐爱好我的作品的。（1944.4.10）

所谓有很多人不喜欢的画不一定是坏作品，相反，所谓有很多人喜欢的画不一定是好作品。（1957.7.11）

作者与读者的欣赏水平多少总有些矛盾，不照顾读者的欣赏水平固然不对，但不发挥作者在创作上的最大自由和发挥作者的个性和独特的风格，那么这个作者作品是没有光彩的，是没有艺术生命的。（1957.7.16）

被画家描写出来的东西如果不被大多数人所欣赏，那是成问题的。（1957.8.26）

风格高的美术作品不一定能为广大人民立即所欣赏，我坚信人的欣赏水平是逐渐提高的，所以风格高的作品总会有一天被他们所欣赏和热爱。（1966.2.24）

在美术史上证明有些真正好的美术作品，不为一些人欣赏，甚至挨批评受讽刺打击的都有。（1982.9.2）

这里，胡一川之所以会不断地考虑群众的接受问题，说明他心中时刻想到艺术与人民的关系，时刻思考着艺术的普及与提高的关系，在这方面他是虚心的虔诚的；而同时他又执著于艺术性和个性的追求，认为群众看懂而缺乏艺术性的作品不是好作品，艺术性需要不断提高同时也不断在发展，在这方面他是坚定的坚信的。这充分体现了胡一川真诚朴质而又自信坚定的人生个性和艺术个性。

第二，胡一川一直面对和思考的另一方面是如何解决作品中既要体现时代、政策与责任感，又要创造性地表达个人的个性、立场、观点、品格、气质等。他以强烈的社会责任感和历史责任感投入于新的历史阶段新的事业，以表现新生活新理想为己任和艺术追求的标尺；同时，他又清楚地意识到个人的观点、

立场、气质、品性在艺术中不可或缺的意义。在这方面，他不断思考和体会的重点是：

与政策方针结合得紧，而又是有血有肉，能抓到事件的本质，具体、真实、生动地表现出来的作品，总可以感染人的。（1954.2.15）

在一幅作品里，应看到作者的个性，可以看到作者的立场观点、看法和性格。（1954.2.15）

一个艺术家除了千方百计地去抓时代的命脉外，对于如何表现这命脉也要有突出的创造。（1966.1.10）

胡一川无论早期的革命历史画、反映新生活的主题画，还是后期的风景画，都明显地给人们一种充满朝气的新时代的精神，而这个时代是一个富有创造力想象力的时代。胡一川以他富于个性的画面，传递出这个时代特有的气息。

第三，胡一川时刻倡导和实践着中国油画的民族化问题，既保持油画独特的艺术性又体现民族的特性，体现中国气派，走油画民族化之路。

1957年7月到10月，胡一川被派往苏联、波兰参观访问，这既是一个难得的考察学习国外油画大师们原作及技巧的机会，同时也是一次开阔视野、加强交流、独立思考的好时机。对于胡一川或对于中国油画界来说，油画不仅是一个舶来物，而且是一个历史较短的新生事物。尤其是面对苏联老大哥的社会主义油画，有些人甚至诚惶诚恐，虔诚备至。但是，胡一川在这一参观考察过程中，通过虚心学习，热情交流，冷静思考，坚定了探索油画民族化的艺术信念。

I

II

在以后漫长的艺术实践和教育实践中，他坚持这种理念，也形成了自己具有民族文化精神的独特面貌。

他不断在笔记中写道：

没有民族风格的艺术作品，在国际上是不易立足的。要向外国人学习，但千万不能依样画葫芦。（1957.7.11）

要创造油画的民族形式，应有一个较长的摸索创作过程，过于简单是不行的，光在形式上想花样而不在内容上表现中国所特有的生活习惯、思想感情、爱好等也是不容易达到油画民族化的目的。（1962.1.12）

中国的油画应从苏联的油画影响框框中脱离出来，应有中国自己的特色。（1978.3.3）

中国的山水画有非常丰富的优良传统，这对于发展油画风景画的民族化是一个好条件。（1978.9.24）

油画虽然是外来的，我毫无例外应学习西洋画好的传统，但我要千方百计地使它有中国的民族风格，变为中国的油画，为中国的油画争一口气。（1979.9.13）

在晚年，胡一川热衷于书法，多次提到中国的书法艺术对中国的油画民族风格有极大的意义。他的画法和风格，确实体现了重线条、重简练概括、重写意性、重精神和意境的特点和倾向性，而这些特点和倾向性恰恰被认为是东方艺术特别是中国民族艺术及美学思想的最突出之处，同时，也往往是大师级艺术家到了出神入化境地时的自在表现。

第四，我们很自然地希望认真总结和概括胡一川的风格特点，以及他的观察生活和艺术创造的着眼点。给我们最突出的印象是，他特别注重表现和追求艺术的本质美，而艺术的本质美来自于创造主体的主观能动性与对客观事物本质的认识，有个性地概括客观事物的本质美。这在他的油画艺术上体现为粗犷、概括、激情、本真的艺术风格。他有很多这方面的论述：

自然主义不在于表现手法上的粗细，而在于作者是否有意识地去表现本质的东西。（1957.7.11）

建立在客观基础上的主观能动性可起决定作用。发挥主观能动性，把事物表现得越突出，给读者产生强烈的刺激，印象越深、共鸣越大、联想越多越好。（约 1994 年）

Ⅰ
胡一川 《涠洲岛》 纸板油画
50.5×35cm 1962 年

Ⅱ
胡一川 《运石》 纸板油画
56×41.5cm 1980 年

我喜欢厚重粗笨的画。（1957.7.11）

为什么有许多大师一到晚年的作品都不约而同地采用了粗犷的表现手法？（1957.7.16）

在表现手法上应做到单纯简练，但也要做到粗中有细，虚中有实，这也是矛盾统一的辩证方法。（1962.1.12）

色彩应比原物强烈些，笔触应比原物突出而明确，层次应比原物多些，对比也应比原物显著。（1962.1.7）

色彩应强调响亮达到有音乐的特殊效果。（1985.7.21）

动，快，单纯，强有力的色彩线条是现代美的特点之重要因素。粗犷是浑厚有力的表现。强烈的色彩对比是油画的重要表现方法之一。（1986.5.21）

我老是感到自己不论用笔和用色都不够强烈，霸气还发挥不够，作画还太老实。（1982.8.10）

画画要讲究气魄，雄浑有力，有特色的构图、强烈的色调、有力的笔触，要看出作者的个性和激情。（1984.6.9）

胡一川对艺术创造的主客观关系有非常深刻而辩证的理解，他不断地探讨、表达和强调主观能动性在认识客观事物及事物本质时的意义，在艺术观察和艺术创作中的作用。他将这种主观能动性提升和转换为自己的诗意情怀、强烈表现力和概括力、粗悍凝练气质，以及昂扬自信精神的独特个人风格。

I

II

四、真情与人格理想

读胡一川的日记和艺术笔记，不时会被他对人对事，对艺术对工作，对党对事业，对家庭对朋友对学生的真情实感，以及他的崇高的理想追求和人格魅力所深深感动！同时也为他在重重工作和生活困扰中不懈追求和表达自己的人格理想并流露的内心焦虑而油生敬意！他一直用这样的语言了鼓励和鞭策规范自己：

努力罢！日以继夜地努力罢！顽强地奋斗下去，我认为我的理想没有不可以实现的。（1949.3.18）

顽强的努力是实现崇高理想的重要因素之一。（1962.1.7）

努力罢！一切成绩都是要付出一定血汗才能获得的。（1982.6.24）

努力罢！抓紧你的一分一秒致力于艺术实践罢！……通过业务为人民服务、为社会主义服务是你的本职。（1982.8.1）

去争取不应该有的荣誉是可耻的，敢于承担一般人怕承担的责任是光荣的。（1982.8.22）

有事业心的人物质生活虽然苦些，但精神上是十分愉快的，劲头是大的。（1979.9.1）

胡一川无论在因工作和杂务困扰无法画画，或有些机会时间可以外出写生创作，这样的时候，他特别地焦急，也特别地抓紧。他将这种努力、努力、再努力与自己的人格理想和事业目标联系起来，以一种博大的胸怀来承担社会责任和理想、荣誉和痛苦等。尤为感人的是，他以与夫人之间深切的感情力量作为自己艺术创作的鞭策和动力，当自己的努力有了一些结果，他总迫不及待地想到告慰于在天的夫人，因为夫人曾在他生日祝酒时祝他"身体业务双丰收"。

我一定要实现君珊对我的祝愿，"身体业务双丰收"。君珊啊！你是最理解我的，你的话对我说来每个字都有千斤重啊！可是我永远听不到你的声音了。（1982.7.24）

1982年他终于有较完整的一段时间外出写生画画，他出发当天写道，"实现君珊对我的遗愿，就是体现我的新的艺术创作生涯的开始。"在途中，他不时以夫人的遗愿为关爱和鞭策的动力，而一有一些成果，他就立即想到告诉夫人。

I
《铁窗下》素描稿 1981 年
II
1946 年胡一川夫妇合影于张家口

我曾写信给珊妮说要她到银河革命公墓时，在君珊的骨灰前代我说声，"我出来二个月画了二十二幅画纪念她"。（1982.8.1）

在君珊去世前我曾对她说我要搞好身体和业务，这几个月来我是执行了我的诺言，已画出三十二幅作品……如果君珊还在的话她一定很高兴，我也会得一更大的安慰。（1982.9.2）

一种真情始终牵系和支撑着他的人格和理想，这正是他令人敬佩和爱戴的所在。

我总感到，这位令人敬佩和爱戴的老人，这位执著、坦诚、天真、充满激情和个性的艺术家，在他的内心深处，在他坎坷的一生和冥冥的宿命中，有着许多矛盾、焦虑和期待，有着许多淡淡的苍凉！在他的日记中，有着无数艺术工作包括创作、研究、学习、展览的计划，但也有无数因计划无法实现而流露出来的焦虑无奈的心态记录，有些焦虑已成为他潜意识的表露。晚年，他双腿无法行走，思维也有点模糊迟钝，但我每次去看望他的时候，他总重复而痛心地说，不是因为"医疗事故"使他的腿不能走动，他还会画出很多画，他还有很多计划没有完成。而在最后的那段日子，他于病床上不止一次地对孩子们说，困难、痛苦属于我，过好日子、快乐不属于我，而属于你们。

最后一次去见胡老的情景令我终生难忘，颇多感慨！一位曾经蹲过国民党大牢，听过毛主席文艺讲话，在延安火线上出生入死，为中国革命史和中国现代美术史作出重大贡献的老革命家老艺术家；一位曾经为延安鲁艺、中央美术学院、中南美专——广州美院的创办和建设呕心沥血的令人敬佩爱戴的老教育家老校长；一位在中国的版画和油画领域里都有无可替代影响和地位的艺术大师，此时，却躺在一个破旧而半是过道、人来人往的病房的一角，身上插满了各式各样的管子，他对这个世界，对自己的"身体和业务"已无能为力！

但，他的身影、他的艺术、他的精神却永远是一种无形的力量，支撑着一个时代和这个时代的美术史！

2003 年 10 月于南京石头城下黄瓜园

注释

[1] 参见胡一川 1993.10.1 所撰《自我写照》一文。

[2] 江丰语。见胡一川笔记，约 1946 年。笔记中还记录了其他人的一些批评意见。

[3] 同注[1]。

[4] 见《胡一川日记》（未刊本）1948.12.16。

[5] 《胡一川日记》1949.3.16。

[6] 《胡一川日记》1949.1.7。

[7] 同注[1]。

[8] 艾中信文。

[9] 同注[5]。

[10] 《胡一川日记》1952.8、1952.8.27、1952.9.4。

[11] 《胡一川日记》1953.3.1。

[12] 《胡一川日记》1956.6.6。

[13] 胡一川在 1983 年底曾准备将《见矿》一画画出来，并起好了小草稿，但又因为整党工作和紧接着他去西南写生而停下来了。见《胡一川日记》1983.12.31、1984.4.20。

[14] 《胡一川日记》1956.10.20。

[15] 均见《胡一川日记》1957.6.25。

[16] 《胡一川日记》1959.7.25。

[17] 参见《美术学报》总 19 期"胡一川研究专辑"，广州美术学院 1996 年编辑出版。

[18] 王朝闻先生说胡一川的油画有版画的风味。见《胡一川日记》1962.1.7。

[19] 胡一川在 1982 年 6 月 22 日的日记中写道："在君珊没去世以前我曾对她说，我一直记着她在我的生日祝酒时，她祝我身体业务双丰收。在她去世后全家的座谈会上我对全家说过，我要化悲痛为力量，以好身体和搞出业务成绩来纪念君珊。"

18 Working in Art Museum Requires Professional Conscience ──────────── 二四四
19 Possibilities of Art Museum ──────────────────────────── 二五四

18　美术馆工作需要有专业良知　　二四四

19　美术馆的可能性　　二五四

18

美术馆工作需要有专业良知

采访时间：2010 年 3 月 15 日
采访地点：中央美术学院美术馆
采访人员：张晓、耿铭（《美术焦点》记者）

　　自 1997 年广东美术馆建馆起，王璜生就在广东美术馆工作，并于 2000 年接替首任馆长林抗生，出任广东美术馆馆长。任职馆长十年间，他综合各种艺术资源，开创并推广广州三年展、广州摄影双年展等大型艺术活动，一次次让广东美术馆成为海内外艺术界的焦点。2009 年，自称"骨子里渴望闯荡"的王璜生又出任中央美术学院美术馆馆长一职，从开始外界的种种质疑到如今的平静，不知不觉间已经进入了第二个年头。王馆长显然已经适应了这个职位，而中央美术学院美术馆的形象和工作也受到外界的关注。当然，这得益于他丰富的美术馆管理经验，这也是我们为什么选择他来谈美术馆的发展和管理的原因。

处于初级阶段的美术馆

　　美术焦点（以下简称美）｜ 我们这期有个专题是谈美术馆的发展，大体分成了两类，一个相当于是官方的美术馆，另一个就是民营的美术馆。我们找您主要是想谈一下官方的美术馆，您能不能首先给我们介绍一下中国官方美术馆的历史发展线索？

　　王璜生（以下简称王）｜ 就中国的美术馆来讲，最早的美术馆是 1936 年成立的，由民国政府所做的国立美术馆，在南京。它 1936 年刚刚落成，之后碰上了抗战，运作就很不正常了。应该说，这个馆还没有真正运作起来就已经夭折了。到了新中国成立之后，据有关的资料介绍，江苏美术馆是在 1953 年筹建的，后来搬进了原国立美术馆的建筑；也有资料显示，中央美术学院美术馆的前身"中央美术学院陈列馆（室）"也是 1950 年代初期就出现。中国美术馆是 1959 年建设，1962 年建成投入使用；上海美术馆和广州美术（现改名为"广州艺术博物院"）都是在 1959 年建立的。中国的美术馆大致早期的情况是这样的。

　　应该说早期的中国美术馆发展不是很稳定和规范，更多的被认为是像展览馆，因为长期以来，从行政管理系统和公众认识系统来讲，中国的美术馆往往被置身在博物馆的范畴和管理体系之外。我国的博物馆有它管理的一套，包括文物的调拨、收藏经费、管理方法、展览的交流、陈列的要求、陈列展示的专业培训等有一整套的规定和办法，但是美术馆基本上是没有或很不规范，一直

左图 "中央美术学院素描60年展览"现场，2009 年

游离于"博物馆"之外，不属于博物馆系列，管理主体不在文博系统。1997年，广东美术馆、深圳关山月美术馆、何香凝美术馆这三个美术馆先后建成之后，在美术馆方面有了一种新的变化，因为馆多了，竞争也就激烈了。而且到了90年代后期这样的历史阶段，我国香港、台湾还有国外的美术馆博物馆及文化机构，与内地的美术馆有较多的文化交流，对国内美术馆的要求也提高了，而国内美术馆也有了参照和比较，因此开始发生某些新的变化。像广东美术馆，从建馆成立伊始就提出了要加强收藏、加强研究、加强公共教育和社会拓展，应该说，逐步地将美术馆各项应有的功能实现出来，也特别地强调它应该属于艺术博物馆　类，也就是说，应该是参照博物馆的管理模式和运营模式来运作。

美 | 您刚才提到了很多美术馆，能不能把他们分一下类，比如说你刚刚说的广东美术馆、中国美术馆，还有关山月美术馆等，他们都有什么样的特色？

王 | 应该说，以官方的美术馆来讲，有国家级的美术馆，如中国美术馆；有省级或者市级的，如上海美术馆、广东美术馆及深圳的几家美术馆等，这几个馆都算是运作的相对比较好的；还有一些以个人命名的美术馆，如深圳何香凝美术馆、深圳关山月美术馆、上海刘海粟美术馆、常熟庞薰琹美术馆等，虽然是以艺术家个人命名，也主要收藏了这位艺术家的主要作品，但是他们立足于作为一个公共美术馆，努力于面对公众、面对学术界。也有一些是纪念性质的馆，如徐悲鸿纪念馆、潘天寿纪念馆等，他们主要是对某个重要艺术家的较为全面的作品、资料文献的收藏，并作深入的研究及资料的收集整理，举行专题性的学术活动等。但是，应该承认，中国的很多美术馆，特别是官方的美术馆，

I

基本上还是处在非常初级的阶段，有的地方政府没有拨款，而美术馆本身也存在诸多缺陷，遭遇着很大的困难。尤其是社会对美术馆的认识及美术馆本身的文化意识都非常薄弱，存在种种的问题。

缺少具有专业良知的馆长及从业人员是目前美术馆发展的最大瓶颈。

美｜您刚才也说到了美术馆经费的问题，前段时间我看了一个报道，说文化部公布了一个《全国重点美术馆评估办法》，其中一个硬性指标是"年收藏经费总额不低于 300 万"，而有些在国内有重要影响力的美术馆都达不到这一条。您怎么看待这件事呢？

王｜我觉得，这个评估条例非常重要的一点是，明确提出了作为一个美术馆的基本条件，必须是要有固定的经费，有固定而标准的库房，有固定的征集经费。不仅要有运作经费，还要有每年度 300 万的征集经费。这个条例出来以后，也有一些大馆，比如上海美术馆，提出他们没有 300 万的收藏经费。我们央美美术馆也没有 300 万的收藏经费。但是，这些馆每年也都有固定的资金去开展收藏，而且通过各种有效的方式使得收藏有一定的效果，但也应该承认还是有不少的遗憾。我想评估条例非常重要，提出了美术馆的基本要求，并促使社会和我们为这样的标准去努力。

美｜我们都知道，您当时在筹建广东美术馆的时候，国内的其他美术馆发

展也不是太好。你们当时是怎样给美术馆定位的呢？还有当时遇到什么困难？

王｜ 其实，广东美术馆在筹建期间，当时的广东省美协领导专家及筹建办就对美术馆的功能作了深入的调查和空间上的分布考虑，筹建办主任汤小铭和第一任馆长林抗生都明确提出美术馆应具备研究、展览、收藏、教育、服务、交流的六大功能，定位于现当代的美术研究收藏。作为美术馆的开始，都会有这方面那方面的困难，但是有一点还算比较好，我们这个馆从成立开馆，广东省政府就非常明确地给了一些保障性的经费，第一年是 100 万的收藏费，还有一些其他的运作经费，基本上能够保障人头费用和设备运作费用。有一定的钱去收藏，无论是多是少，至少有一些保障，收藏这方面的功能也能够有序地建立起来。通过我们的比较有效独特的做法，如提出了以研究吸引带动收藏，如收藏策略是不去争抢那些大家都关注的著名艺术家（那些作品的价格也实在很高）。我们努力去挖掘一些在历史上曾经非常重要也非常有意义、但现在可能被历史有意无意遮蔽或湮没的艺术家，通过做研究和展览出版，以及我们诚恳的态度和学术的精神，取得家属与艺术家的感情和学术的上的认同及信任，让他们把东西捐赠给我们，放心地交给我们，因此收藏到了他们各个历史阶段有代表性的作品及文献资料。

美｜ 您觉得广东美术馆做得这么成功，它是否可以作为一种模式在全国推广。因为地方美术馆很多，但是他们的运营都不是很理想。

王｜ 我觉得也不是什么成功不成功，我认为只是比较正常而已。由于我们这个社会有太多不正常的事，一个人或者广东馆做得相对正常，就被认为怎

I

么样了。我去过很多馆，有时候觉得非常痛心和可恶。有些省的大馆，楼下卖家具，二楼开画廊，而且画廊里面卖的多是馆长的作品，然后只剩一点小空间胡乱地作点展览，你说这样正常吗？太不可思议了。但是恰恰是这样的现状，目前还在演绎着，而且很多地方几乎都是这样。你说该怎么办呢?！大家如果是专业和专业道德相对正常，具有一定的对学术有良知的人去做馆长，或者从业人员，他就应该好好地想，我们该怎么做？

美｜你觉得还是人的因素？

王｜对，我觉得绝对是人的因素。专业更应该有专业的良知，包括人品人格，还要有对专业的情感和精神。也就是说，不仅要有专业知识，更重要要有专业良知。

我们要有一个当代的文化胸怀来做美术馆

美｜您在广东美术馆也做了这么多年，也做了很多有影响力的展览。尤其是当代艺术方面，您做了比较多的事。您觉得在众多的展览中，哪些是比较有代表性的？

I

'85 以来现象与状态系列展之一："从'极地'到'铁西区'——东北当代艺术展"现场，2006 年

II

"首届广州三年展"(2002 年) 展出作品：

胡介鸣 《1995—1996》 影像

王｜在当代艺术发方面做了一些展览，当然，如果说代表性，大家都会想到"广州三年展"，或者我们策划的"'85以来现象与状态系列展"。"广州摄影双年展"也算是当代吧，但摄影双年展的视野比较独特一点。如果以"广州三年展"为例，虽然我们只短短地做了三届，但是每一届都有我们非常强的学术冲击力和专业规范化的操作运作方法。在做的过程中，我们试图探索和建立一种方法，包括整个运作的方式、挑选策展人的方式、和策展人沟通和确定方向主题的方式、与艺术家联系及责任承担的方式、融资和与赞助者合作的方式、宣传推广、公共教育、公众互动等的方式等等。我们现在这三届做下来，策展人对我们的评价还是比较高的，策展人认为还是能够比较好地发挥他们学术上能量和策展的意图。

美｜给了他们相对足的自主权。

王｜对，在这个过程中彼此能够沟通和尊重，这一点非常重要。比如我是馆方的代表，去挑选策展人，我们首先多方地征询意见，倾听大家的想法，而作出我们自己的专业判断，确定大的学术方向和策展人。再与策展人认真讨论策展人提出的策展主题，对策展主题和具体方式，我们会多次地讨论、论证，甚至有意质疑策展人的想法，补充我们的想法，想法彼此碰撞和提升，通过各种反馈的意见，慢慢形成一种比较完整的策展思路和具体方案，然后就一步一步、一环扣一环地实施。馆方就是全力以赴地配合策展人和艺术家将展览实现出来，包括一系列的资金问题、政府问题、技术问题、施工问题、公共教育工作、宣传推广工作等等，在一种整体的统筹安排中完成。

Ⅰ　　　　　　　　　　　　　　　　　　　Ⅱ

美｜我在网站上看到您去年 11 月份写的一篇文章，谈的就是美术馆与当代艺术的问题，里面提到了对待现当代的角度和态度问题。您还举了纽约 MoMA 的例子，而且您还说美术馆要有一定的包容性。我觉得美术馆在为当代艺术而去改变自己，要扩大自己的理念和定位的问题，您怎么看待美术馆和当代艺术结合的问题？

王｜其实我那篇文章最主要的一点是提出美术馆应该面向当代文化，当代文化是一种更为开放、更为多元、更为民主、更有包容性的表征，而当代文化或者当代艺术是当下社会和人的多角度多层面的精神折射。我在讲座中举例，像纽约 MoMA（它不是当代，是现代艺术博物馆）在 1929 年成立的时候，他们就认为现代的美术馆应该有现代的文化精神，应该借助现代主义精神，吸纳现代主义文化。因此，他们以此为办馆理念，开创了一个美术馆的新时代和新坐标，他们的部门设置、收藏范畴及标准、学术研究、公众服务方式等等体现了这种现代文化的精神。其实到了现在的我们，我们要用一个当代的文化胸怀来做美术馆。反过来我又提出，其实当代艺术不仅是多角度反映当代文化，而且表达方式也是比较开放和自由的，它要求接受的方式也同样是开放和自由的。这就给了当代的美术馆提出了新的要求及提供了新的思路和可能性，为美术馆的运作、经营，还有展览、学术提供更为开放的结构和民主活跃的方式，包括公共教育也可以从当代艺术的奇思异想中获得活泼多彩的思路、方式和效果。也就是说，当代艺术反过来，有可能为美术馆提供了多种新的方式和可能性。

美｜具体到中央美术学院这个美术馆，因为它和广东美术馆还是有一点不同，一个是省级的美术馆，一个是学院下面的美术馆，在管理上，您觉得有哪些不同吗？或者是需要不同的方法？

王｜其实大体上我认为没有太多的不同。可能在外界看来，会觉得学院的美术馆更为学院一点。其实中央美术学院还是希望将美术馆办成更为开放和面对社会、面对文化界学术界的国际化美术馆的。因为，中央美术学院是一座开放和面向国际的大学，央美美术馆就处在这样的大环境中，背靠中央美术学院的学术资源和文化交流资源。同时，美术馆的建筑和空间又很能体现现当代文化的气息。我一来上任，院长、书记都跟我探讨如何将这个馆做得更为开放，更容易面对公共社区，更体现学术性、公共性、国际性。我觉得作为一个馆，能否有大的社会影响，关键是馆自身的学术张力，当然也包括藏品和社会活动方式等。像普林斯顿大学美术馆（Princeton University Art Museum）、哈

I
赵兽 《饮早茶》 油画
79.5×57cm 1969 年
广东美术馆藏
II
朱瞻基 《白鸡》 绢本淡色
52×75cm
中央美术学院美术馆藏

佛大学福格美术馆（Harvard University Fogg Art Museum）、耶鲁大学美术馆（Yale University Art Gallery）、加州大学柏克利分校美术馆暨太平洋电影数据库（University of California Berkeley Art Museum and Pacific Film Archive, BAM/PFA）、斯坦福大学坎特艺术中心（Stanford University Cantor Arts Center）、牛津大学艾许莫林艺术与考古博物馆（Oxford University Ashmolean Museum of Art and Archaeology）等，这些馆都是在大学里面，但是他们在世界上、在文化界学术界的影响都很大，关键是有什么东西、有什么张力、做过什么重要学术活动。"国际博物馆协会"中专门设立了"大学与博物馆典藏专业委员会"（ICOM-UMAC），可见，大学的美术馆应该是可以做出独特的文化贡献和影响力的。如果从学术资源上讲，当然央美美术馆的学术资源以及北京的学术资源跟广东不太一样，而且从学术方面来讲，做起事来方便一些。

美｜您说现在中国没有一个专门的影像新艺术的部门，咱们央美美术馆会考虑设置这样的部门吗？在定位上会更倾向于当代性吗？

王｜专门设一个影像新艺术部门，目前我们还没想得这么细。像纽约MoMA，它有摄影部／电影部等，那是因为他们的机构非常庞大，人员结构也大不一样。我曾经想在广东美术馆成立摄影部。广东美术馆的摄影收藏及展览策划非常好，在国内算是走得非常前的，但是当时都没成立起来。因为广东馆毕竟各部门的设置还不是很大，每个部门也不是很多人，再单独设一个摄影部，那么人员的分配和有些事情就不好处理。但我们当时成立了一个隶属于研究策展部的摄影组，有一两个人，持续做这方面的工作。我想中央美术学院美术馆

I　　　　II

这边暂时还不会专门成立一个什么当代部或者什么部。但是我们现在有学术部，可能我们的学术部会分有些人偏向于当代的研究和策展，有些人偏向于现代的美术研究等，根据各个人的不同学术和工作特点开展工作。

美 | 作为美院的美术馆，会特别关注哪一类的艺术家吗？下一步会计划做些什么展览？

王 | 其实，要做的事实在太多了，如收藏工作，美院有这么多美术史上重要的老教授、艺术家，他们的作品及相关的文献资料收藏工作怎么做？他们及家属对美院有着深厚的感情，美院及美术馆有责任来保护、收藏、研究、整理他们的东西。但是我们的收藏费很少，人员也很少，而社会的收藏竞争又很激烈，我们能做什么呢？责任很重，也很焦急。另外，我们的库房有 13000 多件珍贵藏品，对它们的保护、整理、研究、推广等等的工作也是刻不容缓。而同时，我们也应该关注和参与美院的教学，像最近的"中央美术学院素描 60 年大展"就是一个体现美院教学和历史成果的重要展览。我们还做了一个"项目空间"，拿了一个不大的边角空间，让学院的艺术管理系老师和学生以教学的方式策划展览，以教学、策展带动艺术创作，效果和社会反应不错。我们也在策划一个 CAFA 美术馆的年度学术展，我们的设想是，规模不会太大，但是要有影响力和学术性，要具有文化史思考和当代艺术精神。同时也将开展一些美术史研究项目的展览活动。值得一提的是，我们引进的展览还是非常有力度的。今年我们将和法国卢浮宫有合作，和英国的维多利亚博物馆、德国设计博物馆、法国莫迪里阿尼基金会也会有合作，明年与意大利乌菲齐美术馆合作，都是较重要和大型的展览。我们也将加强与国内国际文化机构和美术教育机构的交流。要做和可做的事太多了。

19

美术馆的可能性

采访时间：2005 年 7 月 16 日
采访地点：北京
采访人员：唐泽慧

走出美术馆的围墙

唐泽慧（以下简称唐）｜近几年，世界上的许多大博物馆纷纷着手建分馆，古根海姆是很典型的，蓬皮杜和卢浮宫也都已经建立或者有很明确的意向建分馆。广东博物馆似乎是国内第一个建分馆的美术馆，而且有意思的是你们是与房地产商合作来实现的。能不能谈谈两个分馆具体是如何建立、如何运作的？

王璜生（以下简称王）｜其实对于广东美术馆来说，建分馆首先一点想到的是扩大美术馆的知名度，能够被更多的人多了解。因为从中国的现实来看，美术馆，尤其是我们地方上的美术馆，尽管拥有很大的空间，也办过许多还算不错的展览，但公众的接受程度远远达不到我们的预期，也达不到西方一般的标准。广东美术馆一年的观众有三十多万，在国内来看也还说得过去，但这并不是我们的期待。作为一个大美术馆，投资也很大，我们希望有更多的观众。与中国美术馆、上海美术馆处在市中心不同，广东美术馆建在一个岛上，处在一片高级住宅区中，岛本身的人很少，因为不是商业区，流动人口也不多。因此我们更需要把美术馆打造成一个很有品牌的项目，才能使观众专门来看。可以说自从我担任美术馆的馆长以来，就一直很注重两方面的工作。一是组织高品位的、有学术分量和社会效应的展览和活动。另一方面就是传播，做出好的展览之后要想方设法让大众知道。比如我们很早就建立了免费导览系统，美术馆的导览做起来比较困难，因为它不像历史博物馆，它的展览变化很快。我们导览员从最初的馆内人员到大学生、教师和其他志愿者，逐步发展壮大，在与公众交流方面发挥了很好的作用。

传播的另一个方面就是建立分馆。一方面是扩大美术馆的知名度，另一方面也体现了我们走出美术馆的围墙、进入社区中去的理念。至于与房地产商合作，也是我们在目前情况下作出的选择。因为政府也不可能出这么多资金来做这件事。我觉得目前两个分馆的运营情况都还不错。具体的运作方式上，房地产商提供场地和展览的运作费用，广东美术馆提供展品，并组织展览。如果涉及到收藏新作品的话则要明确是集团收藏还是美术馆收藏。总的来讲，分馆的

产权属于房地产集团，经营权属于广东美术馆。

唐 | 这里有一个问题，维持一个美术馆需要有长期投入，如何保证房地产商在完成这个楼盘的开发之后还愿意继续投资美术馆呢？

王 | 我们的这两个分馆都不是短期行为。像我们跟时代玫瑰园合作的时代分馆，现在由库哈斯来主持设计，时代玫瑰园要求我们跟他们无限期签约，既然签了合同他们就要有持续的资金投入。他们的房子现在全部都卖完了，实际上，这个美术馆以后就是在为他们的社区服务。当然，他们也希望自身的资金投入能够逐步减少，在美术馆运作起来以后，能够有其他的方式来筹集资金，弥补不足。房地产商所提供的资金可以维持分馆的基本运营，但是如果想要办大项目、好项目就要有更大的资金投入，还要另外想办法。

唐 | 两个分馆在运作模式上一样的吗？

王 | 模式是一样的，但是两个分馆各有风格。时代玫瑰园是以年轻白领为主的楼盘，它的宣传口号就是"为年轻的心而存在"。因此时代分馆的展览和活动就比较前卫，比较时尚。比如我们请库哈斯来设计，我们甚至还搞过摇滚音乐会。而另一个是东莞分馆。东莞是岭南文化的一个重要发生地，传统氛围比较好，我们在这个分馆所做的更多的是名家展。

唐 | 关于您刚才提到的请库哈斯设计时代分馆的事情，能不能具体谈谈？2003 年的时候好像就已经有一个时代分馆了。

王 | 是，当时已经有一个建筑物了。当时这个建筑物楼下的二分之一是

I

II

售楼处，另外的二分之一和楼上的全部是展览区。本来要推掉，请库哈斯在这个地方再建一个美术馆，但是库哈斯来了以后不同意，因为这个建筑物被楼盘包围在中间，库哈斯不愿意建美术馆只是为了这一个社区服务。并且他觉得可以利用已有的空间来建美术馆，这样可以更好地体现美术馆融入社区的理念。

艺术边界的突破与策展的可能性

唐 | 关于建筑与艺术的关系，现在好像越来越表现出交叉和融合趋势。比如，在这次的广州三年展上请了库哈斯等建筑师参展，不久前的 51 届威尼斯双年展的中国馆上也展出了建筑师张永和的作品。对此您怎么看？

王 | 对，这是一个非常有意思的现象。从一方面来看，艺术正在不断地打破它的边界和范围，而进入与社会学相关领域。而社会学领域在当前中国一个重要问题就是城市规划，包括城市建设、城市与人的关系，人在城市里的感受等一系列问题。当艺术突破其边界进入到社会学领域时必然就会关照到这些问题，这促使在组织艺术展览时就会比较关注建筑师用什么方法去解决城市问题，以及城市建设、城市改造与人的心理关系、与当下文化的关系。从另一方面来看，建筑也正在不断打破它的边界，很多建筑已经很像艺术品，它不只是在做一个工程，更是在做一个理念。像我们这次在做时代分馆的设计时，非常强调"嵌进去"这个概念，就是强调艺术要融入到社区中去。另一个概念是"生长"，艺术家深入到一个社区、一个区域去发现一些问题，做出他的作品，而这个作品就可能与这个环境和区域有关系。比如这次广东三年展的实验室，一位来自法国的年轻建筑师，向我们展示了他的一件作品——"通向天堂之路"，所关注的就是普通居民在一个很狭窄的空间里对一种意外之物的渴望。因此，建筑本身也在突破，建筑师也在关注社会问题，这就是为什么我们的艺术展会邀请建筑师参加。

唐 | 从第一届到第二届广州三年展在形式上发生了很大的变化，这一届采取了实验室的方式，展线也拉的很长，从去年 11 月份就开始了。为什么会有这种变化？是基于一种什么样的考虑？

王 | 第一届广州三年展可以说是对九十年代中国当代艺术的梳理和学术上的总结，举办之后各界的反响都不错。第一届结束——实际上是筹备工作结束，展览开幕之后，我就在考虑第二届应该怎么做，当时来了很多理论家，我就开

I
广东时代美术馆（早期）

II
广东时代美术馆新馆内部空间（新馆由库哈斯·阿兰设计）

始跟他们探讨。最后，跟侯瀚如、汉斯经过几次交谈之后，想法越来越接近。他们提出的方案非常有意思，而且他们有非常强的组织能力，在国际上比较有号召力，所以最后确定了由他们俩个人来做。这个展览采取了一个非常有意思的方式，就是所谓实验室开放的形式。现在国际上很多策展人、艺术家和文化学者都非常重视对一个问题的跟踪研究。采取这样一种实验室的形式的目的不仅仅在于做出一件作品，而在于研究的过程。这届三年展的主题是"别样：一个特殊的现代实验空间"。这个实验空间指的是什么呢？一个是指珠江三角洲，这是一个现代化过程中混乱而又充满活力的空间，它所体现的现代性很具有典型性，世界上许多发展中国家处在现代化进程中的区域都表现出类似的特征，这是目前许多艺术家和学者都在关注的问题。我们之所以请库哈斯也是因为他曾经写过一本研究珠江三角洲的书。这些艺术家来到我们的实验室，一方面把他们以前对某个区域，比如美国一个岛屿的研究成果在这里展示，与其他艺术家交流。另一方面，我们也会给他们提供珠江三角洲的历史资料，带他们参观，并有意无意地引导他们对珠江三角洲问题的发现和研究。并不是说参加试验室的艺术家就一定会参加三年展，要看他们提供的研究方案，合适的话我们就会邀请他参加三年展。通过这种方式，我们感到对当地文化的建设和与外来文化的交流起到很好的促进作用。

　　唐｜这种方式确实很有新意，但是如果时间拉的这么长，参加人员这么多，费用会不会很难控制？

I

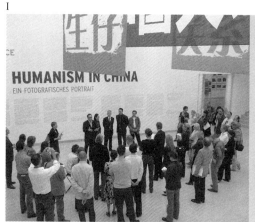

II

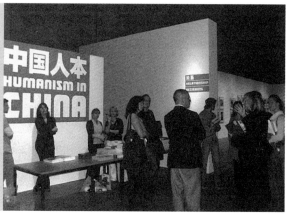

Ⅲ

王｜这确实是一个很大的问题。但是既然我们决定作一个大展览，这个也在预算之中，而且对比国外，也不算花的很多。

唐｜这个费用是如何筹集的？

王｜一方面我们从第一届三年展以后就着手为第二届做准备，从年度的运作资金里，留存一部分资金用做三年展；另一方面是企业赞助。同时，侯瀚如这些策展人还找到一些国外基金赞助。比如参展国外艺术家的旅费就不需要我们承担，而是争取到当地政府或基金会的赞助。

美术馆收藏的策划意识与史学意识

唐｜广东美术馆在推广和收藏当代艺术方面着力很多，也很有影响。但是我们都知道当代艺术收藏面临一个比较尴尬的局面就是中国当代艺术二十年来的重量级作品大多流落海外，对此您怎么看？

王｜这是一种事实，但是我觉得这也没什么可埋怨的，只能急起直追。当代艺术正在发生着，对于历史上的欠债我们应当想办法弥补，而更重要的是抓住现在，不能再轻易流失。这也是广东美术馆正在努力做的。

Ⅰ
"中国人本·纪实在当代"
国际巡展在德国法兰克福现
代艺术馆开幕，2006 年

Ⅱ
"中国人本·纪实在当代"
国际巡展在德国柏林摄影博
物馆展出，2007 年

Ⅲ
"第二届广州三年展"现场，
2005 年

另外，我还想说的是——其实我已经很多次解释——广东美术馆在当代艺术方面所作的努力比较引人注目，因为当代艺术现在是一个显学。但我个人认为，我们在现代艺术方面的积累和建设是非常可观的。像我们正在展出的"毛泽东时代美术"，即将展出的"西北艺术文物考察团六十周年纪念展"，都是我们主动策划的有学术含量的展览，对二十世纪中国美术史上的问题提出了我们的思考和研究。而在收藏方面也一直是带着很强的策划意识、史学意识去收集现代美术作品的。

唐 | 2004 年广东美术馆曾举办"中国人本"大型摄影展，之后收藏了全部展品。目前来看广东美术馆在收藏摄影作品方面，是国内美术馆最多，而且做得比较好的。收藏摄影作品有两个问题，一是照片的可复制性，另一个方面是照片的寿命。一张照片在几十年后就可能褪色，而这种损坏是无法弥补的。广东美术馆在这些方面有什么经验和解决的方法？

王 | 在摄影收藏方面我们也了解了很多情况。在版权方面，比较严谨或者说比较苛刻的收藏方式是连底片一起收藏。另外一种是规定可印制的张数，作者签名，并以合同的形式明确，博物馆在收藏时注明是第几版第几件。但是，还有一种情况，我们知道"蓬皮杜"的摄影收藏是非常著名的，他们在收藏摄影作品时对印数没有任何限制。他们所看重的是"这一张"，认为"这一张"有别于"那一张"，我所收藏的就是"这一张"。而且法国非常尊重艺术家的自主权，认为收藏机构无权干涉艺术家的创作，他愿意印多少张是他自己的事情。当然，摄影者本身也会对此有一个权衡。

I

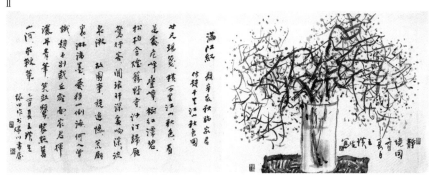

在照片保存方面，我们也采取了很多措施。一般来说黑白作品保存的时间相对比较长，一百多年是没有问题的。我们收藏的照片全部重新拿到北京冲洗，用的照相纸和冲洗配方都是符合国际收藏要求的。要求冲洗师签名，摄影师能够签名的也要签名。对于彩色照片，我们按照国际惯例收藏两张，一张展出，一张封存，目前也只能做到这一步了。

关注社会和现实的个人态度

唐｜您个人的展览"花间词"现在正在展出。在媒体上看到您的作品后我很吃惊，没想到是那么古典、那么传统的绘画，与您在工作上前卫的姿态反差很大。

王｜我其实是在一个很传统的家庭里长大的，父亲是画家，从小受到很严格的传统文化、包括道德要求的训练，但我的想法一直比较叛逆，总想去挑战一些东西、冲破一些东西。七八十年代，我几次来北京，在这里住过很长时间，结识了很多朋友，包括朦胧诗派、星星画派的一些人。在那些人身上，或者说在那个历史阶段，我感受到一种要去冲破、去关注现实的强烈愿望。这段时期对我影响很大，人生的一些基本看法和态度大概就是在这时形成的。现在我在美术馆工作，这么执著，也就是基于这样一种关注社会和现实的态度。我从来不想去埋怨什么，只是希望在自己力所能及的情况下做好自己能做的事情。

I
"天地·悠然——王璜生水墨艺术展"，2006年12月11日—18日，中国美术馆1号展厅

II
《花间词——王璜生彩墨系列》（书艺出版社，2005年）内文

后记

——薛江

人与人相遇，是一件妙事，充满偶然性和不预知性，因此也就显的神秘。我和王璜生先生相识于美术馆，感谢这个神秘的场所让我们相遇、相知。美术馆究竟是什么？它是一个发生故事的地方。作为一名从业16年并且有影响力的馆长，王璜生先生也对自己提出了同样的问题，他为了给自己找寻答案，走了那么长的路，做了那么多的探索。从他身上我学习到了坚持，学习到了工作与生活的态度。正是有了这份坚持和态度，才能够使得这个由日本设计师矶崎新设计的CAFAM新馆在2012年第六届"AAC艺术中国·年度影响力"上，多次被提到，更在业界广受好评。他为何能使CAFAM新馆异军突起？这离不开他那一整套完整的信念与坚持。他是一位能带动奇迹的魔术师，看他究竟做了些什么？将学院的美术馆拉向了公众，使得更多的人走进了这个神秘的场所，在这个场所里相遇、相知，发生着他们的故事。

人与书相遇，亦或是一件妙事，充满机缘性和瞬间性，因此也很是有趣。在编辑此书的过程中，我时常体会到作为读者的欣喜。王璜生先生是一位极其有信念的人，"美术馆"是他看待事物的坐标系，也是其生命的关键词。我能真切的感受到他对于"美术馆"的思索，他认为美术馆不是单纯展览的场地，更是一个期待参与的场域，需要召唤公众靠近她，需要提供给人们新的体验和经验，用以改变公众的常规视角和思维惯例。公众在美术馆体验其中的艺术，用心、用手、用耳等静心触摸和体验，形成公众自己的一种新的认知和经验。这是我与《作为知识生产的美术馆》一书相遇后，它带给我真切的感触。相信每一位读者都不愿与它错过，与它相遇的人又都会有不同的感触。感谢这本书的作者给予我们这样一个奇妙的机会，与书相遇。

生活即便如此，不断的期待相遇与相知。当生活枯燥乏味时，幸好还有此书还有此人，还有此相遇与相知。

《王璜生：美术馆的台前幕后》这套系列文辑共四辑，《作为知识生产的美术馆》是其中的一辑。正所谓台上一分钟台下十年功！看得见的成绩正是由那些看不见得努力所换取的。个人的成功离不开个人的努力，一个团队的成功离不开团队每一位成员的努力，一个美术馆的成功离不开资源合理的调配。正是这些看得见与看不见的，成就了这个人、这个馆和这本书，这也正是所谓的台前与幕后。本书收录的文章有王璜生先生的论文、访谈、随笔，话题兼及美术馆、展览、摄影、艺术家、当代艺术等。他作为一名美术馆的馆长本没什么特别之处，但作为一名具有美术史眼光的馆长，具有画家洒脱性格的馆长，使他变得神秘而聚焦。他身

上总是交叉着各种不同的身份，画家、理论家、馆长，作为画家的他具有美术史的眼光，作为理论家的他具有画家的洒脱，作为馆长的他具有极强的社会责任感，把他这些零散的文章集中起来，让更多的朋友能够了解作为画家的馆长、作为馆长的画家，也了解美术馆的台前幕后。

没有什么是完美的，相信这本书也是，但还是期待您能喜欢它。

感谢王璜生先生提供了本书，感谢薛晓源副社长给予的鼓励和支持，使这文辑得以成形和付梓！感谢为这套文辑付出辛苦工作的各位朋友！

2012 年 5 月 15 日

图书在版编目（CIP）数据

作为知识生产的美术馆 / 王璜生著. -- 北京：中
央编译出版社，2012.11
ISBN 978-7-5117-1417-6

Ⅰ.①作… Ⅱ.①王… Ⅲ.①美术馆—研究—中国
Ⅳ.①J12-28

中国版本图书馆CIP数据核字(2012)第130791号

王璜生：美术馆的台前幕后 ｜ 文辑 壹
《作为知识生产的美术馆》
Wang Huangsheng : New Experience on Art Museum [I]
Art Museum as Knowledge Production

作　　者 ｜ 王璜生
出 版 人 ｜ 刘明清
审 定 人 ｜ 薛晓源
出版策划 ｜ 薛 江
出版统筹 ｜ 邢艳琦
责任编辑 ｜ 冯 章 \ 李媛媛
特约编辑 ｜ 姚玳玫 \ 刘希言
设　　计 ｜ wx-design 王序 \ 侯颖
设计制作 ｜ 韩佳 \ 陈孟梅 \ 间陈
校　　对 ｜ 张荣庆

出版发行 ｜ 中央编译出版社
地　　址 ｜ 北京市西城区车公庄大街乙5号鸿儒大厦B座
电　　话 ｜ 010-52612345［总编室］ 010-52612351［编辑部］
　　　　　 010-66161011［团购部］ 010-66130345［网络销售］
　　　　　 010-66130345［发行部］ 010-66509618［读者服务部］
邮政编码 ｜ 100044
网　　址 ｜ http://www.cctpbook.com
印　　刷 ｜ 北京雅昌彩色印刷有限公司
经　　销 ｜ 新华书店
开　　本 ｜ 787×1092mm 1/16
字　　数 ｜ 160千字图236幅
印　　张 ｜ 17
印　　次 ｜ 2012年11月北京第一版第1次印刷
定　　价 ｜ 68.00元

版权所有，请勿翻译、转载
本图书如有印装质量问题，请与印刷厂联系。